KB012072

이종선 관장이 말하는

이건희
컬렉션

이종선 관장이 말하는
이건희 컬렉션

1판 1쇄 인쇄 2023. 11. 1.
1판 1쇄 발행 2023. 11. 22.

저자 이종선
자료조사 최혜진 **교정** 천승현

발행인 고세규
편집 박보람 **디자인** 박주희 **마케팅** 고은미 **홍보** 이한솔
발행처 김영사
등록 1979년 5월 17일(제406-2003-036호)
주소 경기도 파주시 문발로 197(문발동) 우편번호 10881
전화 마케팅부 031)955-3100, 편집부 031)955-3200 | 팩스 031)955-3111

값은 뒤표지에 있습니다.
ISBN 978-89-349-7132-0 03600

홈페이지 www.gimmyoung.com **블로그** blog.naver.com/gybook
인스타그램 instagram.com/gimmyoung **이메일** bestbook@gimmyoung.com

좋은 독자가 좋은 책을 만듭니다.
김영사는 독자 여러분의 의견에 항상 귀 기울이고 있습니다.

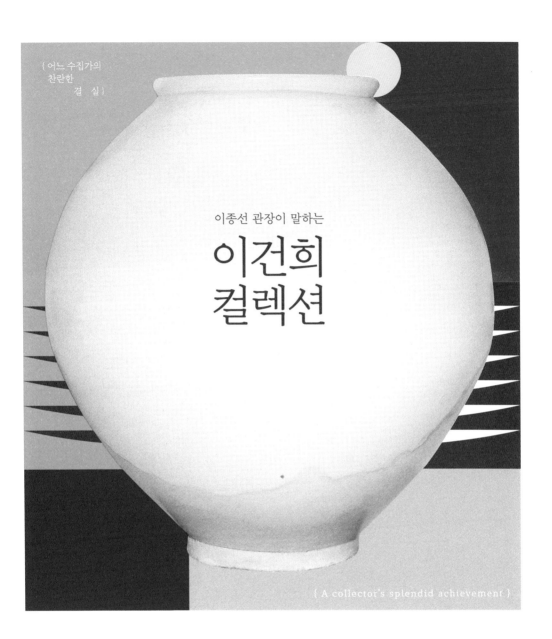

{ 어느 수집가의
찬란한
결 실 }

이종선 관장이 말하는

이건희
컬렉션

{ A collector's splendid achievement }

Lee Kun-hee
Collection

일러두기

1. 이 책은 이건희 회장의 수집과 기증에 대한 것이다. 2021년 기증한 '이건희 컬렉션' 작품뿐만 아니라 이건희 회장이 수집한 전체 컬렉션의 대표작들도 함께 수록하였다.

2. 외국어의 경우, 우리말로 잘 알려진 것 외에는 모두 국립국어원의 외래어 표기법에 따라 해당 외국어의 현지 발음으로 표기했다. 전문 용어의 경우, 간략한 설명을 추가했다.

3. 이 책에 사용된 도판은 저작권자의 사용 허가를 받았다. 부득이하게 저작권자를 확인하지 못한 일부 작품은 공탁 등의 절차를 통해 조치를 취하였다.

4. 도판은 작품명, 작가명, 제작연도, 기법, 크기 순서로 표기했다. 작품 크기는 세로X가로(x폭)으로 표기했다.

" 문화유산을 모으고
보존하는 일에 막대한 비용과
시간이 들어갈지라도

이는 인류 문화의
미래를 위한 것으로서
우리 모두의
시대적 의무라고 생각한다. "

이건희 회장,
삼성미술관 리움 개관식에서

차례

들어가며 12

1 이건희의 수집과 기증

빅 컬렉터 이건희 18
컬렉션의 수집 과정과 면면 26
미술관 건립, 그리고 기증 29

2 이건희 수집품 명품 산책

한국 고미술

맑고 투명한 고려의 비색, **청자 양각죽절문 병** 36
천 개의 손과 눈으로 중생을 구제하는 부처님, **고려 천수관음보살도** 40
우리 고대사의 실마리, **전 논산 청동방울 일괄** 44
추사 김정희의 강한 글씨, **산숭해심, 유천희해 대련** 48
장생장락의 희구, **십장생도 10곡병풍** 54
순백자 특급 명품, **백자 달항아리** 60
국보 같은 우정, **정선 필 인왕제색도** 64

한 골동상의 집념으로 지킨 고구려 보물, **금동미륵보살반가사유상** 70

공사장에서 출토된 파편으로 가려진 진위, **백자 청화매죽문 항아리** 74

단원 절세보첩의 보물, **소림명월도** 78

자유와 해학의 극치, **분청사기 철화어문 항아리** 82

찰나의 순간을 영원으로, **김시 필 동자견려도** 86

조선 중기의 특별한 명품 청화백자, **백자 청화죽문 각병** 90

일본에서 북송될 위기 직전에 구출한 그림, **이암 필 화조구자도** 94

세필 민화 명품, **호피장막책가도** 98

한국 근현대미술

조선 마지막 어진화사의 미인도, **간성** 104

청전 수묵산수의 참맛, **귀로** 108

한국적 실경산수의 표본, **내금강보덕굴도** 112

원칙주의자 심산 노수현의 이상향, **계산정취** 116

마지막 선비화가의 초기작, **청산백수** 120

서양화의 주제를 활용한 한국화, **화실** 124

역동적인 한국화의 교과서, **군마도** 128

한국적 앵포르멜을 창안하다, **작품, 1974** 134

일찍이 삶과 예술의 경계를 허물다, **회고** 138

한국인의 원초적 색감, **무녀** 142

인간의 강인한 생명력과 불굴의 도전정신, **산정도** 146

삶의 저주를 푸는 살풀이, **사군도** 150

요절한 천재 화가가 포착한 한순간, **사내아이** 154

'신여성' 나혜석이 그린 활짝 핀 꽃, **화령전 작약** 158

시인 이상의 다방에 걸려 있던 작품, **인형이 있는 정물** 162

천재 화가 이인성 예술의 백미, **경주의 산곡에서** 166

'유일한 인상파 화가'의 자연 예찬, **사과밭** 170

향토색과 투박한 필치로 그려낸 1950년대 시장 풍경, **시장소견** 174

1950년대 한국인의 비애미, **귀로** 178

탄탄한 구도로 공간의 엄숙함을 담아내다, **성균관 풍경** 182

김환기가 즐겨 그린 소재가 총망라된 대작, **여인들과 항아리** 186

기호로 형상화된 인간의 맑고 순수한 모습, **콜라주** 192

작은 그림의 아름다움, **자동차가 있는 풍경** 196

이중섭이 그린 우리를 닮은 소, **흰 소** 200

아름답고 조화로운 빛과 같은 색, **온정리 풍경** 204

거추장스러운 것을 모조리 떼어버린 얼굴, **가을** 208

류경채의 추상으로 가는 과도기적 작품, **가을** 212

박수근 예술 절정기의 보기 드문 대작, **소와 유동** 216

추상화가 유영국의 미의 원형, **산** 220

질박한 흙 그림 속 낙원, **환상의 고향** 224

정칙적인 목조 수법을 갖춘 최초의 조각, **물동이를 인 여인** 228

동양적 미의식이 조화로운 얼굴, **작품 67-2** 232

여성 조각가 김정숙의 반추상화된 여인상, **누워 있는 여인** 236

고뇌하는 조각가 권진규의 절제와 금욕, **지원의 얼굴** 240

백남준의 사적인 기록, **나의 파우스트-자서전** 244

외국 미술

모네가 포착한 시간의 흐름, **수련이 있는 연못** 252

고갱 특유의 화풍 이전의 초기작, **무제-센강변의 크레인** 258

마티스의 가위로 그린 그림, **오세아니아, 바다** 262

르누아르의 무르익은 화풍, **책 읽는 여인** 266

피사로가 그린 19세기 산업사회의 단면, **퐁투아즈 시장** 270

샤갈이 88세에 그린 꽃과 여인, **붉은 꽃다발과 연인들** 274

재료의 자율성으로 강조된 원초적 감성, **풍경** 278

천재 화가 피카소의 성공한 실험, **그림도자기** 282

미로가 재창조한 카탈루냐의 밤 풍경, **구성** 286

달리의 낙원, 반인반수의 육아낭, **켄타우로스 가족** 290

로스코의 우울, **무제-붉은 바탕 위의 검정과 오렌지색** 294

나약한 인간 존재의 회화적 은유, **방 안에 있는 인물** 298

같은 이미지의 기계적인 반복, **마흔다섯 개의 금빛 매릴린** 302

사색하는 화가 트웜블리의 거친 끼적임, **무제-볼세나** 306

로댕의 사후에 주조된 대작, **지옥의 문** 310

불세출의 조각가 헨리 무어의 생명력 예찬, **모자상** 314

아르프의 생명으로 넘쳐흐르는 조각, **날개가 있는 존재** 318

인간의 가장 본질적인 형태에 가까운 인물상, **거대한 여인 3** 322

콜더의 모빌과 스태빌의 결합, **큰 주름** 326

3 이건희미술관의 건립과 개관 이후

미술관의 성격 332
미술관 건립 프로세스 335
개관 이후 경영 문제 340

맺음말 341

부록
1 삼성 일가가 수집한 국보 및 보물 목록 343
2 기증한 기관과 기증품 내역 348
3 리움미술관과 전통 정원 희원의 사례 353
4 외국의 수집과 기증 사례 359

참고문헌 374
저작권 및 도판 목록 376
주 380

들어가며

2016년 나는 삼성가의 미술품 수집에 대한 글을 정리해 《리 컬렉션: 호암에서 리움까지, 삼성가의 수집과 국보 탄생기》(김영사)라는 책으로 출간한 바 있다. 글은 주로 삼성그룹 창업자 이병철(1910~1987)과 그의 후계자 이건희(1942~2020)의 수집을 비교하는 내용이었다. 그 당시에는 이건희 회장이 별세하기 전이었다.

나는 이병철과 이건희의 성격과 미술품 수집 내용을 비교하면서 이병철은 '선비형 성격—청자 마니아', 이건희는 '카멜레온형 성격—백자 마니아'로 규정하고, 그렇게 규정한 배경을 자세하게 설명했다.

이건희 회장이 세상을 떠난 후, 유가족들이 방대한 그의 수집품 중 상당수를 선별해 국가와 지방자치단체에 기증했다. 이를 계기로 《리 컬렉션》을 출판한 김영사에서 '이건희 기증품'을 분석하는 글을 다시 제안해왔다. 처음에는 주저했지만, 과거에 《리 컬렉션》에서 다루지 못한 근현대미술품들을 찬찬히 살펴보는 계기가 될 것 같아 집필 결심을 굳혔다. 더하여 해외에 나가야만 실물을 감상할 수 있는 외국 미술 원화原畵들도 자세히

들여다보게 되었다.

집필을 하기로 결정하면서 나는 '이건희 컬렉션'을 제대로 다루려면 2022년의 대규모 기증품 못지않게 그의 수집 내용 전체를 들여다보아야 한다고 생각했다. 또 그의 인생관이나 경영철학도 빠뜨려선 안 된다고 믿었다. 왜냐하면 '수집'은 경제적인 여유나 관심이 있다고 그냥 되는 게 아니기 때문이다. 어렵고도 고된 작업으로, 투철한 의지가 없으면 안 되는 일이다.

이건희 회장은 사업경영과 마찬가지로, 미술품 수집에서도 그만의 독특한 주관과 주장이 있었다. 명품제일주의, 그것도 '초특급'을 최우선시한 그의 생각을 제대로 알기 위해서는 기증품만으로는 충분하지 않다는 생각이 들었다. 그래서 이건희의 수집 관련 내용을 포괄적으로 담아내고자 했다.

이번에 기증한 이건희의 미술품은 무려 11,023건 23,000여 점으로 보도되고 있다. 숫자만으로도 대단한 내용이 아닐 수 없고, 금액으로 평가해도 엄청날 것이 분명하다. 그가 수집해온 미술품의 내용을 보면, 선사시대의 유물로 추정되는 국보 〈전傳 논산 청동방울 일괄〉을 비롯해 삼국시대 불상, 고려시대 〈청자 양각죽절문 병〉과 〈초조대장경〉, 조선시대 〈백자 청화매죽문 항아리〉와 〈백자 달항아리〉, 〈분청사기 철화어문 항아리〉, 회화의 명품 정선의 〈인왕제색도〉, 김홍도의 《절세보첩(병진년화첩)》 등 지정문화재 외에도, 십장생도 병풍에서 목기 삼층장 등에 이르기까지 종류는 물론이고 양과 질에서 타의 추종을 불허한다. 기존의 호암 컬렉션과 합치면 '국보박물관'이라 불러도 좋을 만큼 내용이 충실하다.

여기에 더하여 이상범과 노수현 등 근대 5대가의 명품 산수화를 비롯해 이중섭·박수근·김환기 등의 근대 유화 걸작들이 즐비하고, 모네·르누아르·로댕 등 서양 대가들의 명작들도 있다. 고대에서 현대에 이르기까지 동서양을 두루 망라한 수집품은 한 편의 뛰어난 미술사 책을 보는 듯 진한 감동을 준다. 고미술품은 국립박물관이나 다른 곳에서도 볼 수 있겠지만, 우리 미술의 과거와 현재를 이어주는 근대미술품들은 쉽게 접하기

힘든 주옥같은 작품들이다. 한동안 잊혔던 다수의 근대 작품은 고미술과 오늘의 K-art를 이어주는 오작교같이 소중한 '가교 미술품'들이다. 이건희 수집품만으로도 한국 근대미술관을 건립해도 좋을 만큼 명품이 수두룩하다.

이번 기증품 가운데 국립중앙박물관에 기증된 유물은 고미술품 21,693점으로 전체의 94퍼센트에 달한다. 국보와 보물 60건, 중량급 석조물 834점 등이 포함되어 있다. 양도 양이지만 질 또한 엄청나다. 특히 국보는 그냥 국보가 되는 게 아니라는 점에서 '헉!' 소리가 나올 정도다. 우리나라 기증의 역사를 새롭게 다시 써야 할 판이다.

국립현대미술관에는 근대미술품을 중심으로 1,488점이 기증되었다. 이상범, 변관식, 김환기, 이중섭, 박수근, 김종영, 권진규 등 내로라하는 우리 근대미술 대가들의 명작이 대거 포함되어 있다. 그동안 근대미술관이 없어서 개별 전시로만 접할 수 있었던 작품들이다. 이 모두를 합치면 한국 근대미술사를 명품 중심으로 새로 써도 좋을 만큼 찬란한 면면이다.

그뿐만 아니라, 앞에서도 언급했듯이 외국 미술품 중 특히 세간의 이목이 집중되는 모네, 샤갈, 로댕 등의 작품도 대거 포함되어 있다. 한 점 한 점이 세계 미술품경매 시장에서 수백만 달러 이상 호가하는 명품들이다. 이와 같은 외국 미술 걸작품을 대규모로 기증하는 일은 전에는 물론 없었고, 앞으로도 보기 어려울 것이다. 이번 기증을 통해 예술에 대한 국가적 자부심이 크게 높아졌고, 국민들은 삼성이라는 기업을 다시 보게 되었다.

게다가 기증처가 국가기관에만 한정되지 않고 양구에 있는 박수근미술관, 서귀포의 이중섭미술관 등 작가 연고지 미술관과 대구미술관 등 군소 미술관에도 세심하게 배려해 기증했다. 그간 허울만 좋을 뿐 국민의 관심 밖에 있던, 관련 대표작가 미술관들은 모처럼 단비를 만났다. 이런 일을 성사시킨 유족들의 마음 씀씀이가 각별하다.

이 정도의 엄청난 기증은 전례를 찾기 힘들기에, 그에 대한

답으로 '이건희미술관'을 건립하겠다는 정부의 약속 또한 처음 있는 일이며 반길 만하다. 세계 어디에 내놓아도 한껏 자랑할 일이다. 그러나 '기증품'을 바탕으로 '미술관'을 새로 짓는다는 건 예삿일이 아니다. 기증된 미술품들을 적기에 확보해 아름답고 기능적으로 담아낼 새 미술관을 지어야 한다는 임무는 우리에게 남겨진 크나큰 숙제가 아닐 수 없다. 부지는 옛 미국대사관저가 있던 송현동으로 예정되었다. 이제 기증품을 체계적으로 정리하는 등 '미술관 건립'이라는 과제를 하나하나 풀어가야 할 때다.

'이건희 컬렉션'은 리움미술관과 앞으로 세워질 가칭 '이건희미술관' 두 곳에서 전모가 드러날 터이고, 그에 따라 국민들의 문화 향유 범위는 더욱 넓고 깊어질 것이다. '미술관'다운 미술관이 세워지기를 고대하며 이 책을 펴낸다.

2023년 10월
이종선

Lee Kun-hee's Art Collection & Donation

이건희의
수집과
기증

1

빅 컬렉터
이건희

한 개인이 국가의 보물을 100점 넘게
보유한 경우는 국보급 미술품을 사들이기에
급급한 일본에도 없는,

그야말로 전무후무한 일이다.

수집이란 누군가의 욕망을 훔쳐보기에 아주 좋은 방법이다. 무엇을 탐하는지, 또 어떤 이유로 애착을 갖게 되었는지, 수집품과 수집하는 태도를 보면 수집가의 성향을 대번에 알 수 있다. 간송 전형필 같은 이는 애국적인 활동으로 수집을 대했다. 특히 일본인과의 경합에는 돈을 아끼지 않았다. 삼성가家의 2대를 이은 수집 활동은 우리나라 미술사를 아우르는 무수한 걸작들을 그 품속으로 끌어들였고, 그 시작과 끝에 내가 있었다.

많은 사람이 그들의 수집 활동을 '허영의 과시'라며 비웃기도 하고 호사스러운 이야기로 치부하기도 한다. 그러나 나의 의견은 다르다. 단순히 허영이나 사치로만 보기에는, 이병철과 이건희의 수집에는 드라마와 개성이 있다. 그 이상의 무언가도 있다. 수집은 반드시 부자富者들만의 영역이 아니다! 수집은 갈망과 행동의 영역이다. 수집이란 어디까지나 애정과 집념의 문제라고 할 수 있다. 이건희의 미술품 수집과 이번 기증은 그런 관점에서 봐야 한다.

이건희는 1978년 본격적으로 경영수업을 받기 시작했다. 이병철 회장이 타계하기 9년 전이었다. 물론 중앙일보 이사로 일하면서 나름대로 삼성의 경영에 관여해왔지만, 본격적으로 경영 일선에 나선 시기는 1978년 이후라고 할 수 있다. 그가 삼성의 후계자라는 사실이 공식적으로 밝혀진 것은 1977년 8월, 이병철 회장이 일본의 경제 미디어 〈닛케이日經 비즈니스〉와 인터뷰하면서였다. 이병철 회장은 그 인터뷰에서 '3남 승계'를 최초로 밝히고 공론화했다. 이로써 삼성의 후계자가 '3남 이건희'임이 공식적으로 발표되었다.

1979년 2월 27일, 이건희는 중앙일보 이사에서 그룹 부회장으로 승진하면서 태평로 삼성본관 28층의 이병철 회장 집무실 옆방으로 자리를 옮겼다. 그가 삼성그룹 부회장으로서 처음 출근하던 날, 이병철 회장은 그를 자신의 방으로 불렀다. 그리고 붓을 들어 직접 '경청傾聽'이라는 휘호를 써주었다. 경청, 즉 남의 말을 잘 듣는 것이야말로 대기업을 이끄는 총수에게 금과옥조임을 강조한 것이다.

실제로 남의 말을 잘 듣는 경영자는 매우 드물다. 이병철 회장은 그 자신이 남의 말을 경청하는 경영자였다. 충분히 듣고 나서 판단하는 기업인이었다. 그런 부친의 영향 때문인지, 이건희도 남의 말을 끝까지 경청하기로 유명했다. 언젠가 소설가 박경리와 한 시간 반 동안 식사를 할 때도, 그는 거의 말을 하지 않고 상대방의 이야기를 듣는 데 열중했다. 문학평론가 이어령도 "그의 한 마디가 나의 열 마디를 누른다"라는 표현으로 이건희의 경청에 감탄한 바 있다. 이건희는 사장단 회의에서나 보고를 받을 때도 대부분 듣는 데 많은 시간을 할애했다. 그의 좌우명 중 하나가 '좋은 경청자가 되자'였다.

하지만 한번 말을 시작하면, 서너 시간은 기본이고 열 시간에 걸쳐 이야기를 할 때도 있었다. 단, 그가 말을 꺼냈을 때는 철저하게 사전 검증을 거친 경우였다. 그는 비서들이나 구조조

정본부 등에 조사를 시키고 보고서를 검토한 후, 다시 직접 각 계의 전문가를 만나 의견을 들은 다음에도, 지시를 내리기 전에 스스로 최소한 여섯 번 이상 '왜?' 하고 물었다. 왜 그 사업을, 왜 그곳에서, 왜 그 시기에, 왜 그 사람에게, 왜 그만한 돈을 들여, 어떤 목적으로 하는지 심사숙고한 것이다. 그만큼 철저한 검증을 거쳤다는 말이다. 돌다리도 두드려보고 건넌다는 부친 이병철 회장보다 더하면 더했지, 덜하지 않았다.

이건희는 인상에 비해 말은 어눌하고 행동은 느린 편이었다. 그러면서도 말이나 행동보다 생각이 훨씬 앞서서, 한번 골똘히 몰두하면 무슨 일이든 끝을 보고야 마는 특이한 성격이었다. 대표적인 예가 '삼성전자'다. 깊은 생각 끝에 하나를 골라서 세계 최고로 만들고자 했고, 그 대상으로 반도체기업 삼성전자를 택했다. 목표는 적중했다.

그는 눈동자가 크고 안광이 예리해 강한 정기를 내뿜었다. 그래서인지 그의 앞에서 거짓말을 하기란 사실상 불가능에 가까웠다. 앞뒤 사정을 이야기하지 않았는데도 모두 알고 있는 것처럼 느껴지는 매운 눈맛의 소유자였다. 말없이 상대를 지그시 응시하는 눈매는 상대의 머릿속을 관통하는 총알 같은 날카로움을 지니고 있었다.

흰 얼굴색도 특징 중 하나였다. 골프와 승마를 하며 약간 그을기는 했지만, 맑은 피부색은 가식이나 거짓을 극도로 싫어하는 그의 성품과 딱 맞아떨어졌다. 어떤 때는 얇은 입술과 함께 싸늘하고 차가운 인상을 주기도 했지만, 가까이 있어 본 사람들은 이구동성으로 속정이 깊다고 입을 모았다. 나도 여러 번 그런 인상을 받았다. 미술계나 학계 인사가 어려움에 처한 사정을 전하고 도움을 청하면, 전후 사정을 일절 묻지 않고 나서서 해결해준 일이 많다. 무엇을 바라고 한 일이 아니었다.

이건희는 부친을 닮아 술은 거의 마시지 못했다. 주량은 포도주 한 잔 정도였다. 그래서였는지, 내게 가끔 술을 너무 자주 한다는 핀잔을 주었다. 술 잘하는 사람을 별로 좋아하지 않는 느낌이었다. 취미는 다양하고 각각 깊이도 있었지만, 그중에서

도 독서와 사색을 주로 했다.

　이건희는 평소 사색을 많이 하는 타입이었다. 한 가지 화두를 잡으면 해답을 얻을 때까지 시간과 장소에 구애되지 않고 생각에 생각을 거듭했다. 그런 이유로 '사색의 경영자' 또는 '철학적 경영자'라는 이야기를 듣곤 했다. 그렇다고 그의 관심 대상이 특정 분야에만 국한되었던 것은 아니다. 뭐든 한번 파고들면 끝장을 봐야 하는 '마니아' 기질이 아주 강했지만 영화, 동물, 자동차, 항공, 반도체, TV, 예술 등 대단히 폭넓은 분야에 몰입했다.

　이건희 회장 주변에는 책과 서류가 항상 쌓여 있었다. 여러 분야에 관심을 두면서도 각각 이론을 깊이 팠다. 어느 하나라도 일단 시작했다 하면 끝을 보려 했는데, 분야별로 깊이 파고들어 전문가 뺨치는 실력을 갖췄다. 어느 날 한남동 댁에 들렀더니, 이 회장이 하루 종일 쉬지도 않고 탁구를 치고 있다고 해 깜짝 놀랐다. 상대는 탁구 국가대표 상비군 선수였는데 오히려 그가 먼저 쉬자고 했을 정도로, 한번 몰입하면 중간에 멈출 줄을 모르는 저돌적인 성격이었다. 이건희 회장은 그렇게 넓게 보고 깊게 파면서 해박한 지식을 쌓아왔으며, 그런 지식을 기반으로 기발한 아이디어와 경영 혜안을 창조해냈다.

　어떤 이의 표현대로, 호암이 창업주로서 꼿꼿한 기상의 '조선시대 선비'에 비유된다면, 이건희는 겉으로는 '철학자＋예술가＋과학자＋투사' 같은 멀티이미지 경영인으로 비치는 것 같다. 그러나 그런 수식어들만으로는 그를 제대로 그려내기에 부족하다. 곁에서 오래 지켜본 내 나름의 결론에 따르면, 그는 팔색조 혹은 카멜레온처럼 주변 상황에 따라서 복합적으로 여러 얼굴을 보였다. 언제나 멈춰 있지 않고, 생각이 행동보다 저만치 앞서가는 독특한 캐릭터였다. 그 결과가 오늘의 삼성전자로 대표되는 삼성그룹과 온갖 특급 미술품으로 가득한 리움미술관이다. 그리고 이제 그의 수집품 일부가 국가와 지방자치단체, 미술관 등에 기증되어 수많은 사람에게 선보이기에 이르렀다.

이건희는 부친 이병철 회장의 수집 활동을 보면서 자랐지만, 자신만의 고유한 수집 습성을 바탕으로 독자적인 수집력을 쌓아갔고, 결과적으로 부친과는 전혀 다른 차원의 컬렉션을 완성했다.

호암 이병철은 비싸다고 판단되는 작품은 누가 뭐래도 사들이지 않았다. 값이 싸야만 샀다. 주변에서도 쓸데없는 오해를 사지 않겠다는 생각에 아무리 좋은 물건이라도 호암이 거부하면 더 이상 권하지 않았다. 조선시대 선비처럼 '절제'를 중시한 삼성 창업주 이병철은 명품이라 해도 값을 너무 비싸게 부르면 두 번 다시 눈길을 주지 않았다.

〈청자 상감운학모란국화문 매병〉(보물), 〈금동탑〉(국보), 〈청자 동화연화문 표주박모양 주전자〉(국보), 김홍도의 〈군선도병풍〉(국보), 고려 불화 〈아미타삼존도〉(국보) 등 국보와 보물을 다수 수집했으나, 그가 가장 아낀 작품은 가야금관(〈전 고령 금관 및 장신구 일괄〉, 국보)이었다. 신라금관과는 또 다른 아름다움을 선사하는 이 금관을 손에 넣은 뒤 뛸 듯이 기뻐한 이병철 회장은 가야금관의 안위를 챙기는 것으로 하루를 시작했다고 한다.

근대 조각에도 관심이 많아서 앙투안 부르델Emile Antoine Bourdelle(1861~1929)과 아리스티드 마욜Aristide Maillol(1861~1944), 헨리 무어Henry Spencer Moore(1898~1986)의 조각을 여러 점 사들였고, 한국 작가의 작품들도 매입했다. 또 매년 국전이 열리면 어김없이 들러 작품을 고르는 등 명품으로 알려지지 않은 그림에도 관심을 보였다.

그러나 이건희는 부친과는 전혀 다르게 싼 작품에는 전혀 관심을 두지 않았다. 오히려 '좋은 물건'을 우선으로 구매하며 값을 따지지 않는 편이었다. 창업 1세대와 2세대의 세대 차이이자 문화 차이이기도 했겠지만, 두 사람의 성격 차이를 엿볼 수 있는 단면이기도 하다.

이건희 회장은 별로 많이 묻지도 않았고, 매수 여부를 아주

빨리 결정했다. 좋다고 하는 전문가의 확인만 있으면 별말 없이 결론을 내고 바로 사들였다. 덕분에 리움 컬렉션에는 명품이 상당히 많이 모였다. 어느 개인도 그보다 많지 않았다. 이건희의 '명품주의'가 수집에도 적용된 결과라고 할 수 있다.

우리 미술품 중 노른자위에 해당하는 작품들 상당수가 이건희에게 입수되었다. 그의 명품주의는 '특급이 있으면 컬렉션 전체의 위상이 덩달아 올라간다'는 지론에 따른 산물이었다. 나는 일찍부터 그런 점을 간파하고 명품을 보면 무조건 구매하도록 권했다. 부인 홍라희 여사가 나만 보면 "이종선 씨는 너무 많이 사는 게 흠"이라고 할 정도였다.

사실 이건희의 명품주의를 따라가기란 여간 어려운 일이 아니었다. '홍성하 컬렉션'처럼 매입을 추진하다가 불발된 예도 간혹 있었다.[1] 중국 미술 명품에 상대적으로 관심이 덜했던 부분은 진한 아쉬움으로 남는다. 이는 우리나라에 중국 미술을 감정하는 전문가가 없었기 때문이었다. 중국 명품은 초고가 외국 명화와 더불어 세계적으로도 수집 대상 1순위 품목이다. 그야말로 명품을 최고로 선호하는 명품주의에 걸맞은 미술품들인데, 당시 우리나라의 정보력과 감정 능력이 얕아 주된 수집 품목에서 벗어나 있던 점은 두고두고 안타까운 일이 아닐 수 없다.

'국보 100점 수집 프로젝트'는 일반인들에게는 거의 알려지지 않았지만, '수집가 이건희'의 면모를 잘 보여주는 예라고 할 수 있다. 우리 미술품의 최고봉은 지정문화재, 그중에서도 국보다. 이 프로젝트는 미술품 중에서 국보를 수집 대상으로 삼아 100점을 수집하겠다는 목표를 세운 것이었다. 국보급 유물의 경우, 지정문화재 후보에 오르면 일정한 절차에 따라 엄격한 심사를 거치게 되어 있다. 지정문화재에는 여러 등급이 있어서 국보, 보물, 문화재, 지방문화재 등으로 구분되는데, 아무래도 국보는 다른 등급에 비해 미술적 가치나 경제적 평가 및 희귀성 면에서 급수가 높은 유물들이라고 할 수 있다. 그런 국보급 유물들을 집중적으로 모으겠다는 계획이 바로 '국보 100점 수집 프로젝트'였다.

국보로 지정된 유물들만으로는 수를 채울 수 없어, 보물을 포함해서 프로젝트를 완성해야 했다. 이건희 회장의 지론에 의하면, 명품 1점이 다른 많은 수집품의 가치를 함께 격상시키고, 더불어 컬렉션의 위상도 높아진다. 따라서 해당 분야, 예를 들어 도자기라면 청자에서 국보, 금속 유물이라면 불상에서 국보를 수집하고자 했다. 100점이라는 구체적인 수를 채우는 것은 물론이고, 질적으로도 '국보급'이라는 목표를 추구하려는 계획이었다.

사실 이건희 회장이 심혈을 기울여 국보급 유물을 수집해서 달성한 '국보 100점 수집 프로젝트'의 내용은 대단한 성과가 아닐 수 없다. 이는 대부분 1980년대 이후 집중적으로 수집한 결과로, 탁월한 문화적 기여로 인정된다. 돈이 있다고 해서 누구나 다 국보를 수집할 수 있는 것은 아니다. 행운도 따랐지만, 이렇게 수준을 높일 수 있었던 밑바탕에는 타의 추종을 불허하는 이건희만의 결심과 추진력이 있었다.

한 개인이 국가의 보물을 100점 넘게 보유한 경우는 국보급 미술품을 사들이기에 급급한 일본에도 없는, 그야말로 전무후무한 일이다. 더구나 쉽지 않은 경로로 어렵게 우리의 국보를 사들이거나, 우여곡절 끝에 외국으로 유출될 뻔한 우리의 보물들을 지켜냈다는 데 매우 중요한 의미가 있다고 할 수 있다.

이건희의 수집은 특히 도자기 분야에서 빛을 발했다. 그는 백자통이었다. 부친 이병철 회장이 '청자 마니아'라면, 이건희는 '백자 마니아'였다. 당시 백자에 깊이 젖어 있던 그를 두고 '구로도玄人'[2]라는 평이 날 정도였다. 백자 수집가로서 그의 경지가 이미 보통 수준이 아니라는 뜻이었다.

도자기를 제대로 수집하려면 도자기의 생산 과정 전반에 대해 알아야 한다. 특히 도자기의 태토나 유약을 감별하는 것은 감정의 알파요 오메가다. 이건희는 백자를 더 깊이 알기 위해 수집가 홍기대(1921~2019) 같은 이에게 정기적으로 꾸준히 백자 수업을 받았다. 한번 빠지면 끝을 봐야 하는 성미라서 그런지, 나중에는 백자 감정을 해도 좋을 정도가 되었다. 골동상 K씨도

선생 자격으로 출입이 잦았다. 필요한 지식을 갖추기 위해서는 누구든 사람을 가리지 않았다.

내조도 도움이 되었다. 이건희의 부인 홍라희는 미술대학 출신으로서 전문성을 갖춘 수집가로 손꼽힌다. 홍진기의 장녀로 삼성가의 며느리가 된 홍라희는 일찍부터 수집가 훈련을 받았는데, 시아버지 이병철 회장에게 일정 금액의 돈을 받아 인사동 골동가에서 값싼 미술품을 사며 눈을 익혔다고 한다. 리움미술관 관장으로 일선에 나서기 전에도 천재 비디오작가 백남준을 직접 만나 작품 수집에 포함시키는 등, 이건희의 근현대미술 컬렉션을 앞장서서 주도했다. 이병철이 부인 박두을에게 엄격한 내조를 요구했던 데 반해, 이건희는 홍라희가 미술계에서 왕성하게 활동하는 것을 적극적으로 지원했던 것으로 보인다. 그 결과로 우리의 근현대미술과 외국 미술이 크게 보강될 수 있었다.[3]

'국보 100점 수집 프로젝트'의 실무를 주도한 사람으로서 나는 상당한 자부심이 있다. 이건희의 지론대로라면 시장에서 2등은 없다. 오로지 1등만이 살아남을 수 있고, '특급 명품'만이 그 명맥을 유지할 수 있다. 기업 삼성을 국제적으로 경쟁력 있는 '초일류 기업'으로 일군 것과 마찬가지로, 수집가 이건희는 '특급 명품'을 주된 목표로 삼아 '초일류 컬렉션'을 완성하고자 했다.

컬렉션의
수집 과정과
면면

"좋은 물건은 모두 삼성으로 간다"는 말이 돌 정도로,
고미술품은 물론이고 근현대 작품에 이르기까지

다양한 분야의 명품들이 속속
이건희의 수집품 속으로 둥지를 옮겼다.

이건희는 1980년대 이후 1990년대 후반까지 여러 수장가의 알
짜 수집품을 거간을 통해서 또는 직접 삼성으로 들여왔다. 해
가 거듭되면서 그의 수집품은 고대에서 현대, 국내외를 가리지
않고 그 폭과 깊이를 더해갔다. 사실 삼성 컬렉션에는 명품이
상당히 많다(국보 37건, 보물 110건. 삼성문화재단 소장품, 이건희·홍라희
수집품 포함, 부록의 별표 참조). 어느 개인도 이보다 많이 수집하지
는 못했다. 이건희의 '초일류-명품주의'가 미술품 수집에도 적
용된 결과라고 할 수 있다. 국가가 '이건희미술관'을 따로 지으
려고 할 만큼 컬렉션의 수준이 초일류다.

　본격적인 국보급 유물 수집은 '고구려 반가상'으로 알려졌던
김동현의 수집품을 인수하면서 시작되었다. 이건희는 일찍부
터 상당히 좋은 작품들을 개인 수집가들로부터 인수해 조용히
소장하고 있었다. 서예가 손재형(1902~1981)이 소장했던 겸재 정
선의 〈인왕제색도〉(국보)와 〈금강전도〉(국보) 등 명품 고서화를
비롯해 특급 도자기도 상당히 많았다.

　다른 수집가에게서 조선 초기의 명화인 양송당 김시의 〈동
자견려도〉(보물)를 입수했고, 조선 초의 분청사기 명품 〈분청사

기 상감 '정통5년' 명 어문 반형 묘지〉(보물) 일괄품을 넘겨받
았다. 국보로 지정된 청자 명품 〈청자 양각죽절문 병〉도 운 좋
게 수집할 수 있었다. 걸작 〈호피장막책가도〉를 포함한 민화
다수를 인수했는가 하면, 불교 미술사학자에게 국보 〈금강경〉
1축을 인수하기도 했다. 이 무렵 시중에서는 "좋은 물건은 모두
삼성으로 간다"는 말이 돌 정도로, 고미술품은 물론이고 근현
대 작품에 이르기까지 다양한 분야의 명품들이 속속 이건희의
수집품 속으로 둥지를 옮겼다.

　　운보 김기창과 우향 박래현 부부의 대작 30여 점이 일거에
수집되기도 했고, 소실된 원각사 벽화의 원본과 거의 동일한 소
정 변관식의 '보덕굴' 대련도 들어왔다. 국전 초대 대통령상을
받은 류경채의 유작 수십 점도 이때 입수되었다. 불우한 일생
을 보낸 박수근의 대작 〈소와 유동〉도 어렵게 구입했다. 이중섭
의 대표작 '황소' 시리즈도 이때 매입했다. 수화 김환기가 상파
울루 비엔날레에 출품했던 점묘 대작도 이즈음 구입했는데, 그
후 값이 크게 올랐다. 평생 소품만 고집했던 장욱진의 주옥같
은 작품들도 이 시기에 집중적으로 매입했다.

　　이건희 컬렉션의 한 축을 이루고 있는 근현대 작품들의 대
략을 살펴보면 이렇다.

　　한국화(과거 '동양화'로 호칭했으나 최근 '한국화'로 바꿔 부르고 있다)
부문에서는 김기창(1955년 작), 노수현(1957년 작), 박래현(1957년
작), 변관식(1960년 작), 이상범(1960년대 작), 천경자(1969년 작) 등
1950~1960년대 작품이 골고루 수집되었다. 근대 한국화의 전
성기였던 이 시기에 활발하게 활동했던 이들의 대표작이나 간
판급 작품들이 대거 포함되었다. 뿐만 아니라 허백련(1926년 작),
김은호(1927년 작) 등의 초기 작품에는 조선왕조와 현대를 이어
주는 시기의 과도기적인 모습이 담겨 있다. 또 이응노(1970년대),
박생광(1984년 작) 등은 이후 한국화가 다양하게 변화하고 발전
하는 모습을 유감없이 보여준다.

　　서양화(이 명칭에도 문제가 있는데, '한국화의 유화부'라 해야 맞을 것이

다) 부문에서는 김종태(1929년 작), 나혜석(1930년대 작) 등의 작품에서 우리나라에 유화가 도입된 초기의 양상을 볼 수 있다. 이들 선각자 외에 이인성(1935년 작), 오지호(1937년 작), 구본웅(1937년 작), 이대원(1941년 작) 등 1930~1940년대 작품들이 수집되었다. 또한 장욱진(1953년 작), 류경채(1955년 작), 박상옥(1957년 작), 이달주(1959년 작), 도상봉(1959년 작), 이중섭(1950년대 작), 김환기(1950년대 작), 박수근(1962년 작), 박항섭(1966년 작) 등 1950~1960년대의 전설적인 작품들도 골고루 접할 수 있다. 이런 흐름은 유영국(1972년 작), 최영림(1978년 작), 남관(1970년대 작) 등으로 이어지면서 변화하는 모습까지 담아낸다.

조각 부문은 윤효중(1940년 작), 김정숙(1959년 작), 권진규(1967년 작), 김종영(1967년 작) 등으로 이어진다. 더불어 비디오아트의 창시자 백남준(1989~1991년 작) 등의 대표작들이 수집되었다.

한국 작가들의 작품 외에도 외국 회화 부문 또한 다양하고 화려한 면모를 여실히 보여준다. 고갱(1875년 작), 르누아르(1890년 작), 피사로(1893년 작)부터 모네(1919~1920년 작), 달리(1940년 작), 마티스(1946년 작), 피카소(1951년 작), 미로(1953년 작), 뒤뷔페(1953년 작), 로스코(1962년 작), 베이컨(1962년 작), 트윔블리(1969년 작), 샤갈(1975년 작), 워홀(1979년 작) 등 대가의 초기작부터 최근작까지 다양하게 수집되어 큰 볼거리를 제공한다.

또 로댕의 대표작인 〈지옥의 문(1880~1917년 작)〉의 복제품과 자코메티(1960년 작), 아르프(1961년 작), 모빌조각가 콜더(1971년 작), 헨리 무어(1982년 작) 등 교과서적인 조각 작품들을 만날 수 있다.

물론 잘 알려진 작품들만 추려서 언급한 것으로, 이 외에도 수많은 한국 근현대 작품과 외국 작품들이 이건희 컬렉션을 구성하고 있다.

미술관 건립,
그리고 기증

누누이 강조하지만,
수집은 누구나 할 수 있는 일이지만
기증과 박물관 건립은 그렇지 않다.

박물관의 건립은 '공공화'를 의미하며,
이는 '수집의 사회 환원'이라는
형태로 수렴되기 때문이다.

2004년 10월에 개관한 리움미술관Leeum Museum은 이건희 컬렉션의 모태가 되는 곳이다. 리움미술관의 개관은 서울 도심에 국제적인 수준의 박물관을 마련했다는 데 중요한 의미가 있다.

값비싼 골동 유물을 구입하면서도 조용조용히 수집을 이어간 이건희와 달리, 홍라희 리움미술관 관장의 행보는 미술계와 재계에 지대한 영향을 미치는 표본이 되었다. 재계 안주인 대다수는 그의 행보에 촉각을 곤두세우며 뒤를 좇았다. 국제무대에서도 '마담 홍 리Mme. Hong Lee'는 유력 기업의 세련된 안주인이자 구매력 막강한 수집가로서 주시의 대상이었다. 〈아트뉴스〉는 '세계 톱 컬렉터 200'에 매년 그의 이름을 올리곤 했다.

서울대학교 응용미술학과를 졸업한 전공자로서 일찍이 시아버지 이병철 회장에게 미술품 수집 지도를 받은 그는 1995년 호암미술관 관장으로 취임하면서 공식 석상에 등장했다. 취임 기자회견에서 그는 "이건희 회장이 '뒤에 숨지 말고 책임껏 일해보라'고 등을 떠밀어 관장직을 맡게 됐다"면서 "개인적으로 사이 트웜블리와 마크 로스코를 좋아하고, 집에는 박수근과 피카소의 그림이 걸려 있다"라고 말했다.

당시 홍라희는 김홍남(당시 이화여자대학교 교수)과 송미숙(성신여자대학교 교수)을 자문역에 위촉해 조언을 구했다. 두 전문가는 자칫 산만해질 수 있는 컬렉션의 범위와 방향을 설정하고, 그에 걸맞은 작품을 수집하도록 이끌었다. 소장품을 매개로 한 기획전과 해외 미술관과의 협력 등도 도왔다.

리움미술관의 한국 근현대미술 컬렉션에는 구본웅, 이인성, 김환기, 박수근, 이중섭, 장욱진, 유영국, 서세옥, 박서보, 이우환, 윤형근, 이건용, 박이소 등 한국 미술사를 대표하는 작가들이 대부분 망라되어 있다. 김종영, 존 배, 송영수, 이수경의 조각과 강홍구, 김아타, 김수자의 사진과 영상도 있다. 이동기, 권오상, 최우람, 정연두, 양혜규 등 젊은 작가들의 작품도 수집했다.

그렇다면 외국 현대미술 컬렉션은 어떨까?

초고가의 인상파, 입체파 작품은 없지만 초현실주의, 추상표현주의, 개념미술, 팝아트까지 범위가 넓다. '마지막 초현실주의자'로 불리는 아실 고키의 1947년 스케치를 비롯해 앵포르멜 화가 장 뒤뷔페, 색면추상화가 마크 로스코와 요제프 알베르스의 1950~1960년대 회화는 리움 컬렉션의 노른자위다. 특히 마크 로스코의 전성기 작품 3점과 말기작 1점은 홍라희가 가장 아끼는 그림이다. 1990년대에 각 200만 달러 안팎에 수집했는데, 요즘 같으면 그 금액대에는 처다볼 수조차 없는 작품들이다.

미국 추상표현주의의 대표 빌럼 더코닝과 조앤 미첼의 그림, 애드 라인하르트의 기하추상, 루이즈 부르주아의 대형 거미 조각 〈엄마Maman〉도 자랑거리다. 인간의 무의식과 맞닿은 심상을 '쓰기'로 구현한 트웜블리의 작품은 리움 컬렉션과는 별도로 홍라희와 이재용의 개인 컬렉션에도 포함되었다. 앤디 워홀, 장-미셸 바스키아, 매튜 바니, 에드 루샤, 알렉산더 콜더, 프랭크 스텔라, 제프 쿤스 등의 작품도 있다.

유럽 현대미술로는 알베르토 자코메티, 지그마르 폴케, 게르하르트 리히터, 데이미언 허스트의 작품 등이 포함되었다. 구사마 야요이, 무라카미 다카시, 쩡판즈, 류웨이 등 아시아 작가도

목록에 올랐다.

이건희와 홍라희 부부가 일군 컬렉션은 국내에 양적으로나 질적으로 필적할 만한 경쟁자가 없다는 점에서 귀중한 자산임에 틀림없다. 이 자산을 어떻게 잘 활용해 예술의 지평을 넓히고 대중에게 문화적 영감을 줄지가 관건이다. 아울러 4차산업혁명시대를 주도할 미술관으로서 확장과 진화를 시도해야 하는 중요한 상황이기도 하다. 실제로 홍라희는 2014년 '확장하는 예술 경험'이라는 제목으로, 리움이 나아가야 할 방향을 타진하는 국제 포럼을 열기도 했다. 이제는 컬렉터 개인이 아니라 조직 체계로 운영해야 한다는 뜻이다. 그래야 미래가 있다. 컬렉션도 재개해야 할 것이다.[4]

이제 유족이 이건희의 수집품을 기증하고 그 보답으로 국가가 미술관을 세우려 한다. '국보 100점 수집 프로젝트'를 통해 수집된 지정문화재 112건(국보 30건, 보물 82건)은 개인은 물론이고 어떤 기관도 달성한 적이 없는 전무후무한 기록이다. 그 반이 넘는 60건(국보 14건, 보물 46건)을 일거에 기증하는 일은 우리 문화재 기증사史에 길이 남을 쾌거이자 깨기 어려운 기록이 아닐 수 없다. 누누이 강조하지만, 수집은 누구나 할 수 있는 일이지만 기증과 박물관 건립은 그렇지 않다. 박물관의 건립은 '공공화'를 의미하며, 이는 '수집의 사회 환원'이라는 형태로 수렴되기 때문이다.

Lee Kun-hee Collection
:Masterpiece Pilgrimage

이건희
수집품

명품 산책

2

한국 고미술

이건희는 고려청자에 심취했던
부친과 달리 백자를 좋아했다.

말수 적은 성정이 덤덤한 백자와 잘 맞았는지,
30대 시절부터 소리 소문 없이
백자와 목기를 수집했다.

사람들은 삼성의 고미술 컬렉션이 대부분 이병철 회장의 유산
인 줄 알지만, 리움의 고미술 컬렉션 대부분은 실상 이건희가
주도했다. 무엇이든 한번 빠지면 끝을 봐야 하는 성격의 이건
희는 한동안 고미술에 깊이 빠져 걸작을 적극적으로 매입했다.
국내에 단 하나뿐인 고구려 금동반가상을 비롯해, 6~7세기 희
귀한 삼국시대 불상들과 통일신라의 금동불상들을 우선 꼽을
수 있다. 선사시대의 보물 '청동방울' 일괄품은 우리나라 청동
기문화의 특성을 고스란히 간직하고 있는 명품이다.

　도자기는 선사시대 토기로부터 조선시대의 각종 백자에 이
르기까지 모든 시기를 망라하고 있다. 특히 고려청자·분청사
기·조선백자 명품이 많다. 각종 청자가 다양하게 수집되었는
데, 국보 〈청자 양각죽절문 병〉 등 특급품이 다수를 이룬다.

　이 가운데서도 이건희 컬렉션의 진수는 조선시대 미술품들
이다. 유교를 국교로 삼은 조선은 성리학자 중심의 사대부 세
력이 이끌어간 엄격한 사회였다. 불교를 기본으로 한 귀족 세력
이 중심이었던 고려와는 크게 다른 모습이었다. 이건희는 고려
청자에 심취했던 부친과 달리 백자를 좋아했다. 말수 적은 성

정이 덤덤한 백자와 잘 맞았는지, 30대 시절부터 소리 소문 없이 백자와 목기를 수집했다. 국보 〈백자 청화매죽문 항아리〉와 국보 〈백자 청화죽문 각병〉은 특별히 귀한 자료로 평가받는다. 역시 국보인 〈백자 달항아리〉도 빼놓을 수 없다.

회화 작품에서도 명품이 많다. 양송당 김시가 그린 보물 〈동자견려도〉, 역시 보물인 이암의 〈화조구자도〉 등이 유명하다. 겸재 정선의 대표작품인 국보 〈인왕제색도〉와 〈금강전도〉, 그리고 단원 김홍도의 〈소림명월도〉가 들어 있는 보물 《절세보첩》 등은 한국 회화사의 백미다.

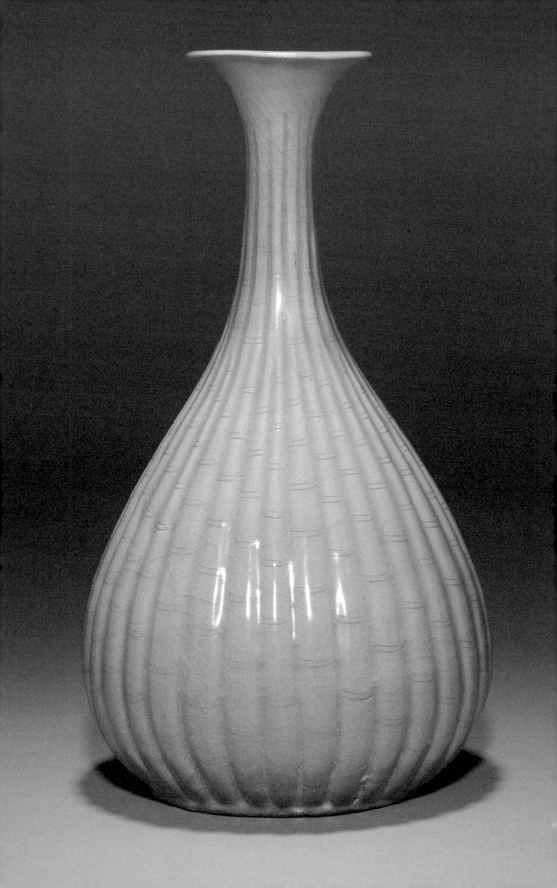

맑고 투명한
고려의 비색

청자 양각죽절문 병
青磁陽刻竹節文瓶

국보, 고려(12세기),
높이 33.8cm 아가리지름 8.4cm
밑지름 13.5cm

대나무로 표면을 감싸서 사용하던 병을 본떠 만든 양각 청자
의 일종으로, 유약의 투명한 색깔과 매끄러운 형태미가 단연 돋
보이는 명품이다. 안정되고 풍만한 몸통 위로 늘씬하게 뻗어 올
라간 목이 있고, 끝에 알맞게 벌어진 나팔 모양의 입이 달린 이
병은 형태 면에서 고려청자 병을 대표한다. 입술 끝에서 시작
해 목을 거치고 몸통으로 흘러내려 바닥에 이르는 긴 S자형 곡
선은 안정감과 세련미, 단정한 기품이 잘 조화되어 수려한 병의
윤곽을 이룬다.

 병의 표면은 대나무를 켜서 세운 것처럼 양각과 음각으로
정교하게 처리했는데, 입술 아래에서 시작된 대나무는 처음엔
한 개가 통째로 내려오다가 몸통이 시작되는 지점에서 갑자기
반으로 쪼개져 두 갈래가 되어 내려온다. 아래로 올수록 대나
무 가지를 넓게 처리해 전혀 번잡스러운 느낌을 주지 않으면서
도, 몸통에서 알맞게 팽창하면서 고운 조화를 이루고 있다. 그
리고 두 줄의 음각 선을 적절히 새겨 대나무의 마디를 나타냈
다. 유색은 전형적인 맑은 비색으로, 병의 유려한 형태와 어울
려 청초하고 부드러운 조형 효과를 낸다. 바닥에 적갈색 내화

토耐火土 받침 흔적이 있다.[5)]

이 병은 우연한 기회에 수집되었다. 원래 일본인이 소유했던 것을 거부 최창학이 넘겨받았다. 다시 몇 사람을 거쳐 수집가로 알려진 남양분유 홍모 회장이 소유하고 있었는데, 기왕에 수집했던 조선 초기 〈청화백자 철화수조문 호〉가 장물로 판정되어 압수당하자 분을 참지 못하고 다른 수집품들을 모두 팔아버린 후 수집에서 아예 발을 뺐다는 이야기가 전한다. 선의의 수집가를 보호하는 제도적인 장치가 필요함을 보여주는 사례다.

청자는 철분이 약간 섞인 백토로 형태를 만들고, 표면에 철분이 1~3퍼센트 포함된 장석질의 유약을 입혀 1,250~1,300도에서 환원염還元焰(가마에 공기를 차단해 산소가 부족한 상태에서 도자기를 굽는 방법)으로 구워낸 도자기를 말한다. 색은 다양하지만 주로 초록이 섞인 푸른색, 즉 비취옥 색깔을 띠는데, 우리는 이를 '비색(翡色 혹은 秘色)'이라 불렀다. 중국 송대 청자가 녹색에 가까운 탁한 색인 데 비해 우리 청자는 유약이 맑고 투명하다는 특징이 있다.

우리 청자의 발생에 대해서는 여러 주장이 있다. 일본인들은 이화여자대학교박물관에서 소장한 〈청자 '순화4년淳化四年' 명 항아리〉를 예로 들어, 993년 초보적이고 원시적인 청자로 출발해 11세기 들어서야 청자다운 청자를 만들었다고 주장했다. 그러나 이는 사실과 크게 다르다. 우리의 청자 가마는 전남 강진 대구면大口面 일대에 퍼져 있다. 이들 가마에서는 대접 등의 생활 용기를 많이 만들었는데, 그 형태와 굽 모양이 중국 절강성 월주요越洲窯의 청자 대접과 거의 같다. 이곳의 '햇무리굽 대접'은 8세기에서 10세기 전반까지 만들어졌다. 9세기 장보고의 해상 활동으로 우리도 청자를 사용하게 되었고, 중국 월주 청자의 기술을 직수입할 수 있었다.

고려청자는 색이 뛰어나게 아름답다. 청자의 색은 11세기에 들어서면서 특유의 비색으로 발전해 12세기 전반 절정을 이룬다. 1123년 송나라 사신으로 고려에 왔던 서긍徐兢은 저서 《선

화봉사고려도경宣和奉使高麗圖經》에서 "도자기 색이 푸른 것을 고려 사람들은 비색이라 부른다. 요사이 고려 도자기의 제작이 절묘해졌는데, 그 색택이 더욱 아름답다陶器色之青者, 麗人謂之翡色. 近年以來製作上巧, 色澤尤佳"라고 기록했다. 청자 최고의 비색은 유약이 얇고 비취 같은 녹색이 비치며, 음각이나 양각 문양이 은은하게 비쳐 기품이 높다.

고려청자는 12세기 17대 인종仁宗(재위 1122~1146) 연간에 비색의 아름다움과 더불어 유연한 선을 지닌 형태를 갖추며 절정기에 이르렀다. 이것은 순청자純青磁로 대표되는 고려청자 절정 1기로, 이때의 모습은 북송의 여관요汝官窯나 정요定窯 등과 관련이 있다.

고려청자의 절정 2기는 18대 의종毅宗(재위 1146~1170) 연간에 시작되어 1220년대까지 이어진다. 이 시기에 상감象嵌 기법과 시문이 본격화되었다. 유약이 맑고 투명해지면서 유면에 빙렬이 생기고, 양감이 있는 부드럽고 유려한 형태로 변모한다. 이때를 대표하는 유물 가운데 하나가 〈청자 상감당초문 완〉(국보)이다. 이 대접은 1159년에 사망한 문공유文公裕의 무덤에서 묘지명과 함께 나왔다. 이 시기의 걸작 유물로 〈청자 상감운학문 매병〉(국보, 간송미술관 소장)을 비롯해, 국립박물관과 국내외의 개인, 기타 공·사립 기관에서 소장하고 있는 여러 대접, 주전자, 병, 매병 등이 있다. 이때에는 특히 청자 기법이 세련되어 화사한 꽃을 피웠다. 동화청자, 화청자, 철채, 연리문 등이 아름다워졌고 화금자기와 철유, 흑유 등도 절정에 이르렀다.

이후 기형에서 오는 곡선이나 상감에서 보이던 아름다움은 점차 양식화 및 퇴화하는 경향을 보인다. 1220년대 이후 고려청자는 내리막길을 걸었으나, 문양과 기형은 어느 정도 계승되어 조선 초까지 이어졌다.6)

천 개의 손과 눈으로
중생을 구제하는
부처님

고려 천수관음보살도
高麗千手觀音菩薩圖

보물, 고려(14세기), 비단에 채색,
93.6×51.2cm

천수관음은 '천수천안관세음 千手千眼觀世音' 또는 '대비관음 大悲
觀音'이라고도 불린다. 무수히 많은 손과 눈으로 중생을 구제한
다는 부처다. 우리나라에서 천수관음 신앙은 《삼국유사》에서
확인될 정도로 유서가 깊다. 〈고려 천수관음보살도〉는 천 개의
손과 손마다 눈이 달린 보살의 모습으로, 중생을 구제하는 관
음보살의 자비를 상징화한 고려시대 불화다. 《법화경法華經》과
《화엄경華嚴經》 등에 근거해, 11면의 얼굴과 44개의 큰 손으로
각기 다른 지물持物을 잡고 있고, 사이에 눈이 그려진 작은 손
이 촘촘하게 자리 잡은 형상이다. 오랜 세월로 인해 많이 변색
되었으나, 바위 위에 놓인 연화좌蓮花坐에 앉아 정면을 바라보
고 있는 관음보살과 화면 상단을 가득 채운 원형 광배光背, 화
면 아래 관음보살을 바라보며 합장한 선재동자善財童子 등 경전
속 천수관음보살의 도상圖像을 구현하고 있다. 요소마다 화려
한 색감과 섬세한 필력으로 대상을 정확하게 묘사해, 매우 우
수한 조형감각을 보여주는 특급 불화다.

　그림의 세부를 잘 볼 수 있게 적외선과 X선 특수 촬영을 통
해 조사한 결과, 그림 자체는 뒷면에 색을 칠해 앞면으로 우러

나오게 하는 배채법背彩法으로 그려졌음이 확인되었다. 채색 안료로는 녹색의 석록, 푸른색의 석청, 백색의 연백, 붉은색의 진사 등 광물성 안료가 사용되어 색상의 아름다움과 보존성을 높였다. 고려 불화 중 현존하는 유일한 천수관음보살도일 뿐 아니라, 다채로운 채색과 금니金泥의 조화, 격조 있고 세련된 표현 양식 등 고려 불화의 전형적인 특징이 반영된 우수한 그림으로, 종교성과 예술성이 극대화된 작품이다.7)

고려 불화가 유명해진 건 그다지 오래된 일이 아니다. 1978년 일본 야마토분카칸大和文華館에서 고려 불화 52점을 한자리에 모아 특별전을 개최하면서 실체가 세상에 확인되었다. 그때까지 이들은 근거 없이 중국의 불화로 알려져 왔다. 이후 속속 발굴 및 공개되어 대략 160여 점의 존재가 알려졌다. 여말선초에 왜구들이 약탈해 대부분 일본의 사찰과 박물관에 소장되어 있고, 미국과 유럽 박물관에 10여 점이 소장되어 있다. 최근까지 사설 박물관과 개인 컬렉터들이 외국에서 사들여온 고려 불화 12점, 오백나한도 8점 중 7점이 국보 또는 보물로 지정되었다.8)

광종光宗(재위 949~975)이 닦아놓은 터전 위에서 고려 사회를 완성한 이는 성종成宗(재위 981~997)이다. 이때부터 고려는 지방 호족의 연합 사회에서 중앙 중심의 '관료적 귀족 사회'로 변모한다. 관료사회는 귀족문화를 창조했다. 또 당시 현실 정치 제도가 정비되면서 정신문화를 널리 선양한 것은 불교였다. 우리 역사상 불교에 의해 나라가 세워지고, 그 전통이 끝까지 지켜진 나라는 고려(918~1392)밖에 없다. 고려는 시종일관 불교가 국교로 신봉된 철저한 불교 국가였다. 그런 사회에서 대표적인 미술은 '불교 미술'이고, 귀족 취향의 화려한 미술일 수밖에 없었다.

고려 말인 14세기에 접어들면서 권문세가들이 방대한 장원과 수많은 노비를 거느리고 당당한 세력가로 행세하면서 일종의 영주領主 역할을 했다. 이에 발맞춰 사원寺院들도 권문세가 못지않게 거대한 사회적·경제적 세력을 형성했다.

당대의 불교는 권문세가들에 걸맞게 호화로운 성격을 띠고 있었다. 특히 미술은 전 시대와는 또 다른 양상을 보이면서 극

도로 호화로워졌다. 특히 주목해야 할 것은 불화의 발전이었다.

현존하는 고려 불화는 대부분 고려 후기에 제작되었다. 고려 불화는 바로 '귀족 불화'라고 할 수 있다. 고려 불교의 특징이 귀족 종교였던 만큼 불화의 후견인은 대부분 왕실이나 귀족이었고, 불화의 작풍도 귀족 취향이나 궁정 취미가 현저했다. 고려 전기의 경우 처음에는 지방 호족, 그다음에는 중앙 귀족들이 불화 제작의 시주施主(스폰서)가 되어 앞다퉈 불화를 제작했다.

물론 국가의 평안과 왕실의 번영을 기원하며 불화를 제작하는 예도 있었지만, 귀족 가문의 안녕을 기원하기 위해 불화를 제작하는 일이 점점 많아졌다. 고려 후기로 오면서 이런 경향이 두드러졌는데, 특히 무신들과 권문세가들은 그들 가문의 번영과 가족들의 평안을 기원했다. 따라서 귀족 세력가들의 취향에 알맞은 불화들이 이 시대를 대표하는 그림이 되었다.

아미타불이나 관음보살, 지장보살의 모습을 그린 그림 또는 시왕도十王圖 같은 불화들이 왕실과 권문세가들의 시주에 의해서 번창했다. 바로 내세에도 그들의 영화가 계속되기를 바라는 간절한 소망을 담은 것이었다. 아미타불은 통일신라 때부터 계속 각 종파에서 애용되던 불화의 소재였지만, 고려 후기에는 각 종파 특히 선종에서조차 염불을 중시하면서 아미타불을 그린 불화들이 성행했다. 관음보살과 지장보살 그림이 대량으로 생산된 것은 미래의 안락과 현세의 평안을 기원하는 그들의 바람이 그만큼 간절했다는 의미이기도 하다.

고려 불화의 바탕은 사찰의 벽화였다. 당대의 걸작은 벽화였고, 주 예배 대상 불화 또한 벽화였으나 탱화도 왕실과 귀족의 기원용으로 많이 만들어지기 시작했다. 특히 의종 때에는 왕실에서 관음이나 제석 그림을 그려 궁중과 민간 사원에 보내 널리 유포했다. 또 마흔 구의 관음을 그린 예 등은 '이런 그림을 널리 유포하면 공덕이 무량하다'는 전통적인 경전의 설에 따른 것으로 보인다. 이처럼 작은 족자 그림을 대량으로 그려 널리 유포시키는 것이 당시 유행이었던 듯하다. 그 덕분에 비슷한 그림의 수월관음도나 지장보살도들이 오늘날까지 많이 남아 있다.9)

우리 고대사의
실마리

전 논산 청동방울 일괄
傳論山靑銅鈴一括

국보, 초기 철기시대(기원전 3세기),
팔주령 2점(지름 12.8cm 두께 3.6cm),
간두령 2점(높이 15.7cm 지름 8.5cm),
조합식 쌍두령 1점(길이 19cm 두께 4cm),
쌍두령 2점(길이 17.5cm 두께 4cm)

1971년 12월 전라남도 화순군 도곡면 대곡리 주민 구재천 씨
가 자기 집에 빗물 배수로를 설치하다 우연히 돌무지를 발견했
다. 그 돌무지를 치우는 과정에서 나무관이 들어 있는 석곽토
광묘石槨土壙墓와 청동 유물 여러 점이 출토되었다. 그 가치를
몰랐던 구 씨는 엿장수에게 유물들을 넘겼다가 다시 전남도청
에 신고함으로써 유물이 세상의 빛을 보게 되었다.

　기원전 3세기에서 기원전 1세기에 해당되는 이 유물들은 그
동안 잘 알려지지 않았던 삼한시대의 것들이었다. 청동검 3점

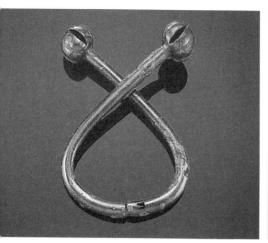
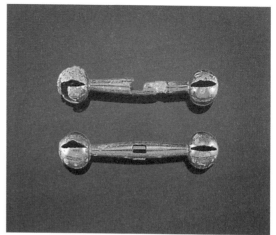

을 포함해 6종 11점의 유물들은 관련 학자들을 흥분시키기에
충분했다. 국립문화재연구원에서 긴급 수습 및 발굴했고, 수
습 후 국보로 긴급히 지정되었다. 그 후 36년이 지나서 국립광
주박물관이 다시 이 유적을 발굴해 무덤의 구조를 확인했다.

 출토지는 다르지만, 이건희 컬렉션에 이 시기의 유물들로 판
단되는 지정문화재가 입수되어 청동 유물의 정수를 확보했다는
의미를 더했다. 바로 〈전 논산 청동방울 일괄〉〔국보〕과 〈전 덕산
청동방울 일괄〉〔국보〕이다. 이 청동방울〔靑銅鈴〕 등과 대구 비산동
에서 출토된 세형동검細形銅劍 등은 삼국시대 이전 고대사의 실
마리를 푸는 중요한 열쇠가 된다. 이런 유의 청동 유물이 출토된
대표적인 유적으로 대전 괴정동, 예산 동서리, 창원 다호리 등을
꼽을 수 있다. 이들은 삼한시대의 유물로 고고학적으로는 청동
기에서 철기에 걸친 시기의 중요한 유적 및 유물들로 알려져 있
다. 일부는 정식 발굴을 거쳤지만, 대부분 도굴되거나 공사 수
습을 통해 산발적으로 알려져 전모를 파악하기가 쉽지 않다.

 청동기문화는 인류가 발명한 최초의 합금을 이용한 금속문
화로, 인류 문화 발전상 중대한 의미가 있다. 물론 청동 이전에

도 구리가 사용되긴 했지만, 구리 원광석을 두드려 간단한 장신구나 도구를 만드는 데 그쳤을 뿐이다. 청동은 합금을 이용한다는 점에서 구리와는 차원이 달랐다. 청동은 실제 존재하는 원소가 아니라 구리Cu와 주석Sn, 아연Zn, 납Pb, 황S 등의 원소들이 일정 비율로 섞여 만들어진 완전히 새로운 물질이다.

우리나라에 금속합금시대가 있었는가를 두고 과거 열띤 논쟁이 있었다. 석기시대가 끝나고 금속시대로 들어가는 시기 청동 유물의 존재는 그런 시비를 말끔히 씻어냈다.

우리나라 청동기문화는 한반도 바깥에서 시작되었다. 소위 고조선의 옛 영역에서 발견되는 수많은 청동 유물은 우리나라 청동기문화의 기원이 중국의 북동부 지역 고조선 영역 내에 있었음을 보여준다. 한반도 내 삼한시대로 편년되는 청동기문화 시대는 후기에 속한다. 이 후기 청동기문화 혹은 초기 철기시대를 대표하는 유물이 세형동검과 정문경精文鏡 그리고 청동방울 종류다. 청동 제품 제작에는 뛰어난 기술이 필요하다. 한반도에서 일본으로 건너가 소위 '야요이彌生 문화'를 이룩한 도래인渡來人은 원래는 시베리아에서 중국 북부를 거쳐 한반도에 들어왔다. 시베리아를 거쳐왔다는 증거는 여러 가지가 있는데, 그중 하나가 비산동 세형동검의 칼자루 끝을 장식한 마주 보는 오리 장식이다. 이는 멀리 서쪽의 스키타이 문화가 동쪽으로 이동하면서 곳곳에 남긴 동물 장식 문화의 동아시아판 유물이다. 혹은 흉노匈奴나 동호東胡계의 문화라고도 한다.

중국의 청동기가 용기容器 중심의 제기祭器가 주류를 이루는데 비해, 우리나라 청동기는 거울이나 방울 등 무속巫俗 용품이 많은 점이 다르다. 시베리아계 이주민들은 한반도 서북부 평안도 지역을 거쳐 일부는 육로로, 대부분은 해로를 통해 동남쪽으로 이동해 영남 지역에 정착했다. 한반도의 서남쪽에는 마한계 유적과 유물들이 산재해 있는데, 영남 지역의 문화와 공통점도 있지만 서로 다른 점도 많다. 공통 유물로는 청동 단검이나 무기들을 들 수 있고, 서남 지역에서는 청동방울 유가 많이 발굴된다. 의기儀器의 일종인 팔주령八珠鈴은 팔각형 별 모양의 각 모서

리에 납작한 방울이 하나씩 달린 형태다. 방울 부분에 길쭉한 타원형의 절개공切開孔이 네 개씩 뚫려 있으며, 안에 작은 청동 구슬이 들어 있어 흔들면 소리가 난다. 안으로 휜 몸통의 중앙에는 반원형 꼭지가 달려 있어 끈으로 매달 수 있고, 주위에는 음각 점선과 단선短線의 팔광성형문八光成形文이 장식되어 있다.

일괄 유물로는 아령같이 생겨 중앙의 구멍에 나무 자루를 끼울 수 있게 한 쌍두령雙頭鈴과 방울 달린 동봉銅棒 두 개를 둥글게 구부려 X자 모양으로 교차하도록 서로 끼워 사용한 환상 쌍두령, 그리고 포탄 모양의 속이 빈 몸통에 나무 자루를 끼워 사용한 간두령竿頭鈴이 있다. 제정일치 사회의 제사장이 사용한 의기로 알려진 이 유물은 한국의 청동기 유물 중 문양과 제작 기술이 가장 정치하고 우수한 것으로 평가받는다.[10]

1960년 충남 논산훈련소에서 참호를 파던 병사들이 흙과 녹으로 뒤덮인 고색창연한 청동기 세트를 발견했다. 여기에서 청동방울 일괄품과 함께 청동정문경(다뉴세문경多鈕細文鏡)이 함께 수습되었다. 군인들로부터 이 유물들을 입수한 중간상인은 그중 정문경을 숭실대학교박물관에 넘겼다. 다른 청동방울 일괄품은 수집가 김모 씨를 통해 이건희의 손에 들어왔다. 이후 정문경은 1971년에, 청동방울 일괄품은 1973년에 각각 국보로 지정되었다. 이 사실은 중간상인이 고 한병삼 국립중앙박물관장에게 실토함으로써 전모가 밝혀졌다. 이 유물들은 우리나라 청동기문화의 대표적인 유물로, 기원전 3세기에서 기원전 2세기 무렵 최절정기에 제작된 청동 유물이다. 이중 정문경은 구리 대 주석의 혼합 비율이 고대 청동거울의 최고 황금비율로 분석된 67:33과 근접한 66:34여서 감탄을 자아냈다.[11]

추사 김정희의
강한 글씨

산숭해심, 유천희해 대련
山崇海深遊天戱海對聯

조선시대, 종이에 먹,
각 폭 42cm 길이 207cm

골동계에 종사하는 사람들은 누구나 "추사는 판단하기 어렵다"고 한다. 이는 추사秋史 김정희金正喜(1786~1856) 개인을 말한다기보다는 추사 작품의 난해함이나 수집의 어려움을 토로하는 말로, 이 바닥에서는 상식처럼 굳어 있다. 추사 작품 수집이 어려운 데는 여러 가지 이유가 있겠지만, 무엇보다 가짜가 많다는 사실에 주목해야 한다. 소문에 의하면, 유통 중인 추사 작품의 8할 이상이 가짜라고 한다.

　가짜와 진짜를 구분해내는 눈은 하루아침에 생기는 것이 아니어서, 추사의 작품을 갖고 싶어도 자기 눈으로 감별해가며 구입하기란 거의 불가능에 가깝다. 공개적으로 검증을 해주는

장치가 마련되어 있지 않은 관계로 누구 말만 듣고 작품을 사들였다간 낭패를 보기 십상이다.

추사를 섣불리 논하기 힘든 이유는 추사의 글씨, 즉 추사체秋史體를 이해하기 어렵다는 데 있다. 추사체는 대단히 개성적인 글씨이자 오래 단련된 달필의 글씨다. 평범한 감각을 가진 사람이라면 추사의 글씨에서 난해함과 당혹감을 느끼는 것이 정상적이고 당연하다.

추사 작품을 구입하기 어려운 데는 또 다른 이유가 있다. 추사는 우리나라 서단書壇을 대표하는 서예가로, 그의 작품에는 분기별로 여러 경향이 있어서, 어떤 부류의 작품을 구입할지 결정하기가 쉽지 않다. 추사 전성기의 작품이라 하더라도, 어떤 서법이나 서체의 작품을 갖느냐에 따라 수집의 격이 크게 달라진다. 이를 제대로 알기까지 오랜 시간이 걸리기 때문에, 일반적인 방법으로는 추사의 작품을 제대로 수집하기가 어려울 수밖에 없다. 물론 값이 비싼 것도 정상적인 수집을 가로막는 장벽 중 하나다. 서화 중에서 인기 있고 값이 비싼 부류로는 단원 김홍도, 겸재 정선 그리고 추사 김정희의 작품을 꼽을 수 있다.

추사는 어려서부터 뛰어난 필재를 보였으며 오랜 수련 기간을 거쳤다. 청년기에는 부친을 따라 북경에 가서 중국 서예의 대가 완원阮元, 옹방강翁方綱 등과 교유하며 사제지간의 정을 맺기도 했다. 추사의 다른 호인 '완당阮堂'은 스승 완원의 '완' 자를 따서 받은 것이다. 게다가 추사는 벗에게 평생 벼루 열 개를 갈아 없애고, 붓 천 자루를 닳도록 썼다고 고백했을 정도로 정진에 정진을 거듭한 노력파였다. 타고난 천재성에 끊임없는 노력까지 더해 추사체를 완성했으며, 대원군을 비롯해 자하 신위, 역매 오경석, 소치 허련 등 무려 3천 명에 달하는 추사파 제자를 키워냈다.

추사의 서법은 오히려 세속적인 출셋길이 막히면서 완성되어갔다. 안동 김씨와 부딪쳐 자초한 두 번에 걸친 13년의 귀양살이는 스스로 몰입할 수 있는 절호의 기회를 제공했고, 그 기간에 추사의 진면목을 보여주는 걸출한 작품들이 줄을 이어

탄생했다.

노년의 추사를 보여주는 걸작이 이건희 컬렉션에 있다. '산숭해심山崇海深, 유천희해遊天戲海'라 쓴 득의의 작품으로, '노완만필老阮漫筆'이라는 낙관이 있다. '늙은 완당이 여유롭게 휘갈기다'라는 관지의 이 작품을 보면, 관운은 비록 막혔으나 천하를 호령하고 하늘과 땅을 아우르는 선비의 기백을 펼치고자 했음을 느낄 수 있다. 호암 이병철이 수집한 〈죽로지실竹爐之室〉이 회화적인 예서체 작품이라면, 〈산숭해심, 유천희해〉는 추사가 작심하고 쓴 해예서楷隸書 풍으로, 명품의 첫째 반열에 넣어도 아깝지 않은 작품이다.

추사 김정희는 1786년 충남 예산에서 이조판서였던 경주 김씨 김노경의 큰아들로 태어났다. 나이 일곱에 집 대문에 '입춘대길'이라 써 붙였는데, 정승 채제공이 지나가다가 이 글씨를 보고 찬사를 아끼지 않았다고 한다. 이후 열네 살 때 북학파의 대가인 스승 초정 박제가로부터 글씨와 문장을 배우기 시작했다. 24세가 되어 생원시에 합격하고, 33세였던 순조 19년 뒤늦게 문과에 급제해 암행어사까지 올랐다.

49세에는 성균관 대사성, 이조참판을 거쳐 이조판서를 지내기에 이르렀지만, 안동 김씨와의 알력으로 54세에 제주도로 유배 가 8년이나 귀양살이를 했다. 이 무렵 삼국시대로부터 내려오는 우리의 서법과 중국 비문을 연구하고 자신의 필체를 살려 추사체를 완성했다.

한편, 생원시 합격 후 부친 김노경이 동지부사로 임명되어 북경에 가자, 자제군관으로 따라가서 옹방강과 완원을 만나 금석학과 실학에 눈을 떴다. 이때 청나라의 상류사회 문화를 접하고 선비생활의 또 다른 격조의 세계인 차문화에 심취하니, 황상을 비롯해 다산 정약용과 초의선사 의순 등 당대 최고의 문인들과 교유의 폭을 넓혀나갔다.

30세 때에는 금석학과 고증학의 안목을 토대로 그때까지 고려 태조 관련 비석으로 알려졌던 북한산비를, '진흥대왕급중신순수眞興大王及衆臣巡狩'라는 구절의 해석을 통해 진흥왕순수비

라고 확정해 세상을 놀라게 했다.

추사는 서예가이자 걸출한 감식안의 소유자였으며 뛰어난 문인화가였다. 그는 〈세한도歲寒圖〉를 비롯해, 난초 그림의 전설 〈부작란도不作蘭圖〉 등을 통해 '서화일체書畫一體', 즉 그림과 글씨가 하나 되는 격조 높은 문인화의 세계를 펼쳐나갔다. 더불어 다인茶人들과의 교분으로 차생활에 몰두하거나, 초의선사 등 승려들을 통해 불가와 인연을 이어갔다. 그의 유작 중에 불경도 보이고 염주 등의 유품이 있는 것은 당시 선비들과는 다른 면을 보여주는 사례라 할 수 있다. 다향茶香 넘치는 선비 생활 속에서 그는 북경에서 맛보았던 좋은 차를 기억해내며 우리 차의 발견과 개발에도 심혈을 기울였다. 때때로 좋은 차를 얻기 위해 지인들에게 연통하기도 했다.

과천 시절 글씨 중 가장 유명하며 완당의 대표작으로 꼽히는 〈산숭해심, 유천희해〉 대련은 명작 중의 명작이다. 폭 42센티미터, 길이 420센티미터로 완당의 현존하는 작품 중 가장 클 뿐만 아니라 전서와 행서, 예서체가 함께 어우러져 보는 이의 눈을 사로잡는다. 마치 홀리는 듯한 귀기鬼氣까지 느껴진다. 그래서 혹자는 "이 글씨는 완당 글씨의 졸한 맛보다 '괴怪'기가 강한 작품"이라고 평하기도 한다.

산숭해심, '산은 높고 바다는 깊네'라는 이 글귀의 출처는 옹방강이 '실사구시實事求是' 정신을 풀이한 글 속의 한 구절이다. 유천희해, '하늘에서 놀고 바다에서 노닌다'라는 말은 원래 '운학유천雲鶴遊天, 군홍희해群鴻戲海', 즉 '구름과 학이 하늘에서 노닐고 기러기떼가 바다에서 노닌다'라는 구절에서 나왔다. 양무제가 위나라 종요鍾繇(151~230)의 글씨를 평한 말이다.

〈산숭해심〉과 〈유천희해〉는 본래 한 작품이었던 것으로 알려져 있다. 글씨의 모양이나 내용, 종이의 질과 크기로 봐도 한 작품임이 틀림없다. 그런데 누군가가 이를 따로 떼어 두 점 값을 받고 팔았다. 1957년 3월 대한고미술협회가 주관한 대규모 고서화경매전에서 〈산숭해심〉은 애호가인 제동산업 심상준 사장이 55만 환에, 〈유천희해〉는 서예가 소전 손재형이 121만

환에 낙찰한 것으로 기록되어 있다. 〈산숭해심〉은 낙관이 없어서 반값이었던 셈이다. 그리하여 이 작품은 오랫동안 이산가족이 되고 말았는데, 지금은 두 점 다 이건희 컬렉션에 들어옴으로써 다시 상봉했다.

이 작품이 한동안 이건희 부회장 집무실에 걸렸던 적이 있다. 그는 중앙일보 이사로 근무할 때는 사무실에 목기 장롱을 놓고 거기에 도자기 소품 몇 점을 보관해 틈날 때마다 감상했다. 벽에는 부친에게 받은 좌우명 그림, 김은호가 그린 〈삼고초려도〉를 장식했다. 부회장실은 태평로 본관에 있었는데, 그 안에 목기 사방탁자와 궁화 화조도, 그리고 이 작품을 걸어두고 보았다. 어느 날 가깝게 지내던 화가 이우환이 이를 보고, "완당의 글씨가 너무 강해서 자칫하면 사람을 다치게 할지 모른다"고 지적해 철수하기도 했다. 완당의 글씨 중에서도 뜻으로 보나 서체, 풍기는 분위기가 너무 강해 보이는 작품이다.12)

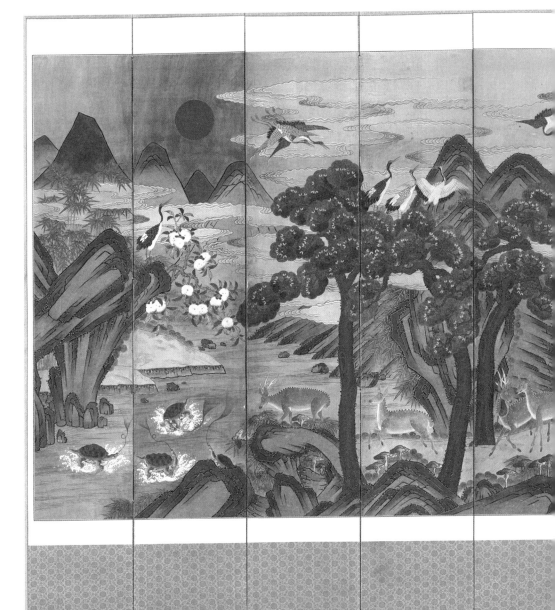

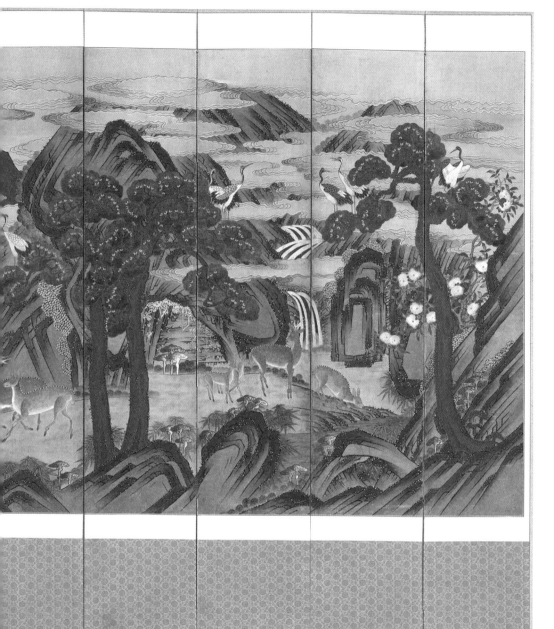

십장생도 10곡병풍

十長生圖十曲屛風

작자 미상, 조선시대(18세기 후반),
비단에 채색, 210.0×552.3cm

'십장생十長生'이란 해·달·별 같은 천체, 물·돌 같은 자연물, 소
나무·불로초 같은 식물과 학·거북·사슴 같은 동물, 천도天桃
등 예부터 오래 산다고 믿어온 소재 열 가지를 모아 불로장생
不老長生의 상징물로 삼은 것이다. 여기에 구름, 산, 대나무 등이
포함되기도 한다.

오래 살고 싶은 인간의 공통된 염원을 담고 있는 만큼, 도자
기와 자수, 목공예품 등의 장식 문양으로 즐겨 사용되었다. 십
장생의 모티프는 특히 회화에 많이 나타난다. 기록에 따르면,
정초에 왕이 신하들에게 새해 선물로 하사하거나 신하들이 왕
에게 그림을 진상할 때 많이 그려졌다고 한다. 또한 궁중에서
행사가 열리면 왕비의 자리 뒤편에 십장생 병풍이 놓였으며, 회
갑연 등에 장식용으로 사용되기도 했다.

장수를 상징하는 물상을 그려 오래 살기를 염원하는 그림을
'장생도長生圖'라 했는데, 대표적으로 십장생도를 꼽을 수 있다.
대개는 십장생에 포함되는 소재들을 함께 그리지만, 각각 단독
으로 그리기도 한다.

대표적인 그림으로 '송수천년松壽千年'을 의미하는 노송도,

'석수장생石壽長生'을 의미하는 괴석도 등이 있다. 민화에서도 노송을 많이 그렸는데, 배경에 구름이나 해가 많고 소나무 아래에는 학이나 사슴, 불로초, 괴석 등 다른 장생물을 함께 배치했다. 특히 노송에 학이나 사슴을 함께 그린 것을 자주 볼 수 있다. 바위 또한 십장생의 하나로 영원불멸을 상징해 민화에서 많이 그렸다.[13]

십장생은 그림의 소재로서뿐 아니라 사상적으로나 역사적으로도 짙은 배경이 있어서, 십장생의 상징적 개념은 바로 동양 회화의 사상적 배경이 되었다. 그 상징적 개념이 문양화되고 회화화되어 예술에서뿐 아니라 생활 장식 등에 큰 영향을 미치기도 했다.

십장생은 선조들의 이상과 현실에 대한 희구希求의 표현이다. 십장생도에는 죽지 않고 오래도록 살고 싶은 선조들의 바람이 깔려 있다. 이는 현실을 긍정하고 현실에서 안락함을 구하며, 현실을 행복의 상징으로 누려보고자 하는 현실관의 발로다. 현실적인 바람이 곧 십장생미술을 낳았다. 억겁을 두고 변치 않는 일월성신이나 끝없이 흐르는 물, 만세에 불변하는 돌, 천년을 산다는 학과 거북, 사슴들, 심지어는 세상에 있지도 않은 불로초를 장생장락長生長樂의 의미로 상징화했다. 십장생의 미학이란 결국 현실 위주, 현실 참여, 현실 긍정을 구체화·실체화한 것이다. 이 그림들을 통해 옛사람들의 현실관과 생활관을 엿볼 수 있다.

현실에 만족하고 현실을 구가하는 계층은 현세에 특별한 대우를 받는 귀족층이거나 권력층, 부유층이다. 이들은 현실에 안주하고 현실을 연장하려는 희구가 더 커서 보수적인 성격을 띠게 마련이다. 십장생도는 자연히 왕실과 귀족층이 즐겨 구하고 사랑하는 그림이 되었다. 사실 일반 대중들도 대부분은 이런 현실관을 갖고 있어서 십장생도는 서민들에게도 기복의 대상으로 즐길 수 있는 존재로 환영받았다.

거대한 벽화에서부터 실용적인 단추에 이르기까지, 십장생 미술이 활용되지 않은 데가 없을 정도였다. 왕의 용상 뒤에는

항상 화려한 십장생 병풍이 둘러쳐져서 왕에게 내려진 하늘의 특별한 은총을 상징하게 되었고, 처녀들은 시집갈 때 십장생 수저주머니를 안고 떠나며 앞날의 행복을 기원했다.[14]

여기 소개하는 〈십장생도〉는 10폭 병풍으로 제작되었으며, 각 폭이 연결되어 하나의 그림을 이루는 연결 병풍이다. 화면 중앙에는 상서로운 적송赤松 다섯 그루를 두고, 그 아래위로 연산連山과 바위들을 원근에 맞춰 배치했다. 산 사이에는 계곡과 폭포를 적절히 넣었고, 앞면의 산과 바위들 사이에 사슴과 물에서 노니는 거북을 그렸다. 구름 낀 하늘에 붉은 해를 두고, 날아다니거나 나무에 앉은 학들을 더했다.

화면에 보이는 동물들은 제각기 다른 자세를 취하면서도, 자연 속에 묻혀 평화롭게 노니는 한가로운 자태를 드러내고 있다. 상단에 떠 있는 붉은 해와 화면 여기저기에 그려진 불로초의 붉은색은 전체적으로 청록색 풍의 작품에 알맞은 악센트를 준다. 좌우로는 알맞게 익은 천도복숭아나무를 그렸고, 왼쪽에는 대나무숲을 추가했다.

이런 그림은 용상 뒤에 장식하는 일월곤륜도日月崑崙圖와 마찬가지로 정해진 화본에 따라 진채眞彩로 그려졌다. 따라서 제작 시기를 정확히 밝혀내긴 어렵지만, 이 〈십장생도〉는 조선의 안정기인 18세기 무렵에 그려진 작품으로 추정된다. 크기가 클 뿐 아니라 구도와 필법이 탁월하고 채색 또한 호화로워, 궁궐이나 상류층에서 사용했던 궁화宮畵(궁중 장식화)의 대표작으로 보인다. 궁화는 과거 민화의 한 부류로 간주되었으나, 그림의 격이나 묘사력 등으로 볼 때 이 작품은 궁중 도화서圖畵署에 소속된 특급 화원이 그렸다고 평가된다.

도화서는 조선시대에 국가에 필요한 그림들을 그리는 관청이었다. 고려 때 '도화원'이라 부르다가 조선에 와서 도화서로 격을 낮췄다. 도화서 화원의 주된 임무는 국가가 요구하는 실용 그림들을 그리는 것이었다. 공식 행사를 기록한 의궤나 왕의 초상화를 제작하거나 지도를 그리는 일 등을 담당했다. 대표적인 도화서 화원으로 조선 초기 안견, 중기 김홍도와 신윤복, 말

기 장승업과 안중식 등이 있다. 궁화는 민화와는 달리 오래 훈련받은 정통 화원들에 의해 그려졌으나, 낙관이 없어 어느 화가의 작품인지 가려내기 어렵다는 문제가 있다.[15]

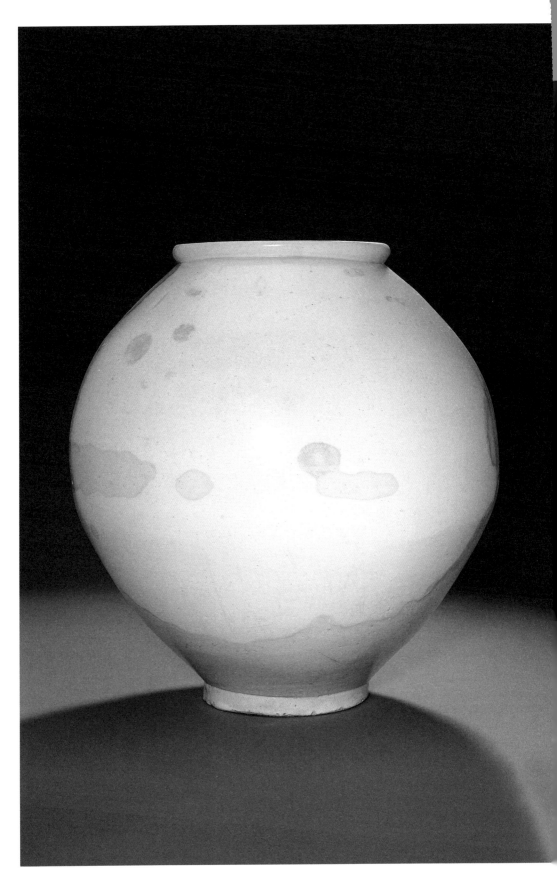

순백자
특급 명품

백자 달항아리

국보, 조선시대(17세기 후반~18세기 전반),
높이 44cm 몸통지름 42cm

조선시대 백자 '달항아리'가 대중적으로 명성을 얻기 시작한 것은 그다지 오래되지 않았다. 하지만 백자 애호가에게는 일찍부터 선호의 대상이었고, 달항아리에서 각별한 운치를 느끼고 찬미했던 화가들은 그림으로 남기기도 했다. 달항아리가 본격적으로 인구에 회자된 것은 2009년에 열린 '달항아리 특별전'부터다. 문화재청에서 달항아리만을 모아 특별전시회를 개최하고, 그중에서도 특히 뛰어난 작품들을 뽑아 국보나 보물로 끌어올리면서 주목을 받기 시작했다.

무엇 때문에 우리는 그렇게 백자 달항아리의 멋에 매료되고 감탄하는가? 김환기 같은 화가들이 달항아리에 미쳐서 가까이 두고 열광적으로 그려내는 이면에는 과연 어떤 이유가 있을까?

조선의 평범한 막사발을 다완茶碗으로 쓰며 국보로 떠받드는 일본인들은 "조선 도자기는 사람이 만든 것이 아니다"라며 놀라움을 표한다. 일본인들이 열광하는 우리의 이 그릇은 사실 우리 주변 어디에서나 볼 수 있는 평범한 백자였다. 계획된 듯, 아니 무심한 듯, 손이 가는 대로 자연스럽게 빚어낸 도자기가 바로 우리의 백자다. 이름 없는 도공의 무심한 손끝에서 수

없이 많은 백자 달항아리가 태어났다.

백자는 문자 그대로 '흰색 도자기'를 말한다. 그러나 흰색에도 여러 가지가 있다. 수백수천의 흰색이 나올 수 있다. 눈이 부신 햇빛의 밝은 흰색으로부터 폭설이 내린 다음 날 아침의 따스한 흰색, 엄마 젖이 떠오르는 우윳빛 흰색에 동자승의 깎은 머리 위로 어른거리는 푸르름을 머금은 흰색 등. 서양화가 정상화鄭相和(1932~)는 평생 흰색을 파고 또 팠다.

색의 미묘함 못지않게 도자기의 형태도 여러 종류가 다양하게 나올 수 있다. 그런 색과 모양의 조합 중 하나로 달항아리가 빚어지고 구워졌다. 반듯한 모양도 있고 비대칭으로 약간 일그러진 형태도 보인다. 뽀얀 우윳빛이 있는가 하면 약간 파르스름하게 느껴지는 흰 빛깔의 달항아리도 있다.

백자 달항아리는 조선시대에 번창했던 사옹원司饔院에서 제작한 도자기 중의 하나를 일컫는 이름이지만 전문 용어는 아니다. 그렇다고 삼류 유행가 가사처럼 막 지어진 이름은 더더욱 아니다. 시적으로 미화된 이름이라고 할 수 있다. 학술적으로는 순백자구형호純白磁球形壺 혹은 백자환호白磁丸壺 또는 백자대호白磁大壺 등으로 불리지만, '백자 달항아리'가 가장 잘 어울린다. 크기는 45센티미터 내외가 보통이다. 이보다 더 크게 만들려면 성형 단계부터 균형 잡기가 쉽지 않고, 작으면 왜소해서 보는 맛이 떨어진다.

달항아리를 자세히 보면, 가운데에 옆으로 돌아가는 횡선이 있다. 도자기는 진흙(陶土)으로 형태를 잡은 후 가마 안에서 구워내면 보통 30퍼센트 이상 줄어들기 때문에, 높이 45센티미터 정도의 달항아리를 한 번에 만들기는 어렵다. 대개는 제대로 된 형태를 갖추기도 전에 주저앉아버린다. 무게 때문이다. 그래서 위아래로 나눠 전체 형태를 만들고, 건조대에서 말리기 전에 둘을 붙여 하나로 만든다. 그래서 달항아리 가운데에 선이 생기는 것이다.

달항아리는 상하 균형을 고려해서 입술을 약간 크게 세우고 굽은 조금 작게 하여 훤칠하게 솟은 느낌을 주고자 했다. 몸통의 비례는 높이와 지름이 대략 1:1에 가깝다. 도공의 마음 씀씀이에 따라 움직이는 손놀림이 여유롭기도 하고 때에 따라서는 가파르

기도 하다. 손으로 할 수 있는 일이 있고, 손을 떠나서 이루어지는 일이 있다. 손은 인공이지만, 손을 떠나면 신神의 영역이다.

달항아리에는 인간의 영역과 신의 영역이 밤과 낮처럼 교차한다. 달항아리의 제일가는 볼거리는 옆으로 매끄럽게 흘러내리는 무념무상無念無想의 곡선과 그 흐름이다. 우리의 정서로 볼 때, 바둑판처럼 찍어내는 것은 첫 번째로 피해야 할 일이다. 마음을 따스하게 만드는 우윳빛 흰색은 자연스러운 덤이다. 전체의 조형은 감상자의 마음에 달렸다.

달은 보름달이 으뜸이고, 휘영청 밝은 달보다는 구름에 걸친 달이 한결 운치 있다. 여기에 소개하는 〈백자 달항아리〉는 살짝 구름에 걸친 편안한 달이다. 원래 항아리 안의 액체가 배어들어 몸통 아래쪽에 그림자가 생겼지만, 이 그림자야말로 사람의 손에서 벗어난 기막힌 조화가 아닐 수 없다. 처음 백자를 가져온 사람이 이 그림자를 빼면 어떠냐고 하기에 기겁하여 손사래를 쳤다. 골동계에서 도자기의 때를 빼는 일은 다반사다. 나는 정색하여 그들을 말렸다. 때를 빼면 구입하지 않겠다고 단호하게 저지해서 남게 된 기막힌 작품이다.

국보로 지정된 이 달항아리는 여러 사람을 거치면서 이리저리 돌아다녔다고 한다. 내가 이건희 회장의 출근을 막아선 채 결재받은 문제의 도자기가 바로 이 팔자 센 달항아리다. 결론을 내는 데 1분도 걸리지 않았는데, 당시 시세로 아파트 여러 채 값을 치렀다. 국보로 지정된 달항아리가 여러 점이지만, 빼어난 맛은 국립중앙박물관에 소장된 달항아리와 이 달항아리가 쌍벽을 이룬다.

달항아리는 조선왕조 선비문화의 자존심이다. 우리의 달항아리에는 중국이나 일본과는 달리 의도적인 완벽주의 지향이나 가식, 공예 지향적인 꼼꼼함이 없다. 우리 도자기의 참맛이 고스란히 담겨 있다. 우리가 추구한 최고의 가치는 자연스러움, 푸근함, 넉넉함이었다. 달항아리는 그런 시선으로 바라보아야 한다. 조선백자의 정점에 달항아리가 있다는 생각은 나만의 감상이 아닐 것이다.[16] 국보 제309호 〈백자 달항아리〉는 그렇게 나의 손을 거쳐 리움미술관에서 영원의 안식처를 찾았다.

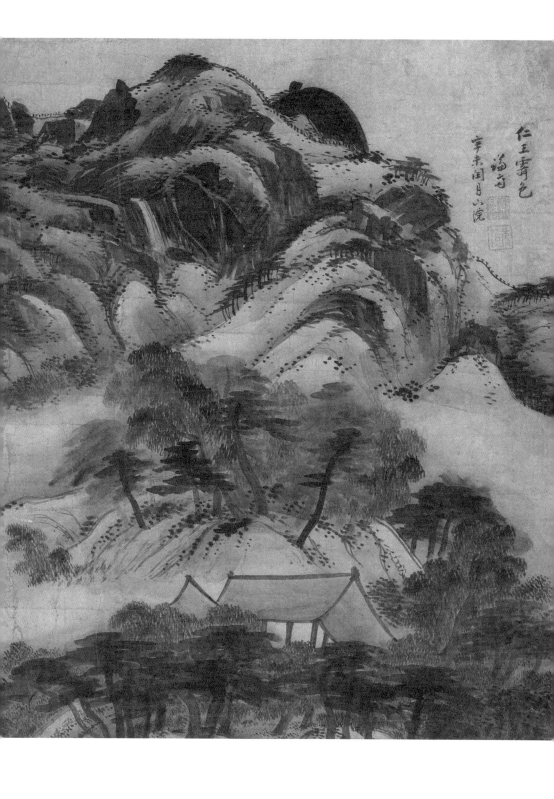

정선 필 인왕제색도
鄭歚筆仁王霽色圖

국보, 조선시대(영조27년), 종이에 수묵담채,
79.2×138.2cm

조선 최고의 화가 겸재謙齋 정선鄭歚(1676~1759)은 평생 많은 작품을 남긴 다작 작가다. 현재玄齋 심사정沈師正, 관아재觀我齋 조영석趙榮祐과 함께 '삼재三齋'로 불리는 그는 특히 산수화에서 빼어난 재능을 보였다. 나는 중국에서 역수입된 겸재의 두루마리 산수화 1점을 보고 크게 감탄했다. 일종의 강산무진도 江山無盡圖(끝없이 이어지는 산하를 그린 그림)로 횡축 두루마리인데, 펼쳐보는 손맛과 서서히 드러나는 작품의 면면이 일품이어서 바로 사들였다. 발문에 중국 절강성 소주蘇洲에서 찾아냈다는 기록이 있는데, 중국 평론가의 찬사가 첨부되어 있었다.

여기 소개하는 진경산수의 압권, 인왕산 실경을 그려낸 이 두루마리 작품의 명칭은 '인왕제색도'이며, 1984년 국보로 지정되었다. 〈인왕제색도〉는 영조 27년(1751) 겸재의 나이 76세에 인왕산의 경치를 멀리서 보고 그린 작품으로, 조선 화단의 기념비적인 명화다. 이 명품 하나만으로도 이번 기증의 의미가 돋보인다.

정선이 활동하던 무렵에 조선을 통틀어 가장 조선다운 작품들이 시대적인 조류를 만들어냈다. 그 시대를 우리는 '진경

시대', 그 작품들을 '진경산수'라고 부른다. 그래서 겸재를 '진경화가眞景畵家'라 부르기도 한다. 진경은 '진짜 경치'라는 뜻으로, 실제 존재하는 경치를 의미한다. 진경산수는 관념산수觀念山水나 사의화寫意畵와 대비되는 용어로, 당시 조선 화단의 경향을 보여준다.

중국에서 시작된 산수화의 전통은 조선을 거쳐 일본에까지 전파되었다. 겸재 정선에 이르러 우리 미술의 정체성에 대한 자각운동이 크게 일어나면서, 한국 회화만의 독특한 특징을 담은 진경산수가 본격적으로 꽃을 피웠다. 겸재는 금강산과 한강 일대의 풍광을 사실적인 기법으로 화폭에 담아냈고, 겸재화파라 할 수 있는 단원 김홍도 역시 단양팔경이나 금강산 명승 등을 주로 그렸다.

서울 주변에는 빼어난 바위산이 많다. 시내에서도 아름다운 암석과 봉우리들을 쉽게 찾아볼 수 있는데, 그중 하나가 바로 인왕산仁王山이다. 나는 인왕산 아래에 자리한 지금의 체부동에서 어린 시절을 보내며 인왕산의 빼어난 모습을 내 집 정원처럼 마주하곤 했다. 인왕산은 도심 속 자연이면서도 강원도 깊은 산골 같은 느낌의 암석과 봉우리가 많아 속세를 떠난 은둔감을 불러일으키는 곳이다. 미술사학자 오주석의 분석에 따르면, 〈인왕제색도〉는 지금의 삼청동 정독도서관 부근의 언덕에서 그려졌다고 한다. 인왕산의 거친 암석과 봉우리들, 소나무숲, 기와집을 주된 구성 요소로 깔끔하게 모아놓은 그림이 그 지점에서 바라보이는 모습과 맞아떨어진다는 주장이다.

겸재 정선의 매우 절친한 벗이자 평생의 후원자였던 사천泗川 이병연李秉淵(1671~1751)이 병석에 눕자, 그의 쾌유를 빌기 위해 그린 그림이 바로 이 〈인왕제색도〉다. 겸재는 1751년 5월 25일 인왕산을 보면서 장맛비가 개듯 벗이 쾌유하기를 비는 마음을 담아 〈인왕제색도〉를 그렸는데, 《승정원일기》에 따르면 실제로 5월 19일부터 계속 비가 내리다가 25일 오후 들어 맑게 갰다고 한다.

살아생전 화원 겸재와 문인 사천의 우정은 더없이 끈끈했

66
67

다. 별 볼 일 없는 양반가 출신이었던 정선은 말년에 가서야 관직을 받았는데, 예술가에게 무명의 설움은 깊은 고독이었을 것이다. 자신의 재능을 알아보고 인정해주는 동문 이병연이 있어, 겸재는 지치지 않고 그림을 그릴 수 있었다. 겸재는 항상 사천을 가슴에 담고 살았다.

문필가였던 사천은 겸재와 더불어 시와 그림을 주고받으며 그의 재능을 독려했다. 끈끈한 우정을 나누던 오랜 벗 이병연이 병석에 눕자, 겸재는 허망함을 이기지 못하고 그의 집이 있는 인왕산을 바라보며 지나온 추억을 그림에 담으려 했다.

그림 위쪽에 일부 잘려나간 듯한 부분이 있는데, 원래는 제발題跋(그림에 붙여지는 글)이 있었다고 한다. 영의정 심환지가 이 그림을 보고 찬시讚詩를 붙였는데, 그의 후손이 제사용으로 쓰기 위해 잘라갔다는 이야기가 전한다. 그림 상단에 '인왕제색仁王霽色 겸재謙齋 신미윤월하완辛未閏月下浣'이라 써넣고, 그 아래로 '정선鄭敾', '원백元伯'이라는 도장을 찍었다.

정선이 76세에 그렸다고는 믿기지 않을 정도로 탄탄하고 안정된 구도이며, 흔들림 없는 필획으로 채워져 완성도가 대단히 높다. 종이에 맑은 채색으로 그려졌으며, 크기는 가로 138.2센티미터, 세로 79.2센티미터로 일반적인 그림보다 큰 편이다. 인왕산 주봉의 면面 분할이나 적묵積墨(먹을 여러 차례 덮어쌓아 흑색을 강화하는 필법) 기법은 화가로서 그를 더욱 돋보이게 한다.

주봉은 중앙에 빗질하듯 짙은 먹으로 강조했는데, 바위의 질감을 생생하게 그려내기 위해 죽죽 그은 필법은 겸재의 그림 실력을 잘 보여준다. 그 아래로 안개 낀 공간을 배치해 바위 면과 대비를 이루게 하면서 공간감을 넓혀나갔다. 안개 낀 능선은 옅은 색으로, 바위와 나무는 짙게 처리함으로써 명암 대비 효과를 높여 그림에 은근하게 긴장감을 더했다.

소나무와 이병연의 집이 있는 전면의 경치는 위에서 아래를 내려다보는 부감법俯瞰法으로 공중에 떠서 보듯이 그려냈고, 멀리 능선 너머로 사라져가는 경치는 고원법高遠法으로 원근감을 불어넣음으로써 그림 전체의 완성도를 높였다. 그의 또 다

른 명작이자 역시 국보인 〈금강전도〉에서는 어안렌즈로 사물을 보듯이 금강의 아름다운 연봉을 모아들여 능숙하게 묘사하기도 했다.

추상화가 차우희車又姬(1945~)는 겸재보다 150여 년 뒤에 태어난 인상파 화가 세잔(1839~1906)이 사용한 '면 분할 기법'을 겸재가 이미 사용했음에 주목하고, 겸재의 천재성을 기리는 일련의 작업(오마주)을 시도했다. 리움미술관 설계에 참여했던 세계적인 건축가 프랭크 게리Frank Gehry는 우리나라의 종묘 사진과 인왕산 그림을 자신의 설계사무실에 걸어놓고 항상 들여다본다며 찬사를 보내기도 했다.17)

오랜 세월을 겪으면서 진경산수화를 대표하는 걸작으로 살아남은 〈인왕제색도〉는 이제 삼성의 품을 떠나 국가가 세우기로 한 미술관에서 영면의 안식을 취하게 되었다. 사실 이 작품 하나만으로도 이건희 컬렉션의 진면목을 유감없이 볼 수 있다. 그런 명화를 국가에 기증했다는 사실이 더욱 고마울 따름이다.

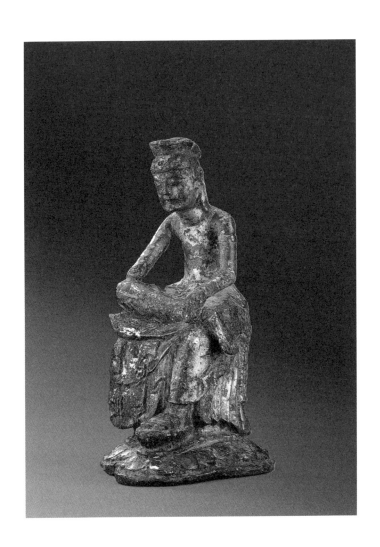

금동미륵보살반가사유상
金銅彌勒菩薩半跏思惟像

국보, 삼국시대(6세기 후반),
높이 17.5cm

'반가사유상半跏思惟像'은 프랑스 조각가 로댕의 〈생각하는 사람〉처럼, 무릎에 팔을 괴고 깊은 상념에 빠진 자세의 부처상을 일컫는다. 1964년 3월 30일 뒤늦게 국보로 지정되기는 했지만, 고구려 유물이 희귀한 마당에 우리가 고구려 반가상을 갖게 되었다는 사실은 대단히 의미 있는 일이었다.

전문가들은 이 고구려 반가상을 극찬했다. 서울대 김원룡 교수는 "최초의 고구려 금동반가사유상으로, 그 가치는 참으로 귀중하다. 고구려 불상이라는 이름만으로도 중요한 불상이다"라고 했으며, 국립박물관장을 역임한 최순우는 "6·25 전부터 보려고 애써오던 불상으로, 상상했던 이상으로 훌륭하다. 중요한 점은 고구려적인 강한 느낌을 주는 최초의 고구려 반가상이라는 것이다"라고 칭찬에 열을 올렸다.

1940년 평양 남선동에 화천당이라는 골동품 가게를 열고 있던 김동현에게 한 인부가 보자기에 기왓장과 벽돌을 싸들고 나타났다. 고구려 기와로 추정되는 것들로, 개중에는 글자가 새겨진 것도 있었다. 직감적으로 채집한 장소가 고구려 절터일 거라고 생각한 김동현은 인부에게 임금의 열 배가 넘는 돈을 쥐여

주었다. 인부는 며칠 뒤 다시 손에 무언가를 들고 나타났는데, 흙범벅이 된 고구려 불상 뭉치였다. 김동현은 그에게 기와집 세 채 값인 6천 원을 주면서 입조심을 당부했다.

불상은 종교 상징물이다. 불교에서는 최고의 경지, 깨달음의 세계를 불상으로 표현하고, 이를 위해 금을 사용한다. 이 고구려 불상은 청동의 표면을 금으로 도금했다. 불상은 또 여러 자세로 제작되는데, 그 자세로 부처의 역할을 알 수 있다. 부처가 득도했는지, 도를 깨우치고 나서 설법하고 있는지, 중생을 병마와 고통으로부터 구해내려 하는지, 아니면 참선을 통해 깊은 명상의 세계로 나아가는지를 불상의 자세가 이야기해준다.

이 고구려 반가상은 삼국시대 최고最古의 반가사유상으로, 평양 부근 평천사平川寺 절터에서 출토되었다고 알려져 왔다. 사색을 통해 무언가를 갈구하는 부처의 역할을 표현하고 있는데, 미래에 성불하여 부처가 되는 미륵보살을 의미한다. 연꽃받침 좌대 위에서 오른발을 왼무릎에 걸치고, 그 위에 팔꿈치를 받친 채 손으로 턱을 괴고 앉아 중생의 괴로움을 벗겨주기 위해 고뇌하는 모습이다.

이 불상은 소수림왕 2년(372) 고구려에 불교가 도입되고도 100년 이상 지난 5세기 말이나 6세기 초에 만들어졌다. 우리나라 불상들이 대개 정면관 위주로 제작된 데 비해, 이 반가상은 전후좌우 어디에서 봐도 아름다운 자태를 느낄 수 있는 입체 불상이다. 몸통의 높이가 17.5센티미터에 대좌는 11.5×9.5센티미터의 자그마한 크기로, 호신불의 일종으로 보인다.

연잎 의자 위에 무릎을 걸친 모습으로 제작된 전형적인 반가사유상으로, 우리나라 반가사유상 가운데 제일 오래되었다고 평가된다. 딱딱하고 넓적한 얼굴에 입술 끝을 오므려올려 부처의 미소를 산뜻하게 표현했는데, 부리부리한 눈매와 꽉 다문 입에는 고구려 미술의 특징인 강한 남성미가 넘쳐흐른다. 웃통을 벗은 상반신과 허리 아래를 감싼 옷자락과 영락 장식은 물결치듯 아름다운 무늬를 창출한다.

다리 쪽은 간단한 음각으로 U자 모양의 부드러운 주름을

만들었고, 의자에는 오메가Ω 무늬를 이중으로 새겨넣었다. 머리에는 미륵보살이 즐겨 쓰는 삼산관三山冠이 장식되었고, 표면을 덮은 도금은 진한 금색으로 도금색 중에서도 특급에 속해 매우 아름답다. 전체를 하나의 주물로 떠서 제작했으며, 뒷머리 중간에 광배를 꽂았던 꼭지가 남아 있는 것으로 보아 원래는 광배가 있었을 것으로 추정된다.

소문이 많이 났던 탓인지, 우리나라 금속 유물을 많이 수집한 오구라 다케노스케小倉武之助가 김동현을 찾아왔다. 오구라는 이 불상을 당시 기와집 250채 값을 제시하면서 사고자 했으나 성사되지 않았다. 김동현은 불상을 팔아서 큰돈을 만질 수도 있었으나, 이 반가상은 임자가 따로 있다고 생각해 이를 악물고 버텼다.

김동현은 1970년대 후반에 맹장수술을 받고 얼마 지나지 않아 피를 토하며 쓰러졌다. 건강에 자신을 잃은 그는 자식처럼 애지중지하던 고구려 반가상의 거취에 대해 고심하기 시작했다. 그 무렵 호암미술관 학예실장으로 근무하던 나와 우연히 만나게 되었다. 여러 차례 접촉한 끝에 1980년대 초 수집품을 호암미술관에 양도하기 시작했다. 처음에는 고구려 반가상과 순금불상을 포함한 몇 점은 제외하고 나머지 전부를 넘겼다. 속으로 의아하게 생각했지만, 원래 의심이 많아 과연 여기에 반가상을 맡길 수 있겠나 싶어서 떠보려 했던 것 같다. 1990년대 초 드디어 고구려 반가상을 양도하고, 몇 년 지나지 않아 그는 세상을 떠났다.

김동현은 몇십 년 동안 반가상을 지키며 살았다. 중간에 얼마든지 팔아서 엄청난 재물을 취할 수도 있었을 텐데, 그러지 않았다. 내수동에 마련해준 거처를 다시 방문했을 때도 그의 생활은 검소하기 이를 데 없었다. 긴장이 풀어져서 그랬는지, 반가상이 자신의 손을 떠나자 몇 년 더 살지 못하고 불귀의 객이 되고 말았다.18)

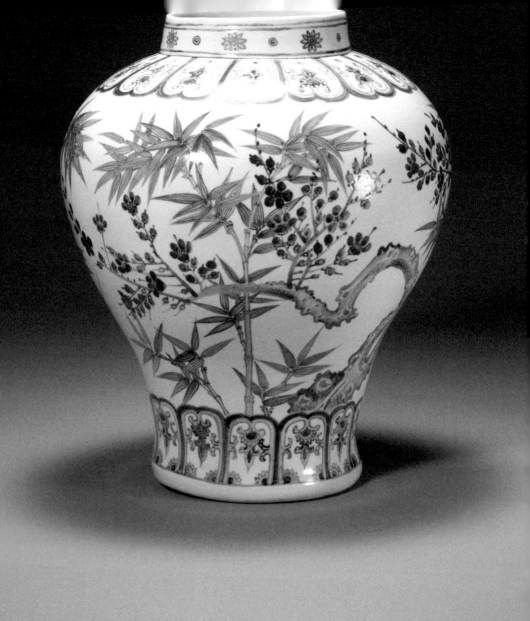

공사장에서
출토된 파편으로
가려진 진위

백자 청화매죽문 항아리
白磁青畵梅竹文立壺

국보, 조선시대(15세기),
높이 41cm 아가리지름 15.7cm 밑지름 18.2cm

이건희 회장은 조선 초기 백자, 특히 조선 초 청화백자에 특별한 관심을 보였다. 일본어로 속칭 '고소메古染'라고 하는 15~16세기 청화백자는 남아 있는 수가 많지 않아서 수집가들의 관심을 크게 불러일으키고 있다. 학술적으로도 이견이 많아서 도자기를 전공한 학자들도 어렵다고 여기는 분야로 알려져 있다. 국보로 지정된 〈백자 청화매죽문 항아리〉가 특히 그런 경우다. 지금은 당당하게 국보로 지정되어 대접을 받고 있지만, 이건희 회장의 수중에 들어올 당시 사정은 그렇지 못했다.

처음 이 청화백자가 세상에 나왔을 때 전문가들은 반신반의했다. 일부에서는 가짜라는 이야기가 돌기도 했다. 물건이 너무 좋을 경우 가짜로 매도당하기도 한다. 전후 사정을 듣지 않고 물건만 보게 되는 경우, 전문가들도 진짜와 가짜 사이에서 정확한 판정을 내리지 못하는 일이 종종 있었다.

우리나라의 경우, 골동품의 내력이 밝혀진 채 매물로 나온 예는 거의 없다. 이력을 추적하다 보면 법망에 저촉되는 일도 많고, 세금폭탄을 맞을까 염려해서 숨기는 경우가 많다 보니 내력은 미궁 속으로 숨어버리기 마련이다. 이 대호 역시 출처가

명백하게 밝혀지지 않은 채 세상에 알려졌다.

높이 41센티미터로 항아리로는 꽤 큰 편에 속하는 조선 초 청화백자 명품이 세상에 나왔는데, 주변에서는 다들 긴가민가 하고 있었다. 전문학자나 골동상인 사이에서 진위에 대한 시비 가 적지 않았다. 만약 진품이 확실하다면, 최고·최대의 명품이 안개 속에서 모습을 드러내는 역사적인 순간이었다.

그런데 해결의 열쇠는 의외로 쉽게 찾아졌다. 1976년 종로구 관철동 부근의 지하철 공사 중에 비슷한 모양의 청화백자 어깨 부분 파편이 출토된 것이다. 정말 의외의 발견이었다. 어떻게 그 런 장소에서 초기 청화백자 파편이 나올 수 있었는지는 여전히 의문이다. 심지어 국보로 지정된 이 항아리마저 도굴된 것이 아 니냐는 의문이 꼬리를 물기까지 했다. 사건의 추이와는 관계없 이 이 항아리의 진위 문제는 그렇게 결론이 났고, 1984년 국보 로 지정되었다. 국보 대접이 꽤 늦었던 셈이다.

고려가 청록색 주조의 청자시대였던 데 비해 조선왕조는 흰 색 백자의 시대였다. 백자의 흰 여백은 우리 민족의 정신세계와 밀접한 관계를 이루며 그 뼈대가 되었다. 종교적으로 청자는 불 교와 깊은 관계를 맺고 있었던 반면, 백자는 실용을 중시하는 조선의 유학 사상과 맞닿아 있었다. 중국 송나라 때에는 청자 가 크게 유행했고 이후 원과 명으로 이어지면서 백자의 선호도 가 높았기 때문에, 조선도 그 영향을 받은 것으로 보인다.

조선백자에는 중국의 백자 기술과 왕실의 전폭적인 지원, 그 리고 조선의 새로운 건국이념이 서로 융합되어 있다. 백자는 도 자기 제작 기술상 가장 완성된 최고의 단계에 있는데, 결이 고 운 백토와 얇고 투명하게 비치는 유약, 1,300도를 넘는 고온 소 성燒成으로 만들어진다. 채색이나 장식 기법에 따라 순백자, 청 화백자, 철화백자, 진사백자, 기타 잡유 등으로 구분된다.

국보 〈백자 청화매죽문 항아리〉는 중국 원말명초元末明初 의 청화자기가 조선에 도입되어 새롭게 발전하는 과정을 보여 준다. 이 항아리는 같은 무게의 금값을 훌쩍 뛰어넘는 아랍산 특급의 푸른 안료인 코발트를 써서 제작된 최상급 백자다. 이

런 백자는 원래 서아시아에 근원을 두고 있는 청화青華 채색 기법을 중국에서 수출용으로 새롭게 개발해 대히트를 친 제품이다. 명나라 이후 청화자기는 세계 도자기계의 총아로 데뷔해 주류를 이루게 된다. 지금도 서양식 메뉴를 소화하는 데 청화 그림이 들어간 도자기 이상 가는 것이 없다는 인식이 서양인들의 뇌리에 자리 잡고 있다.

조선에서는 무늬나 색을 넣지 않은 흰색 바탕의 순백자를 으뜸으로 쳤기에, 왕실에서 왕은 순백자 기물을, 왕세자는 청화백자를 사용하도록 의궤에 정해져 있었다. 이 〈백자 청화매죽문 항아리〉는 백자 중에서도 제일 크고, 그려진 무늬도 매우 회화적이어서 단연 압권에 속하는 명품이다.

유례가 극히 드문 초기 청화백자 가운데서도 몸통의 크기나 문양, 청화 발색 등 모든 면에서 최고의 명품으로 손꼽히는 항아리다. 높직한 구연부口緣部에 풍만한 어깨, 급히 좁아진 허리, 아래 끝이 안으로 꺾인 두툼한 굽다리 등은 전형적인 조선 초기 항아리의 모습으로, 국초國初의 활력이 투영된 듯 당당하고 힘이 넘친다.

문양은 당시 금값과 맞먹을 만큼 귀했던 수입 청화 안료 코발트를 사용해, 어깨와 저부에는 원말명초에 유행한 화려하고 장식적인 연판문대蓮瓣文帶를 돌렸으며, 주 문양대에는 매화와 대나무를 구륵법鉤勒法을 사용해서 사실적으로 세밀하게 묘사했다. 구성이 다소 번잡하고 여백이 충분치 않은 것은 조선백자 고유의 모습이 나타나기 이전의 초기적인 특징으로 이해된다. 하지만 그림 자체는 도화서 일류 화원이 그린 듯, 구도나 필력이 대단히 우수해 한 폭의 수묵화를 보는 듯 그림 보는 맛이 각별하다.

대나무는 약간 밝은색의 청화로 단정하게 그렸지만, 어두운 빛이 도는 청화로 그린 매화는 나무의 굽음새가 한결 힘차 회화적인 효과를 배가시킨다. 푸른빛이 서린 맑고 투명한 백자 유약을 전면에 고르게 씌웠으나, 일부 청화 안료와 유약이 탈락되어 적갈색의 태토胎土가 드러나 있으며, 굽은 안굽이고 바닥에 가는 모래를 받쳐 구운 흔적이 남아 있다.[19]

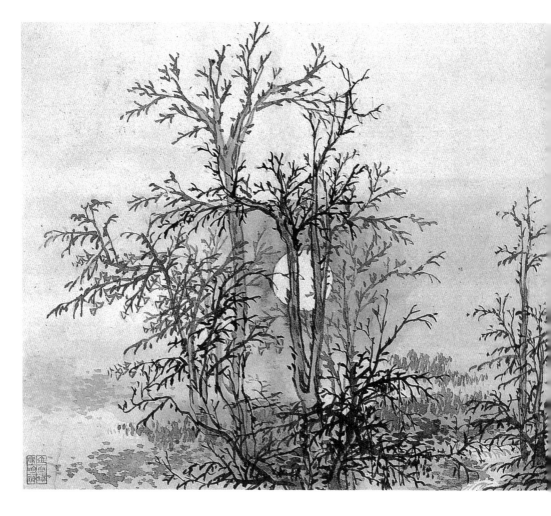

단원 절세보첩의
보물

소림명월도
疏林明月圖

김홍도 필 병진년화첩 金弘道筆丙辰年畵帖, 보물,
조선시대(18세기), 종이에 수묵담채,
26.7×36.6cm

작은 그림이 아름답다. 작품이 크면 일단 그 위용에 놀라게 되지만, 그저 크다고 해서 감동의 파장이 함께 커지지는 않는다. 그에 비해 작은 그림은 알차다. 무엇보다 그리기가 까다로워 아름다움은 더 커진다. 작은 화폭에 작가의 세계를 오롯이 그려내기가 얼마나 진을 빼는 일인지, 화가들은 잘 알고 있으리라. '내밀內密'이란 그런 것이다. 작은 그림에는 허황한 공간이 사라지고 의미와 파장이 가득 들어찬다. 작은 그림으로 유명한 파울 클레나 장욱진의 작품들을 보면 알 수 있다.

단원檀園 김홍도金弘道(1745~?)가 그린 편화를 모은《절세보첩絶世寶帖》은 그 이름처럼 절세의 작품들을 담은 보물 화첩이다. 각 그림의 크기는 가로 36.6센티미터, 세로 26.7센티미터이며 모두 스무 장이다. 화첩은 두 권으로 나뉘어 표구되었지만, 한 갑에 보관되고 있다. 한지에 먹과 맑은 채색으로 그린 그림은 스무 면 모두 한지 두 장을 이어붙여 반이 접힌다.

화첩의 구성은 다음과 같다. 1폭은 실경산수화로 명승지인 단양 팔경 중 옥순봉玉筍峯을 그린 작품이다. 이 그림에 단원이 직접 쓴 낙관이 있다. 상단에 병진춘사丙辰春寫, 즉 '병진년(1796) 봄에 그리다'라고 쓰고, 그 왼쪽에 '단원檀園'이라는 아호를 넣었으며, 그 아래에 홍도弘道와 사능士能이라는 두 개의 도장을 위아래로 단정하게 찍었다. 2폭은 산봉우리, 3폭은 산과 사람, 4폭은 호수, 5~7폭은 산수와 사람, 8폭이 바로〈소림명월도〉다. 9~11폭은 풍속화, 12~20폭은 여러 종류의 화조 그림이다.

〈소림명월도〉, 이 국보급 그림은《절세보첩》(병진년에 그려져서 '병진년화첩'이라고도 한다)의 스무 폭 그림 중 여덟 번째 작품이다. 병진년 봄에 그렸다고 했으나, 실제 그림은 늦가을이나 겨울의 나무들처럼 잎이 거의 남아 있지 않은 모습이다. 아마도 이른 봄인 모양이다. 실제 경치를 그린 사경화寫景畵라기보다는 화가 자신의 마음을 담은 사의화寫意畵라고 보는 것이 좋을 듯하다. 화가의 마음속 풍경(心景)을 그려낸 작품이기에 이 화첩에 '소림명월도첩'이라는 별명을 붙였던 것으로 추측할 수 있다.

'소림疏林'은 잎사귀가 모두 떨어진 마른 숲을 뜻한다. '명월明

月'은 이른 봄날의 보름달로 특별히 어느 날을 지목하지는 않았다. 그 무렵 벼슬에서 밀려난 단원 김홍도의 쓸쓸한 심경이 마른 숲의 달빛 경치와 잘 맞아떨어졌으리라. 그는 이 화첩을 통해 현감으로 있었던 연풍현 부근의 도담삼봉島潭三峯, 사인암舍人巖, 옥순봉 등을 인물과 함께 묘사했다. 그런 그림들과 함께 있다 보니, 〈소림명월도〉는 어찌 보면 썰렁해 보인다. 그러나 현악사중주처럼 보면 볼수록 이야기가 더해지는 그림이다.

〈소림명월도〉의 나무들은 앙상하고 헐벗었으나 겸허함으로 계절을 받아들였을 뿐, 생명 자체는 온전하다. 가지 일부를 짙게 그린 탄력 넘치는 필치가 이제 막 붓이 닿는 순간을 지켜보는 듯, 말로는 표현하기 힘든 직접성과 천진함을 느끼게 한다. 은은한 화면 속 넉넉한 공간의 깊이도 그 덕에 마련됐다. 나무의 존재감을 더욱 드높이는 것은 뒤편에 떠오른 보름달의 후광이다. 주변의 작은 잡목들은 간략한 묵점으로 찍혀 있다. 특별하달 것은 없지만 볼 때마다 경이로워 서늘한 가을을 가져다준다. 숲 사이로 환하게 번지는 달빛…, 〈소림명월도〉에서 단원은 가장 심상한 것이 가장 영원할 수 있음을 보여준다.[20]

중앙에 강점을 둔 구도는 수직으로 그어 내린 나무의 굵은 줄기들을 통해 잘 드러난다. 그 수직 줄기들을 중점으로 뒤편에 둥근 달을 과감하게 배치했다. 참으로 자신감 넘치는 구도가 아닌가. 아마도 단원은 뼈다귀처럼 남아 있는 삐죽한 가지들과 성근 나무숲을 보면서 '벼슬 무상, 인생 허망'을 읊었으리라.

중앙의 굵은 나뭇가지는 강한 필선으로 죽죽 내리그었으며, 물 섞은 먹으로 농담을 조절해 원근감을 표현하면서 나무숲의 입체감을 살려냈다. 붓질 몇 번 슥슥 그은 것 같은데도 소림의 스산한 분위기가 깔끔하게 전달된다. 둥근 달무리의 원형을 강조하기 위해 달은 나무 사이로 배치했다. 덕분에 숲의 깊이감이 더해진다. 숲 뒤로 이어지는 무한대 공간의 출발점이 신비롭다. 얼핏 근경만 그린 것 같지만, 가까운 곳에서부터 서서히 멀어져 가며 무한 지점까지 들여다볼 수 있게 붓질해, 깊이는 물론 공간이 점점 넓어지는 것 같은 확장의 느낌을 받는다. 달그림자 아래

로는 짙은 안개를 더해 공간의 깊이를 효과적으로 연출했다. 붓
질은 여기서 멈추지 않고 옅은 먹으로 물기 어린 흙과 떨어진 나
뭇잎을 묘사하면서 섬세하게 여백을 채워낸다. 여백이 무한에서
무한으로 이어지는 것만 같다. 오른쪽 아래에 배치한 키 작은 나
무들은 중심과 대치를 이루고, 그 사이를 잔잔히 흐르는 개울은
시냇물 소리까지 들리는 듯 생동감이 있다. 어디 하나 지루한 구
석 없이 여백과 공간을 메워나갔다. 수묵화水墨畵는 선線의 예술
이자 선의 각축장이다. 선에서 선으로 이어지는 〈소림명월도〉
는 김홍도가 얼마나 선에 능숙한 화가였는지를 잘 보여준다.

　이 화첩이 200년이라는 오랜 세월을 견뎌온 데에는 눈 밝은
몇 사람의 공이 있었다. 특히 구한말의 화가이자 감식가였던
구룡산인九龍山人 김용진金容鎭(1878~1968)의 덕이 크다. 구룡산
인은 서예, 전각, 동양화를 두루 섭렵했으며, 특히 고서화에 대
한 감식안이 높았다. '절세보첩'이라는 명칭은 화첩의 표지를
표구하면서 붙인 이름이다. 절세의 미인이 그러하듯, 이《절세
보첩》역시 다른 경쟁작이 있을 수 없는 특급 명품이다. 이 작
품이 단원 불세출의 명작이며 이건희 컬렉션의 가장 빛나는 보
물임은 틀림없는 사실이다.21)

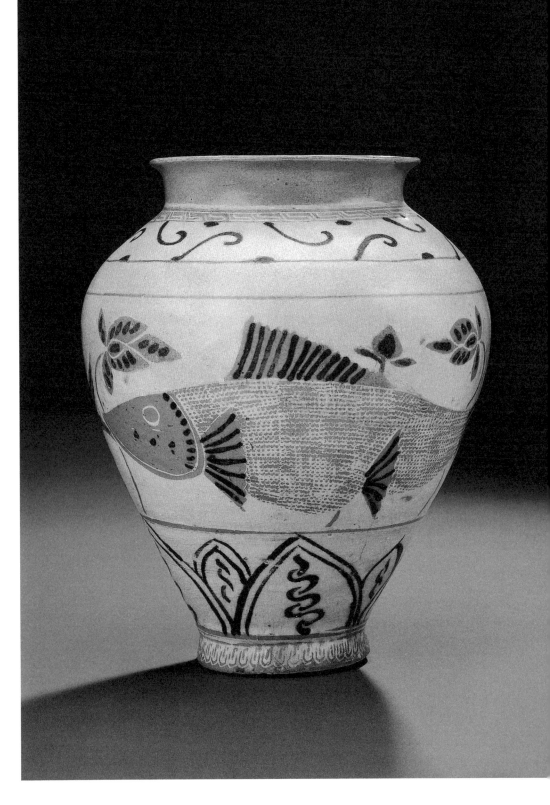

분청사기 철화어문 항아리
粉青沙器鐵畵魚文立壺

자유와
해학의 극치

보물, 조선시대(16세기),
높이 27cm 아가리지름 15cm 밑지름 9.8cm

우리 도자기를 옛사람에 비유한다면 청자는 귀족, 백자는 선비, 분청사기는 서민이라고 할 수 있다. 조선은 고려의 전통을 일부 계승했으며, 고려청자는 조선 초기까지 계속해서 사용되었다. 그러나 새 시대의 취향과는 맞지 않아서, 백자가 청자를 대체하며 조선의 중심 도자기로 자리를 잡게 되었다. 백자 역시 일반화되기까지는 주로 왕실이나 양반 계층의 전유물로 명맥을 이었는데, 그 중간에 나타난 것이 분청사기다. 분청사기는 청자의 후예로 그 전통을 이어가다가 점차 조선적인 성격으로 크게 변모했다.

분청사기는 분장회청사기粉粧灰青沙器(미술사학자 고유섭이 붙인 명칭)를 줄여서 부르던 말로, '청자에 분칠한 새 도자기'라는 의미를 부여한 용어다. 고려 말 청자가 양산되면서 질이나 색이 퇴락하자 변화가 움텄고, 조선에서 새 기운으로 재탄생하면서 분청사기가 본격적으로 생산되었다.

하지만 분청사기는 임진왜란을 분기로 점차 쇠퇴했다. '백색 선호'라는 사회적 요구 때문에 백자가 번창하면서 분청사기의 수요는 급감해 몰락해버렸다. 근대에 들어 플라스틱 용기 생산

으로 도자산업이 붕괴했던 것과 같은 현상이었다. 물론 이면에는 '도자 전쟁'이라 불리기도 했던 임진왜란 때 도공들이 많이 일본으로 잡혀가서 도자산업이 정체된 것도 하나의 이유가 되었다.

분청사기는 청자나 백자와는 달리 도자기의 표면을 자유자재로 변형시켜 새로운 무늬나 기형을 만들어서 일반의 수요에 부응했다. 태토 역시 크게 달랐다. 게다가 과거 청자나 백자에서 찾아볼 수 없는 자유분방하면서 실용에 부응하는 형태, 다양한 분장 기법, 대담한 생략과 변형을 통해 재구성한 과감한 문양 등 완전히 새로운 모습의 도자기가 탄생했다.

나는 분청사기야말로 우리 민족의 미적 가치관을 가장 잘 보여주는 도자기라고 평가한다. 우리 미술의 저력은 역동적인 자유로움과 기발한 해학, 예상할 수 없는 변형과 줄기찬 실험의 노력으로 압축될 수 있다. 그런 면모를 가장 잘 드러내 보여주는 분야가 바로 분청사기이고, 이 〈분청사기 철화어문 항아리〉가 대표적인 존재라고 할 수 있다.

〈분청사기 철화어문 항아리〉는 최고의 분청사기다. 보통 분청사기에는 여러 기법이 사용되는데, 이 작품은 분청사기에 등장하는 모든 시문 수법, 즉 인화와 상감, 조화, 박지, 귀얄, 철화 등이 전부 호화롭게 망라된 유일한 예로 잘 알려진 명품이다. 계통으로 보면, 그릇 전체에 백분을 짙게 칠하고 흑색의 철화 문양을 올리는 소위 '계룡산 분청' 계열에 속한다.

이 도자기는 우연한 기회에 빛을 보게 되었다. 1970년 무렵 대전의 골동품 가게에서 초년생 중개인이 물고기가 새겨진 도자기 파편을 입수했다. 전체를 맞춰보니 일부 파손된 부위를 제외하고는 그럴듯한 물건이 되었다. 처음 수습한 지점이 신탄진역 근처의 매포라는 곳이어서 계룡산 분청의 중심 생산지에서 제작되었음을 굳혀주는데, 이런 부류의 도자기는 충남 공주시(옛 공주군) 반포면 학봉리나 온천리 가마에서 제작되었을 가능성이 크다.

높이 27센티미터, 아가리지름 15센티미터, 밑지름 9.8센티미

터로 어깨가 풍만하고 몸통에 비해 아가리가 넓으며 밖으로 벌어진 항아리다. 밑굽은 아가리에 비해 좁아 다소 불안정해 보이지만, 몸통의 아랫부분에 펼쳐진 꽃잎이 받쳐주고 있어 시각적으로는 그다지 부자연스럽지 않다. 벌어진 어깨 형태 때문에 몸통 위쪽에 무게중심이 있으며, 아래로 내려가면서 다시 좁아져 아담한 밑굽이 몸을 받치고 있다.

　어깨 부분에는 넝쿨무늬를, 굽다리에는 연꽃 모양의 꽃잎을 장식하고, 몸통 전체를 돌아가며 커다란 물고기 두 마리와 그 사이에 연꽃을 장식적으로 배치했다. 표면을 파내고 그 안에 진하게 발라 채운 백분 위로 검은 철사 안료를 써서 풀무늬와 연꽃잎을 그려넣었다. 물고기는 백토를 감입하고 바탕을 긁어낸 후 지느러미는 철채로 그리고 형태의 외곽선은 백상감, 비늘은 인화 기법으로 묘사하는 등 다양한 표현 방법을 자유롭게 구사하고 있다.

　밝은 회청색 유약이 전면에 발려져 있어, 표면은 흰 바탕임에도 푸른 기를 보인다. 이 작품을 돋보이게 만드는 것은 무엇보다 몸통 전체를 돌아가며 장식된 물고기 문양이다. 물고기는 다산多産의 상징이며, 쏘가리를 칭하는 궐어鱖魚가 대궐을 의미하는 등 한자 읽기에 따라 이로움이나 출세 등 여러 가지 뜻을 함축하고 있어 분청 장식에 자주 사용되었다.

　앞에서도 언급했듯이, 분청사기는 1400년 무렵부터 1600년 사이 약 200년 동안 번창했던 도자기다. 고려는 망했어도 청자는 조선 초까지 그대로 사용되었는데, 수법이 쇠퇴해가면서 형태와 장식법에 있어서 고려와는 많이 달라졌다. 특징적인 매병梅瓶은 허리가 가늘어지는 불안한 모습으로 바뀌었고, 상감 문양이 반복적으로 찍히다가 차츰 스탬프처럼 찍는 인화 수법으로 발전했다. 청자에서 벗어나 귀얄 등을 사용해서 청자의 표면에 흰색을 입히는 경향으로 변화하기도 했는데, 그것이 바로 귀얄분청 혹은 덤벙분청으로 한동안 대세를 이뤘다. 이 〈분청사기 철화어문 항아리〉는 분청사기 특유의 수법을 골고루 보여주고 있다는 점에서 특기할 만하다.22)

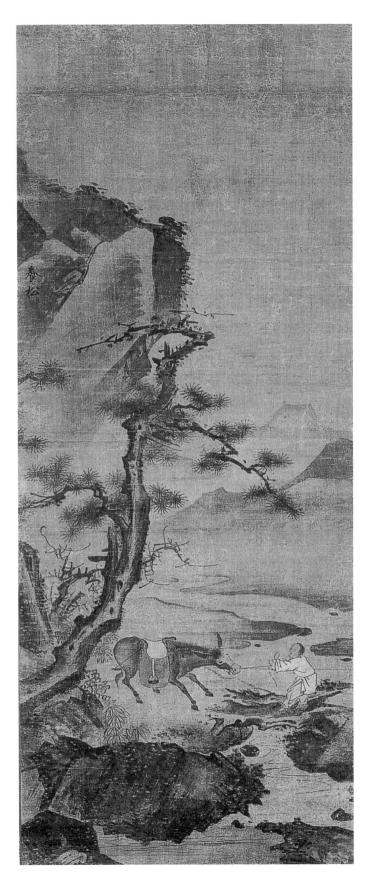

김시 필 동자견려도
金禔筆童子牽驢圖

보물, 조선시대, 비단에 진채,
111×46cm

사람의 눈은 찰나에 민감하다. 언젠가 우유 광고에 물방울 튀는 모습을 응용해 만든 장면이 세간의 이목을 끌었다. 사람의 눈으로 볼 수 없는 찰나의 순간을 고속 카메라로 찍어 구성한 장면이었다. 특이한 발상으로 '물방울이 튈 때 저런 모양이 되는구나' 하며 사람들의 관심을 집중시킨 것이다. 양송당養松堂 김시金禔(1524~1593)가 그린 〈동자견려도童子牽驢圖〉는 찰나의 순간을 영원으로 승화시킨 조선 회화의 걸작품이다. 조선시대의 우유 광고 같다고나 할까, 조선 화단에서 '이런 장면도 그림이 될 수 있구나' 하는 발상의 전환을 보여주며 한 획을 그은 작품으로 높게 평가된다.

양송당 김시는 조선 중기의 화가로 예인을 많이 배출한 집안 출신이다. 미국 클리블랜드미술관에 양송당의 작품이 한 점 남아 있다. 눈 덮인 산하를 절파浙派 풍으로 그려낸 이 작품은 화면 왼쪽에 그림의 내력까지 적혀 있어 더욱 유명하다. '갑신년(1584) 가을에 양송거사가 안사확安士確을 위하여 한림제설도寒林霽雪圖를 그리다'라고 명기되어 있는데, 옛 그림으로는 드물게 작품의 이름과 누구에게 그려준 것인지가 표기된 특별한 사례다.

15세기 중국 명나라 화가 대진戴進(1388~1462)으로부터 시작된 절파 화풍은 마하파馬夏派 양식을 받아들여 새롭게 이뤄낸 화풍으로, 조선 화단에도 많은 영향을 주었다. 널찍한 붓 자국을 거침없이 휘둘러 대상의 질감을 표현하는 수법으로, 농담이 강한 대조 기법이나 공간에 깊이감을 부여하는 방법, 혹은 인물에 비중을 두어 강조하는 화법 등을 사용해 전과는 다른 화풍으로 발전했다.

조선에 이르러 절파 화풍은 조선 초기의 문신이자 서화가 강희안 姜希顔(1417~1464)의 〈고사관수도高士觀水圖〉에서 찾아볼 수 있다. 소경인물화小景人物畵 계통으로 분류할 수 있는 이 그림에서 강희안은 전형적인 절파 수법을 활용해, 작은 화면 안에 팽팽한 긴장감을 심는 데 성공했다.

절파 화풍은 16세기경에 크게 유행했으며, 대표적인 화가로 김시를 꼽을 수 있다. 김시는 다른 화가들에게도 많은 영향을 끼쳤다. 함윤덕咸允德(16세기 후반, 생몰년 미상)의 〈기려도騎驢圖〉나 연담蓮潭 김명국 金命國(17세기, 생몰년 미상)의 〈설중귀려도雪中歸驢圖〉 등에서 절파의 영향을 확인할 수 있다.

김시의 〈동자견려도〉는 세로 111센티미터, 가로 46센티미터로 위아래로 긴 내리닫이 족자 그림이다. 비단 바탕에 진채眞彩(광물성 안료)를 쓴 그림으로, 기본은 산수도지만 핵심은 동자와 나귀 간의 실랑이를 다룬 인물산수화라고 할 수 있다.

이 작품을 인수한 직후, 그림을 정리하기 위해 펼쳐보았을 때의 벅찬 감동은 지금도 잊히지 않는다. 내리닫이 족자는 위에서 펼쳐 아래로 내려가며 그림이 나타나기 때문에, 그림 전체를 바로 한눈에 보기 전에는 쉽게 감동이 일지 않는다. 그러나 이 그림의 경우는 달랐다. 고운 비단 바탕에 그려진 이 작품은 진하게 채색이 되어 있었는데, 색채의 마력을 그때처럼 강하게 느낀 적은 살면서 처음이었다.

언젠가 이 그림을 진열장에 전시된 상태로 다시 대면했는데, 옛날 본 그 색이 아니어서 깜짝 놀랐다. 변색되었는지 아니면 오랜 전시로 색이 가라앉은 것인지 분간하기 어려웠지만, 옛날

내가 처음 펼쳐보며 감동에 떨었던 그 색이 아님은 분명했다. 그만큼 옛 그림을 제대로 보존하기가 어렵다는 말이기도 하다.

사실 이 그림에는 제목이 따로 붙어 있지 않다. '동자견려도'라는 보물 명칭이 공식 제목이 되었지만, 원래는 이름을 붙이지 않은 그림이다. 위쪽에 남겨진 '양송養松'이라는 두 글자도 그림의 한 부분처럼 숨기듯이 썼다. 선비화가로 알려진 김시가 이름 내기를 원하지 않았을 수도 있고, 오른쪽 빈 곳에 호를 써넣었을 때 그림 전체의 느낌이 달라지는 데 대한 거리낌 때문에 부러 낙관을 그림 속에 넣었을 수도 있다.

그림은 크게 두 부분으로 구성되었다. 쓰러지듯 배치된 산과 고목이 그 하나요, 개울을 사이에 두고 동자와 나귀 사이에 벌어지고 있는 실랑이가 다른 하나다. 왼쪽에서 오른쪽 아래로 쏟아져 내리듯이 배치된 암석과 봉우리는 절파 화풍이 추구하는 긴장감을 표현하는 구도이며, 그 아래로 늙은 소나무가 바위를 떠받치듯 대각선으로 그려져 있다. 소나무의 가지는 지그재그로 실제 나무와는 다르게 묘사되었는데, 이 역시 당시 화풍의 반영이다.

꺾어지듯 이어지는 나뭇가지와 그 뒤로 작은 나뭇가지가 게 발톱 모양으로 묘사되면서 긴장감을 주는데, 그와 대조를 이루며 나어린 동자가 나귀의 고삐를 죽어라 잡아당기고 있다. 나귀는 원래 물을 겁내기 때문에 개울을 건너지 않으려고 용을 쓰고 있는데, 화가는 이를 절묘하게 잡아내 인물산수화의 각별한 맛을 한껏 살려냈다. 볼수록 잔잔한 미소를 자아내는 그림이다. 누구나 볼 수 있고 또 보는 장면이지만, 조선시대에 이런 장면을 해학 넘치게 잡아낸 화가의 예리한 감성과 매끄러운 표현은 두고두고 감동으로 남는다.

적어도 이 그림은 우리 식의 해학이 가장 자연스럽게 표현되었다는 점에서, 우리 미술의 대표작 가운데 하나로 꼽아도 좋다고 본다. 우유 광고에서 보는 순간적인 긴장감이 조선시대에는 이런 식의 재기 넘치는 해학으로 표현되었다는 사실이 그저 흥미로울 뿐이다.[23]

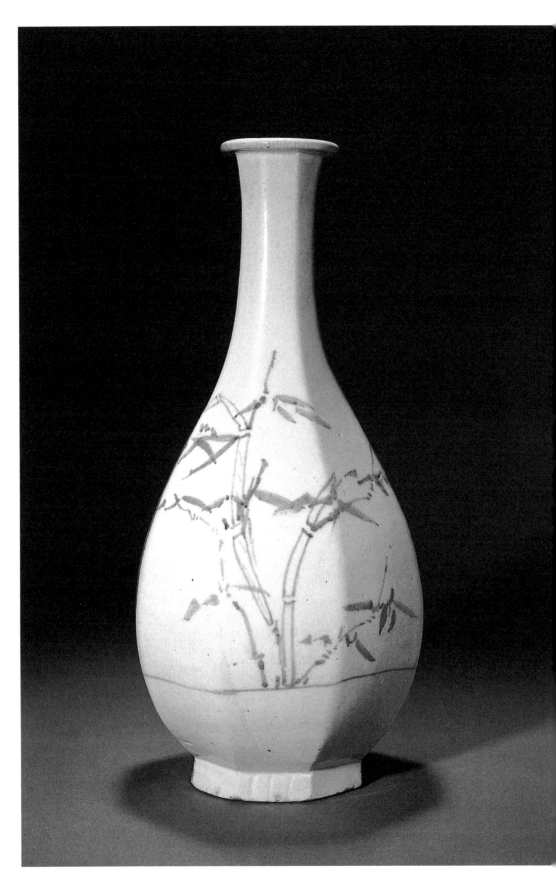

조선 중기의 특별한
명품 청화백자

백자 청화죽문 각병
白磁靑華竹文角瓶

국보, 조선시대(18세기),
높이 40.6cm 아가리지름 7.6cm
밑지름 11.5cm

국보 〈백자 청화죽문 각병〉이 명품의 가치를 제대로 인정받지
못하던 때가 있었다. 1935년경의 일이다. 일본인들이 설치던 당
시, 백자는 인기가 별로 없었다. 청자에 대한 관심과 기호가 컸
던 일본인들은 고려청자를 독식하며 백자의 몇 배 값을 주고
거래를 주도했다. 당시에는 기와집 한 채 값이면 좋은 백자를
얼마든지 살 수 있었는데, 좋은 청자는 보통 그 다섯 배 이상을
치러야 했다.

금속 유물에 밝았던 차명호가 어느 날 서울시청 앞에 있던
골동품 가게 우고당友古堂에서 진열품을 둘러보고 있었다. 거
기서 특이한 백자 병 하나를 발견하고 주인 김수명에게 관심을
보였다. 언뜻 보기에 대나무 문양이 특이하고, 모깎기를 한 각
병의 모양도 마음에 들었다. 가격 흥정에 들어가자 주인은 당시
로서는 꽤 높은 값인 1천 원을 불렀다. 일부 수리가 되었기 때
문에 어정쩡한 값을 부른 셈이었지만, 차명호에게는 그만한 돈
이 없었다.

김수명은 차명호에게 세상이 바뀌면 나라의 보물이 될지도
모를 병이라고 토를 달았는데, 그의 예감은 결국 적중했다. 이

병은 임자를 찾아 여기저기 떠돌았을 뿐 정처가 애매했는데, 훗날 삼성에 인수되어 1991년 국보로 지정되었다. 그야말로 '나라의 보물'이 된 것이다.

이 병은 크기도 대단해서 높이가 40.6센티미터에 이르고 아가리지름은 7.6센티미터, 밑지름이 11.5센티미터나 되는 거물이다. 가마에 넣기 전 높이가 적어도 60센티미터 정도는 되었을 테니 대단한 크기라고 할 수 있다. 왕실의 제사용 술병처럼 특별한 용도로 만들기 전에는 이렇듯 큰 병이 나오기가 쉽지 않다.

백자 병으로는 드물게 몸통 전면을 8각으로 단숨에 훑어내려 각을 쳐낸 전면 모깎기 수법으로 성형했다. 목은 보통보다 길고 시원하게 뽑았으며, 입술은 도톰하게 말아 마무리했다. 어깨 아래로 내려가면서 몸통이 벌어져 둥그스름한 몸체를 이루고 있으며, 넓고 높다란 굽다리를 갖췄다. 뽀얀 우윳빛이 도는 백색 몸통에는 대나무를 푸른색으로 두 군데에 그려넣었다.

대나무는 밝은 청화를 써서 그렸는데, 몸통의 양쪽에 서로 다른 대나무를 그려서 변화를 주었다. 한쪽에는 가지 둘의 일반 대나무로 그렸고, 다른 쪽에는 가지 하나에 바람을 담은 풍죽風竹을 간결하게 표현했다. 대나무 그림의 화격으로 보아 예사 솜씨가 아니다. 실력 있는 화원이나 문인화가의 작품으로 추정된다. 대나무 아래쪽에 한 줄의 지평선을 그어 흙 위로 대나무가 솟아 있음을 나타냈다. 그림의 어디를 보아도 군더더기가 전혀 없는 깔끔한 선비 취향의 대나무 그림을 완성해 한 폭의 문인화를 보는 듯하다.

백색 바탕 위에 발려진 유약은 담청색 백자유로 곱게 시유해 광택이 은은하게 남아 있다. 굽다리에는 모래받침을 하고 구워낸 흔적이 남아 있고, 측면에 우물 정井 자가 음각되어 있다.

이런 각병은 조선 중기에 유행했던 기형의 하나이며, 맑은 청화색이나 우윳빛 바탕으로 보건대, 18세기 전반 경기도 광주 금사리金寺里 가마에서 제작된 것으로 보인다. 각병이나 모깎기 항아리 등이 이 시대에 많이 생산되었으나, 이 병처럼 거대한 몸집과 풍취 넘치는 문양을 가진 작품은 유례를 찾아보기 어

렵다.

　조선 초 청화백자는 주로 왕실에서 사용되었는데, 청화 안료를 조달하기가 어려워 제작이나 사용에 엄격한 제한이 있었다. 청화 안료는 원자번호 27번인 코발트Co 화합물로 푸른색을 띠며, 도자기에 그림을 그리거나 유리를 채색하는 데 주로 사용된다. 아랍 지역에서 사용되기 시작하다가 중국으로 수입되어 대유행했고, 거꾸로 유럽과 아랍에 수출하는 특산품으로 발전했다. 원말명초에 유행했던 중국의 청화자기는 자연스럽게 조선에도 영향을 미쳐 조선 특유의 청화백자로 계승 발전되었다.

　청화백자는 정선한 백토로 도자기 형태를 만들고, 그 표면에 청화 안료를 사용해 여러 문양을 그린 뒤, 장석유 계통의 유약을 입혀서 섭씨 1,250도 이상의 고온에서 환원번조還元燔造한 백자를 말한다. 도자기 기술로 보나 청화 안료 사용의 관점에서 볼 때 최고의 도자기로 꼽힌다.

　16세기에 들어서면서 서서히 한국적인 청화백자가 생산되기 시작했다. 국보로 지정된 이 〈백자 청화죽문 각병〉은 조선 중기의 명품 도자기다. 몸통 전체에 각을 쳐내려 기형에 변화를 준 모양새는 이전에 찾아보기 어려웠던 양상으로, 다양해진 사회적 변화의 모습을 담고 있다. 표면에 그려진 대나무 문양의 작법을 보더라도, 담백한 구성에 담담한 필체로 품격 높은 한 폭의 문인화를 보는 듯 격조 넘치는 도자기 그림의 경지를 보여준다. 그릇의 크기나 병의 모양, 무늬의 특이함 등으로 볼 때 특별한 용도나 제사용 기물로 제작되었을 가능성이 크다.

　조선의 청화백자는 중국의 청화자기와는 전혀 다른 맛과 분위기를 풍긴다. 조선의 회화에서 볼 수 있는 '여백의 미'를 추구하는 태도가 도자기에서도 자주 발견되는데, 이 백자 각병은 그런 우리 식의 취향이 그대로 발휘된 명품이다.[24]

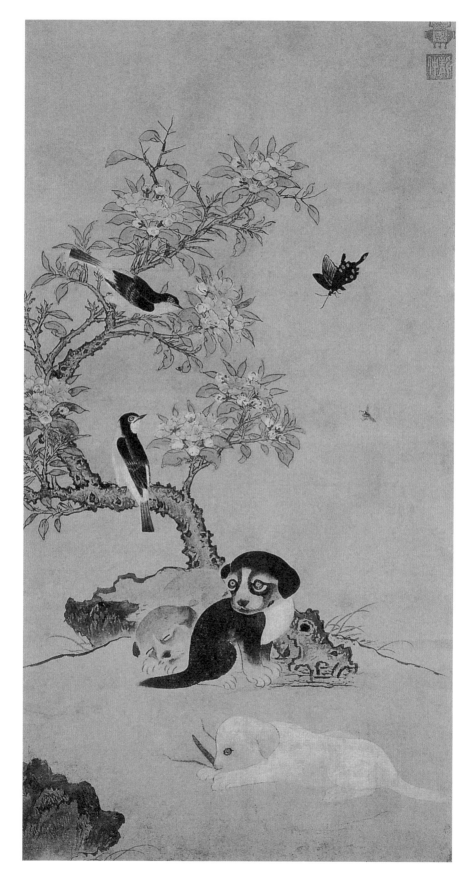

일본에서 북송될
위기 직전에
구출한 그림

이암 필 화조구자도
李巖筆花鳥狗子圖

보물, 조선시대(16세기), 종이에 담채,
86×44.9cm

'국보 100점 수집 프로젝트'가 활발히 진행 중이던 1980년대 후
반, 일본에서 활동하고 있던 사업가 한 사람이 나를 찾아왔다.
일본에는 우리가 인식하지 못하는 사이에 많은 우리 문화재가
흘러들어가 있었다. 그 사업가는 조선 초기 화가 이수문李秀文
(1403~?)이 그린 유명한 《묵죽화첩墨竹畵帖》이 '김일성 컬렉션'
으로 들어갔다는 놀라운 소식을 전해주었다.

그가 전한 뉴스를 종합해보면, 일본에 남아 있는 우리 문화
재들이 조총련에 의해 북한으로 계속해서 빼돌려지고 있다는
이야기였다. 그때 그가 내민 사진이 바로 이암李巖(1499~?)의
〈화조구자도花鳥狗子圖〉였다. 꽃과 강아지를 그린 그림이다. 사
고 싶은 욕심이 바로 생겼는데, 문제는 현물이 아니라 사진이
라는 데 있었다. 가격도 만만치 않았다. 고서화를 사진만 보고
구매를 결정한다는 것은 위험천만한 일이다. 참으로 고민스러
운 상황이었다.

일본의 미술품 거래 관행은 우리와는 매우 달랐다. 한번 신
용을 쌓으면 사업 성공이 보장된다고 말해도 좋을 정도로, 일
본 사회에서는 신뢰 관계가 중요하게 작동하고 있었다. 문제는

믿을 수 있겠느냐 하는 것이었다. 고심 끝에 사실을 있는 그대로 이건희 회장에게 보고했다. 사진만 보고 결정할 수밖에 없지만, 일본에 실물이 있고 계약금을 내야 실물을 볼 수 있다는 사정을 낱낱이 설명했다. 한참을 듣고 있던 이 회장은 그렇게 하라고 했다. 전후 사정을 파악한 뒤 이 회장이 내리는 결정은 그렇게 단순명쾌하고 빨랐다.

이때 이암의 그림 두 점을 사들였고, 이 그림은 훗날 보물로 지정되어(2003년 12월 30일), 결과적으로는 내 노력의 결실로 기록되었다. 일본에 여전히 많이 남아 있는 다른 우리 문화재들도 하루바삐 무슨 방법을 써서라도 환수해야 할 것이다.

미술사학자 안휘준 교수는 이 그림을 "조선 초기의 동물 그림 중에서 청출어람 靑出於藍의 경지를 이룬 독보적인 그림으로 꼽을 수 있다"라고 평가했다. 여기서 '청출어람'은 중국 그림보다 낫다는 이야기다. 이암은 세종대왕의 넷째 아들인 임영대군 이구의 증손으로, 기록에 의하면 화조도와 영모도에 능했다고 전해진다. 생애에 대해서는 자세히 알려지지 않았다. 개 그림에 특출한 장기를 보여서 전해지는 작품 대부분이 개와 강아지 그림이다.

일본에서 이암의 그림이 여러 점 발견되었기 때문에, 그를 일본의 화승 畵僧이라고 잘못 판단한 사례가 많다. 아마 그가 즐겨 사용했던 '완산정중 完山靜仲'이라는 낙관 때문에 그런 오해가 더 많았던 것으로 보인다. 완산은 본관이고 정중은 자인데, 이 네 글자가 일본식 이름처럼 보였던 것이다. 그런 연유로 그의 화풍은 실제로 17세기 일본화에 많은 영향을 주었다.

이암의 그림 중 유명한 〈모견도 母犬圖〉는 국립중앙박물관에 소장되어 있고, 고양이를 함께 그린 〈화조묘구도 花鳥猫狗圖〉는 놀랍게도 평양박물관이 보관하고 있다.

〈화조구자도〉는 따스한 봄날 강아지 세 마리가 서로 어울려 놀고 있는 광경을 섬세하게 묘사하고 있다. 뒤로는 그림의 중심을 잡기 위해 꽃이 피어오른 나무를 배치하고, 아래로는 바위를 놓아 균형을 잡았다. 나무 밑동과 바위에 조선 초기에 유행

한 단선점준 短線點皴(입체감을 주기 위해 짧고 굵은 점으로 질감을 나타내는 방법)을 구사해 시대적인 흐름을 엿볼 수 있다.

핵심이 되는 세 마리 강아지는 이암의 다른 개 그림에 이미 등장했던 눈에 익은 강아지들이다. 영모화의 기본이 되는 터럭 묘사 없이 번지게 채색해서 형체와 색깔을 나타내 이색적이고 독특하다. 그림에서 누렁이는 앞발에 얼굴을 올려놓고 단잠에 빠져 있으며, 어미를 닮은 검둥이는 소리에 놀라 눈을 동그랗게 뜨고 오른쪽을 응시하고 있다. 안경테를 두른 듯이 표현한 세부 묘사가 특징적이다. 화면 앞에 보이는 흰둥이는 꼬리를 늘인 채 방아깨비를 물고 장난을 치고 있다.

뒤쪽에 보이는 나뭇가지에는 새 두 마리가 앉아서 가지를 향해 날아오는 나비와 벌을 기다리기라도 하는 듯 바라보고 있다. 동작이 느린 강아지와 빠른 벌·나비를 대비하듯 배치해 화면에 긴장감을 불어넣었다. 화면 오른쪽 위에 솥 모양의 도장과 '정중'이라는 도장이 찍혀 있다.

종이에 맑은 담채로 그렸으며, 크기는 86×44.9센티미터다. 표구 상태는 양호하며 일본식으로 위에 술이 달려 있다. 이건희 회장의 개 사랑 취미와 들어맞아 특별히 더 반긴 작품이기도 하다.25)

세필 민화
명품

호피장막책가도

虎皮帳幕冊架圖

작자 미상, 조선시대 후기, 종이에 채색,
128×355cm

민화民畵의 회화적 특성이나 아름다움에 대해서는 심미안들이 일찍부터 주목해왔다. 운보 김기창의 '바보산수'나 이왈종의 '민화' 시리즈는 그런 점에 바탕을 두고 있다. 현시점에서 볼 때, 민화야말로 한국 미술의 특징을 가장 잘 대변하는 대표적인 분야 중 하나다. 특히 화가의 이름이 드러나지 않는 익명의 작품 속에는 해학과 풍자가 넘치고, 자유로운 상상력으로 보는 이의 마음을 휘어잡는 그 무엇이 있다.

민화는 주로 일상생활 공간에 장식으로 활용돼 왔는데, 과거 화원이 제작한 궁중 장식화도 민화로 분류된 경우가 많았다. 최근에 이르러 그 경계가 명확히 구분되고 있지만, 아직도 이름 없는 그림은 무조건 민화로 치부하는 경향이 강하다. 궁중 장식화는 궁중에 소속된 화원이 엄격한 규범과 작법으로

제작했다. 그에 반해 민화는 그야말로 무명의 화가들이 남긴 예가 많다.

민화의 종류는 장식되는 장소와 사용되는 용도에 따라 세분된다. 화목에 따라 분류해보면 화조영모도, 어해도, 호작도虎鵲圖(까치와 호랑이 그림), 십장생도, 산수도, 풍속도, 고사도, 문자도, 책가도, 무속도 등으로 나뉜다. 다양한 모습의 민화 가운데 특이한 존재로 책거리 그림을 들 수 있다. 선비의 생활 공간인 사랑방용으로 제작된 문방도文房圖가 변형되어 책가도冊架圖라는 독특한 분야를 이뤘다. 원래는 진귀한 옛날 기물들을 그린 기명도器皿圖에서 시작해, 그 대상이 선비 취향의 문방구와 수석, 도장, 동기銅器 등에 국한되었으나, 후기로 갈수록 생활 주변의 다양한 소재를 받아들이게 되었다. 특히 화면 가득 서가를 배치하고, 그 안에 여러 기물을 자유롭게 배치하는 모습으로 한 단계 더 발전했다.

조선 후기로 내려오면서 양반사회의 기본 틀이 깨지자 초기의 서가 중심 엄격함이나 획일적인 구도가 사라지고, 대신 책외에 선비생활과는 관계없는 과일이나 채소, 족두리, 어항, 빗자루, 담뱃대나 안경 등 다양한 기물이 자유롭게 화면을 채우는 모습으로 변모했다. 후기에 나타나는 회화적인 특징으로는 역원근법逆遠近法을 꼽을 수 있다. 책더미를 표현하면서 눈앞에 보이는 앞면은 작게 그리고 멀리 있는 뒷면을 크게 그려 원근법과는 정반대로 배치한 것이다. 이는 관점을 바꿔 책이 사람을 바라보는 시각으로, 책을 그림의 중심에 놓고 이야기를 전개함으로써 선비들이 책을 숭배하는 정신을 살리려 했던 것으로 보인다.

책과 관계없는 일상 용구나 과일 등은 토속적인 의미나 민간 신앙과의 결탁을 의미한다. 오래오래 행복하게 살고 싶은 마음을 담은 수복壽福 신앙의 형태를 보이는데, 수복과 음이 비슷한 수박을 그려넣거나, '자식이 있다'는 뜻의 유자有子와 발음이 같은 유자柚子를 그려넣어 다산을 기원하기도 했다.

이런 유형의 그림들에 대해 많은 화가가 탄복하여 자기 작품

에 차용하려 했다. 일본의 민예학자 야나기 무네요시柳宗悅(1889 ~1961)는 이를 "불가사의한 그림", "지혜를 무력하게 만들고 합리성의 한계를 일탈한 자유성이 표현된 작품"이라며 경탄을 금치 못했다. 해체주의의 대표인 천재 화가 피카소가 보더라도 깜짝 놀랄 만한 발상이라 하겠다.

〈호피장막책가도〉는 원래 8폭으로 그려진 병풍 그림이다. 특히 호피도와 책거리 그림이 결합한 특이하고 고급스러운 별격의 민화 작품으로 꼽힌다. 호피도 자체는 원래 무인들의 기질을 표현하는 수단으로 그려졌지만, 주로 액막이용 장식 그림으로 사용되었다. 호랑이의 터럭을 표현하려면 세밀하고 꼼꼼한 붓질이 필요하기 때문에 실력 있는 화가의 작품이 아니면 보기 어렵다. 그래서 상품上品의 호피도는 대개 단원 김홍도가 그린 것으로 전해지는 경우가 많다. 이 〈호피장막책가도〉는 고급스러운 사랑방에 처져 있는 호피 장막을 들춰 보여주며, 안에 있는 선비 취향 책거리 그림의 다양함을 아울러 드러내 보여준다는 점에서 매우 특징적이다.

책거리 그림은 서가 모양의 구획 안에 책갑으로 묶인 책과 향로, 필통, 붓, 먹, 연적, 도장 등의 문방구를 비롯해 선비의 격조에 어울리는 도자기, 화병, 화분, 부채, 청동기 등이 주요 소재로 등장한다. 또 선비의 여가생활과 관련한 술병, 술잔, 담뱃대, 담배함, 악기, 도검, 바둑판, 골패, 시계나 안경 등이 자유롭게 배치된다. 표현 형식으로 보면 초기에는 일정 구획 안에 좌우대칭으로 균형을 이루며 엄정하게 그려지다가, 후기로 갈수록 서양의 정물화에서 보이는 자유로운 구도 속에 뚜렷한 격식 없이 그려지는 형식으로 변모했다.

주로 선비의 서재나 아들 방에 장식되었고, 간혹 '이형록李亨錄' 같은 알려지지 않은 화가의 이름이 등장하기도 하지만, 기본적으로는 익명이다. 민화가 비록 뒤늦게 알려져 일반인들에게는 생소하게 느껴질 수 있지만, 정통 회화에 못지않게 우리의 미감과 일치한다는 점에서, 〈호피장막책가도〉는 이건희 컬렉션의 또 다른 자랑거리라 할 만하다.[26]

한국
근현대미술

서양의 화풍을 소화하느라
시간으로나 지역적으로
서구의 본류보다 늦고 서툴렀지만,

그 기법을 토대로 우리 식으로
토착화한 작품을 많이 그려냈다.

리움미술관이 소장 후 기증한 근현대 한국화 작품들의 경향을
분석해보면, 시기별로 당시의 시대적 분위기를 짐작할 수 있다.
왕조 말에 태어난 허백련과 김은호의 작품은 1920년대에 그려
졌다. 이들은 조선왕조시대의 전통적인 산수화와 인물화에서
서서히 벗어나려는 과도기적인 모습을 보여준다. 이에 비해, 이
상범과 노수현 등의 대표적인 작품은 1960년 전후에 그려졌다.
이 작품들은 전통적인 산수화에서 이미 벗어나 현대적인 기법
과 분위기를 담고 있다. 이상범은 그중에서도 완전히 독창적인
화풍을 보이면서 현대 한국화의 변화를 선도했다.

　이들의 뒤를 이은 세대가 김기창과 장우성 등 1910년대 출
생 작가들이다. 이들은 과거 '전통 동양화'로 일컬어지던 부류
의 그림들과는 완전히 다른 새로운 모습을 보여주었다. 전통적
인 수법에서 벗어나 서양 회화의 영향을 소화·흡수해 다시 한
국적으로 현대화하는 등 크게 변모시키려 노력했다.

　이어서 천경자, 박노수 등 1920년대에 출생한 화가들은 과거
에서 완전히 벗어나, 서양화의 기법 등을 소화해 자유롭게 각
자의 회화 세계를 펼쳐나갔다. 이런 경향은 최근까지 이어져,

'한국화'가 소위 '동양화'를 극복하고 새로운 회화 세계를 다양하게 창출해냈다. 미술사적인 의미에서, 이건희 컬렉션의 한국화 부문은 그 중요성을 아무리 강조해도 지나침이 없다.

유화 부문의 중요성도 한국화에 못지않다. 도상봉, 오지호, 김종태, 구본웅 등이 1900년대에 출생했다. 이건희 컬렉션에는 이들이 1930년대에 제작한 작품이 다수 수집되어 있다. 한국 유화의 태동기다. 일본을 통해 아카데미즘이나 서구의 인상주의, 표현주의 등이 속속 도입되던 시기다. 유화라는 새로운 매체를 접하던 초기의 양상이 이들의 작품 속에 녹아 있다.

이어서 남관, 이인성, 김환기, 박수근, 이중섭, 유영국 등 1910년대 출생 화가들이 우리 화단의 중추로 등장해서, 서구의 유파를 도입하거나 독자적인 토속화를 그리거나 추상화에 몰입하는 등 제작 활동을 펼쳐나갔다. 한국전쟁을 피해 남하한 작가도 상당수 있어서 화단의 인맥이 다채로워졌다. 이들은 대체로 1950~1960년대에 주옥같은 작품들을 선보였다. 서양의 화풍을 소화하느라 시간으로나 지역적으로 서구의 본류보다 늦고 서툴렀지만, 그 기법을 토대로 우리 식으로 토착화한 작품을 많이 그려냈다. 이 중 박수근은 마티에르matière(질감)와 필법으로 독자적인 세계를 일궈내면서, 한국 유화의 품격과 긍지를 새롭게 보여주었다. 류경채, 이달주, 이대원, 박항섭 등 1920년 이후 출생한 화가들도 우리 서양화단을 풍성하게 일궜다. 우리 서양화가의 작품들은 우리나라에 유화가 도입되어 성숙하고 발전해나가는 과정을 잘 설명해주고 있다.

조각이나 조형의 출발은 회화보다 조금 늦었다. 김종영, 윤효중, 김정숙 등은 1910년대 출생으로, 작품들도 대체로 일본이나 미국에서 접한 아카데미즘에 입각하거나 새로운 추상 작업에 파고든 결과물이다. 이들의 작업은 1940년부터 1960년 전후까지로 이어진다. 권진규는 1920년대 출생으로, 조각 재료의 다변화를 모색했다. 1930년대 출생인 백남준은 해외로 진출해 '비디오아트'라는 새로운 장르를 최초로 개척하는 등 선구자적인 활동을 펼쳤다.

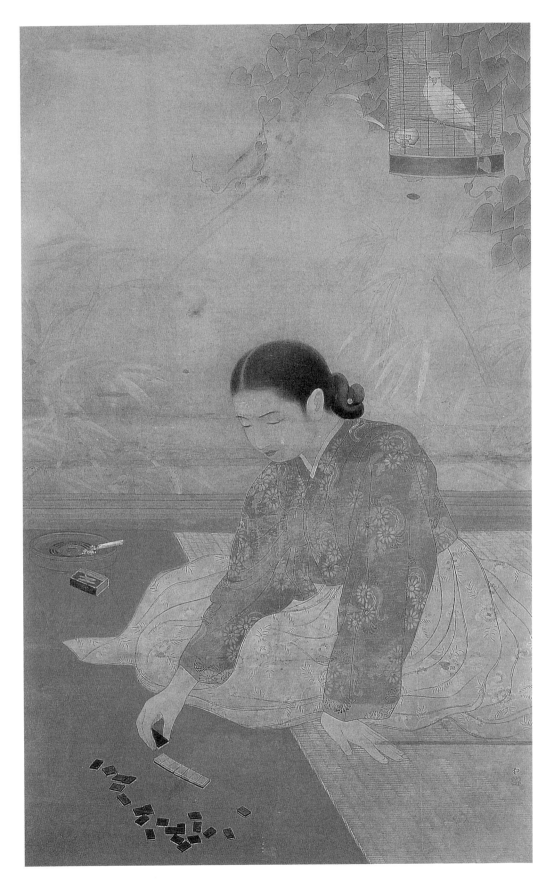

조선 마지막
어진화사의
미인도

간성
看星

김은호, 1927년, 비단에 채색,
138×86.5cm

조선왕조 마지막 어진御眞(왕의 초상화) 화가로 명성을 날린 이당
以堂 김은호 金殷鎬(1892~1979)는 북화풍 北畵風(중국 양대 화파 중 양
쯔강 북쪽 화풍을 뜻한다. 극채색과 세밀한 붓질이 특징이다) 세필 채색화
분야에서 당대 최고의 독보적인 대가로 활약했다. 그는 왕조시
대와 현대를 잇는 가교 지점에서 활약한 대표적인 화가다. 따라
서 그의 작품에는 양 시대의 특징이 고루 나타난다.

　김은호는 1912년에 문인화가 윤영기가 설립한 최초의 근대
미술교육 기관인 서화미술회 화과畵科에 입학해 소림小琳 조석
진趙錫晉(1853~1920), 심전心田 안중식安中植(1861~1919) 같은 대가
밑에서 3년간 배우고 다시 서과書科 과정까지 거쳤다. 서화미술
회에서 그림을 배우기 시작한 지 얼마 되지 않아 고종과 순종
의 어진화사로 발탁되어 일찍부터 재능을 인정받았다. 현재 순
종어진 초본이 전하며, 최근 1935년에 그린 세조어진 초본이 공
개된 바 있다.

　여느 화가들과 달리 그는 초상화뿐 아니라 인물, 화조영모,
산수풍경 등 다양한 화제畵題를 잘 그렸고, 특히 인물화에서는
그를 능가하는 화가를 찾아보기 어렵다. 이당은 수묵담채화로

편중되었던 당시 화단에 정치한 세필 채색화로 일대 바람을 일으켰다. 일본 유학 후 서구의 화법이 가미된 일본의 사실주의를 소화·흡수해 독자적인 인물화의 경지를 일궈나갔다.

1920년에는 창덕궁 벽화 사업에 참여해 유명한 대조전 〈백학도百鶴圖〉를 그렸다. 1939년 화실 낙청헌絡靑軒을 개설하고 후학 양성에 힘써 김기창, 장우성, 조중현, 이유태 등 뛰어난 후진을 다수 배출했다. 근현대 한국 화단의 대표적인 화맥을 형성한 그의 문하생들은 1936년 후소회後素會를 조직해 오늘날까지 그 맥을 이어오고 있다.[27]

〈간성看星〉은 김은호가 일본에 체류하던 시기에 그려 제6회 조선미술전람회에 출품해서 입선한 그림이다. 1920년대 작으로 희소성이 있는 중요한 작품이다. 분홍빛 한복을 곱게 차려입은 여인이 방 안에서 담배를 피우며 마작으로 그날의 운수를 점치고 있는 모습으로 미루어보건대, 당시의 기녀로 보인다. 여성이 그림의 모델로 등장하기 어려웠던 시절이라, 소재 선택 자체가 상당히 진취적인 모험이었을 것이다.

김은호는 1925년부터 3년 동안 도쿄에 머물면서 저명한 일본 화가들과 교류했는데, 〈간성〉은 이 시기에 그려진 것으로 추정된다. 그래서인지 작품의 구도나 채색법 등에서 일본화의 영향이 강하게 드러난다.

이 작품은 이전의 고전적인 인물화 범주에서 벗어나, 생명력을 지닌 당대의 인물을 다뤘다는 점에서 과거와는 다른 시류 변화를 보여준다. 표현 방식에서는 전체적으로 김은호의 장기인 치밀하고 섬세한 묘사가 돋보인다. 또한 절제된 색채로 통일감을 잃지 않고 있다. 잘 짜인 구도에 정적인 분위기를 연출하면서도 움직이는 순간의 동작을 포착 묘사해 화면에 생동감을 불어넣었다. 아름다운 여인이 주인공인 미인도는 근대에 와서 크게 유행했다. 때로는 '손끝의 기교'에 치우친 작품이라고 혹평을 받기도 했지만, 새로운 미술 감상층의 미적 취향을 반영해 큰 인기를 누렸다.[28]

역사 속 인물이나 교훈적인 내용을 중시하는 전통적인 초

상화 패턴에서 벗어나 일상의 평범한 모습, 외양의 아름다움을 추구한 여인상을 잘 그려낸 김은호는 당대 최고의 인기 작가로 부상했다. 그는 서화미술회에 재학하던 시절 순종의 초상화를 그렸을 만큼 천부적인 재능을 인정받았으며, 그런 명성을 토대로 저명인사나 역사적 인물의 초상화와 영정을 다수 제작했다. 그의 작품들은 서화협회전과 조선미술전람회에 출품되어 주목을 받았고, 그는 뛰어난 제자들을 길러내 채색화 분야에 크게 이바지했다.

지나치게 사실적인 묘사로 창작을 중요시하는 회화에서 생명력이 약하다는 비판도 있지만, 이당의 예술은 전통화법을 소화하고 거기에 새로운 현대 감각을 부여함으로써 자신만의 고유한 세계를 구축했다는 점에서 의의가 있다. 그는 당시 새롭게 도입된 서양화법과 일본 유학 시절 익힌 신일본화법을 시대감각에 맞게 소화했는데, 특히 영정이나 미인도에 있어서는 타의 추종을 허용하지 않는 독보적인 경지를 일궈냈다. 그의 화법은 많은 제자에게 전수되었는데, 그중에서도 월전 장우성과 운보 김기창이 대표적이다.

이병철 회장은 이당 김은호를 특별히 좋아했다. 이당의 회화 세계나 세필 능력 등이 이 회장의 취향과 들어맞아서 두 사람은 매우 친밀한 관계를 유지했다. 〈간성〉 외에도 중국 경극 배우를 그린 작품 〈매란방梅蘭芳〉 등을 구입했다. 이 회장은 색이 아름답고 화사한 그림들을 특히 선호했는데, 그런 취향이 이당의 그림과 서로 잘 맞아떨어졌다. 또 널리 인재를 찾아다닌다는 《삼국지》의 '삼고초려三顧草廬' 정신을 삼성 인재 채용의 본보기로 삼아서, 이당에게 삼고초려도를 여러 점 부탁하기도 했다.

청전 수묵산수의
참맛

귀로
歸路

이상범, 1960년대 중반, 종이에 수묵담채,
73×140cm

청전靑田 이상범李象範(1897~1972)은 근대 산수화 5대가(이상범, 변관식, 노수현, 허백련, 김은호) 중 한국화를 가장 우리 그림답게 그려낸 화가로 명성이 높다. 화가 청전의 출발은 1914년 조선 후기 산수화의 명인인 안중식과 조석진이 이끄는 서화미술회에 입학해 전통화법을 익히는 등 탄탄한 기초를 다지면서 시작되었다. 그는 스승인 심전 안중식으로부터 큰 영향을 받았다. 아호 '청전'은 '청년 심전'이라는 뜻으로 심전에게 받은 것이다.

　이상범은 1921년 제1회 서화협회전을 통해 화단에 데뷔했으나, 오늘의 청전이 있도록 초석을 놓아준 곳은 뜻밖에 '선전鮮展'이었다. 그는 제1회 조선미술전람회에 〈추강귀어秋江歸漁〉를 출품해 입선했다. 해를 더해가면서 청전은 독자적인 세계를 모색해나갔다. 그가 그린 산수화의 진면목은 우리 자연을 가식 없는 시각으로 형상화했다는 점이다. 그는 이 땅 어디에서라도 볼 수 있는 평범한 산야를 그려냈다. 근대판 '진경산수'였다. 쓸쓸한 야산과 들녘을 모티프로 다루면서, 미점米點의 중적과 찰필擦筆로 주제를 통일시켰던 이상범의 회화 세계는 제4회 '선전'에 출품한 〈소슬〉(3등상)에서 이미 분명하게 나타났다.

1923년경 이상범은 노수현, 변관식 등과 동연사同硏社를 조직해, 이들과 함께 당시 화단의 전통이던 중국식 관념산수를 극복하면서 동시에 일본화풍에서도 탈피하는 '한국적 산수화'의 길을 모색하기 시작했다. 민족적 자주성이 싹텄던 것이다. 그는 금강산 기행 등 수많은 사생을 통해 우리 들녘의 실제 풍경을 화폭에 담았고, 원근법과 명암 표현 등 서양화 기법을 한국화에 원용해 새로운 형식을 시도했다. 이상범은 1950년대에 절대준折帶皴과 부벽준斧劈皴 등 전통 화법에 변화를 가한 그만의 독특한 준법을 개발하고, 특징적인 화면 구성을 구축하는 등 이른바 '청전 양식'을 완성했다.

1920년대부터 사경산수寫景山水를 계속해온 이상범은 1960년대에 접어들면서 무르익어가는 완숙미를 보여주었다. 초기의 전통적 관념산수에서 완전히 벗어나 실경미 짙은 산수를 시도한 그는 잘게 끊어지는 독특한 운필로 우리 산하와 자연을 그려내며 독자적인 사경산수를 완성해나갔다. 산수화 구성의 삼원법三遠法을 깨는 일은, 서양화에서 원근법을 파괴하며 등장한 현대적인 조형 이념의 실천 방법과 크게 다르지 않다. 이런 점은 1923년 동연사 회원들과 그 영향 아래 있던 화가들의 작품에서 일반적으로 나타나는 현상이다. 예컨대 이상범의 〈초겨울〉은 그 본보기였다. 전통적인 산수화는 자연을 우주적 시각으로 분석하려 하지만, 이 작품에서는 산과 들이 마치 옷을 벗은 인간의 몸처럼 있는 그대로 본색을 드러낸다. 그림의 제목이 암시하듯, 가을걷이가 끝난 적막한 초겨울의 시골 분위기가 실감 나게 묘사되었다. 막막한 원경이나 여백을 과감히 배제하며 대상의 실체에 다가가려 한 점은 근대미학적인 실천 의지였다.

또 〈해진 뒤〉 같은 작품은 종래 우리 화단에서는 볼 수 없었던 새로운 작품으로, 추상적 분위기를 버리고 사생적 작품을 응용한 점은 화단에 새로운 운동이 시작된 증거로 볼 수 있다. 이상범의 그림을 두고 '사생적 작품'이라거나 '새로운 작품'이라고 추켜세웠던 신문의 논평은 그에 대한 의례적인 표현이었다.

해방 전에 발표된 작품들은 황량한 들녘을 소재로 비감한

정취를 자아냈는데, 지나치게 일률적인 구도 때문에 '매너리즘'이라는 비판을 받기도 했다. 해방 후의 작품 경향도 전체적인 시각과 구성이 해방 전의 그것에서 완전히 벗어난 것은 아니었으나, 훨씬 현실감이 도는 정취와 경쾌한 운필의 서정성이 짙게 반영되면서 우리 산야의 자주적인 회화화에 도달하고 있다. 청전 예술의 진면목은 우리 민족만의 원초적 감성으로 우리 자연을 화폭에 옮겨 한국미의 본질을 실현했다는 점에 있다.[29]

여름의 한적한 시골 풍경을 그린 〈귀로〉는 제작 연대가 분명하지는 않지만, 주로 가을과 겨울의 정취를 그려온 이상범이 노년에 이르러 여름 풍경을 많이 남겼다는 사실과 절정에 달한 수묵미 등의 특징으로 보아 원숙기인 1960년대 중반에 그린 작품으로 추정된다. 전경에 잔잔히 흐르는 시냇물이 보이고, 중간에 소를 몰고 가는 농부가 있다. 그 뒤로 산성과 누각, 먼 산이 차례로 배치되어 전형적인 3단 구성을 이루고 있다. 속필로 처리한 나무와 잡풀은 청전 특유의 준법을 분명하게 보여주며, 녹음을 표현한 풍부하고 짙은 먹빛에서 수묵산수의 참맛을 느낄 수 있다. 거의 양식적인 화면 구성을 보여주는 이상범의 작품은 늘 평범한 야산, 완만한 언덕과 들판, 시냇물과 수풀 등 도시를 벗어나면 어디서나 볼 수 있는 우리의 소박한 산야를 배경으로 얕은 개울, 소를 몰고 가는 촌부, 허물어져 가는 산성 등의 요소가 함께 넓게 놓여 있다. 이렇듯 이상범의 산수화는 대자연에 순응하며 평범하고 소박하게 살아가는 농부의 모습과 전형적인 옛 시골 풍경 등의 향토적 분위기를 승화해 표현함으로써 우리에게 끝없는 향수를 불러일으킨다.[30]

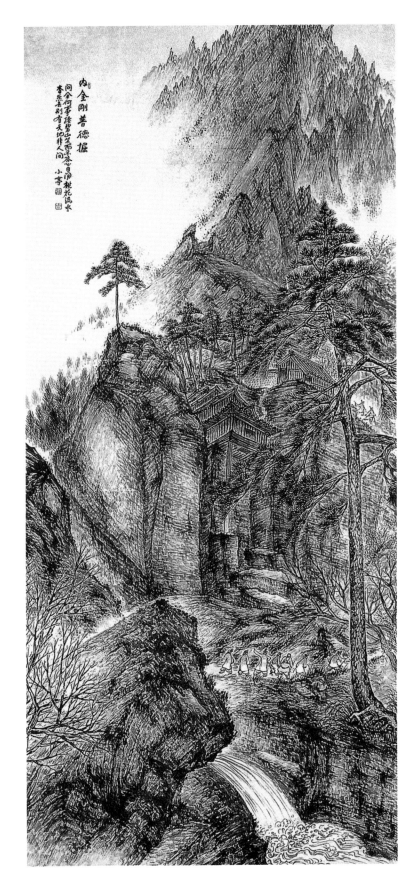

한국적 실경산수의
표본

내금강보덕굴도
內金剛普德窟圖

변관식, 1960년, 종이에 수묵담채,
264×121cm

소정小亭 변관식卞寬植(1899~1976)은 구한말의 대가 소림 조석진
의 외손자로, 그에게 전통적인 청록산수화와 남종문인화법을
배웠다. 1925년 일본으로 건너간 변관식은 일본 남화의 대가 고
무로 스이운小室翠雲(1874~1945)의 문하에서 일본 남화풍의 영향
을 받았으나, 귀국 후 우리 산촌을 근거로 한 실경산수로 180도
전환했다. 1950년대 중반 이후 그는 짧고 검은 먹을 중첩하는,
이른바 적묵법積墨法과 파선법破線法을 이용한 독특한 방식을 창
출해 현대 한국 산수화의 한 경지를 개척했다는 평가를 받는다.

변관식은 술과 여인, 방랑을 좋아하고 불의와 부정을 보면
참지 못하는 외골수였다. 평생 돈이나 명예, 지위 따위는 신경
을 쓰지 않아 늘 궁핍하고 고독하게 산, 강직한 성격의 소유자
였다. 그러나 예술에 대해서는 뜨거운 열정과 강인한 집념이 있
었다. 꾸밈이나 가식을 싫어했기에 소박하고 솔직했으며, 그런
고집통이어서 그림도 한결같이 먹이 짙은 산수와 풍경만을 고
집했다. 1957년 국전 심사 때 심사위원들의 편파적 심사에 반
기를 들면서, 심사 비리에 대한 고발문을 발표하고 '국전 낙선
작가전'을 열기도 했다.

 그의 성격이 그러했기에 변관식의 작품 세계에는 남다른 개성과 독특한 기개, 솔직한 야취野趣와 꾸밈없는 치기稚氣가 넘친다. 그는 중앙 화단을 외면하고 전국의 산야를 방랑했는데, 특히 금강산을 여러 차례 방문해 금강산을 소재로 한 명작을 많이 남겼다.

 변관식은 1959년 원각사 극장에 보덕굴과 진주담 두 폭의 벽화를 그렸는데 화재로 소실되었다. 이때 그린 원작 중 하나가 바로 이 〈내금강보덕굴도內金剛普德窟圖〉다. 보덕굴은 고구려의 고승 보덕普德 스님이 수도한 곳을 기념해 붙인 이름이다. 암벽과 외다리 철기둥이 위태롭게 떠받치고 있는 암자의 경관이 기이해 많은 화가가 그 풍경을 그렸다.

 보덕암이 화면 중앙에 배치된 이 그림은 위로는 법기봉을, 아래로는 시원한 물보라가 튀어오르는 분설담을 두었다. 그 오른쪽에 거대한 소나무가 서 있어 전체적으로 꽉 찬 구도를 이룬다. 이같이 날카로운 예각으로 화면에 여백을 두지 않고 대담하게 구성하면서, 거친 붓놀림으로 화면을 짙게 덮어가는 적묵법과 둔중한 필선에 점을 가하여 변화를 주는 파선법의 사용은, 전성기 소정 산수의 전형적인 특징으로 묵직한 무게감을 자아낸다. 또 그의 작품에 늘 등장하는 도포 입은 노인들의 흥겨운 모습에서는 한국인 특유의 여유와 해학이 느껴진다.

 이당 김은호는 그가 먹을 너무 진하게 쓴다며 밝은 그림을 그리라고 충고했는데, 그는 오히려 더 시커멓게 칠하고 기교를 멀리하는 고집을 꺾지 않았다. 그랬던 그가 오늘에 와서는 우리나라 화단의 한 역사가 되고, 영원히 살아 숨 쉬는 작가가 되었다. 20세기 들어 한국화는 현대사의 곡절을 겪으면서 단절되거나 외래문화에 무너지는 암울한 지경을 겪었다. 그런 시기에 소정은 우리 전통회화의 정신과 형식을 지켜내면서 우리 미술의 맥을 이어나갔다. 성격도 그렇고 그림 또한 그다워서 '변고집'이라는 별칭이 붙은 것도 당연했다.

 변관식의 그림에는 서민적이고 향토성 짙은 국토애國土愛와 자연애自然愛가 온전히 녹아들어 있기에 오늘날 더욱 사랑받고

있다. 그가 파악한 우리 그림과 우리 조국의 모습은 활력 있고 힘차며, 변화가 풍부하고 다정다감하며 야취野趣와 해학이 넘쳤다. 변관식은 그 모든 면을 작품에 담으면서도 비장미와 엄숙미가 감도는 격조 있는 세계를 열었다. 그는 이런 박진감 넘치는 남성적인 회화 세계를 특유의 적묵법과 파선법, 더하여 황량한 산야의 태점들과 초옥草屋 그리고 꼬부랑 촌로들로 압축해서 구현해놓았다.

이른바 적묵-파선이 소정 회화의 특징이다. 변관식은 스스로 자신의 그림 그리기에 대해 "처음에는 옅은 먹으로 시작해 점차 진한 먹을 덮어가면서 선획을 완성하고, 이 선획에 일정하게 점을 찍어 스스로 선을 파괴시킨다"라고 말했다. 이 화법이 그의 독특한 기법이다. 먹을 반복해서 덧칠하므로 화면의 톤은 자연히 강해지는데, 이렇게 반복한 선획 위에 일정하게 태점을 가해 선을 죽이는 것이다.

그의 〈보덕굴〉이나 〈진주담〉, 〈삼선암〉, 〈단발령〉 같은 금강산 그림이나 〈촉석루〉, 〈무창춘색〉 등의 실경은 물론이고, 숱한 강촌 풍경이나 농가, 산촌, 송림 경치에 이르기까지, 그가 즐겨 그린 그림은 모두 이렇게 우리 산하의 공기와 물과 흙을 솔직하고 꾸밈없이 담아낸 것들이다. 말하자면, 그는 한국의 자연을 실경 정신에 입각해 독자적인 화법으로 표현한 한국적 실경산수의 대가였다. 그는 이 시대를 산 한국인들의 희로애락과, 팍팍한 현실 속에서도 의연했던 당대 한국인들의 생활 모습을 솔직하게 화면에 담아냈다.31)

2 이긍희 수집품 명품 산레

원칙주의자
심산 노수현의
이상향

계산정취
谿山情趣

노수현, 1957년, 종이에 수묵담채,
211×149.5cm

심산心汕 노수현盧壽鉉(1899~1978)은 1914년 이상범과 함께 서화
미술회에 입학해 조석진과 안중식에게서 전통화법을 배웠다.
그는 특히 심전 안중식의 수제자로, 심산의 '심'은 스승의 아호
를 물려받은 것이다. 심전의 영향을 강하게 받은 노수현은 1920
년대 초반까지 중국적인 관념산수화를 익혀 북화풍의 산수화
를 주로 그렸다. 그는 전통화법에 충실했고, 스승 안중식의 울
타리를 벗어나지 않았다.

1923년 들어 동료 화가들과 함께 동연사를 조직하고, 북화
풍에서 벗어나 실경산수로 전환하면서 금강산이나 백두산, 설
악산 등 한국의 명산을 즐겨 그렸다. 1950년대에는 젊은 시절
명승지를 돌며 사생한 것을 바탕으로 암석을 주축으로 한 골격
미를 추구해 그만의 독자적인 화풍을 이룩했다.

심산은 전통적 회화 양식에 새로운 감각을 부여함으로써,
'양식의 현대화'를 통해 한국적인 회화 전통을 지키고자 하는
자세를 견지했다. 그러면서도 섬세하고 세련된 북화풍 산수화
에 전념했다. 특히 관념산수의 엄정한 골격미를 통해 자신만의
독자성을 추구했다. 바위와 암산의 골격과 표상을 통해 이상화

된 산수경을 구현하고, 부드럽지만 강한 질감을 수반한 독자적인 필법을 개발했다. 그는 산수의 골격미를 추구하면서 한국적 회화의 전통적인 양식미에 접근했다.

심산 산수에는 다양한 구도에 의한 엄격한 포치布置와 격식이 두드러진다. 심산의 데생력은 특기할 만한 것으로, 동시대 화가들 사이에서도 묘사력이 가장 뛰어났다. 대상을 꿰뚫는 정밀한 묘사력에 힘입어 1930년대에 이미 독자적인 길을 뚫기 시작했고, 1940년대에는 특유의 예리함과 간결함이 격식을 갖추게 되었다. 한때 금강산을 여행하며 실경 스케치를 한 후에도 그는 여전히 양식과 관념의 세계로 돌아왔다. 실존하는 산수 경치를 합리적 원근법에 근거해 묘사하면서 근대적인 조형관을 보였다.

1950년대 이후 정치했던 필세가 온아한 관념미로 바뀌면서, 그 속에서 일취逸趣의 화격을 만들어가기 시작했다. 여백은 더욱 확대되고 필치는 간략해지면서 화면은 간결하게 처리되었다. 붓질 준皴은 더욱 섬세해지고 색채가 약화되면서, 먹색 바탕 위에 갈색 등 몇 가지 절제된 색만이 엷게 입혀졌다. 그에 따라 화면은 보다 적요해지고 건조한 격식에 빠져드는 한편, 웅장한 구도 속에서 풍부한 골격미로 빛났다. 이 무렵이 심산의 생애에서는 가장 전성기였고, 제작 의욕도 가장 왕성했던 시기로 보인다.

1965년을 지나 만년에 다다르면서 다시금 양식에 대한 집착과 의지를 내보인다. 화면은 더욱 간결해지고 번거로운 수식은 제거되었으며, 첨예했던 암벽과 고준高峻들은 둥글둥글한 원융圓融을 이루고 부드러움으로 가득 찼다. 깨알 같은 우점雨點이 엄격했던 준을 대신해 무수히 찍혔다. 이처럼 심산의 예술은 철저한 수련 끝에 마지막 지점에 도달하게 된다. 그는 원칙주의자였다.[32]

엷은 갈색으로 바위산의 암골미岩骨美를 표현한 〈계산정취谿山情趣〉는 노수현의 절정기 화풍이 잘 드러난 대작이다. 특히 바위의 윤곽을 강한 선으로 두르고, 마른 붓으로 반복해 바위

의 질감을 특색 있게 표현했다. 이 방법은 그만의 독자적인 표현법으로, 1960년대 후반까지 이어졌다.

원칙주의자답게 원근 처리에서 근경, 중경, 원경의 전통적인 3단 구성을 고수했는데, 화면 왼쪽의 근경은 강한 필선으로 암반을 표현하고, 중경의 수직으로 높이 서 있는 암산과 후면의 원산으로 가면서 점차 흐릿하게 그려냈다. 그는 특히 산석山石의 원형이 가장 잘 드러나는 봄이나 가을 풍경을 즐겨 그렸는데, 이 작품은 복사꽃이 만발한 싱그러운 봄의 경치를 담았다. 화면 오른쪽 하단에는 잔잔한 물 위에 차일을 친 배 한 척이 떠 있고, 그 안에서 세 나그네가 한가로이 봄날의 정취를 즐기고 있다.

심산 노수현이 추구했던 이상향이 잘 드러나 있는 이 작품은 동산방화랑의 박주환에게서 구입했다. 박주환은 전통 표구사 출신으로, 한국화를 주로 다루는 화랑을 경영했다. 표구가 전문이라서 회화 작품을 능숙하게 다뤘는데, 특히 이 작품과 변관식의 보덕굴과 진주담 쌍폭 대련 작품을 오래 소장했다. 표구사로서의 자세가 분명했던 그는 이 작품들을 오래 간직했다가 이건희 컬렉션에 양도했다.33)

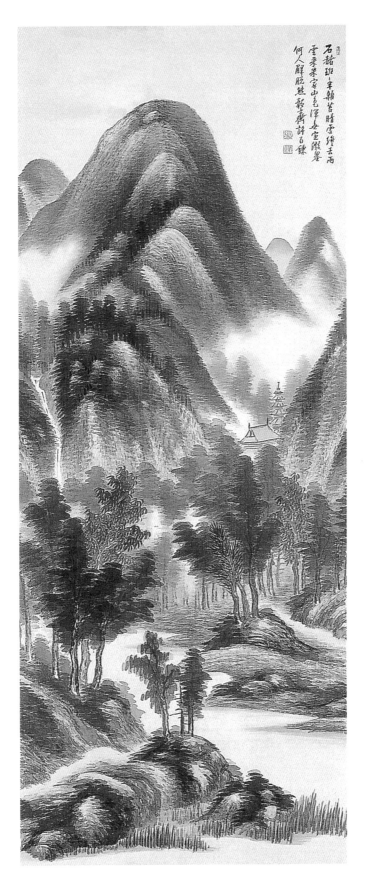

石磴盤盤車輪苦晴雲緩去而
雲來杳霙山色渾如空際塵
何人醒眼然翳舊詩自鍊

마지막 선비화가의
초기작

청산백수
靑山白水

허백련, 1926년, 비단에 수묵,
155×64.2cm

의재毅齋 허백련許百鍊(1891~1977)은 조선 말기 남종문인화를 대
성시킨 소치小痴 허련許鍊(1808~1893)의 방계 후손으로, 진도에
유배되어 온 유학자 정만조鄭萬朝(1858~1936)에게 한문을 배우
고 허련의 아들 허형에게 기본적인 화법을 익혔다. 허백련은 어
려서부터 예술적 분위기 속에서 성장했다. 증조부 미산米山 허
형許瀅(1862~1938)의 사랑방은 의재 예술의 모태였다. 화가 중에
서 시서화詩書畵를 그만큼 제대로 익힌 이는 드물다.

　허백련은 86년 생애 내내 외길로 그림만 그렸다. 1912년에 일
본으로 건너가 법학을 공부하다 중도에 포기하고, 일본 남화의
대가인 고무로 스이운에게 남화南畵(중국 양쯔강 남쪽의 주류 화풍)
를 배웠다. 그는 채색 중심의 북화보다 문기文氣를 숭상하는 수
묵화인 남화를 지향했다.

　40대 초부터 낙관을 '의재산인毅齋散人'이라 하고, 독자적인
산수화 양식을 창출했다. 1938년 광주 무등산에 정착하면서,
전통 서화의 진작과 후진 양성을 목표로 연진회를 발족해 많은
제자를 키워냈다. 그는 사군자, 화조, 기명절지, 산수 등 문인화
풍 그림에 두루 능했다. 특히 산수화에서 그의 면모가 잘 드러

난다. 한학과 중국화론 지식이 깊었던 그는 시서화 일치 사상을 바탕으로 정신적 내면성을 중시하는 남종문인화를 추구했고, 이를 주도적으로 호남 화단에 정착시켰다. 의재 산수의 본령은 고도의 정신성을 기반으로 하는 '문인화 산수'였다고 할 수 있다.

허백련의 작품 세계는 옛 사대부들의 조형관에 뿌리를 둔 전통화법으로부터 출발했다. 따라서 '시서화 삼절三絶 사상'이 곧 회화미의 극치임은 물론 정신세계의 척도이기도 했다. 문기를 기반으로 하는 문인화는 시서화를 인격 완성의 표본으로 삼았다. 그래서 그림은 기술보다도 사상이나 정신성의 소산물이라고 여겼다. 의재 산수의 바탕에는 격조 있는 문인정신이 깔려 있다. 이 점을 무엇보다 강조하는 남종화의 세계는 곧 의재 예술의 귀의처이기도 했다. 사실 전통화가 가운데 의재만큼 동양철학과 전통 서예에 밝았던 작가도 드물다. 뿐만 아니라 평소의 철학관에 따라 자기의 삶을 일관한 작가는 더더욱 찾기 어렵다.

어느 정도 화명을 떨칠 무렵에도 다른 화가들이 이권을 찾아 중앙 화단에서 바람을 일으킬 때, 의재는 무등산 초야에 묻혀 예술 세계의 심화와 후진 양성에 전력을 쏟았다. 어떤 때는 화가라기보다 철학자나 교육자 아니면 민족운동가 같았다. 일자무식의 농사꾼 같은 때도 있었다. 그는 은둔거사였다. 의재 예술의 특성은 화가로서의 출발점부터 두드러졌다.

사실 그가 돋보이는 이유는 조선시대 마지막 남화의 대가 소치 허련의 후예라는 사실과, 다른 화가들이 상투적으로 거쳐간 소림·심전의 문하생이 아니었다는 점이다. 전통화단에서 즐겨 칭하는 '5대가' 가운데 유일하게 의재만이 독자적인 성장 체험과 철학을 갖췄다.

만년의 어느 날 《25시》의 작가 콘스탄틴 게오르규Constantin Gheorghiu가 무등산 골짜기에 나타나 최후의 은자隱者 의재에게 "나는 한국에 와서 난蘭처럼 생각이 깊은 선비를 많이 만났습니다만, 당신에게서 받은 감명은 매우 깊습니다"라고 말했다.

1974년 무등산 춘설헌春雪軒의 주인 허백련이 생애 마지막 손님을 맞고 있었다. 극적인 장면이었다. 하얀 수염에 두루마기 차림의 은자와 검은 신부복을 입은 서양인 망명객의 만남은 흔히 볼 수 있는 장면이 아니었다.

의재는 "잠수함 속의 흰토끼와 난은 상통하는 점이 많다고…"라고 말했다. '잠수함 속 흰토끼'는 산소 포화도를 측정하기 위한 수단이었다. 잠수함의 산소가 바닥나면 토끼가 죽고, 일곱 시간 뒤 사람도 죽게 된다고 한다. 게오르규는 잠수함 속의 흰토끼와 같은 존재가 사회에서는 곧 '시인'이라고 했다. 시인이 괴로워하는 사회는 극도로 병든 사회이며, 시인이 죽으면 시민들도 곧 죽게 될 것이라고 강조했다. 허백련의 난은 동양식 사유에 의한 토끼였다. 두 사람은 정신적 연계와 자유를 나눠 가졌다. 약소국가였던 루마니아를 소련의 침공으로 잃고 망명객이 된 게오르규와, 민족의식의 고취와 선비정신을 지향했던 노화백 사이에는 많은 공통점이 있었다.[34]

<청산백수靑山白水>는 제5회 조선미술전람회에서 입선한 작품으로, 허백련의 예술 세계가 완전히 무르익기 전 초기작이다. 그런데도 우리는 이 작품을 통해 의재 허백련의 예술 세계를 읽어내는 데 조금도 부족함이 없다. 평생을 일관한 그의 작업 태도 덕분이다.

부드러운 비단 위에 비 내린 뒤의 청량한 풍경과 맑은 대기의 느낌을 잘 포착해 그린 이 작품은, 중국 남조의 미불米芾(1051~1107)이 창안한 미법米法 산수를 충실히 따라 그렸는데, 산 전체를 미점米点으로 뚜렷하게 윤곽을 잡고 흑백 대비로 산의 굴곡을 나타냈다. 오른쪽으로 살며시 드러낸 누각과 탑의 형상은 인위적으로 다듬어져 산의 자태나 수림의 표현과 대조된다. 이 작품은 일본에서 공부할 당시 익힌 일본 남화풍의 영향으로 그려졌는데, 매우 정제되고 기교적인 느낌이 남아 있다. 색을 찾아볼 수 없는, 극도로 절제된 작품이다. 의재는 마지막 '선비화가'였다.[35]

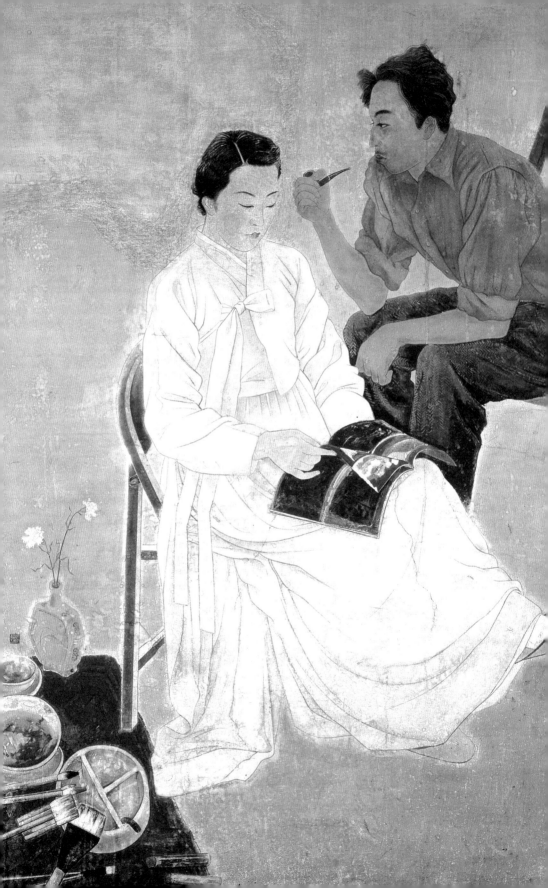

서양화의 주제를
활용한 한국화

화실
畵室

장우성, 1943년, 종이에 수묵채색,
210.5×167.5cm

월전月田 장우성張遇聖(1912~2005)은 전통 문인화의 맥을 계승해
현대적인 화법으로 발전시킴으로써 격조 높은 화풍을 구현했
다. 중앙중학교 2년을 수료하고 1930년 김은호의 화숙에 들어
가 그림을 배운 그는 1932년 조선미술전람회 첫 입선 후 1940년
까지 여덟 차례 입선했다. 이후 정확하고 세밀한 기법으로 채색
과 선의 적절한 융화와 균형감 있는 회화성이 특징인 〈청춘일
기〉, 〈푸른 전복〉 등으로 1941년부터 1944년까지 연속 4회 특선
을 차지하면서 추천작가가 되었다. 광복 이후 대한민국미술전
람회 초대작가 및 심사위원을 역임하고, 서울대학교 미술대학
과 홍익대학교 미술대학 교수직을 거쳐, 1965년 워싱턴에 동양
예술학교를 개설해 후학을 지도하는 등 미술교육자로도 활약
했다.

　장우성은 한국 근대미술 초기 채색 위주의 일본식 동양화
를 극복하고 간결한 필의筆意와 담백한 색채감각을 살리고, 전
통적인 문인화의 격조를 현대적으로 변용시켜 새로운 한국화
를 개척하고자 했다. 이제 한국화는 전통의 굴레에서 벗어나
자유로운 세계를 그려나간다. 그런 변화의 모습을 담은 그림이

그의 대표작 〈화실畵室〉이다.

전체적으로 차분한 색조에 필선을 살려 그린 〈화실〉은 1942년 제22회 '선전'에서 특선과 최고상인 창덕궁상을 동시에 받은 작품으로, 장우성에게 화가로서의 명성을 안겨주었다. 조선시대 서화원과 일제강점기 서화미술회를 통해 이어져 온 전통적 기법이 능숙하게 구사된 초기 작품으로, 부감법에 의한 대각선 구도의 참신한 감각이 돋보인다. 화실이라는 현실 공간의 화가와 전통 한복을 입은 모델을 선택해 작품의 사실감을 더하고 있다.

간결한 대상 설정과 여백의 공간 구성을 통한 화면의 내밀한 정감과 변화가 날카로운 묘사력을 바탕으로 단아하게 표현되었다. 모델을 구하기 어려웠던 당시, 화실을 배경 삼아 자신과 아내를 모델로 그린 이 작품은 '화가와 모델'이라는 서양화의 주제를 활용하고 있다. 무심하게 파이프를 물고 있는 화가의 모습에서 자신을 근대 지식인으로 상정한 작가의 의도를 엿볼 수 있다. X자로 배치된 화가와 모델의 엇갈리는 자세와 시선 처리가 섬세한 필선과 가라앉은 색조로 포착해낸 화실의 정경에 긴장된 짜임새를 유발하면서 화면에 조형적인 효과를 더한다.[36)

격동기의 한국 근현대를 두루 거치며 살아온 월전 장우성에게 늘 따라다니는 수식어가 있다. 바로 '마지막 문인화가'다. 그는 문인화가의 모든 것을 갖춘 화가였으며, 월전 이후 '문인화가'라 부를 만한 작가는 없다. 시詩·서書·화畵에 모두 능했고, 수묵을 기본으로 선과 여백을 운용하는 문인화의 조형적 특징뿐 아니라 무언가를 담아내려는 정신성을 드러내는 데 빼어난 기량을 발휘했다. 또한 격변하는 사회의 흐름에 적극적으로 가담하면서 미술의 기능에 대한 고민을 떠안았다.

월전이 문인화가로 성장하게 된 바탕에는 유년 시절 그가 받은 교육이 있었다. 그는 어려서부터 서화를 좋아했다. 조부는 그에게 천자문을 가르쳤고 서당에 보내 사서삼경을 익히게 했다. 위당爲堂 정인보鄭寅普에게 한학을 배우기도 했다. 이후 김은호의 화숙에서 세필 묘사와 채색 기법을 익히고, 화조화와 정

물화, 인물화 제작에 몰두했다.

　장우성은 1961년 서울대학교 교수를 그만두고 화업에 전념했다. 1963년에는 미국으로 건너가 동양예술학교를 설립하고 새로운 문인화 전수에 힘썼다. 4년 동안의 미국 활동을 마치고 귀국한 그는 주체성의 확립이 중요하다면서 전통 문인화를 현대화하는 작업을 펼쳐나갔다. 이때부터 매화와 소나무 같은 전통적 문인화 소재 외에 복숭아, 해바라기, 쏘가리, 학, 고양이 등 다양한 동식물이 새롭게 화재畵材로 등장한다. 1968년 작인 〈노묘怒猫〉는 성난 고양이를 보여주면서 여백을 활용해 긴장감을 더하고, 오른쪽에 시를 넣어 시서화가 어우러진 구도를 살렸다. 미술사학자 김원룡은 "시서화를 겸한 전통적 작가는 장우성이 유일하고 그로서 마지막이 될 것"이라고 말했다.

　월전은 "나는 동양적 수묵회화의 전통 양식을 지키면서 동시에 현대적 의미에서 나를 현실적인 존재로 견지하기 위해 노력해왔다"라고 말했다. 그의 이런 현실 인식은 다양한 작품을 통해 드러난다. 그는 문인화의 현대화를 모색하는 과정에서 이룩한 성취를 토대로 현실적 소재의 문인화를 제작했다. '요즘의 무뢰한'들은 마치 원숭이와도 같다는 내용의 화제를 담은 1988년 작 〈춤추는 유인원〉이 그런 고민의 산물이다.

　문인화는 문인들이 그린 그림이다. 그들은 이민족에게 나라를 내주고, 속세를 떠나 답답하고 허허로운 마음을 달래며 글공부와 더불어 여기餘技 삼아 그림을 그렸다. 그림은 사물의 이치와 사안의 진정성을 모색하는 수행 과정 자체가 되기도 했다. 월전이 반세기가 넘는 화업을 이어가는 동안, 문인화는 비로소 우리 시대의 눈과 마음으로 현실을 담아내는 현대적 성취를 이뤘다. 문인화의 시대적인 변신을 이룩한 것이다.

　월전 장우성은 틀에 갇힌 문인화와 그 양식만을 답습하는 것이 아니라, 그 시대가 요구하는 비판적 시각과 지식인으로서의 성찰을 적극적으로 담아내는 문인화를 통해, 지키고 이어나가야 하는 것과 변화와 흐름을 거스르지 않는 것의 모범적인 균형을 보여준 진정한 문인이자 화가였다.37)

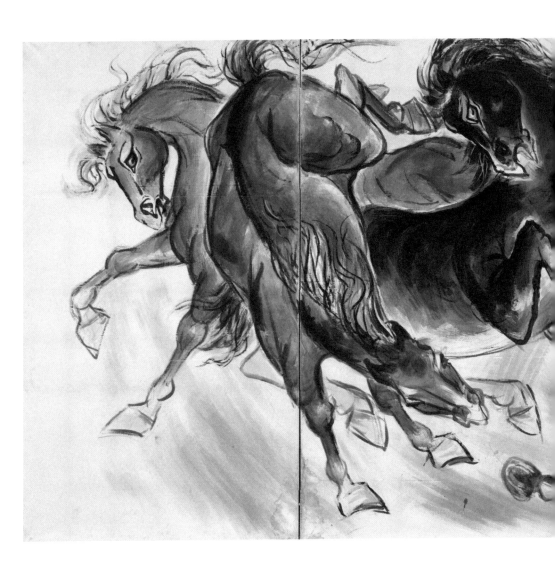

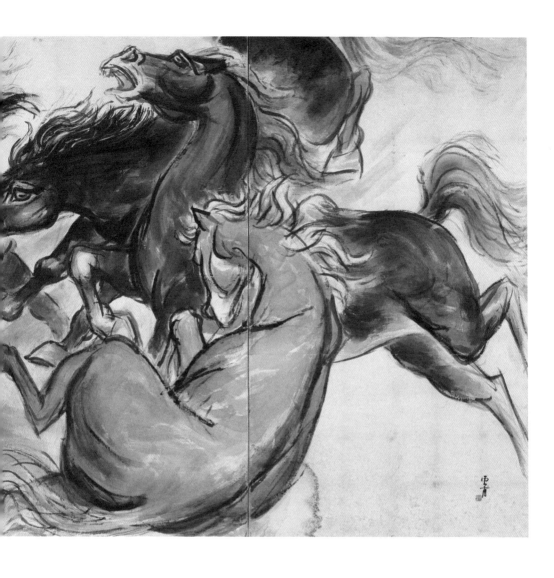

역동적인
한국화의 교과서

군마도
群馬圖

김기창, 1955년, 4폭 병풍, 종이에 수묵채색,
각 이미지 212×122cm, 병풍 217×492cm

운보雲甫 김기창金基昶(1913~2001)은 열일곱 살에 김은호의 화숙 이묵헌以墨軒에 들어가 그림을 공부했다. 1931년 제10회 조선미술전람회에서 〈판상도무板上跳舞〉로 입선한 후, 1936년까지 연달아 입선하고 1937년부터 4년 연속 특선에 선정됐다. 입상 후 승승장구한 김기창은 일제강점기에 잘나가는 화가로 명성이 높았다.

해방을 맞이한 1945년 이후 상황은 크게 달라졌다. 김기창의 친일 행적에 대한 논란이 일기 시작했다. 친일 미술전에 출품하고 적극적으로 참여하는 등 일제 군국주의에 협조했던 활동이 문제가 되었고, 이는 쉽사리 해소되지 않았다.

1913년 서울에서 태어난 김기창은 어렸을 때 장티푸스로 청력을 잃었다. 이후 이당 김은호에게 동양화를 배워 근현대 화단을 대표하는 화가로 성장했다. 한국전쟁 때 반추상과 입체주의를 도입한 새로운 한국화를 실험하면서, 점차 추상과 구상을 자유롭게 넘나드는 폭넓은 창작 세계를 보여주었다. 소재에 얽매이지 않고 다작하던 말년에는 커다란 물걸레로 글씨를 형상화하는 과감한 작업까지 시도했다. 그는 실험을 많이 한 작가

였다. 1957년에는 새로운 민족예술 개척을 목적으로 백양회白陽會를 결성하기도 했다.

김기창은 '군마群馬'라는 소재를 즐겨 그렸다. 그의 여러 〈군마도〉 중에서도 특히 1955년 작 〈군마도〉는 단연 최고로 손꼽힐 만큼 압도적으로 강렬한 인상을 준다. 운보는 1956년 대한민국미술전람회의 추천위원 자격으로 이 작품을 출품했다. 이건희 컬렉션에서 공개된 이 〈군마도〉는 힘찬 말발굽 소리가 우렁차게 들리는 듯한 그림이다. 여러 마리의 말이 무리를 이룬 가운데 운동감, 즉 동세動勢를 표현하는 방식이 매우 탁월하다. 한국 미술의 역동성을 유감없이 표출한 한국화의 교과서 같은 작품이라 할 만하다.

4폭 병풍으로 가로 길이가 약 5미터에 달하는 이 작품은 전시장에 걸려 있는 것만으로도 웅장한 분위기를 자아낸다. 다른 방향을 향해 나아가며 몸을 틀어 서로 부딪치고 역동하는 여섯 마리의 말은 묵법의 필치를 통해 거센 기운을 전달한다. 고개를 젖히며 쓰러지는 말, 입을 벌리며 숨을 몰아쉬는 말, 갈기를 휘날리며 전진하는 말이 서로 뒤엉킨 채 격돌하는 모습은 보는 이의 숨조차 가쁘게 한다.

말들의 움직임은 속박하는 모든 것에서 벗어나려는 듯해, 한편으로는 애처롭기까지 하다. 하지만 달리는 말들을 구속할 만한 존재는 그림 어디에도 없다. 고삐도 없고 안장도 없다. 그렇다면 이 말들은 어디를 향해 가고 있는 것일까? 몸이 고꾸라져 방향성을 상실한 상태에서도 멈추지 않는 발길질과 지칠 줄 모르는 몸부림은 어쩌면 어딘가로 향하는 강한 저항의지일지 모른다.[38]

〈군마도〉는 한편으로는 식민 잔재의 청산이라는 큰 과제를 떠안고 탄생했다. 1969년 작 〈군마도〉는 비단에 수묵으로 채색한 작품으로 거의 무채색에 가깝지만 강한 색감이 느껴진다. 화면에는 육중한 말들의 몸통에서 전해지는 중량감과 말들이 함께 달리는 속도감이 공존한다. 한 무리의 야생마가 질주하는 모습, 경마를 하듯 한 방향으로 줄지어 나아가는 모습 등 대형

작품 안에서 펼쳐지는 모든 상황이 과감한 터치로 가득 채워져 그림에 여백이 없는 것처럼 보인다. 이처럼 〈군마도〉는 말의 움직임에 미묘한 차이를 부여하면서 다양하게 제작되었다.

김기창은 작품의 제작 방향을 시험하는 과정에서 사실주의를 버리는 것을 시작으로 다양한 형태와 기법을 선보이기 시작했다. 1950년 전후를 기점으로 비판에 귀를 기울이고 이를 수용해 그림의 소재를 과감하게 바꿨다. 비단 위에 먹, 채색, 진채를 활용해 인물 중심의 일상 풍경화를 그렸던 그가 점점 굵은 윤곽선 안에 채색하거나 여백을 활용해 속도감과 역동성을 나타내고자 한 것이다.

우리에게 익숙한 레오나르도 다빈치의 〈최후의 만찬〉(1495~1497)을 한국적으로 재해석한 작품이 있다. 바로 김기창의 〈최후의 만찬〉(1952)이다. 갓을 쓴 선비들로 가득한 학당은 조선시대의 평범한 풍경을 그린 것 같지만, 열두 제자에 둘러싸인 인물에게 광배가 있는 것으로 보아 가운데 인물은 예수가 분명하다. '예수의 생애' 연작은 김기창이 예수의 일대기를 한국적으로 각색해 마치 조선시대의 풍속화처럼 그린 작품이다. 그는 모태 신앙인이었다.

김기창이 반추상에 대한 호기심과 서구의 회화를 수용하려는 의지가 맞물려 1950년대의 작품들을 탄생시켰다면, 1960년대의 김기창은 추상을 거쳐 풍속화와 민화 등 구상화로 회귀했다. '바보산수'는 민화를 새로운 시각으로 재창조하려 했던 그의 작품들에 대한 해학적인 명칭이다. 바보산수 시기로 구분되는 1975~1984년, 김기창은 민화의 이미지를 차용해 전근대적인 풍속을 바탕으로 민화의 색채와 기법을 결합했다. 무위자연無爲自然, 안빈낙도安貧樂道의 도가적 느낌이 자연스레 떠오르는 김기창의 '바보산수' 시리즈는 현대화를 맞이한 한국화의 전환점이기도 했다.

초기의 구상미술, 한국적 성화를 그린 신앙화 시기, 추상화로의 전환기 등 학술적으로 그의 예술 세계는 크게 다섯 시기로 구분되지만, 바보산수를 대표적 화풍으로 꼽는 이유는 김기

창 특유의 민화적 기법 때문이다. 민화를 직접 수집하기도 했던 그는 작고하기까지 1만 점이 넘는 작품을 남겼다. 엄청난 다작이다. 그만큼 화풍과 기법도 자주 바뀌었다. 시기를 관통하는 하나의 예술 주제를 발견할 수 없고, 반복적으로 등장하는 소재도 없다.

그럼에도 그의 작업은 '직관적'이라는 표현으로 묶을 수 있을 것 같다. 〈군마도〉의 말이 힘찬 에너지를 분출하며 달리듯, '예수의 생애' 연작이 완전한 재해석의 과정을 거치면서 독창적인 성화로 남았듯, 바보산수 시기의 산수가 민화를 닮고 싶어하듯, 하나의 목적을 향하지는 않았으나 시기별로 목적은 분명했다. 김기창은 그렇게 변화를 통해 성장했고, 변하지 않는 명성으로 남았다. 그는 활력이 넘치는 화가였다.[39]

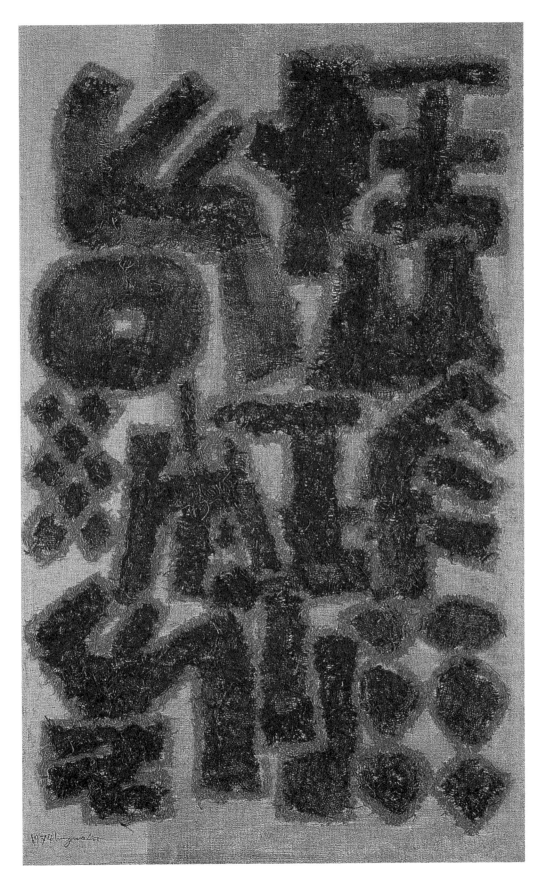

한국적 앵포르멜을
창안하다

작품, 1974

이응노, 1974년, 천에 콜라주,
205×127cm

전통회화에서 출발해 한국 추상회화의 세계로 나아간 고암顧
菴 이응노李應魯(1904~1989)는 충남 홍성에서 태어났다. 1923년
서울로 올라와 궁중화가 해강海岡 김규진金圭鎭(1868~1933) 문하
에서 화법을 닦았다. 1924년 조선미술전람회에 처음 출품하고
연이어 입선하면서 주목받는 작가가 되었다. 1935년 일본으로
건너가 마쓰바야시 게이게쓰松林桂月에게 새로운 채색 화풍과
다양한 기법을 배운 그는 당시 주류였던 동양화에서 벗어나 전
통 회화를 현대적으로 재해석하려 고심했다.

 홍익대학교 동양화과 교수로 활동하던 이응노는 1958년 뉴
욕 현대미술관MoMA 전시를 계기로 독일에서 개인전을 가졌
고, 프랑스로 이주한 뒤 한지와 잡지를 찢어 붙이는 전위적인
콜라주 작업을 시도했다. 그런 작업을 통해 불규칙한 형상들을
기호화하면서, 1970~1980년대에 글자를 추상화한, 이른바 '문
자추상' 작업을 전개했다. 기호의 형상은 한글 자모와 인간의
형상을 주된 소재로 삼았다. 여기 소개하는 〈작품, 1974〉는 글
자를 해체하거나 변형, 왜곡 또는 중첩하는 기법을 통해 재구
성되었다. 그가 평소 많이 사용하던 한지가 아닌 천을 재료로

이용한 점이 특이하다. 그는 자연물의 형태를 차용한 한자 서예의 자체字體가 바로 동양적 추상의 토대라고 인식하고, 무형의 공간에서 유형의 모습으로 아름다움을 창출하려 했다.[40]

문자추상 시기에 해당하는 이 작품은 해석의 실마리를 제공하는 요소들이 화면을 가득 채우고 있다. 붉은 테두리 안에 검은 먹칠을 한 글자와 도형들이 뒤섞여 있는데, 한자의 왕王같이 식별이 가능한 글자도 있지만 대부분 뜻을 알 수 없는 기호들로 구성되었다. 이응노는 1970년경부터 이런 그림들을 주로 제작했다. 올이 거친 천 바탕에 채색을 입힌 〈구성〉은 당시 제작한 다른 작품들과는 달리 대단히 실험적이었다. 그는 문인화로 미술계에 입문한 후, 일본과 프랑스를 오가며 동양의 문화를 유럽에 전하고자 했던 한국 현대미술사의 거장이다. 백남준이나 이우환처럼 국내에만 머물지 않고 자유세계에서 수많은 경험을 소화했다. 후반기에 이르러서는 인간을 다룬 구상에 가까워지는 등 그의 작품 경향은 특정한 사조에 얽매이지 않고 다양한 모습을 보였다.

이응노는 서구 미술을 맹목적으로 수용하지 않고 독자적인 예술 세계를 구축하고자 했다. 굵은 윤곽선 내부를 채색하는 방식은 서예 초심자가 문자를 익히기 위해 하는 기초 작법이다. 이런 쌍구법雙鉤法을 적용한 데는 문자의 형상에 우선을 두고 조형성을 완성하려는 의도가 함축되어 있다. 그는 "서예는 추상화와 일맥상통하는 점이 있습니다. 선의 움직임과 공간의 배분, 먹으로 만든 형태와 여백의 관계 등은 현대 회화가 추구하는 조형의 기본입니다"라고 했다.

자연의 모습을 형상화한 이응노의 문자 작품에 보이는 것은 단순히 재현된 이미지가 아니었다. 동베를린사건(1967)에 연루되어 옥고를 치르던 불행한 시기에도, 그는 옥중에서 300여 점의 작품을 남길 정도로 예술에 대한 애착이 강했다. 조국과 그림을 누구보다 사랑한 그였지만, 현실은 시련의 연속이었다.

'앵포르멜Informel(표현주의적 추상예술. 차가운 기하학적 추상에 대한 반동으로 생겨나, 격정적이고 주관적이다)'이라는 용어가 한국 화단에

등장한 것은 1956년부터였다. 전통과 민족성을 바탕으로 '한국적 모더니즘'을 정립하기 위해 고심하던 시기였기에, 새로운 화류인 추상회화의 물결로부터 누구도 자유로울 수 없었다. 이응노의 작품에는 두 가지 양상이 보인다. 하나는 즉흥성으로 만들어진 부정형의 그림이며, 다른 하나는 구상화된 문자 그림이다. 1958년 중앙공보관에서 개최한 '고암 이응노 도불전'은 그가 서구의 앵포르멜을 어떻게 해석하고 소화했는지를 잘 보여주는 전시였다. 그의 추상 작업은 물론 서구에서 창안된 기법이지만, 출발도 목표도 서구와는 전혀 달랐다. 그는 서구의 양식을 받아들이면서도 한국적 앵포르멜을 창안했으며, 먹 작업으로 서구와 차별화하고자 했다. 말하자면 '한국적인 변용'이었다. 한지를 찢어 붙인 콜라주 작업 〈구성, 1962〉는 앵포르멜을 내적으로 해석한 결과물이다. 도불전을 마치고 그는 유럽으로 떠나 본격적으로 서구 미술을 섭렵하기 시작했다. 1970년대에 그는 추상 이미지와 문자 형상을 결합하는 작업에 몰두했다.

이건희 컬렉션에서 광주시립미술관에 별도로 기증한 이응노의 작품은 11점이다. 여기에는 특별한 의미가 있다. 그중 〈인간〉은 다른 '군상' 연작에 비해 크기가 조금 작아 웅장한 느낌이 덜하다. 그러나 먹의 농담만으로 인간 형태를 모두 다르게 그린 점은 이응노였기에 가능한 표현이었을 것이다. 만세를 부르거나 뛰어가는 사람, 손을 마주 잡고 역방향으로 나아가는 몸부림 등, 구체적인 사건을 명시하지는 않았지만 5·18민주화운동의 한 장면이라는 것을 짐작할 수 있다. 이 작품은 2021년 전시를 통해 공개되었다.

이응노의 작품 경향은 어느 한쪽으로 치우쳤다고 말할 수는 없다. 문자추상의 시기에 제작된 작품들은 추상화 경향이 다분하지만, 후기 작품 '군상' 시리즈에 담긴 의미와 의도는 분명 고국의 민주화나 '민중미술'과 궤를 같이하고 있다. 그의 작품은 뉴욕 현대미술관, 파리 퐁피두센터, 스페인의 국립장식미술관 및 스위스, 덴마크, 이탈리아, 영국, 타이완, 일본 등 손꼽히는 미술관에 소장되어 있다.[41]

일찍이 삶과 예술의
경계를 허물다

회고
懷古

박래현, 1957년, 종이에 채색,
240.7×180.5cm

우향雨鄕 박래현朴崍賢(1920~1976)은 도쿄 여자미술전문학교 졸
업 후, 초기에는 일본화풍의 영향으로 섬세하고 사실적인 채색
작품을 주로 제작했다. 제22회 조선미술전람회에서 최고상을
받으면서 작가로서의 역량을 인정받은 그는 1946년 김기창과
결혼해 부부가 서로 영향을 주고받으며 다양한 한국화 실험에
몰두했다.

　1950년대 중반 사실적인 묘사로부터 과감하게 벗어나, 서양
화적인 감각으로 화면을 대담하게 구성하고 경쾌한 필치로 생
활 주변 인물이나 조선시대의 여인을 즐겨 그렸다. 1960년대에
는 구체적인 이미지를 벗어나 선과 색의 자율성이 강조된 추상
화로 나아갔다. 입체주의적인 시도가 엿보이는 〈회고懷古〉는
제6회 대한민국미술전람회에 무감사로 출품된 작품으로, 1956
년 국전에서 대통령상을 받은 〈노점〉과 형식 면에서 대단히 유
사하다.

　이 작품에서 그는 윤곽선 없는 색면들로 형태를 분할해 재
구성하고, 흑회색과 청회색을 주로 사용해 넓은 면을 잔 붓질
로 채우는 기법을 구사했는데, 이런 면은 이 시기의 주요 특징

한국 근현대미술

이기도 하다. 그는 특히 우리의 전통적인 소재들을 즐겨 그렸는데, 여기에서도 한복 입은 가체머리 여인과 청자 향로, 고구려 신화에 나오는 삼족오三足烏 등 과거 역사를 돌아보게 하는 다양한 소재들로 화면을 가득 채웠다.[42]

이건희 컬렉션에서 기증한 〈여인〉(1942)과 〈탈〉(1958), 〈밤과 낮〉(1959)을 포함한 8점의 작품을 통해 우리는 여성을 뛰어넘어 인간 자체에 애정을 가졌던 화가 박래현의 모습을 볼 수 있다. 그중 〈여인〉은 고운 한복을 입고 나무의자에 앉아 있다. 여성의 표정은 거의 드러나지 않지만, 고개를 숙인 채 턱을 괴고 있는 자세에서 어두운 그늘이 느껴진다. 주부이면서 여성 화가로 사는 자신의 모습을 그린 듯하다.

박래현은 40년간 쌓아올린 업적과 다작을 통한 실험적 화풍으로 명성을 쌓은 작가지만, 김기창의 아내로 더 많이 알려졌기에 그의 작품성에 대해서는 크게 논의된 바 없다. 하지만 회화에서 시작해 태피스트리까지 영역 확장을 시도한 그의 작업은 하나의 특징으로만 규정할 수 없을 정도로 넓고 깊다.

김기창을 만나기 전 제20회 선전에 입선하면서 성공가도를 달리던 박래현은 결혼 후에도 작가로 활동했다. 1969년 이후 뉴욕 프랫그래픽아트센터Pratt Graphic Art Center에서 7년 동안 유학 생활을 하기도 했다. 이때 배운 메조틴트Mezzotint(요철판 인쇄 기법)와 에칭Etching(화학적으로 녹이는 판화 기법) 등이 당시 실험적인 판화를 제작하는 데 도움이 되었다.

1950년대 후반 박래현의 작품에서는 서서히 특정 기물이나 사물을 연상케 하는 반추상 시리즈가 나타난다. 화면을 분할하며 원근법을 없애는 방식은 서구의 입체주의적 화풍을 닮았다. 특히 〈탈〉에서는 인물의 윤곽선이 각져 있고 평면에 가깝게 묘사된다. 날카로운 윤곽선으로 육체를 그리는 방식은 피카소의 〈아비뇽의 여인들〉을 연상케 한다. 이처럼 서구의 영향을 받은 입체주의적 경향은 〈노점〉을 통해 더욱 두드러진다. 이 작품은 여성들이 주인공이면서도 인물에 집중하기보다 사람 사는 모습을 보여주려는 작가의 의도가 분명히 표출되었다. 낮은 채

도로 깔아둔 시대상은 한국이 배경이지만, 기법은 서구의 흐름을 따르고 있다.

1960년대로 넘어가면서 박래현의 그림은 기하학적인 화풍으로 변한다. 알 수 없는 모형과 기호들로 가득한 추상화에도 작업의 원천은 있다. 그의 관심은 '태초의 것'을 향해 있으며, 이는 생명의 기원을 상징하는 모티프의 차용으로 이어진다. 박래현의 추상화는 기원을 야기하는 모든 것의 집합체다. 1966년 작 〈수태受胎〉는 생명의 탄생이라는 의미를 작품명에 명시함으로써 자궁을 연상시키는 이미지임을 드러냈다. 1960년대는 김기창과 박래현 부부가 화가로서 예술적 지평을 넓힌 절정기였다. 박래현이 해방 이후 처음으로 외국에 나가기도 했고, 1964년에는 남편과 함께 미국 순회 부부 전시회를 개최하기도 했다. 1963년 제7회 상파울루 비엔날레에 김기창이 출품한 후, 박래현 또한 1967년에 참가하면서 부부는 함께 '한국 화단'이라는 우물을 벗어나 넓은 세계무대에서 활동할 수 있게 되었다.

박래현의 추상화는 '박래현답다'라는 말이 나올 정도로 그의 정체성이 오롯이 담겨 있다. 손재주가 좋아 자녀들의 옷을 직접 만들고, 살림에 필요한 각종 물품도 손쉽게 직조한 그는 자신의 그림 작업에 이를 고스란히 접목해 바느질과 뜨개질 같은 수공예를 적극적으로 활용했다. 삶과 예술의 경계를 허무는 것, 바로 지금의 화가들에게 요구되는 덕목이다. 박래현은 일찍이 그 가치를 실천한 선구적인 예술가로, 그야말로 숨겨진 보물 같은 작가다.43)

한국인의
원초적 색감

무녀
巫女

박생광, 1984년, 종이에 채색,
136×136cm

내고乃古 박생광朴生光(1904~1985)은 한국적 모티프와 단청의 색
상을 재현해 우리 미술에서 면면히 지속되어 온 채색화의 전통
을 부활시킨 작가다. 60여 년에 걸친 그의 작품 세계는 크게 네
단계로 나누어 볼 수 있다.

첫 단계는 1920년에서 광복까지 일본 체류기로, 그는 근대
교토파 거장들에게 대상의 사실적 묘사법을 익혀 일본 화단에
서 활발하게 활동했다. 귀국 후 1970년대 후반까지 일본풍이라
는 이유로 잊힌 채 오랜 모색의 시기를 거친 그는 1977년 개인
전에서 이전의 왜색에서 벗어나 한국의 민속과 무속 등의 소재
를 과감하게 사용한 작품을 선보였다. 1977~1982년은 그가 자
신의 한국적 채색화 양식을 정립한 시기로, 불교와 무속을 소
재로 한국 전통 민화의 기법과 단청, 색동옷, 탱화의 색채를 통
해 한국적인 미감 추구를 가속화했다. 그의 예술이 절정에 달
한 시기는 만년의 3년(1982~1985)으로, 1982년의 인도 성지순례
에서 접한 밀교적 조형과 한국적인 것이 가장 아름답다는 깨
달음이 변화의 계기가 되었다. 1984년 이후에는 역사적 사건을
소재로 작업했으나, 〈명성황후〉와 〈전봉준〉 두 작품만을 남기

고 세상을 떠나고 말았다.

〈무녀巫女〉는 박생광 예술의 진수를 보여주는 절정기 작품으로, 우리의 전통회화처럼 평면성이 강조되고 색동을 연상시키는 강렬한 원색과 특유의 굵은 주황색 윤곽선이 사용되었다. 부채를 펼쳐 들고 신들린 듯 춤을 추는 무녀를 그린 이 무녀도는 박생광의 말기이자 최전성기의 대표적 작품이다. 화면 전체는 무녀를 클로즈업해서 평면적으로 처리했는데, 청색 무복을 입고 붉게 장식된 모자를 쓴 무녀를 정면으로 묘사했다. 무녀의 뒤로 부처와 인물이 보이며, 아래쪽에는 전통 가면을 배치해 그가 관심을 두었던 여러 가지 민속적 내용을 망라했다.

핵심 포인트인 무복의 옷섶 쪽은 색동으로, 치맛자락은 녹·황·적색의 원색으로 그렸다. 강렬한 채색에 비해 무녀와 부처 등의 얼굴은 희게 남겨두어 회화적인 대비를 만들었다. 화면을 가로지르는 무녀의 한삼과 부채, 괴면이 어우러져 굿판에서 절정에 달한 무녀의 신기神氣를 화면 가득 담아낸다. 오른쪽 하단의 부처는 불교적 소재에 대한 작가의 관심을 반영한다.

1980년대 초반까지 우리 미술계의 주류는 추상미술을 고급미술로 인식했다. 색감도 단색조 일색이었다. 김은호와 천경자 등 극소수의 작가를 제외한 채색 화가 대부분이 수묵으로 전향해야 했던 시절이다. 그런 상황에서 단청 안료를 사용한 오방색 구상화로 뒤덮인, 1981년 백상미술관의 '박생광전'은 엄청난 충격이었다.

변화는 예기치 못한 극적 사건에서 비롯되었다. 그가 프랑스의 '85 그랑팔레 살롱전' 특별 초대작가로 선정된 것이다. 당시 프랑스 미술가협회 회장은 '박생광 특별전'을 개최하는 등 파격적인 대우로 미술계의 이목을 집중시켰다. 이를 계기로 수묵화 일색이던 화단에 채색화 바람이 일었고 민화, 탱화, 무속화에 대한 관심도 고조되었다. '겸재나 단원이 한국 미술의 전부인가?'라는 공격적인 질문이 1983년에 제기되었고, 박생광은 1985년의 대담에서 "옛날이나 지금이나 나는 산수화를 보면 돌아섭니다. 먹 색깔이 무에 그리 한국적인지, 빛깔을 왜 추구

하지 않나…"라고 강변했다.

　1980년대에 박생광의 회화가 매우 한국적이라는 평가가 지배적이었던 이유는 무엇인가? 민족의 역사를 주제로 삼고, 민화나 무속 등 민속문화에서 소재를 가져왔기 때문인가? 1974년 다시 일본으로 갔다가 1977년 귀국한 박생광은 종전에 쓰던 '내고乃古'라는 호를 '그대로'로 바꾸고, 작품 제작 연도를 서기에서 단기로 바꿔 한글로 표기했다. 작품의 소재와 색감을 탈춤, 토기, 자수, 나전칠기 문양, 불상, 탱화, 단청, 민화, 부적, 무당 등에서 끌어낸 것도 같은 맥락으로 파악할 수 있다.

　1980년 작 〈이브의 공양〉과 1984년경 작으로 추정되는 〈토함산 해돋이〉는 경주 남산의 불상을 주요 소재로 한 작품인데, 붉은색의 윤곽선이 화면 전면에 펼쳐지고 적·청·황 주조의 단청 색감이 등장하기 전과 후의 변화를 잘 보여준다. 인도에 다녀온 후에 그린 〈청담산신상〉, 〈명성황후〉, 〈전봉준〉 등은 웅대한 스케일, 회화적 기법의 완숙, 빠르고 흐트러진 윤곽선 등으로 박생광 회화의 절정을 이룬다.

　한국인의 원초적 색감이라고 일컬어지는 박생광 회화의 색채가 한국의 무속적 색감에 근원을 두고 있음은 분명하다. 또한 박생광 회화의 우수성은 한국적 소재를 취했다는 사실 자체에 있지 않고, 한국적 소재에 혼을 불어넣음으로써 소재주의를 극복했다는 점에 있음을 명기해야 하겠다. 박생광은 대기만성형 화가였다.[44]

인간의 강인한
생명력과 불굴의
도전정신

산정도
山精圖

박노수, 1960년, 종이에 수묵채색,
206.4×179.5cm

남정藍丁 박노수朴魯壽(1927~2013)는 충남 연기 출신으로 청전 이상범에게 사사했다. 1946년 제1회 서울대학교 미술대학 입학생으로 1회 국전에 처음 입선했고, 4회 국전에서 〈선소운仙簫韻〉으로 동양화부 최초로 대통령상을 받았으며, 1961년에는 초대작가가 되었다. 1963년 김옥진 등과 한국화가들의 모임 청토회靑土會를 창립했다. 초기에는 주로 여인들을 소재로 간결하고 선禪적인 분위기의 작품을 그렸고, 1957년 이후 대담한 구도와 독특한 필법으로 독자적인 화풍을 이룩했다. 박노수 특유의 선묘와 맑은 청색으로 대표되는 채색 기법 그리고 격조 있는 정신세계를 추구했다.

　박노수에 대한 이해는 그가 표현하고자 했던 대상들을 해석하는 데서부터 출발해야 한다. 그는 전통 산수화의 관념화된 산, 나무, 배, 바위, 강, 인물들을 통해 그만의 화법을 보여주었다. 또한 전통을 재해석해 직접 대상을 묘사하거나 존재감을 드러내지 않으면서 그림의 의미를 전달하려 했다. 1950~1970년대 작품에서 목격할 수 있는 것은 삶의 구체성을 안고 있는 인물이 도리어 지극히 비현실적으로 여겨진다는 점이다.

1980년대에 들어서 그는 하나의 독립된 인물화에서 나무, 바위, 말, 혹은 강이나 산을 배경으로 인물과 풍경을 보여주었다. 그러나 현실적인 배경에도 불구하고 등장인물은 오직 한 사람이며, 그 분위기는 1950년대 인물상과 크게 다르지 않다. 박노수의 작품 세계, 즉 그가 다루고자 하는 주제의식은 속세를 떠난 어떤 것이었다.

〈산정도山精圖〉는 나체의 여성이 말을 타고 녹음이 드리운 바위산을 달리는 장면을 그린 작품이다. 하늘을 향해 고개를 젖힌 검은 말과 말의 등 위에서 작대기로 말을 채찍질하는 여인을 대조적으로 표현하고 있다. 전지 여러 장의 대작으로, 말을 독려하는 여성을 통해 인간의 강인한 생명력과 불굴의 도전정신을 그리고자 했다. 바위산과 녹음의 필법은 전통을 벗어나 대상을 현대적으로 해석한 독자적인 것이며, 여인의 얼굴에 드리운 맑은 남청색 기운은 박노수 특유의 채색으로, 탈속한 기운이 넘치고 산의 정기를 받은 듯 생명력이 흘러넘친다.

또 다른 작품에서는 한 소년이 바위 위에 앉아 피리를 불고 있다. 괴석 위에 앉아 피리를 부는 소년은 남방셔츠에 반바지를 입었다. 바위는 그의 작품에 자주 보이는 괴석일 뿐, 현실적인 구체성을 띤 바위가 아니다. 어떤 것에도 간섭받지 않는 독자적인 공간에 있는 소년이다. 몸을 이루고 있는 선은 바위를 이루고 있는 선과 조금도 다르지 않다. 소년과 바위가 간략하고 단아한 선으로 일체화되어 있다. 대상의 재현이 아니라 장면 자체를 표현한다는 점에서 지극히 추상적인 표현이다.

바위에 걸터앉아 산을 바라보는 두 사내를 그린 〈운유雲游〉(1984) 역시 현실적인 삶의 구체성이 느껴지지 않는다. 우거진 나무 아래 바위에 앉아 피리 부는 〈취적〉(1997)이나, 유관을 쓰고 도복을 입은 고사를 그린 〈청념〉(1993), 〈물가〉(1999)에서 낚싯대를 담그거나, 돛을 내린 배를 보는 남자를 그린 〈수변水邊〉(1991) 역시 한 사람만 등장한다. 현실적인 풍경에 대한 변화 의지에도 불구하고 삶의 구체성은 보이지 않는다. 작품과 제작 시기가 다른데도, 같은 사람들이 등장한다는 점은 현실감을 염

두에 둔 것이 아니라 어떤 기호처럼 보인다. 이런 소재들은 현실에서 도출된 것이 아니라 관념적인 형태를 보여주기 위해 채택되었다.

사물에 따라 색채가 다르고 선이 다르다. 그렇게 함으로써 대상에서 현실감을 얻고 다른 사물들과의 차이를 만들어낸다. 박노수가 바위와 인체를 형상화하는 데 같은 성격의 선을 사용하고 있다는 점이 특히 주목된다. 이는 인간과 바위가 하나로 해석된다는 뜻이다. 그들을 하나의 통일체로 이해하고 있는 것이다.

산, 풀, 나무 등 인물 외의 대상을 몇 개의 선으로 제시하는 것은 이들을 의미 있는 모습으로 놓아두려는 태도다. 그것은 화면 전체를 형태 이상의 어떤 것이 자유롭게 드러나도록 하려는 자세이기도 하다. 보이는 것과 보이지 않는 것 사이를 소통하려 한 것이다. 바로 '소통의 의지'다.

박노수는 사물을 표현하려 하기보다 그것을 통해 무언가를 찾으려 했다. 현실임에도 현실이 들어설 자리가 없다. 현실과 분리된 현실의 창조, '비현실적인 현실의 창조'가 박노수의 회화 세계다. 대상을 구체적으로 그리지만, 그의 선은 대상의 형태를 잡아내기보다 대상을 선으로 해방해버린다. 탈속한 화가의 모습이다.[45]

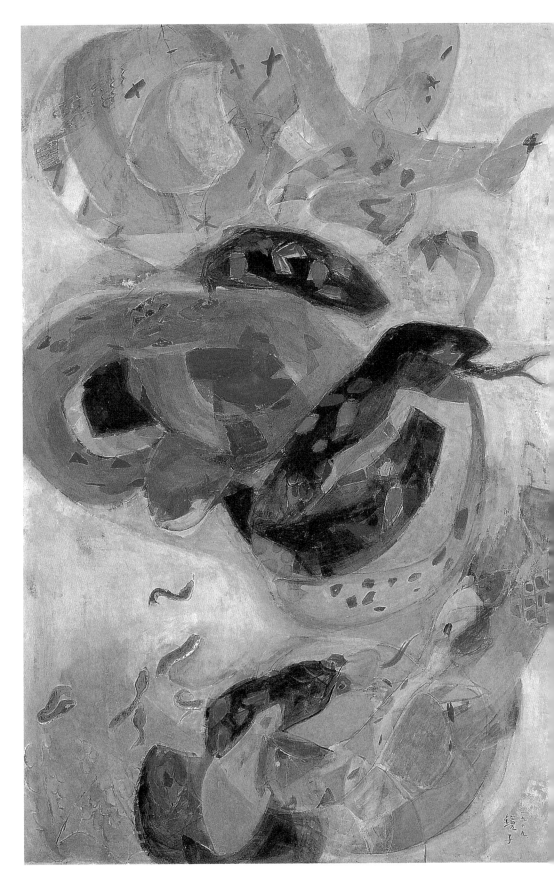

삶의 저주를
푸는 살풀이

사군도
蛇群圖

천경자, 1969년, 종이에 채색,
198×136.5cm

환상적인 색채의 화가로 알려진 천경자千鏡子(1924~2015)는 1941년 일본 도쿄 여자미술전문학교에 입학해 1년 선배인 박래현과 함께 탄탄한 기초를 닦았다. 재학 시절 이미 22회와 23회 조선미술전람회에서 잇따라 입선하면서 역량을 인정받은 그는 졸업 직후 귀국했다. 광복과 한국전쟁의 혼란기에 자신이 겪어온 수많은 어려움과 좌절을 섬세한 감수성으로 그려내려 했다. 그 대상을 특히 뱀이나 꽃, 여인 등으로 승화시켜 많은 사람의 공감을 받았다.

데뷔기인 1940~1950년대에는 극히 사실적인 방법으로 자신의 내면세계를 표출했는데, 특히 35마리의 꿈틀거리는 뱀을 정교하게 그린 〈생태生態〉로 화가로서 명성을 얻었다. 그 후로 뱀이 자신을 보호해주는 수호신이라고 생각하며 인생의 고비마다 뱀들을 작품에 등장시켰다.

화려한 너울을 쓴 커다란 뱀들이 뒤엉켜 황홀하게 일렁거리는 작품 〈사군도蛇群圖〉는 1951년 작 〈생태〉에서 보여준 사실적인 묘사에서 벗어나, 환상적인 색채를 과감하게 사용해 회화적인 승화를 시도하고 있다. 화면 중앙에 무늬 있는 커다란 검

은 뱀을 배치하고, 그 주위를 둘러싸고 색색의 작은 뱀들을 구성하는 등 과감한 시도를 보여주었다. 대상은 뱀이지만 자신의 마음을 반영하여 그렸고, 대상물의 형상보다는 색의 변화와 향연을 염두에 두었다. 화면 아래로 〈생태〉에서 보여준 작은 뱀 몇 마리를 배치했는데, '뱀' 시리즈의 연결을 생각한 포석이다. 오른쪽 아래에는 제작 연도와 '경자鏡子'라는 낙관을 넣었다. 서양화 기법을 익힌 후, 원색을 칠한 곳에 흰색을 겹쳐 칠하는 방식으로 그만의 몽롱한 색감을 얻었고, 여기에서 천경자만의 독창적인 회화 세계를 꽃피웠다.

마흔다섯에 그는 본능적으로 다시 뱀을 그리기 시작했고, 이어 폭발하듯 〈사군도〉가 튀어나왔다. 〈생태〉를 낳은 지 18년이 지난 어느 날, 그는 자신의 영혼 속에 잠들어 있던 뱀을 밖으로 끄집어냈다. 〈사군도〉에 푼 뱀은 바로 '무당'이 되었다. 그의 삶을 옥죄고 있던 살煞을 푸는 무당으로 소환된 것이다. 그렇게 그와 뱀이 에너지를 주고받으며 완성된 작품이 〈사군도〉다. 뱀과 한바탕 굿판을 벌여, 무아지경 속에서 붓을 춤추게 해 환상적인 색채를 풀어낸 것이다.

이런 풍요로운 색채 표현은 서울로 이사해 홍익대학교 교수로 생활이 안정된 1960년대 초부터 나타났다. 이 시기에는 전통적인 채색화의 재료를 사용하면서도 서양화가에게 배운 유화 기법을 써서, 끊임없는 붓의 중첩으로 밑에서부터 은은하게 비쳐오르는 미묘한 중간 색조를 사용함으로써 모호하고 환상적인 분위기를 연출했다. 이 그림을 그린 직후, 천경자는 아프리카와 중남미 등 세계 각지를 여러 차례 여행하며 사실적인 화풍으로 이국의 풍경을 그려냈다.46)

천경자는 여인상像을 많이 그렸다. 특히 여인의 섬세한 감정을 담은 눈을 그리기 위해 여인을 그렸다. 안경과도 같은 마스카라 처리는 그의 전매특허. 그는 자신의 감정을 여인들에게 이입시켜 그려냈는데, 그가 그린 여인상은 대개 그의 자화상이라고 볼 수 있다. 그가 회상하는 어릴 적 기억의 대부분은 '색'과 관련되어 있었다. 천경자의 삶은 실연失戀과 불행의 연속이

었다. 만신창이가 되어갈 때, 그의 뇌리를 스친 것이 '뱀'이었다. 남들이 거의 주목하지 않는 주제였다. 그에게 뱀은 행복한 추억과는 거리가 멀었다. 뱀은 '저주를 불러오는 악한 것'이었다. 하지만 자신의 삶이 저주의 늪에서 빠져나오지 못하고 있을 때 그는 뱀이라는 대상을 끄집어냈다.

자기 삶 속에 똬리를 틀고 있는 저주를 물리치기 위해 천경자는 뱀을 그리기로 했다. 그에게 이 행위는 살아남기 위한 일종의 몸부림이었다. 그는 1년가량을 하루도 빠짐없이 뱀 가게를 찾아가 줄기차게 뱀을 보며 탐구하고 스케치했다. 그리고 참을 수 없는 울분을 토해내듯 마구 뱀을 그려댔다. 내면에 켜켜이 쌓인 한恨을 씻어낼 수 없어, 수십 마리의 뱀을 주르륵 토해내며 살풀이를 이어갔다. 삶이 퍼붓는 감당하기 힘든 저주를 씻어내는 자기 치유의 시간, 〈생태〉는 그렇게 해서 전모를 드러냈다.

〈생태〉로 얻은 깊은 깨달음 이후 '뱀'은 그의 작업에 원동력이면서, 그가 그림을 그리는 이유이자 주제로 자리 잡게 된다. "천경자는 주머니 속에 뱀을 넣고 다닌다"는 루머가 양산되었고, 루머가 퍼지면서 그의 뱀 그림은 더욱 유명해졌다.[47]

요절한
천재 화가가
포착한 한순간

사내아이

김종태, 1929년, 캔버스에 유채,
43.7×36cm

회산 繪山 김종태 金鍾泰(1906~1935)는 고희동(1886년생), 김관호 (1890년생) 등의 뒤를 이은 한국 초기 서양화 작가다. 유학 경험이 전혀 없는 국내파로, 미술교사로 재직하면서 조선미술전람회를 통해 작품을 발표했다. 오로지 독학으로 그림을 배워서 독자적인 회화 기법을 연마했다. 많은 일화를 낳은 천재 화가로 알려졌으나, 1935년 장티푸스에 걸려 아깝게도 29세의 젊은 나이로 생을 마감했다. 현존하는 작품으로 〈노란 저고리〉 등 4점만이 알려져 있을 뿐이다.

〈사내아이〉는 〈노란 저고리〉와 같은 1929년에 그려졌다. 노란 저고리의 소녀는 발그스레 앳된 표정으로 정면을 직시하는 반면, 남색 마고자에 초록 저고리를 입은 소년은 졸음에 겨워 의자에 기댄 모습으로 그려졌다. 그의 작품은 강렬한 원색으로 덧칠 없이 슥슥 붓을 빠르게 밀어대 대상의 특징을 바로 그려낸다. 대상물의 '한순간'을 재빨리 포착해 묘사하는 것이 그의 특기다. 즉석에서 뽑은 스냅사진 같은 느낌이다.

주변의 회고에 따르면, 김종태는 작품을 속필로 매우 짧은 시간에 제작했다고 한다. 이 작품에는 화면 왼쪽 위에 한자 서

명이 제작 연도와 함께 표기되어 있다. 그가 어떤 경로로 서양
화를 배우고 누구의 영향을 받았는지는 불분명하다. 초기 작
가들 대개가 그렇듯, 일본을 통하거나 혹은 잡지 등을 보고 그
림을 익혔을 것으로 추정된다. 그런데도 1926년 20세 약관에
제5회 선전에 입선한 후 연달아 특선을 차지하면서, 조선인 최
초로 선전 서양화부 추천작가가 되었다. 1935년 갑작스럽게 요
절한 그를 안타까워한 지인들이 작품을 평양에서 서울로 가져
와 '유작전'을 열어주었다. 하지만 그 도록 등에 사진으로 전하
는 김종태의 작품은 대부분 소실되었다.[49]

　독학으로 이룬 그의 화업은 당시의 누구보다 개성적인 표현
형식을 획득할 수 있었다. 그는 당시로서는 처음 접하는 새로운
표현 방법인 유화를 자신의 조형 언어로 체질화시킨 보기 드문
1930년대 서양화가다. 김종태의 활동무대는 처음부터 끝까지
줄곧 선전이었다. 그는 첫 입선 후 연 4회 특선을 차지하는 기
록을 세우는 등 경이로운 활약을 했다. 6점의 특선작을 포함해
10회에 이르는 입선으로 모두 22점의 놀라운 작품을 선전에서
발표했다. 출품작의 소재는 크게 정물화와 풍경화 그리고 인물
화로 나눌 수 있다. 그 가운데 정물화는 화병에 꽂힌 꽃이 화면
가득하게 처리된 것이 많다.

　김종태 회화의 특징은 단연 인물화에서 찾을 수 있다. 특히
그가 처음 출품한 작품이 〈자화상〉이었음은 흥미롭다. 이는
'자아인식'의 한 방편으로, 그는 자기 모습을 냉철하게 묘사하
면서 세밀하게 조형성을 분석했다. 때문에 〈자화상〉은 지나치
리만큼 정직한 필법으로 교과서적인 화면 구성을 이루고 있다.
표정마저 감춘 흡사 증명사진과 같은 정공법의 작품이다.

　제6회 선전에서 그는 〈어린이〉로 일약 특선을 하면서 주위
를 놀라게 했다. 특선작은 〈자화상〉에 비해 급성장한 완숙미를
보여준다. 화면 가득히 의자에 앉은 소년의 옆모습이 그의 표정
과 더불어 설득력 있게 형상화되어 있다. 〈어린이〉에서 보이는
표현주의적인 기법은 화가 김종태의 기량을 잘 보여준다. 그가
요절하지만 않았더라도 초상화와는 전혀 다른 한국 인물화의

세계를 개척할 수 있었을 텐데, 아쉬운 단절이 아닐 수 없다.

정착기 선전에서 두각을 나타낸 김종태는 자신의 조형 세계를 고수하면서, 화가가 유희적 대상이나 신화처럼 여겨지는 당시의 실정을 한탄했다. 그 이유가 화가 자신의 사회의식 결여에 있다고 그는 지적했다. 이런 의식은 화가 입문 당시부터 가지고 있던, 그 스스로 갖춘 회화관의 뿌리였다.

1928년 파리에서 귀국한 설초雪蕉 이종우李鍾禹(1899~1981)의 귀국개인전이 열렸다. 이때 김종태는 "그림을 서양처럼 잘 그리기보다, 조선인 화가는 조선의 고유색을 가져야 할 것"이라고 민족적 미의식을 강조하는 괄목할 만한 비평을 했다. 이런 그의 비판은 무엇보다 회화를 민족의 현실로 향하게 하려는 조형적 접근의 발로였다. 식민지라는 굴종적인 시대 상황 속에서 김종태는 과감하게 '미술가의 현실 인식'을 주장했다.

화가이자 삽화가 행인杏仁 이승만李承萬(1903~1975)의 '어느 비범한 화가의 객사'라는 김종태 추억담이 그를 이해하는 몇 안 되는 열쇠다. "음주나 여색 등 비상식적인 그의 일상은 몇 가지 일화만 남겨놓고 있다. 그러나 그는 그림 그릴 때만은 태도가 돌변하여 전혀 다른 사람이 되곤 했다."

김종태는 1935년 8월 평양에서 개인전 도중 갑자기 객사했다. 29세에 찍은 그의 종지부는 당시의 화단에 커다란 '사건'이기도 했다.50)

'신여성' 나혜석이
그린 활짝 핀 꽃

화령전 작약

나혜석, 1930년대, 패널에 유채,
33.7×24.5cm

나혜석羅蕙錫(1896~1948)은 근대 한국 최초의 여성 화가다. 서양
화가이자 조각가요, 작가였으며 언론인이었다. 생전에 300여
점의 작품을 남긴 것으로 추정되나, 현재 남아 있는 작품은 겨
우 10여 점에 불과하다. 활동에 비해 전하는 유작이 많지 않다.
그래서 이건희 컬렉션의 이 작품 〈화령전 작약〉이 더 귀하다.

1896년 4월 수원에서 태어난 그는 1906년 진명여자고보에
편입하면서 '혜석'으로 개명했다. 1913년 나혜석은 도쿄 여자미
술전문학교에 진학해 서양화를 전공했다. 1918년 졸업 후 1921
년 서울에서 첫 개인전을 열었고, 1922년 제1회 조선미술전람
회를 시작으로 총 18점을 발표했다.

1927년 나혜석은 남편 김우영과 함께 약 20개월 동안 유럽
과 미국 등을 여행했는데, 이때 파리에 장기간 머물면서 그림
공부를 계속했다. 랑송아카데미에 등록하고, 화가 로제 비시에
르Roger Bissière에게 미술 기법과 당시의 화풍, 트렌드를 익혔다.
이 시기를 기점으로 나혜석은 야수파, 입체파, 인상파 등의 느
낌이 드러나는 작품들을 제작하면서 화가 인생에 일대 전환기
를 맞이한다.

조선시대에 태어나 신여성으로 교육받은 나혜석은 시대를 앞서가는 사상가이자 활동가였다. 그래서 그의 일생은 드라마처럼 고비가 많았다. 1949년 3월 14일 관보에 부고 기사가 뜬다. '신원 미상, 무연고자.' 이 신원 미상의 무연고자는 1948년 12월 세상을 떠난 나혜석이었다. 시대가 화가 나혜석을 품어주지 못한 것이다.

이건희 컬렉션 가운데 대표적인 희귀작으로 꼽히는 작품이 바로 나혜석의 〈화령전 작약〉이다. 그가 1930년 김우영과 이혼하고 수원에 돌아와 그린 작품으로 추정된다. 고향 수원에서 나혜석은 화령전을 비롯해 화성 등을 자주 방문하며 그림을 그렸는데, 그중 대표적인 작품이 바로 이 〈화령전 작약〉이다. 수원에는 그를 기리는 '나혜석 거리'가 있다.

화령전은 순조가 정조의 제사를 지냈던 유적지로, 화성행궁 바로 옆에 있다. 화령전 앞에서 나혜석은 활짝 핀 작약꽃을 강렬한 터치로 그려냈다. 마치 그의 성격을 보는 듯하다. 작약은 양귀비도 찬탄했던 모란꽃과 비슷하다. '서면 작약, 앉으면 모란, 걸으면 백합'이라는 표현이 있을 만큼 아름다운 꽃의 대명사이기도 하다.

가로세로 약 30센티미터 나무판 작은 화폭의 절반을 흐드러지게 핀 작약꽃이 차지하고 있다. 그는 구체적인 꽃의 형태를 그리기보다는 붓으로 물감을 툭툭 찍어서 꽃이 주는 느낌과 인상을 강조해 표현했다. 인상파 화가처럼 형태보다는 색의 표현에 치중한 작품이다. 흰색과 붉은색 물감을 섞지 않고 따로 칠해, 화폭에는 싱싱한 생동감이 흘러넘친다.

그림 위쪽으로는 화령전 건물이 그려졌다. 사실적으로 묘사하지 않고 특징만 잡아서 슥슥 그려넣은 모습에는 당시 파리에서 유행했던 인상주의 화풍의 느낌이 담겨 있다. 또 강렬하고 원색적인 색채를 사용한 것을 보면 야수파의 영향도 있는 듯하다. 화령전의 빨간 대문이 활짝 핀 작약과 어우러져 아름답다. 건물 위로 우뚝 솟은 두 그루의 나무도 구성력 넘치게 표현해냈다.

나혜석이 1928년 파리에 머물 때 그린 것으로 알려진 〈자화상〉도 당시 파리 화단의 트렌드가 녹아든 작품이다. 자화상이라고는 하지만, 나혜석의 얼굴을 별로 닮지 않아 외모보다는 그의 심리 상태를 그린 자화상으로 보인다. 중성화된 느낌이 강하다. 어두운 배경과 옷, 검은 머리 등으로 자신의 심리 상태를 알리려는 듯 무겁고 침잠된 분위기다.

2015년 나혜석의 며느리 이광일 씨가 〈자화상〉과 더불어 〈김우영 초상〉을 기증했다. 나혜석이 남편 김우영과 이혼한 이유는 파리에서 체류할 당시의 외도 때문이었다. 그는 파리에 외교관으로 와 있던 최린과 외도를 했고, 부부는 1930년 이혼했다. 1934년 나혜석은 〈이혼고백서〉라는 글을 발표하고, 최린을 상대로 '정조 유린 손해배상 소송'을 내 다시 한번 엄청난 사회적 파문을 일으켰다. 강한 자기주장의 표출이었지만, 개인적으로는 연속된 크나큰 불행이었다. 화가 나혜석은 전통적 관념과 편견 등에 끊임없이 저항했던, 당시로서는 그야말로 '신여성'이었다.[51]

시인 이상의 다방에
걸려 있던 작품

인형이 있는 정물

구본웅, 1937년, 캔버스에 유채,
71.4×89.4cm

구본웅具本雄(1906~1953)은 고려미술회에서 이종우에게 유화의
기본을 배우고, YMCA에서 근대조각가 정관井觀 김복진金復鎭
(1901~1940)에게 조각을 배웠다. 1928년 일본으로 건너가 서구
의 미술 사조를 익혔다. 부유한 가정에서 태어났지만 어릴 때
불구가 된 구본웅은 니혼日本 대학, 다이헤이요太平洋 미술학교
등을 차례로 졸업했다. 1943년 목일회牧日會 활동을 하면서 이
중섭, 김환기 등과 서구의 전위미술에 탐닉하기도 했는데, 국내
화단이 친일 성향으로 돌아가자 화업을 중단하는 등 민족주의
자의 면모를 보였다.

1933년 귀국한 구본웅은 일본에서 습득한 야수주의, 표현주
의, 입체주의 등 유럽의 다양한 미술 사조를 시도함으로써 한
국 서양화의 발전에 기여했다. 말년에는 동양 전통의 산수화를
연상케 하는 풍경화로 전환해 한국적 정체성을 찾으려 했으나,
일찍 세상을 뜨는 바람에 독자적 양식에는 이르지 못했다. 그
는 어릴 때 불의의 사고로 불구가 되었으나 천부적 재능과 예민
한 감성으로 극복해 '한국의 로트레크'라는 별명을 얻었으며,
미술 비평에서도 역량을 발휘했다.

구본웅은 문학의 귀재 이상李箱과 절친한 사이로 서로 영향을 주고받았다. 〈인형이 있는 정물〉은 이상이 운영하던 다방에 걸려 있던 작품이다. 전체적으로 검고 어두운 배경을 바탕으로 화실의 정물을 그린 이 작품은 당시 유행하던 유럽의 여러 미술 사조를 나름대로 소화한 흔적이 엿보인다. 화면 중앙에 있는 나체 인형과 그 밑에 엇갈리게 놓인 책들, 그리고 반쯤 잘린 과일그릇 등이 치밀하게 구성되었다. 평면적인 면 처리나 문자의 사용은 입체파의 특징을 보여준다. 어두운 배경과 대비되는 선명한 색채와 굵고 분방한 필치에서 표현주의적 면모도 느껴진다.

구본웅의 대표작 〈친구의 초상〉과 〈여인女人〉에는 1930년대를 살아가는 남녀의 내면 풍경이 묘사되어 있다. 두 작품은 그에게 '한국 최초의 표현주의 화가'라는 명찰을 달아주었다. 작가의 절망과 함께 일제 군국주의라는 시대적 불안이 겹치면서 극대화된 정서적 반응이자 회화적 투사投射였다. 어려서 척추를 다쳐 발육부진으로 불구가 된 구본웅은 프랑스 화가 툴루즈 로트레크Henri de Toulouse Lautrec(1864~1901)에 비견되었다. 그의 삶과 예술은 시인 이상과의 우정에 큰 도움을 받았다. 구본웅의 표현주의적 작품인 〈친구의 초상〉이 바로 이상을 모델로 한 작품이라는 사실이 확인되기도 했다. 시인이자 선전에서 입선한 야수파 화가 이상을 만나면서 구본웅의 예술가적 기질과 표현 욕구가 일시에 피어났다.

난폭하다 싶을 정도로 거칠고 빠른 붓 터치와 어두운 색조 속에서 냉소하듯이 정면을 응시하는 이상의 초상. 80여 년이 지난 지금까지도 난해하게 느껴지는 시들을 발표하면서, 삶을 권태로워하고 잔학하게 끌고 갔던 천재 시인의 복잡한 내면이 이 표현주의적 그림에 담겨 있다. 날카로운 눈매와 창백한 얼굴, 듬성듬성 코 밑과 턱에 찍힌 수염 자국, 비스듬히 늘어져 빨갛게 타고 있는 파이프 등으로 시인의 내면적 모습을 생생히 그려냈다.

이상은 구본웅에게 그림의 모티프로 자신의 초상 외에 당대

의 인물상을 그리도록 했던 것 같다. 구본웅의 또 다른 대표작 〈여인〉의 모델에 가장 가까운 인물이 기생 금홍이라는 견해가 이를 뒷받침한다. 〈친구의 초상〉보다 색채와 붓놀림이 더욱 격렬해진 〈여인〉은 두 팔을 머리 위로 들어올린 나부의 상반신상이다. 그는 이 작품에서 더욱 처절하고 노골적으로 여자의 성적인 특징을 그렸다. 붉은색과 검은색이 난폭하게 찍힌 채 얼굴 크기만큼 확대된 여인의 양쪽 가슴은 풍요롭다 못해 황량하다. 화가는 절망적으로 한 여자의 내면세계를 표현하고 있다.[52)

구본웅의 많지 않은 유작 중 이 두 작품은 그를 '야수파 화가'로 불리게 했고, 또한 우리의 서양화 역사를 한 단계 도약시킨 공로자로 평가받게 했다. 그는 로트레크와는 달리 자신의 비애와 시대적 절망을 당당히 응시하면서 치열하게 작업했고, 시인 이상을 만나 의기투합하면서 그의 재능이 한껏 증폭되기도 했다. 당대의 유명인사였던 이상과 함께 명동 거리를 휩쓸고 다닌 구본웅 역시 만만치 않은 화가였는데, 1953년 연초에 급성 폐렴으로 어이없이 세상을 떠나고 말았다.

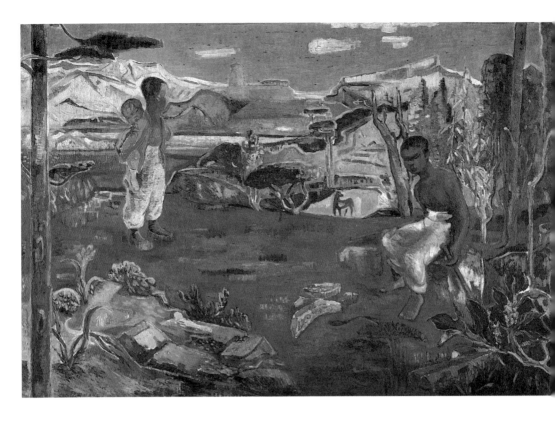

천재 화가
이인성 예술의
백미

경주의 산곡에서

이인성, 1935년, 캔버스에 유채,
130×194.7cm

이인성李仁星(1912~1950)은 대구의 거목 서동진徐東辰(1900~1970)에게 수채화를 배우고, 조선미술전람회에서 연속으로 입선과 특선 및 최고상을 받아 25세에 일약 추천작가가 되었다. 그는 1931년 일본으로 건너가 다이헤이요 미술학교에서 수학했는데, 일본 체류 중 제국미술전람회에서 입상하고, 수채화전에서도 최고상을 받으면서 당시 '조선의 보물' 또는 '화단의 귀재鬼才'로 불렸다. 세잔과 고갱 등을 편력하면서도 '조선의 향토색'을 잘 그려낸 화가다. 그의 작품에 보이는 목가적인 소재, 강렬한 색채 구사, 그리고 풍부한 서정성은 '향토적 서정주의'의 한 흐름을 형성했다.

1935년 작 〈경주의 산곡에서〉는 제14회 선전에서 최고상인 창덕궁상을 수상한 작품으로, 이인성 예술의 백미라고 할 수 있다. 전체적으로 향토색을 강하게 표출하고 있는데, 푸른 하늘을 배경으로 멀리 첨성대가 보여 이곳이 경주임을 알려준다. 붉은 황토색으로 휘감은 벌판에 아이를 업은 소녀와 저고리를 벗은 채 바위에 걸터앉은 소년이 화면 좌우에 대칭되게 설정되었다. 그리고 그들과 대비라도 시키듯이 작은 강아지를 그려넣

었다. 산과 구름을 중간에 배치하는 등 세잔의 냄새가 강하다. 탄력적인 붓질과 화려한 색채, 그리고 역동적인 화면 구성은 최고조에 이른 화가의 역량을 유감없이 보여준다.[53]

이인성은 한국 미술사에서 엇갈린 평가를 받고 있다. 화단의 천재적 존재로 그의 예술이 오늘날 한국 미술의 기초가 되었다는 긍정적인 평가가 있는 반면, 그렇지 않다는 부정적인 견해도 있다. 국립현대미술관장을 역임한 이경성은 "유화를 통해 나름의 한국미를 정립한 작가로 이인성을 보아야 한다"라고 주장한다. 반면 평론가 김윤수는 "독자적인 세계와 양식을 이룩하지는 못한 화가였다"라고 혹평한다.

일제강점기에 성공한 서양화가로서 그의 화명은 눈부실 정도였다. 1929년 17세에 선전에서 첫 입선을 차지한 후, 1944년 마지막 회까지 6회 연속 특선에 최고상까지 받았다. 1937년 25세의 나이로 추천작가가 되는 등 화려한 경력을 쌓았다. 그는 당시로서는 새로운 유화 기법으로 향토의 정경을 독특하게 형상화했다.

이인성의 화가 활동은 불우한 환경을 극복하는 데서부터 출발했다. 집안 사정으로 뒤늦게 들어간 보통학교조차 16세에 겨우 졸업했지만, 계속 진학할 형편이 못 되었다. 그는 상급학교 진학 대신 그림 공부에 나섰다. 어린 이인성은 당시 신미술운동에 투신해 향토 화단을 구축하던 대구 미술계의 대부 서동진에게 재능을 인정받음으로써 예술적 생애에 결정적인 전기를 가질 수 있었다. 특히 수채화 보급에 앞장섰던 서동진은 '천재 소년' 이인성에게 침식까지 제공하는 등 지도에 성의를 다했다.

본격적인 화단 진출은 제8회 선전에서 수채화 〈그늘〉이 처음 입선되면서 이루어졌다. 〈그늘〉은 한적한 거리의 나무 그늘에서 쉬고 있는 노인들의 모습을 담은 그림이다. 이인성은 첫 입선을 계기로 매년 선전에 참가했다. 마지막 전시였던 23회까지 무려 33점에 이르는 작품을 출품했다. 이인성의 작품 활동은 철저하게 선전을 중심으로 이루어졌다. 1930년대의 화단에서 '혜성과 같은 이인성 군'은 '선전 최대의 감격'을 이루는 주인

공으로 주변의 이목을 끌어모았다.

이인성이 추구했던 조형 세계는 과연 어떤 것일까? 마지막 개인전을 가진 1948년 그는 미술 예찬을 토로했다. "현대 정신과 새 생활을 구체적으로 말하는 것은 미술이라고 믿는다." 그의 작품에 보이는 양식상의 특징은 인상주의적 요소다. 이인성은 강렬한 색조를 기반으로 조국의 풍토에 새로운 의미를 부여하려고 노력했다. 기법으로 보면 세잔이나 고갱의 화풍과 연결된다. '근대 한국의 인상파 화가'라고 말해도 좋다.

대표작 가운데 하나인 대작 〈가을 어느 날〉(1934년 선전 특선)은 전체적인 인상이 고갱의 '타히티' 작품을 연상시킨다. 해바라기와 옥수수 등이 들어찬 시골의 들판에서 바구니를 든 반라의 처녀와 어린 소녀를 부각한 향토색 짙은 기념비적인 작품이다. 한국인의 미감에 의한 서정적 분위기는 강렬한 색채 표현과 더불어 그의 걸출한 기량을 느끼게 한다.

그는 〈조선 화단의 X광선〉이라는 글에서 자신의 예술관을 밝히며 "회화는 사진적이 아니며 화가의 미의식을 재현시킨 별세계이다"라고 설파했다. 소재의 선택과 형상화 과정에서 재창조하는 역할을 정확하게 인식한 것이다. 그 때문에 풍부한 상상력과 감성으로 독자적인 조형 세계를 이룩할 수 있었다. 1938년 선전에 출품한 〈춤〉이 이 점을 매우 설득력 있게 뒷받침한다. 전통 무의를 입고 춤추는 여인의 순간 동작을 화면 가득히 부각한 작품으로, 깊은 생각에 잠겨 있는 배경의 한 여인과 묘한 대조를 이루도록 화면을 간결하게 처리했다. 한국적 정서를 성취한 작품으로 꼽힌다.

이인성은 어려운 시대에 활약한 뛰어난 천재 화가였음에는 틀림이 없다. 새 시대를 맞아 변혁의 개연성을 남긴 채, 그는 1950년 38세의 한창나이에 교통순경의 총기 사고로 홀연 세상을 등지고 말았다. 어처구니없고 안타까운 죽음이었다.[54]

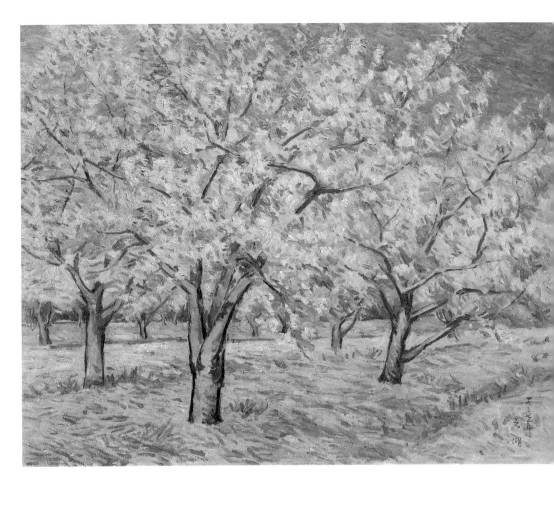

'유일한 인상파 화가'의 자연 예찬 　사과밭

오지호, 1937년, 캔버스에 유채,
71.3×89.3cm

오지호嗚之湖(1905~1982)는 유럽의 인상주의를 적극적으로 해석해 한국 산하의 아름다운 풍광들을 선명한 색채로 표현하고자 했다. 피카소 등의 난해한 추상미술을 논리적으로 배격하고 철저하게 구상회화를 고집한 그는 인상주의의 절대 신봉자였다. 일찍이 도쿄 미술학교 유학 시절부터 인상주의에 심취한 그는 1930년대 들어서 일본식 몽롱체화법朦朧體畵法을 버리고, 빛의 작용에 의한 생명 예찬과 한국적 풍토를 주로 다루는 토착 인상주의 확립을 위해 노력했다.

　'빛'은 인상파 회화의 핵심 이슈다. 그 연장선상에서 오지호는 1938년 동료 화가 김주경과 함께 우리나라 최초의 원색 화집을 발간하고 〈순수 회화론〉을 발표했다. 여기에서 그는 "회화는 광光의 예술이다. 태양에서 난 예술이다. 회화는 태양과 생명의 관계요, 태양과 생명의 융합이다. 그것은 빛을 통해 본 생명이 빛에 의해서 약동하는 생명의 자태다"라고 하면서, 빛과 생명의 관계를 골자로 한 인상주의의 이론을 심화했다. 인상파 화법의 신봉자다웠다.

　5월의 따사로운 햇살이 내리쬐는 사과밭을 주목해 그린 이

작품은 한국 최초의 원색 화집 《오지호·김주경 2인 화집》에 실렸다. 작가는 이 책에서 "전에는 빨리 피고 지는 사과꽃의 속성을 알지 못해 그리기에 실패했기에, 이번에는 토요일부터 월요일까지 사흘 동안 사과밭에서 지내면서 제작했다"라고 기록했다. 이처럼 자연에 대한 끈질기고 세심한 관찰과 애정이 담긴 이 시기의 작품들은 자연광이 물체의 고유색에 끼치는 영향에 주목하면서 자연의 생명력을 예찬한다.

이 작품에서 나뭇잎과 꽃들은 빛을 받으면서 윤곽선을 알아볼 수 없는 점묘로 분할 묘사되어 싱그러운 한낮 사과밭의 분위기를 돋운다. 이 작품의 소재나 처리 기법은 모네의 〈건초더미〉나 고흐의 초기작처럼 여느 인상파 화가의 작품들과 별로 달라 보이지 않는다. 오지호는 사과꽃이 만발한 과수원을 그리면서 사과나무를 중심에 놓고, 꽃이 만발한 모습을 특유의 색감과 붓질로 처리함으로써 사과밭 이상의 무언가를 표현하고자 했다. 사과꽃 부분은 두터운 점묘로, 밭고랑 둔덕의 짚을 깔아놓은 듯한 부분은 익숙한 선묘로 변화를 주었다. '오지호'라는 사인만 없었다면 유럽 인상파 어느 화가의 한 작품으로 착각할 정도다.[55]

오지호는 숱한 기행奇行과 뚜렷한 작품 세계를 남겨놓고 조용히 떠나갔다. '마지막 조선인'이라 불릴 만큼 강직한 성품으로 서양화단의 원로답게 선이 굵은 작가상을 남겼다. 식민지 시기 직전인 1905년에 태어난 그가 민족주의적인 제작 태도를 보인 것은 결코 우연이 아니었다. 그는 정통 인상파 화풍을 고수함으로써 우리나라 화단의 최고봉으로 인정받았다. 누구보다도 구상회화를 예찬했던 그는 추상미술을 철저하게 부인했다.

1938년 근대미술사에서 기념비적인 일이 일어났다. 당시 신문에 "조선 초유의 기념비적 성거聖擧"인 《오지호·김주경 2인 화집》의 출간 소식이 보도됐다. 화가 오지호의 출발은 이 원색 화집으로부터 본격화되었다. 아명 오점수는 광주를 떠나 휘문고보를 거쳐 도쿄 미술학교 서양화과에서 공부했다. 이색적으로 화단에 데뷔한 오지호는 평생 화업의 실마리를 이 화집에서

얻었다. 화집 속에는 각자 10점씩의 작품 도판 외에 예술론도 게재했다. 화가 정규鄭圭는 오지호를 이 땅의 '유일한 인상파 화가'라고 규정했다. 오지호만큼 철저하게 인상파적 회화 세계를 지킨 화가도 없다는 뜻이다.

오지호의 조형 의식은 매우 투철했다. 그의 회화 이념은 한마디로 '순간에 있어서 생명의 전全 상태를 영원화하는 것'이다. 인상파 작가들과 일치하는 자세로, 그런 효과를 그는 오로지 색채에서 찾았다. 오지호는 인상파가 회화의 역사에 있어 가장 위대한 변혁이라고 굳게 믿었다.

광복 이후 미술계에는 식민지시대 청산과 민족미술 수립이라는 일대 과제가 주어졌다. 오지호는 '민족 전체에 공통되는 감성에 쾌적한 것'으로서의 미술을 주창했다. 이후 사회가 안정되자 그는 광주로 낙향했다. 향토 예술의 진흥은 그에게 주어진 사명이었다. 그는 조선대학교 미술과 교수직을 맡아 본격적인 후진 양성에 박차를 가했다. 오승우, 진양욱 등 호남 화단의 중진들이 오지호의 문하에서 작가적 역량을 닦았다.

초대작가로 국전에 참가하기도 했던 50대의 그는 다시 한번 폭탄선언으로 미술계를 들끓게 했다. 이 땅에 추상미술이 본격적으로 대두되면서 많은 시선을 끌었던 1959년, 오지호는 '구상회화와 비구상미술은 양자가 별개 종자의 예술임을 선언한다'는 부제의 〈구상회화선언〉을 발표했다. 또한 당시의 한글 전용 문제에서 한자 교육 부활 운동을 펼쳐, 미술과는 인연이 먼 교육 및 민족문화에 대해서도 '구상회화선언' 이상으로 세상을 놀라게 했다. 정통성을 옹호하고 민족의 전통에 남다른 집념을 지녔던 오지호에게는 당연한 일이었다.

오지호만큼 사실적 회화에 뚜렷한 조형 이념을 부여한 작가도 찾아보기 어렵다. 게다가 민족문화와 정통성에 대한 선비 같은 단호한 의지가 그로 하여금 독자적인 예술 세계를 확립하도록 이끌었다. 한마디로 그는 민족화가였다.[56]

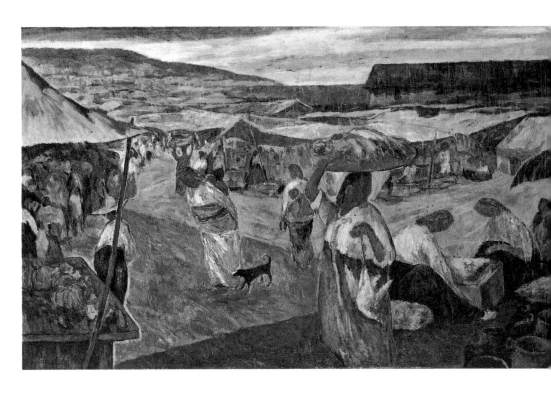

향토색과 투박한
필치로 그려낸
1950년대 시장 풍경

시장소견
市場所見

박상옥, 1957년, 캔버스에 유채,
105.5×169.7cm

향토색 짙은 소재와 색채의 구상화로 일관한 박상옥朴商玉(1915
~1968)은 1939년 일본에 유학해 데이코쿠帝國 미술학교에서 서
양화의 기본을 익혔다. 귀국 후 교사 생활을 하면서 대한민국
미술전람회 등에 작품을 발표하고, 구상화가들의 모임인 목우
회木友會를 창립했다.

　그의 작품은 인물과 풍경 묘사가 주류를 이루는데, 특히 어
린 시절의 기억을 더듬어 아이들이 노는 모습이나 동물을 즐겨
그렸다. 흙내음 진하게 담긴 황토색과 디테일을 생략한 둥그스
레한 인물들은 그의 독특한 표현법이다.

　북적이는 장터의 생동감을 특유의 표현 기법으로 담아낸
〈시장소견市場所見〉은 제6회 국전에 출품한 작품으로, 원산遠
山을 배경으로 1950년대 시장의 풍경을 묘사했다. 이 작품에서
그는 차일을 친 시장 점포들과 그 사이를 오가는 사람들의 모
습을 정감 있게 그려냈다.

　머리에 짐을 이고 닭을 거꾸로 들고 가는 아낙네, 아이를 업
은 할머니와 그를 따르는 강아지를 중심으로 화면을 지그재그
로 분할하고, 붉은 황토색과 간간이 섞은 검정 치마로 대비를

주었다. 황톳빛을 상징하는 적황색을 사용해 토속적인 분위기를 듬뿍 살렸으며, 수채화를 연상시키는 경쾌한 붓질과 나이프로 긁는 기법을 섞어 그려서 효과를 배가시켰다. 화면 중심을 비운 타원 구도로 외곽을 밀도 있게 구성하고, 수평선을 이루며 연속되는 차일과 앉거나 서서 분주히 볼일을 보는 군상들을 그려넣었다. 여러 대상은 볼륨감을 약화하기 위해 평면적으로 처리했다.[57]

박상옥은 1953년 국전에서 〈소와 목동〉으로 특선을 차지했다. 국전에서 얻은 박상옥의 성가聲價는 이듬해에 빛을 발했다. 출품작 700여 점 가운데 그의 〈한일閑日〉이 최고상인 대통령상 수상작으로 선정된 것이다. 〈한일〉은 박상옥 예술의 본령을 충실히 반영한 역작이다. 어느 봄날 뜰 앞에서 놀고 있던 아이들을 화면 가득 그려넣은, 향토적인 분위기가 물씬 풍기는 작품이다.

박상옥은 어린 시절 미술에 입문했는데, 그 시절 그가 얻은 성과는 1935년 제14회 선전에 출품한 〈풍경〉의 입선으로 확인할 수 있다. 〈풍경〉은 탄탄한 구성력으로 도시의 주택가 골목을 그린 작품이다. 1939년 선전에 출품한 〈유동遊童〉은 박상옥 회화의 원형을 이룬다. 이 작품은 '입춘대길立春大吉'이라는 글씨가 붙은 대문 밖에서 어린이들이 옹기종기 모여앉아 노는 모습을 그리고 있다. 이런 유의 작품은 그 후에도 계속 반복되었다. 여러 작품에서 보이는 공통점은 토속적인 소재의 선택이다. 박상옥은 그런 분위기를 살리기 위해 독특한 기법을 구사했다. 어두운 색채를 즐겨 쓰면서도 강조하려는 부분에는 강한 원색을 사용했다.

박상옥의 회화 세계는 많은 사람의 주목을 받아왔다. 1930년대 이래 김중현, 이인성, 박수근 등 향토적 서정을 주로 작품화한 화가들과 같은 맥락에서 파악되곤 했다. 이들은 한반도의 토속적인 정경과 풍물들을 인상파적인 기법으로 화면에 담아내는 데 열중했다. 박상옥 역시 토속적인 소재들을 향토색 짙은 색감과 투박한 필치로 그려냄으로써 그만의 독특한 작품 세

계를 보여주었다.

초기의 정물화와 시장, 시골 풍경 등은 다분히 정감 어린 분위기다. 그래서 그를 두고 고국에 대한 향수와 한국적 풍토의 미가 조형 언어의 기본을 이룬다고 평가했는지도 모른다. 박상옥은 애정 어린 시각으로 우리 산천과 그 속에서 질박하게 살아가는 한국인의 참모습을 조형화하려 했다. 그가 등장시킨 인물들은 세련된 도시인과는 거리가 멀었다.

하지만 그의 집념에 비해 작품 평가에서 소외됐던 것은 '한정된 소재'라는 측면과 작가의 개성 문제였다. 그가 일찍부터 향토적 정서에 착안하기는 했지만 끈질기게 파고들지 못했다는 데 아쉬움을 표하는 이가 많다. 그 원인을 국전에서 오래도록 심사위원을 하면서 생긴 나태함과 일요화가회와의 관계 등에서 찾는 견해가 설득력을 얻고 있다.

박상옥의 젊은 시절은 여유 있는 생활이 아니었다. 가세의 몰락과 부친의 사망은 어린 박상옥을 생활전선으로 내몰았다. 중년 이후 쾌활한 거인풍으로 매사 자신 있게 행동했으나, 그의 부드러운 인품도 악화하는 건강 앞에서는 어쩔 수가 없었다. 당뇨병으로 진단받았을 때는 이미 절망적인 상태였다.

평이 어떻든, 박상옥의 회화 세계가 시사하는 바는 작지 않다. 그가 들려준 조형 이야기는 꽤 호소력 있게 한국적인 심성을 울린다. 다만 거기에 좀 더 집중적으로 천착하려 할 즈음 뜻하지 않은 건강 상실로 한 작가의 조형 세계가 사라지고 만 것이 아쉬울 따름이다.[58]

1950년대
한국인의 비애미

귀로
歸路

이달주, 1959년, 캔버스에 유채,
113×151cm

황해도 연백에서 태어난 이달주 李達周(1921~1962)는 해주고등보통학교에서 공부하고, 1944년 일본 도쿄 미술학교를 졸업했다. 귀국 후 오랫동안 서울과 연안에서 교편을 잡으면서 초기 국전과 신기회 新紀會를 통해 작품 활동을 했다. 1962년에는 국전 심사위원을 역임했다. 1950년대의 작품이 거의 남아 있지 않은 현실에서, 미술사적으로 이 시기의 공백을 메워줄 수 있는 몇 안 되는 화가로 평가된다.

비교적 젊은 나이에 타계했기에 그에 대한 기록이나 작품은 많지 않으나, 유작을 통해 매우 탄탄한 조형 세계를 보여주고 있다. 그는 박수근의 작품을 연상시키는 두터운 마티에르(질감)와 견고한 구성으로 우리의 토속적 정서를 주로 그려냈다. 그의 회화는 물감을 두껍게 쌓아올려 층을 만든다. 토속적인 소재를 선택해서 대상 인물을 길게 변형시켜 묵직하면서도 우수 어린 서정적 풍정을 표현하고 있다. 색채에서도 주로 따스하고 토속적인 느낌의 색을 사용했다.

머리에 광주리를 인 두 여인과 소년의 상반신이 화면 가득 그려진 작품 〈귀로 歸路〉는 사실주의적인 시각으로 한국인의 생

활 풍경을 표현한 그의 대표작이다. 전체적으로 배경을 지극히 단순화하고 인물들을 사실적인 방법으로 묘사하면서도, 모딜리아니Amedeo Modigliani(1884~1920)의 인물상처럼 형체를 아래위로 길게 늘여서 우수에 찬 분위기를 연출했다.

색채는 향토적인 분위기를 살리기 위해 갈색을 주로 사용하면서 흰색과 검은색으로 대비 효과를 주었다. 거기에 나이프로 긁은 듯한 두터운 마티에르가 차분하고 토속적인 느낌을 더한다. 소재를 이루는 사람들과 머리에 인 광주리를 단순하고 견고하게 구성해 정적인 느낌을 준다. 얼굴들은 획일적으로 표정 없이 정면을 응시하고 있다. 이처럼 감정 표현이 배제된 인물상은 이인성, 박상옥, 박수근 등의 작품에서도 나타난다. 이는 외세의 침략과 전쟁으로 점철된 근대기의 억압된 한국인을 상징하는 듯하다.[59]

〈귀로〉는 40대 초반 세상을 떠난 이달주의 몇 남지 않은 유존 작품 가운데 대표작으로 손꼽힌다. 풍경과 정물화를 즐겨 그린 그는 탄탄한 구성과 두터운 마티에르로 한국인 특유의 비애미悲哀美가 느껴지는 작품들을 남겼다. 우리는 〈귀로〉를 통해 구상적인 기법으로 향토적 생활상을 주로 그린 그의 튼실한 조형 세계를 살펴볼 수 있다.

1959년에 제작된 이 작품은 생선이 담긴 광주리를 머리에 인 두 여인이 손을 잡고 어딘가로 향하는 모습을 줌인zoom-in 기법으로 확대해 형상화했다. 매우 단순한 구도다. 맨 앞에는 소년이 어깨 위에 생선이 든 채반을 올린 채 앞장서고 있다. 흰 치마저고리를 입고 중앙에 선 여인과 맨 앞 소년의 검은 옷, 그리고 뒤따라가는 여인의 검은 옷 색깔이 대비를 이루며 화폭에 긴장감을 더한다. 특히 화면 왼쪽 여인의 붉은색 머릿수건은 이 그림의 긴장을 해소해주는 역할을 한다. 등에 업힌 아이의 평화로운 모습에서 작가가 의도한 바가 무엇인지 느낄 수 있다.

길게 늘인 인물의 형태는 화사한 얼굴빛에도 불구하고 무언가 쓸쓸하고 우울한 느낌을 준다. 수직의 인물과 머리에 인 광주리가 주는 수평적 느낌은 이 작품을 정적인 구도로 한정 짓

지만, 배경의 화면을 가로지르는 대각선을 통해 운동감이 더해지면서 등장인물들이 앞을 향해 나가는 것 같은 동적인 느낌이 부여된다. 화가 이달주의 치밀한 화면 운용이 돋보이는 장면이다.

　이달주는 작품 활동 기간이 짧았고, 완벽함을 추구하는 성격 탓에 마음에 들지 않는 작품은 모두 없애버렸다고 한다. 그래서 현재 전하는 작품은 20여 점에 불과하다. 1959~1960년 향토적 정감의 〈귀로〉와 〈샘터〉가 국전에서 특선에 올랐고, 1961년에는 추천작가로 〈비둘기와 소녀〉를, 1962년에는 서양화부 심사위원으로 〈소녀〉를 출품하는 등 활발하게 활동하다 어느 날 갑자기 뇌출혈로 사망했다. 1964년에 유작전이 열렸다.[60]

탄탄한 구도로
공간의 엄숙함을
담아내다

성균관 풍경

도상봉, 1959년, 캔버스에 유채,
72.5×90.5cm

도천陶泉 도상봉 都相鳳(1902~1977)은 함경남도 홍원 출신으로 대표적인 구상화가다. 도쿄 미술학교를 졸업하고, 광복 이후 숙명여자대학교 교수를 지내며 대한민국미술전람회 심사위원을 역임했다. 차분하게 안정된 구도와 온화한 색조가 특징인 그의 화풍은 도쿄 미술학교에서 익힌 일본풍 아카데미즘에 근원을 두고 있다. 초기에는 주로 인물을, 중기에는 정물을 부드러운 필치로 묘사했고, 후기에는 고적지 풍경 등을 통해 심미적으로 삶을 표현하고자 했다. 귀국 후 도상봉은 일본 미술의 영향에서 벗어나 한국의 전통적인 것에 대한 관심으로 백자를 자주 그렸으며, 전통 가옥의 풍경이나 백자의 형태 등에서 한국인의 고유한 미의식을 발견하려 노력했다.

　도상봉은 1917년 보성고등보통학교에 입학해 춘곡春谷 고희동高義東(1886~1965)에게 서양화법을 배웠다. 보성을 졸업한 뒤 메이지대학 법학과에 진학하기 위해 일본으로 건너갔지만, 그림을 그리기로 결심하고 도쿄의 가와바타川端 미술학교를 거쳐 도쿄 미술학교에 입학했다. 그를 미술로 전환하게 한 사람은 보성에서 미술교사로 재직하던 화가 고희동이었다. 고희동은 미

술에 관한 관심과 함께 도상봉의 민족주의 정신에도 강한 영향을 주었다.

도상봉은 도쿄 미술학교에서 수학하며 다른 작가들과 마찬가지로 일본에 유입되어 소화된 서구적인 아카데미즘의 변형을 받아들였다. 작품은 대체로 인물화와 풍경화, 정물화로 화업의 전형을 유지했다. 그가 다뤄온 소재와 형식의 일관성은 근본적으로 아카데미즘적 심미안에서 기인한 것이라 할 수 있다. 그는 1945년 이후 대한미술협회 창립 멤버로 참여했고, 1949년에는 국전 창설에 가담해 제1회 국전 서양화부 심사위원, 국전 추천작가, 초대작가 및 심사위원, 대한미술협회 위원장을 역임하는 등 미술계에서 활발하게 활동했다. 이는 그가 작품 제작과 함께 미술행정가로서의 역할을 중요하게 생각했음을 시사한다.

〈성균관 풍경〉은 도상봉이 즐겨 그렸던 고궁을 소재로 한 풍경화로, 그가 살았던 명륜동의 성균관을 그린 작품이다. 근경의 가옥과 원경의 성균관 내부를 화면 가득히 담아내면서 명암 대비를 극대화했다. 수평인 기와지붕의 선과 수직으로 나열된 나무와 그림자의 배치를 통해 기본이 탄탄한 구도를 형성하고 있다. 푸른 회색빛 하늘과 오후 햇살을 받은 듯한 나뭇가지, 붉은 기둥이 맑고 건조한 대기의 느낌을 살려주고 있다. 또 가옥의 지붕 선과 중첩된 성균관 담장은 성균관이라는 건물이 의미하는 오랜 시간과 공간의 엄숙함을 보여준다.

1954년에 그린 〈성균관〉에서도 특유의 구도가 잘 나타난다. 수평으로 그려진 건물들과 수직의 포플러가 대비를 이루고, 왼쪽에서 오른쪽으로 내려오는 길은 정적인 분위기를 깨뜨린다. 중앙에 자리 잡은 누각의 지붕 선도 수평과 수직의 구도에 변화를 주고 있다. 이 작품은 앞의 〈성균관 풍경〉보다 붓 터치는 섬세하고, 세밀하게 표현된 묘사가 대상을 좀 더 단단하게 만들고 있다.

정물화는 도상봉의 말기 작품에 많이 등장한다. 특히 항아리에 꽃이 담겨 있는 작품을 많이 그렸는데, 꽃보다는 백자를

더 강조했다. 꽃과 화병을 그린 단조로운 작품들이지만 백자에 대한 관심을 뚜렷하게 드러내고 있다. 붓을 사용하는 필법은 전체적으로 동일하게 잔잔한 작은 점을 이루고, 색채가 부드럽게 조성되어 있다. 1959년의 〈라일락〉 같은 작품은 도자기 형태의 조형성이 두드러진다.

　도상봉은 아카데미즘의 기반을 토대로 충실하게 대상을 재현하려 했다. 이는 그가 일본에서 받은 교육의 영향이라고 평가되지만, 한국 근대미술사에서 고전적 기반을 형성하는 중요한 작품들이다. 그의 작품들은 서구의 아카데미즘이나 일본의 그것들과는 성격이 다르다. 새로운 기법인 유화를 받아들이면서 영향을 받았지만, 그들과는 역사와 전통이 다른 관점을 보여주기 때문이다. 도상봉은 그런 위치에서 부단히 노력했던 작가다.[61]

김환기가 즐겨 그린
소재가 총망라된
대작

여인들과 항아리

김환기, 1950년대, 캔버스에 유채,
281.5×567cm

수화樹話 김환기金煥基(1913~1974)는 한국 추상화의 선구적 작가
다. 1933~1936년 도쿄 니혼대학 미술학부에서 유학했고, 1937
년 귀국 후 1941년까지 큐비즘, 초현실주의 등을 두루 섭렵했
다. 해방 후 1947년에는 유영국, 장욱진 등과 신사실파를 결성
해 1953년 제3회 국전까지 활동했다.

김환기의 작품 세계는 전통주의적 색면으로 소화한 전기 구
상주의, 그리고 선으로 화면을 분할하고 무수한 점으로 채운
후기 추상적 단색화로 나뉜다. 전기가 향토주의에 바탕을 둔
작업이라면, 후기는 인간 자체를 돌아보는 추상적 회화 작업이
다. 결정적인 변화는 1963년 제7회 브라질 상파울루 비엔날레
에 출품하면서부터였다. 비엔날레 참가 후 '우물 안 개구리' 신
세를 절감했던 것으로 짐작된다.

김환기는 일찍부터 백자 항아리, 달, 사슴, 학 등 전통적인
대상과 고향 풍경을 양식화한 반추상 화면을 구사해 한국미를
현대화한 작가로 평가되었다. 1956년 파리로 떠나 3년간 작품
활동에만 전념하던 시기에도 한국적 정서를 품은 대상들을 단
순화한 반추상 경향은 지속되었다. 1959년 귀국해 홍익대 교수

로 재직하던 그는 1963년 상파울루 비엔날레에 참가하면서 지역 미술의 한계를 통감한 후, 바로 뉴욕으로 가서 1974년 작고하기까지 전업 작가로 활동했다. 뉴욕 시기 그는 특유의 점화點畵 양식을 완성해 한국적 추상화를 일궈냈다.

1935년 김환기는 일본의 공모전인 이과전二科展에 〈종달새 노래할 때〉를 출품했다. 《어디서 무엇이 되어 다시 만나랴》(환기재단, 2005)라는 책에서 그는 "모델 없이 제작했으나 누이동생 사진을 보며 머릿속으로 그렸던 작품"이라고 설명했다. 작품에는 고향 신안 안좌도의 푸른 바다, 구름, 하늘, 버드나무, 둥지의 새알 등이 함께 표현되어 있다. 사실적인 묘사보다는 대상의 몸과 주변 사물들을 도형적 형태로 단순화한 데서 입체주의와 초현실주의적인 분위기를 엿볼 수 있다.

〈여인들과 항아리〉는 1950년대에 삼호그룹 정재호 회장의 자택 벽화용으로 제작된 작품이다. 그래서 다른 작품들에 비해 캔버스의 크기가 엄청나게 크고 채색된 물감은 비교적 얇은 편이다. 이런 작품은 캔버스 나무 틀을 떼어내고 원통으로 말아서 이동할 수밖에 없다. 이 그림에는 김환기가 계속해서 그려온 소재들이 총망라되었다. 파스텔 색조의 면 위에 양식화된 인물과 사물, 동물 등이 배열되었고, 주문화注文畵라서 장식성을 띨 수밖에 없었다. 단순화된 나무, 항아리를 이거나 안은 반라의 여인들, 백자와 학, 사슴, 쪼그리고 앉은 노점상과 꽃장수의 수레, 새장 등은 모두 1948년 제1회 신사실파 시기부터 1950년대까지 김환기가 즐겨 사용했던 모티프들이다. 비대칭의 자연스러운 선과 투박한 색면 처리는 조선백자의 형식미를 흠모한 김환기 작품의 조형적 특징을 잘 보여준다.(62)

김환기는 한국적 모더니즘을 구축한 대표적인 화가다. 초창기에는 달항아리, 해, 달, 구름, 나무, 사슴, 학, 매화, 여인 등을 주요 모티프로 반추상 작품을 선보였고, 후기에는 전면점화와 같은 완전 추상으로 나아갔다. 김환기는 "나는 조형과 미와 민족을 우리 도자기에서 배웠다. 지금도 내 교과서는 바로 우리 도자기일지도 모른다"라고 말했다. 그는 1956년부터 파리에서

보낸 기간에 한국적인 선과 색채를 지닌 항아리에 추상이라는 서구적 형식을 덧붙여 독창적인 추상의 세계를 열어가기 시작했다. 가장 한국적인 것이 세계에서도 통할 것이라는 믿음과 그것을 실현하고자 하는 의지가 대단했다.

김환기는 1963년 상파울루 비엔날레에 한국 대표로 참가해 회화 부문 명예상을 받았다. 이를 계기로 새로운 현대미술의 중심지 뉴욕에서 도전을 펼쳐보기로 결심했다. 뉴욕에서 세상을 뜰 때까지, 그는 다양한 실험을 펼치며 추상미술을 완성했다. 전면점화 시리즈는 바로 뉴욕에서 활동하던 중 탄생했다. 그는 전면점화를 통해 자연의 본질에 더욱 다가서는 한편, 한국적이면서 독창적인 추상을 완성하기 위해 자기 자신을 한계점까지 몰아붙이며 치열하게 분투했다.

반추상에서 완전 추상으로의 변신을 알린 대표적인 작품이 바로 1970년 한국미술대상전에서 대상을 받은 '어디서 무엇이 되어 다시 만나랴' 연작인 〈16-Ⅳ-70 #166〉다. 먹색에 가까운 짙은 푸른색의 작은 점들로 이루어진 전면점화는 분명 서양화인데도 동양 수묵화의 느낌이 강하다. 51세에 새로운 도전에 나섰던 김환기가 이루어낸 커다란 예술적 변모였다.

1970년 김환기는 시인 김광섭이 죽었다는 비보를 듣는다. 성북동에서 이웃사촌으로 지냈고, 뉴욕에 와서도 편지로 소식을 주고받던 터였다. 큰 슬픔에 빠진 김환기는 김광섭의 시 〈저녁에〉의 마지막 구절인 "어디서 무엇이 되어 다시 만나랴"를 몇 번이고 되뇌며, 커다란 캔버스에 작은 점을 하나씩 찍어나갔다. 그렇게 완성된 작품이 전면점화 〈16-Ⅳ-70 #166〉다.

이건희 컬렉션에 포함된 〈산울림 19-Ⅱ-73 #307〉은 대표적인 추상화다. 김환기는 한국의 '블루blue'는 서양의 '블루'와 본질이 다르다는 점을 늘 강조했다. 김환기의 블루는 '쪽빛'이라는 말이 어울리는, 매우 한국적이면서 독창적인 푸른색이다. 김환기는 점화를 그릴 때, 물감에 기름을 많이 섞어서 마치 수묵화처럼 은은하게 번지는 듯한 느낌을 표현했다. 이 번지는 느낌을 더 잘 살리기 위해 목면(코튼)을 자주 사용했는데, 직접 목면

을 사서 캔버스를 만들어 썼다고 한다.

뉴욕 시기에 전면점화 시리즈를 선보이며 김환기의 예술 세계는 절정에 이르렀다. 〈Universe 5-IV-71 #200〉은 2019년 홍콩 크리스티에서 132억 원에 낙찰되며 한국 미술품 경매가 신기록을 달성해 화제를 모았다. 가격이 평가의 기준은 아니지만, 많은 사람이 공감한다는 것을 보여주는 척도라는 점에서, 그의 작품이 큰 사랑을 받고 있음을 확인할 수 있다.[63]

기호로 형상화된
인간의 맑고
순수한 모습

콜라주

남관, 1970년대, 캔버스에 유채,
130×162cm

한국 추상회화의 선각자 중 한 사람인 남관南寬(1911~1990)은 옛 문명의 기호를 현대의 묘법으로 옮긴 작품 세계로 높이 평가받는 작가다. 그는 일본에서 서구 미술을 배운 해방 전 세대로, 한국 현대미술 제1세대에 속한다. 일본 다이헤이요 미술학교에서 수학하며 화가로서 첫발을 내디딘 그는 한국전쟁 중 동포들의 비참한 모습을 목격하고, 고통받는 인간상에 내재한 생명의 영원성을 표출하고자 했다.

모더니스트 구상 작가였던 그는 갑자기 추상미술로 전환하고 프랑스로 건너가 무명 작가의 길로 들어서서 큰 센세이션을 일으키기도 했다. 전쟁의 시련을 겪으면서 기존 미술에 대해 회의감이 들었고, 자신의 표현법들이 지난 시대의 것이라서 시대적 감수성과는 맞지 않음을 실감했던 것 같다.

1955년 파리로 건너간 그는 1958년 살롱드메Salon de Mai에 초대되어 한국 화가로서는 처음으로 국제무대에 진출했고, 1966년에는 망통Menton 회화 비엔날레에서 1등상을 받았다.

남관은 초기에는 추상에 가까운 구상 작업을 했으나, 파리에서 접한 앵포르멜의 영향을 동양적인 정서로 내면화하며 본

격적인 추상 작업으로 이행했다. 1962년을 전후해 고대 갑골문자를 연상시키는 문자추상을 시도했으며, 1968년 귀국한 후에는 이를 마스크 형상으로 발전시켰다.

그의 작품은 비슷한 시기에 역시 앵포르멜과 동양 서체의 형상을 응용한 이응노의 문자추상과 본질적으로 동질성을 지닌다. 하지만 두 작가는 표현 재료의 차이를 바탕으로 각자 독자적인 조형 세계를 발전시켜 한국 현대 회화사에 커다란 발자취를 남겼다.

〈콜라주〉는 남관이 1960년을 전후해 도입한 기법으로 제작되었다. 콜라주를 한 형상을 떼어냄으로써 다시 흔적을 남기고, 색상과 마티에르에 변화를 주어 독특한 효과를 창출했다. 이 작품에서 인간 본연의 맑고 순수한 모습은 기호로 형상화되었고, 그가 즐겨 사용한 푸른색이 그 위에 흩뿌려지듯 투명하게 덮여 독특한 질감과 깊이감을 부여하고 있다.[64]

남관은 파리에서 세르주 폴리아코프Serge Poliakoff(1900~1969), 한스 아르퉁Hans Hartung(1904~1989) 등 서구 추상 작가들의 원작을 직접 만났다. 그의 파리 시기(1955~1968) 작품들을 보면, 구성주의나 기하학 추상, 주지적 추상들과는 확연하게 다르다. 오히려 표현력이 강한 감성적 추상으로, 이는 화가의 내면에 쌓인 감정을 토로해내는 자발적인 표현법의 추상이다.

파리에 정착한 지 몇 년 지나지 않아 그는 내면의 기억을 끌어올린 작품들을 제작했다. 〈밤 풍경〉(1955~1956), 〈황폐한 뜰〉(1960), 〈역사의 흔적〉(1963) 등이다. 이들은 모두 짙고 어두운 색채로 우울한 정서를 강하게 암시한다. 구체적인 내용보다는 화가의 무거운 정서나 내면화된 의식들이 화면 위로 부상한 듯하다. 그가 회고한 대로, 그의 기억은 작품을 통해 인간 무상을 폐허와 풍상에 바랜 유적으로 전이시켰다. 그리고 상처로 범벅된 이미지들 틈에서 인간 실존의 본래 모습을 찾게 한다.

1960년대 중반에 이르면 색에 대한 관심이 강화된 작품들, 이를테면 〈자색에 비친 허물어진 고적〉(1964), 〈태양에 비친 허물어진 고적〉(1965) 등이 등장한다. 이들 '고적' 연작에는 어두

운색 형상 위에 우연히 떨어지거나 흩뿌려진 원색의 얼룩 반점이 있고, 배경에는 스며들고 번진 물감의 마티에르가 있다. 이때부터 그의 회화는 구리색, 청록색의 형상과 밝은 동양식 색감의 배경이 어울려, 이론가들로부터 '명상의 회화'라는 찬사를 받는다.

1970년 무렵 등장한 문자추상은 시간의 흐름을 드러내는 조형적 기념비이자 태고를 가리키는 표지다. 오래된 유적과 고대 비문의 글자는 먼 과거와 현재를 연결하는 기억의 소재들이다. 태고는 과거이되 현재와 미래를 잉태한 역사의 원천이다. 그에게 태고는 죽음에서의 부활 혹은 생명의 영속을 보장하는 기호라 할 수 있다. 1967년의 〈태고〉를 보면, 붉은색 점들이 얹힌 고풍 어린 청록색 형상이 마치 두터운 시간의 층을 꿰뚫고 재생을 꿈꾸는 듯하다. 그의 작품에서 죽음은 몰락이 아닌 새 생명으로 전환되는 것처럼, 과거도 단절이 아닌 현재와 미래 혹은 영원으로 연결된다.

남관이 새로운 형식을 추구하는 모더니즘을 선택하지 않고, 기억의 의미를 파악해 역사의 폐허를 표상한 점은 주목할 만하다. 파리 시기 동안 비정형과 콜라주 그리고 재료의 마티에르를 이용한 작업으로 전후 작가들의 감수성을 공유하는 한편, 한국 전통 색감으로 동양주의의 한 영역을 펼쳐 보인 점도 탁월하다.

남관은 회화 자체로 집중된 제작과 문제 제기로 추상 작업의 질적 성장을 추구했다는 사실로 높이 평가된다. 더하여 그는 앵포르멜 작가들에게서 보인 미숙과 미완성을 극복하고, 그들의 획일화된 작업, 즉 강렬한 원색의 난무나 거친 질감에 대해 비정형 미술의 의미와 표현의 폭을 넓혀나갔다는 점에서 바람직한 본보기를 남겼다고 할 수 있다.[65]

작은 그림의
아름다움

자동차가 있는 풍경

장욱진, 1953년, 캔버스에 유채,
39.3×30.2cm

작은 화면 안에 동심의 세계를 세심하게 그려낸 장욱진張旭鎭
(1917~1990)은 소탈한 인간미와 기인 같은 삶으로 많은 일화를
남겼다. 그는 도쿄 데이코쿠 미술학교를 졸업하고, 1947년 김환
기, 유영국 등과 신사실파를 결성해 활동했다.

　장욱진은 작품 제작에만 몰두해 유화, 먹그림, 판화, 매직화
등 많은 작품을 남겼다. 또한 30호 미만의 작은 화면에 농촌 풍
경이나 동심의 세계를 단순한 선과 절제된 형태, 간결한 구성으
로 그려내며 자유로운 정신을 표현했다. 덕소 자택에 그린 벽화
를 제외하고는 평생 작은 그림만을 끈질기게 그린 거장이다.

　키가 껑충 큰 그답지 않은 작은 그림들은 하나같이 고뇌에
찬 노작들이다. 작은 그림은 절대로 쉽지 않다. 요즘 남발하는
200호나 500호 등 대형 그림에는 과장과 허세가 넘친다. 다른
화가들이 물감을 덕지덕지 쌓아올릴 때, 그는 덧칠했던 물감들
을 걷고 또 걷어내면서 또 다른 세계를 구현하려 했다. 허세 가
득한 가식에서 벗어나려 했던 것이다.

　〈자동차가 있는 풍경〉은 부산 피난 시절 광복동의 인상을
그린 작품으로, 빨간 벽돌집과 자동차를 중앙에 상하로 배치하

고 나머지는 좌우대칭을 이루도록 했다. 원근법을 무시한 작법이나 무작위적 구성이 티 없는 아동화 같은 인상을 준다. 화면 상단에 조밀하게 집들을 구성해 팽팽한 긴장감을 자아내며, 밀도를 주기 위해 날카로운 도구로 긋거나 문질러 다양한 질감을 표현했다.

장욱진은 이 작품에서 작은 화면에 큰 세상을 표현하려 했다. 물감을 화사하게 덧칠하면서도 바닥까지 긁어내 본질을 읽고자 애를 썼다. 파울 클레Paul Klee(1879~1940)의 작품을 연상시키는, 간결하고 개념적인 선묘와 형태는 우화적이고 해학적인 정신을 담은 장욱진 예술의 특성이다. 클레가 두터운 그림을 그렸다면, 장욱진은 바닥을 드러내 소박한 내면세계를 표현했다는 점에서 동양과 서양의 의식 차이를 볼 수 있다.[66]

〈소녀〉는 데이코쿠 미술학교 입학 후 조선미술전람회에 출품해 입선한 작품이다. 그림의 모델은 고향 산지기의 딸이었다. 장욱진은 이 그림을 무척 아꼈다. 〈나룻배〉는 이 〈소녀〉의 뒷면에 그려진 작품으로 양면화兩面畵. 전쟁통에 그렇게라도 그림을 그리려 했던 화가의 절박함이 느껴진다. 〈나룻배〉에는 장욱진이 어렸을 때 봤던 강나루의 모습이 담겨 있다. 작은 나룻배에 인생을 담았다. 〈공기놀이〉에서는 고향 소녀들의 건강한 모습을 볼 수 있다. 아기를 업고 서 있는 소녀의 모습에서 그 시절 우리의 자화상이 그려진다.

한국전쟁 이듬해, 그는 고향 연기군으로 돌아와서 안정을 찾고 창작에 몰두했다. 이때 완성한 작품이 유명한 〈자화상〉이다. 연미복을 입고 중절모를 든 채 길을 가는 화가의 모습은 어딘가 비현실적으로 느껴진다.

전쟁으로 피폐해진 현실을 이겨낼 힘을 그림에서 얻고자 했던 것일까? 전쟁이 끝난 후 그는 서울대학교 교수직을 사임하면서 덕소에 아틀리에를 마련하고 작업에만 몰두했다. 그는 자연을 벗 삼아 자기 내면을 직시하려 했다. 그림산문집《강가의 아틀리에》(1976)에 이런 고백이 있다.

나는 고요와 고독 속에서 그림을 그린다. 자신을 한곳에 몰아세워놓고 감각을 다스려 정신을 집중해야 한다. 아무것도 나를 방해해서는 안 된다. 그림 그릴 때의 나는 이 우주 가운데 홀로 고립되어 서 있는 것이다.

장욱진의 작품에는 군더더기가 전혀 없다. 그러나 비어 있지 않고 단순함으로 가득하다. 그는 작품에서 '단순함의 미학'을 추구했던 것과 마찬가지로, 삶에서는 소박함과 검소함을 지향했다. 이건희 컬렉션에는 고고학자 김원룡 교수가 그림에 반해 월부로 구입했다는 작품도 있다.

〈밤과 노인〉은 장욱진이 작고한 해에 그려진 절필작 絶筆作 (작가가 사망 직전에 그린 마지막 작품)이다. 하얀 옷을 입은 노인이 등장해 자신의 죽음을 암시하는 그림으로 설명되지만, 슬픔이나 회한보다 여유와 관조가 느껴진다. 산과 길, 집과 달이 있고 아이와 까치도 있다. 뒷짐 진 노인은 무언가를 바라보는 듯 고개를 살짝 기울이고 있다. 하얀색 옷은 수의처럼 보이기도 하지만, 맑고 순수한 영혼을 떠올리게도 한다.

장욱진은 스스로 "나는 한평생 그림 그린 죄밖에는 없다"라고 말했다. 자기 삶과 예술 세계에 대한 진정성을 지켜온 사람만이 가질 수 있는 솔직함과 당당함이 느껴지는 말이다. 〈밤과 노인〉에는 그런 심성을 지닌 예술가의 맑은 영혼이 짙게 서려 있다.

어떤 미술사적 개념으로도 쉽게 정의 내리기 어려운 독특한 경지에 이르렀던 장욱진은 1990년 예술에 모든 것을 쏟아붓고 속세를 떠나는 도인처럼 홀연히 떠났다. "삶이란 초탈하는 것이다. 나는 내게 주어진 것을 다 쓰고 가야겠다." 화가 장욱진은 그렇게 그리며 살았다.[67]

이중섭이 그린
우리를 닮은 소

흰 소

이중섭, 1950년대, 종이에 유채,
30.7×41.6cm

대향大鄕 이중섭李仲燮(1916~1956)은 평안남도 평원에서 태어나 외가의 도움으로 여유 있는 유년 시절을 보냈다. 평북 정주의 오산학교에 입학해 처음 미술을 접했으며, 유학파 화가 임용련任用璉(1901~?)의 영향을 받아 본격적으로 미술에 입문했다. 임용련의 아내는 파리에 유학한 백남순白南舜이다. 임용련은 이중섭에게 "한국인은 가장 한국적인 그림을 그려야 한다"라고 가르쳤고, 이때부터 이중섭은 한국인의 이미지와 가장 맞닿아 있는 황소 그림을 많이 그렸다.

1936년 이중섭은 형의 도움으로 일본 유학을 떠났다. 자유분방한 분위기의 도쿄 문화학원에서 후배 야마모토 마사코(한국이름 이남덕, 1921~2022)를 만나 사랑에 빠졌다. 두 사람은 1945년에 한국에서 결혼식을 올렸다. 1950년 한국전쟁으로 제주도에 피난을 갔는데, 가족과 함께 제주도에서 산 이 시기를 이중섭은 가장 행복했던 시간으로 떠올렸다.

1952년에는 생계를 위해 부산으로 거처를 옮겼다. 하지만 장인의 부고와 아내의 건강 악화로 가족들은 이중섭만 남겨둔 채 일본으로 떠났다. 이중섭은 가족들을 다시 데려오기 위해 막벌이를 하면서도 부지런히 그림을 그렸다. 가난했기에 좋은 그림 재료를 쓸 수 없었다.

1955년 개인전을 열고 작품도 팔렸지만, 작품 대금을 받지 못해 가난은 여전했다. 그는 가난에 절망했고, 가족을 향한 그리움은 더욱 깊어졌다. 전쟁과 피난살이, 지독한 가난, 가족에 대한 그리움을 그림에 대한 열정 하나로 버텨내던 이중섭은 일이 풀리지 않자 크게 절망했다. 결국 지나친 음주와 흡연 등으로 건강이 극도로 악화돼 행려병자로 입원했다. 1956년 그는 마지막 작품 〈돌아오지 않는 강〉을 그려놓고 세상을 떠났다.

이중섭의 본격적인 창작 활동은 1950년대 전반에 이루어졌다. 원산에서 부산으로 피난 온 이래 제주, 통영, 서울 등지를 떠돌며 그린 것이었다. 이중섭의 예술 세계는 1955년 서울 미도파화랑에서 열린 개인전에서 확인되었다. 그는 〈가족과 첫눈〉을 비롯해 〈닭과 어린이〉, 〈소녀와 꽃〉, 〈길 떠나는 가족〉, 〈소〉

등 40여 점을 출품했다. 야수파적인 그의 화면은 강렬한 색감과 더불어 선묘 중심의 독특한 조형 세계를 이룬다. 표현은 서구적이지만 한국적인 조형성을 드러낸다.

이중섭의 예술 세계를 이루는 기반은 철저하게 자기 삶으로부터 연유했다. 〈가족과 첫눈〉은 제주도에서 그린 것으로 추정된다. 행방이 묘연했던 작품인데, 이건희 컬렉션에서 다시 소개되었다. 제주도 바닷가에 눈발이 휘날리는데 물고기와 새가 날아오르고 사람들은 춤추듯 어우러져 낭만적인 분위기를 연출한다. 〈길 떠나는 가족〉은 일본으로 간 가족과 헤어져 지낸 지 2년 만에 서귀포에서 그린 그림으로, 따뜻한 남쪽 나라로 떠나는 가족의 모습을 그렸다. 소달구지를 모는 남자가 이중섭 자신이고, 여인과 아이들은 아내와 두 아들일 것이다.

부산에서 홀로 지내던 시절 이중섭은 어느 날 굴러다니던 못을 주워 담뱃갑 은박지 위에 그림을 그리기 시작했다. 이중섭의 '은지화 銀紙畵'는 이렇게 시작되었다. 이후 그는 300여 점의 은지화를 그렸다. 못 같은 도구로 드로잉을 한 다음, 물감이나 먹물을 솜에 묻혀 부드럽게 문질러서 윤곽선에 색을 입히는 방식이었다.

이중섭의 은지화 가운데 〈신문 읽는 사람들〉, 〈도원〉, 〈요정의 나라〉는 뉴욕 현대미술관이 소장하고 있다. 아서 맥타가트 Dr. Arthur J. McTaggart가 이중섭의 개인전에서 사들여 뉴욕 현대미술관에 기증했다. 이 세 작품은 뉴욕 현대미술관이 소장한 첫 한국 작품이다.[68]

한국인이 가장 사랑하는 화가 이중섭은 소, 닭, 게, 아이, 가족 등을 즐겨 그렸다. 그는 한국인이 좋아하는 정서를 주제로 한 작품을 많이 남겨 '민족화가'로 불린다. 그의 불행, 순애보, 힘찬 그림들이 모두의 심금을 울렸기 때문이다. 가족과 떨어져 살면서 느낀 그리움과 사랑, 몸서리쳐지도록 지긋지긋했던 가난, 일제강점기와 전쟁을 겪으면서도 어떻게든 살아남아야 했던 삶에 대한 투지 등을 고스란히 표현해낸 작품들은 이중섭의 영혼이 담긴 분신과도 같은 존재들이었다고 할 수 있다. 불

운 속에서도 〈황소〉, 〈가족〉 등의 작품을 남겨 국민의 뇌리에 강렬한 인상을 남긴 천재 화가였다.

특히 '소'는 이중섭이 반복해서 그린 대표적인 소재다. 소 그림을 통해 일제강점기에 억눌린 우리 민족의 울분을 토해내는가 하면, 자신의 주체할 수 없는 감정을 표출하기도 했다. 이중섭은 〈황소〉 외에도 〈흰 소〉, 〈싸우는 소〉, 〈소와 아이〉, 〈길 떠나는 가족〉 등 소와 관련된 작품을 많이 남겼는데, 그중에서도 〈흰 소〉는 여러모로 의미가 있는 작품이다.

〈흰 소〉는 한국전쟁 이후 피폐해진 우리 민족의 모습을 상징적으로 그려낸 작품이라는 해석이 많다. 뒤로 길게 뻗은 뒷다리에는 힘을 다해 버티는 끈기가 보이고, 흩날리듯 표현한 꼬리의 움직임에서는 힘찬 에너지가 느껴진다. 흰 소는 분명히 살아 움직인다. 힘차게 도약할 힘을 비축하면서 천천히 움직이고 있다. 이중섭의 '흰 소' 연작은 대략 다섯 점 정도로 알려져 있다. 이건희 컬렉션의 〈흰 소〉는 1972년 이중섭의 첫 유작전에 출품되었다가 이후 50년간 이력이 밝혀지지 않았던 작품이다.

〈황소〉 역시 소의 근육과 표정에서 느껴지는 역동성이 생생하다. 얼굴만 클로즈업해서 그렸는데 선에 힘이 넘친다. 강렬한 붉은 색조로 인해 황소의 거칠고 강인한 생명력이 극적으로 묘사되었다. 이중섭은 자신을 황소라 여겼다. 일종의 자화상인 셈이다. 황소는 우리 민족의 소이자, 동시에 이중섭 자신이었다.

이중섭은 1955년 대구 미국문화원에서 개인전을 열었다. 이때 공보원장이던 아서 맥타가트가 이중섭의 〈황소〉를 보고 "당신의 황소는 스페인의 투우처럼 무섭다!"라고 말했다. 이중섭은 맥타가트의 말에 버럭 화를 내며 이렇게 대꾸했다. "내 소는 싸우는 소가 아닌 고생하는 소, 소 중에서도 한限의 소다!"

우리 소는 우리를 닮았다.[69]

아름답고 조화로운
빛과 같은 색

온정리 풍경
溫井里風景

이대원, 1941년, 캔버스에 유채,
80.2×100cm

경기도 문산에서 태어나 경성제국대학 법학부를 졸업한 이대원李大源(1921~2005)은 집안의 반대에도 불구하고, 고등학생 시절부터 조선미술전람회에 꾸준히 출품하는 등 화업에 정진해 화가가 되었다. 경복중학교 재학 당시, 미술교사인 사토 구니오佐藤九二男(1897~1945)에게 그림을 배운 이대원은 처음부터 아카데믹한 사실주의 양식보다는 진보적인 표현에 관심이 많았다. 일본에서 야수주의 경향의 작가로 구성된 독립미술가협회전 회원이었던 사토가 피카소 등 입체주의와 야수주의에 대해 수업한 영향이었다.

초기에는 풍경과 인물을 다양하게 그렸으나 차츰 풍경화를 주로 그리면서 1970년대 이후 눈부신 색채와 빛을 특징으로 하는 자신만의 작품 세계를 형성했다. 그는 선과 점을 조직적으로 운용하고 다채로운 색채를 사용해, 자연을 현대적인 조형 의식으로 형상화했다.

〈온정리 풍경〉은 이대원의 초기 작품으로, 풍경을 사실적으로 재현하기보다는 주관적 시각이 반영된 선묘와 색채의 강렬함이 돋보인다. 온정리溫井里는 금강산 입구에 있는 마을로, 작품 제작 당시 휴양지로 유명했다. 이대원은 대학교에 입학해서 처음 맞은 겨울방학에 외금강으로 가다가 우연히 머물게 된 온정리에서의 인상을 원근법을 무시하고 색채 상호 간의 효과를 중시하면서 화면을 재구성해 그려냈다. 화면 가운데에 있는 하얀 2층 건물 온정리 역사驛舍를 중심으로, 온정장溫井莊이라는 이정표와 마을 초입을 알리는 천하대장군이 화면 하단의 좌우를 기둥처럼 받치고 있다. 이 작품은 굵은 선묘와 강한 색채로 개골산皆骨山(겨울 금강산)의 위세를 뒤로한 온정리의 평온한 모습을 이국적으로 담아내고 있다.70)

이대원이 본격적으로 화가로 활동할 무렵의 한국 사회는 불화와 부조화로 인한 갈등이 첨예하던 격변기였다. 그는 당대의 작가들과 달리 화해와 조화 그리고 합일의 예술 세계를 보여주었다. 이대원의 예술적인 모색과 토착화 과정은 한국 근현대미술의 일반적인 흐름과는 다른 독자적 동선을 갖는다는 점에 특

이점이 있다.

　이대원의 재능은 유년 시절부터 잘 알려져 있었다. 그에게 미술을 권한 사람은 프랑스 유학을 다녀온 설초 이종우와 사토 구니오였다. 아버지의 뜻에 따라 경성제국대학 법대에 입학했지만, 주요 관심사는 미술이었다. 법대에 진학한 이 시기에 제작된 〈초하의 못〉(1940), 〈온정리 풍경〉(1941) 등은 색감이 섬세하고 붓놀림이 자유로워 그의 작가적인 역량을 확인할 수 있다. 그는 1957년 첫 번째 개인전을 갖고 본격적인 화가의 길로 들어섰다. 이때 시인 조병화趙炳華(1921~2003)는 이대원 예술의 특징을 "아름답고 조화로우며 통일성이 있는 빛과 같은 색"이라고 집약했다.

　1960년대 이대원의 예술은 색과 선의 율동감을 계승하되 이전의 짧고 힘센 곡선들이 길게 휘는 직선들로 대체되는 변화를 보인다. 동양화적인 요소를 수용하는 단계에 접어든 것이다. 그는 원근법과 명암법을 강조한 서양식 미술교육을 받았지만 본능적으로 동양적인 선묘를 선호했다. 이 시기 그의 예술은 선線을 중심으로 한다. 이때 선은 원근법이나 명암법에 구속되지 않는 자유로움을 특징으로 한다. 그는 표현의 영역을 넓히기 위해 전통 서예를 배우고, 《개자원화전芥子園畵傳》의 묘법을 공부하기도 했다. 화려한 색이 주를 이루는 이대원의 예술이 수묵에서 출발했다는 사실이 아이러니하기도 하다.

　서양화의 토착화에 대한 그의 염원은 표현의 변화를 통해 꾸준히 시도되었다. 화면 구성 또한 그런 시도의 일환이었다. 그의 예술은 먼 산과 가까운 숲으로 구성되어 있다. 이런 화면 구성은 서양의 원근법과는 달리, 1970년에 그린 〈담〉에서처럼 자연의 일정 부분을 확대하거나 산과 숲의 관계를 재조정한다는 점에 특징이 있다. 미술사학자 김원룡의 지적대로 다분히 동양적이라 할 수 있다. 이 무렵은 그의 예술이 다양한 실험과 모색을 통해 독자적인 세계를 펼쳐 보인 시기였다.

　1970년대 그의 작업은 새로운 전환점을 마련한다. 그에게서 산, 과수원, 농원, 나무, 못 등으로 구체화되는 자연은 확고한

'화두'였다. 파주에 마련한 과수원 주변은 그의 중요한 소재였다. 자연에서 삶을 읽는 그에게 자연은 제한된 소재가 아니라 늘 새롭게 다가가야 할 소재였다. 이 시기에 접어들면서 이대원은 한국의 고화와 민화 그리고 민예품의 아름다움에 심취했고, 동양적 화면 구성을 넘어서 또 다른 표현으로 우리의 전통적 미의식을 자신의 작업에 적극적으로 수용해 토착화하고자 했다.

이 시기 이대원의 예술에서 괄목할 만한 변화는 점묘 기법이다. 그의 점묘법은 기본적으로 동양화의 필법에서 기인한다. 동양화에서 점묘로 의도된 필법을 파묵법破墨法이라 하는데, 이대원의 점묘법은 파묵법에서 착안한 것을 나름대로 조형화한 것이다. 조르주 쇠라 등 서구의 점묘와는 출발부터 성격을 달리한다. 평면화된 화면 위에 흩어지는 색점들은 서양화를 토착화하고자 했던 화가의 오랜 노력의 결실이다. 한결 시원해진 화면 위로 흩날리는 색점은 더욱 화사해졌다. 이런 변화에 대해 자연을 바라보는 시각이 점점 더 동심으로 돌아가고 있다고 밝히기도 했다.

앞에서도 언급했듯이 '자연'은 이대원 예술의 소중한 화두이자 소재였다. 그의 예술은 자연의 변화무쌍함과 다양함을 화사한 색점과 자유로운 붓질로 캔버스 안에서 변주한다. 청전 이상범의 표현대로, 재료는 서양의 것이되 정신은 온전히 우리 것이던, '서양화가 아닌 동양화'의 화가 이대원, 그의 진면목은 그런 것이었다.[71)]

거추장스러운 것을
모조리 떼어버린
얼굴

가을

박항섭, 1966년, 캔버스에 유채,
145.5×112.5cm

박항섭은 1923년 황해도 장연에서 태어났다. 해주공립고등학
교 시절부터 미전에 출품하기 시작했고, 도쿄 가와바타 미술학
교에 수학했다. 수학 중 건성늑막염에 걸렸는데 그 증세가 심해
져 중도에 귀국했다. 1.4 후퇴 때 남하를 시도했으나 실패하고,
그 후 숨어지내다 1952년 7월에 부인과 남하했다. 결혼 전까지
교사로 재직했던 부인의 뒷받침 속에 그림에만 전념하기 위해
직장 생활을 접었다.

　　내 넉넉한 손으로 그려낸 사과와 물고기 싱싱하게 살아나 뭍과
　　바다에 음악으로 넘쳐라.

　　시인 장호가 쓴 박항섭의 묘비다. 그의 물고기가 누구에게나
울림을 주었다는 말이다. 그가 그렸던 물고기들을 떠올려보자.
물고기들은 화면을 가리지 않는다. 물고기가 화면을 점령하고
있지 않다는 말이다. 오직 화면 전체를 구성하는 무수히 많은
중첩된 선들이 있을 뿐이다.
　　회색조에 갈색이 가미된 세련된 터치는 작품을 고상하게 펼

쳐나간다. 작품 〈가을〉은 차분히 가라앉은 색조가 화면 전체를 채우고 있다. 이집트 벽화나 고갱의 '타히티 여인'을 연상시키는 세 여인이 머리에 항아리와 과일바구니를 이고 간다. 긴 목의 여인들을 실제의 신체 비례보다 더 길게 표현했으며, 상반신은 벗었다. 여인의 검은 피부 빛이 건강미를 듬뿍 뿜어내고, 그 사이에는 비둘기를 희롱하는 소녀와 마른 나뭇가지가 배치되어 있다. 인간 존재의 시원始原을 이야기해주는 듯한 색의 향연이다. 자유롭게 펼쳐진 색선들이 경쾌한 흐름으로 리듬감을 전개하고 있다. 그의 작품은 찬찬히 보면 볼수록 많은 이야기를 들려준다.

박항섭 그림의 특징과 예술성은 무엇보다도 자연스러움에 있다. '자연스러움'은 옛날이나 지금이나 우리 미술이 추구하는 궁극적인 목표다. 그의 선은 거침이 없다. 부드러운 선은 경계의 역할을 하지 않고, 오히려 안정된 기교를 보여준다. 편안하고 부드러운 선은 기교를 뛰어넘는 기교다. 박항섭 작품의 선은 그런 힘을 갖춘 표현임을 보여준다. 그는 대상을 해체해 재구성하는 방식으로 추상과 구상을 넘나들었다. 그의 그림은 조용하면서 강하다. 강한 색도 없고 날카로운 형상도 없다. 그러면서도 울림이 있다.

그의 삶 역시 그랬다. 유학까지 했지만 가난하고 착했으며, 이산가족의 아픔을 안은 채 살았지만 울분을 드러내지 않았다. 말하지 않음으로써 진정으로 강했음을 그의 삶이 증명했다. 작가의 글에는 "어릴 때 얼굴을 그리면 눈부터 그렸다. 그 후에도 코나 입은 없어도 눈만은 있어야 한다고 생각했다. 언젠가 눈을 떼어버린 얼굴들이 한자리에 모여 연회를 베풀었다. 거추장스러운 것을 모조리 떼어버린 얼굴들이 만세를 불렀다"라고 적혀 있다. 모두를 버림으로써 박항섭은 진정한 힘을 얻을 수 있었다.

꾸밈은 그의 예술이 될 수 없었다. 본디 한국인은 꾸밈 자체를 좋아하지 않는다. 삶 그 자체가 예술이 되지 않으면 가식이 된다. 솔직한 본능의 갈구를 담은 그림, 그래서 작품 앞에서 눈물겨운 충격을 받고 코가 저릴 만큼 감격할 그림이 아니면 안 되었다. 이것이 가장 원초적인 감수성과 본능에 솔직한 그의

예술철학이었다. 그의 예술에 대해 생명성, 설화성, 원시성을 설명하는 많은 글이 맞닿아 있는 지점이기도 하다. 고졸한 형상 속에서 생명감 넘치는 형상을 얻는 것은 원시 종교의 생명에 대한 힘찬 긍정과도 통한다.

〈서커스〉는 이런 분위기를 물씬 풍긴다. 붉은색으로 가득한 한가운데는 생명력으로 넘친다. 웅크린 머리와 앞다리를 치켜들고 도약을 준비하는 모습에는 역동성이 가득하다. 말을 부리며 말과 한 몸이 된 사람인 듯한 몸통 위로 솟아오른 강한 손짓도 눈에 띈다. 가운데 선이 가고 커다란 눈이 얼굴 양쪽 전체를 채운 모습에 이르기까지, 사람들의 갖가지 표정도 많은 것을 말한다. 생명, 에너지, 긴장이 조용하고 고졸한 형상과 색채 속에서 강한 여운으로 우리의 눈길을 끈다.

모든 것을 다 가지고 어떤 것이든 될 수 있는 그 무엇, 우리 시대에 그것은 예술의 가장 큰 미덕으로 우리의 열망을 끊임없이 자극한다. 어디로든 흘러넘칠 수 있는 것, 하나로 제한되지 않고 어떤 것이든 제한 없이 담는 큰 그릇, 길든 우리의 시선을 벗어나 새롭게 보아야 하는 힘, 우리의 심금에 기어이 흔들림을 만들어내는 예술. 그것은 우리 시대만이 아니라 언제나 영원한 예술의 꿈일 수밖에 없다. 박항섭은 그렇게 그렸고 일찍 세상을 떴다.[72]

박항섭은 월남 후 미술가협회전, 대한민국미술전람회, 창작미술협회전, 구상전 등을 중심으로 활동했다. 특히 1950년대 후반 국전에서 수차례 특선했다. 초기 박항섭의 작품은 구상적인 형태 묘사를 기본으로 하면서도 인체를 길게 변형하는 등의 기법을 써서 환상적인 화면을 구성했다. 내용 면에서는 생명, 설화, 원시, 문학성을 담으면서 초현실주의적인 새로운 경향을 추구했다.

그는 그림에 전념하기 위해 미술교사를 그만두었다. 삼성 이병철 회장은 그를 아껴 벽화를 맡기는 등 도움을 주었지만, 그는 항상 가난을 면치 못했다. 1979년 전시를 앞두고 작업에 몰두하던 박항섭은 갑자기 의식을 잃고 56세의 나이로 세상을 떠났다. 많은 사람이 그의 죽음을 아쉬워했고, 화단 최초의 '화우장 畵友葬'으로 그를 떠나보냈다.[73]

류경채의
추상으로 가는
과도기적 작품

가을

류경채, 1955년, 캔버스에 유채,
129.5×96.5cm

류경채柳景琛(1920~1995)는 일본 유학을 다녀온 뒤, 1940년 조선
미술전람회에서 입선하며 본격적으로 활동을 시작했다. 이후
1949년 제1회 대한민국미술전람회에서 〈폐림지 근방〉으로 대
통령상을 받았다. 그는 국전을 중심으로 활동하면서 국전의 폐
쇄성을 지적하고 발전을 도모했으며, 1957년에는 창작미술협
회를 창립하기도 했다.

 그는 자연을 작품 세계의 근본으로 삼고, 일관되게 '자연과
의 교감'을 표현하고자 했다. 시대에 따라 구상에서 비구상, 추
상으로 변화해가면서도 기본은 '자연'에서 떠나지 않았다. 1940
년대에는 산길, 가을 등 자연을 자기 감각에 결합한 구상적인
표현을 시도했고, 1970~1980년대에는 '날Day' 시리즈로 순수
서정 추상, 1990년대에는 '축전', '염원' 등의 시리즈로 최소한의
조형 요소만 남기는 추상적인 표현을 시도했다.

 〈가을〉은 류경채가 1955년 이화여자대학교에 재직하게 되
면서 학교 뒤편 신촌에 자리 잡은 후 그린 것으로, 국전에 출품
해 입선한 작품이다. 작가는 인상 깊은 자연을 한번 본 다음 마
음속에서 재현해가며 그림을 그렸는데, 이런 자연 소재들은 시

정이 깃들어 새로운 풍경으로 화폭에 담겼다.

자화상인 듯한 남자와 단풍이 든 나무, 들녘 등이 가을의 색채를 한껏 담아내고 있다. 푸른 하늘과 산을 위아래로 나누고, 단풍 든 나무와 붉은 옷 입은 인물을 수직으로 구성했다. 인물 뒤로 비스듬히 길이 나 있다. 강렬하고 화려한 색채를 사용한 것에 비해 어딘지 쓸쓸한 분위기다. 차분한 구성의 그림을 통해 작가의 심상을 읽을 수 있다. 대상과 배경의 경계가 불분명해지면서 추상으로 가는 과도기적인 현상이 보인다. 이 작품을 포함해서 추상 작품까지 여러 점을 유족으로부터 매입했다.[74]

류경채만큼 선명히 각인된 작품 이미지에 비해 다양한 예술 세계가 공존하는 작가도 흔치 않다. 제1회 국전에서 최고상을 받은 〈폐림지 근방〉은 너무나 유명해서 그의 이미지로 지울 수가 없다. 폐림지廢林地는 '버려진 땅'을 말한다. 전면에 크게 자리한 나무 뒤로는 황토가 그대로 드러난 황량한 언덕이 자리하고 있다. 불도저로 밀려 산허리가 잘린 땅이다. 꿈틀거리듯 검은 나무 한 그루가 화면을 가로지르고, 오른쪽으로 잎이 남은 가지 하나는 아래로 휘고 다른 하나는 부러진 푸른 나무가 서 있다.

〈폐림지 근방〉에 대해 일제의 침략과 황폐한 대지에 남은 강인한 생명력을 표현했다는 평가는 설득력이 있다. 이 작품에는 다양한 색, 강하게 대조되는 푸른색과 붉은색, 따뜻한 색과 차가운 색이 여러 가지로 뒤섞여 있다.

그의 화면에는 색과 면, 그리고 화가의 제스처가 한가지로 뒤섞여 형태를 이루고 있다. 이는 인상주의 이후 작가의 필법이 생생한 그림에 보이는 매우 세련된 묘사 중 하나다. 거칠기만 한 것이 아니라, 가장 필요한 것으로 압축했는데, 필요한 모든 것을 만들어내는 필력을 보여준다는 점에서 그렇다.

류경채의 회화적 탐색은 구상 계열의 대표작인 〈폐림지 근방〉 같은 하나의 양식만으로 고정되지는 않았다. 〈도심지대〉는 작가의 연대기에서 추상의 세계를 여는 작품이다. 추상과 관련해서 작가는 이렇게 말했다. "1959년 서울 풍경을 그릴 땐데, 서

울 한구석을 정확히 묘사하기보다는 서울 전체를 느낄 수 있는 분위기를 잡고 싶었습니다. 그러나 한눈에 서울 전체를 느낄 수 있는 그림이 되지 않아 화폭을 지워봤습니다. 지워보니 원하는 그림이 됐어요. 그냥 그린 것은 평면이었는데 그려놓고 지워보니 공간이 됐어요. 이것이 추상으로 변하는 전환점이었습니다."75)

1960년대 역시 다양한 필치로 화면을 채웠다. 때로는 선과 리듬의 강약, 그 흐름의 리듬 속에서 예리하게 만들어지는 화면이 있는가 하면, 부드러운 곡선의 터치들로 수없는 무늬를 채워간 화면들도 있다. 1970년대 그의 작품은 그렇게 채워지는 많은 이야기를 담아내는 방식에서 조금 비켜나게 된다. 무소유의 불교적 명상의 세계가 흠뻑 느껴지는 화면, 〈나무아미타불 77-2〉가 이런 작품의 대표적인 예가 될 듯하다. 1980년대에 들어서 그는 이제 그 불심과 함께 세상을 노래하게 된다. '날', '축전', '염원' 같은 것이 이후 그의 작품들의 주제였다.

모두를 드러내지 않고 여운으로 담아내려 한 류경채의 작품에는 작가로서 그의 사유와 삶이 녹아 있다. 창작이 새 길을 여는 것이라면, 류경채의 부단한 모색은 좋은 본보기가 될 것이다.76)

박수근 예술
절정기의
보기 드문 대작

소와 유동

박수근, 1962년, 캔버스에 유채,
117×72.4cm

'국보 100점 수집 프로젝트'가 진행되던 어느 날 미술품 한 점
이 들어왔다는 연락을 받았다. 일견 박수근朴壽根(1914~1965)의
작품이 분명했다. 가격도 그다지 높지는 않았다. 다만 그림 상
태가 좋고 화면이 깨끗한 점이 마음에 걸렸다. 박수근의 작품
가격이 하루가 다르게 오르던 때라 혹시 위작이 아닐까 싶어
배경을 추적했다. 이 작품은 박수근의 예술이 절정에 달할 무
렵에 제작된 〈소와 유동遊童〉으로, 제11회 국전 심사위원 자격
으로 출품했던 작품이었다. 뜻밖에 대어를 낚은 셈이었다.

박수근의 작품 대부분은 메이소나이트masonite(경질 섬유판)
위에 그린 소품이지만, 이 작품은 캔버스 위에 그린 보기 드문
대작이다. 화면을 크게 위아래로 양분해 위에는 황소를, 아래
에는 네 소년이 오순도순 이야기 나누는 모습을 그렸다. 소와
소년들이 서로 친구가 될 만큼, 인간과 동물의 구별이 없는 자
연친화적인 삶을 표현했다. 박수근의 작품은 자연주의적 소재
에 머물러 있지만, 화면에서 원근감을 제거한 결과 추상화가
이를 수 있을 법한 완전한 평면화에 도달한다.[77]

박수근은 독학으로 독특한 회화 양식을 확립해 우리 근대

미술사에 우뚝 선 화가다. 강원도 양구에서 태어난 그는 고향에서 10대 시절을 보내고 춘천으로 거처를 옮겼다. 어려운 형편으로 초등교육밖에 못 받고 떠돌이로 살았지만, 밀레Jean François Millet의 〈만종〉에 감화받아 화가의 길로 들어섰다.

1950년대에는 회갈색 물감을 겹겹이 바르고 그 위에 몇 개의 선묘로 대상을 완성하는 양식에 도달했다. 이때 실현되는 화강암과 같은 마티에르는 전통 석조물에서 볼 수 있는 질감으로, 한국인의 정서를 옮겨 표현한 것으로 평가된다.

박수근이 자주 구사하는 간결한 선묘 역시 한국미를 관통하는 대표적인 특성 중 하나다. 제2회 국전에서 〈우물가〉와 〈노상에서〉로 수상하고 제3회 국전에서도 연달아 입선했다. 박수근은 작업의 모티프를 자신의 터전에서 얻었다. 특히 그가 12년 동안 살았던 서울 창신동은 노점상이 즐비했으며, 생계를 위해 가게를 운영하는 사람들로 붐볐다. 그는 그림 속에 일하는 사람들의 모습들을 담았지만, 공동체적인 동질감이 녹아 있다.

박수근의 그림은 서민들 대부분의 삶과 애환을 다룬다. 소박한 옷차림의 마을 주민들, 어머니와 아이들, 시장과 골목은 자주 등장하는 단골 소재다. 서정적인 동네 풍경을 그린 단색조의 그림은 한국전쟁 직후의 암울했던 시대를 박수근이 서민들의 일상을 통해 동병상련의 마음으로 바라보던 시선을 담고 있다. 박수근의 이름 앞에는 자연스럽게 '민족화가'라는 수식어가 붙는다. 우리 민족의 시대적 배경과 일상을 담담하게 반영한 그의 작품이 민족 정서를 공유하고 있기 때문이다.

박수근은 생전에 자주 "선하고 진실되게 그리고 싶다"라고 말했다. 그림 속 인물들이 꾸밈없는 옷차림으로 노동하는 모습은 선하고 진실한 모습을 좇으려 했던 그의 예술관을 투영한다.

그는 평생토록 투박한 화강암처럼 느껴지는 특유의 질감을 고집했다. 굵고 검은 윤곽선과 황갈색의 색채는 희뿌연 화면으로 처리되며, 입체적으로 쌓아올린 물감층의 두터운 질감은 대상들을 추상적으로 다룬다. 게다가 원근법이 두드러지지 않은 화면은 그림을 평면적으로 보이게 한다. 인물의 표현 역시 마

찬가지다. 간략한 선으로 인물의 형태를 그리고 강약을 조절한다. 화면에 깊이감을 주지 않음으로써 회화의 평면성을 강조하는 이런 방식은 그가 고수한 개성 넘치는 화법 중 하나다.

박수근은 밀레의 작품에서 영감을 받았는데, 농촌 출신인 밀레는 전원생활을 토대로 노동자들의 모습을 사실적으로 그렸다. 책을 통해 접한 밀레의 그림이 유학을 간 적 없는 박수근에게 큰 울림을 주었다. 특히 농사를 마치고 저녁 종소리를 들으며 기도하는 남녀의 모습이 담긴 〈만종〉은 박수근이 농가를 배경으로 그림을 그리기 시작하는 계기가 되었다.

1932년 조선미술전람회에 출품한 〈봄이 오다〉가 입선하고부터 인정받기 시작했는데, 화강암은 옛 석조물의 재료다. 그는 화강암을 옆에 두고 관찰하면서, 그 질감을 그림에 담아내고자 했다. 그 결과, 물감층을 두껍게 하거나 투박한 선을 용기 있게 긋는 방식은 그의 작품을 알아보는 독특한 화풍이 되었다.

이건희 컬렉션의 하나인 〈농악〉은 다른 작품들과 달리 역동적인 구도가 돋보인다. 사람들이 흥겹게 춤추는 모습은 그가 항상 평범한 일상만 그린 것이 아님을 보여준다. 무리 지어 장단을 맞추는 이들은 가난과 생계로 직결되는 일터에서 잠시 벗어난다. 박수근에게 사실을 기반으로 한 묘사는 중요하지 않았다. 그는 다만 수평과 수직이 교차하는 선과 면을 치밀하게 계산하고서 원근법을 무시한 대담한 배치로 여러 사물을 평면 안에 흡수했다.

주제와 소재 모두에서 한국적인 정서를 대변하고자 했던 박수근은 외국에서도 명성이 높았다. 1962년 주한미공군사령부USAFK 도서관에서 '박수근 특별 초대전'이 열리기도 했다. 마거릿 밀러Margaret Miller는 1964년 로스앤젤레스에서 박수근 개인전을 개최하자며, 미국에 있는 박수근의 컬렉터들에게 연락을 취할 정도로 그에게 특별한 애정을 보였다.

현재 이건희 컬렉션 중 박수근의 유화 4점과 드로잉 14점은 '박수근미술관'에 기증되어 그의 생가로 돌아왔다. 반갑고도 고마운 소식이다.78)

추상화가 유영국의 산
미의 원형

유영국, 1972년, 캔버스에 유채,
133×133cm

유영국 劉永國(1916~2002)은 경북 울진에서 태어나 경성제2고보에서 수학하며 일본인 미술교사 사토 구니오에게 유화를 배웠다. 1935년 일본으로 건너가 도쿄 문화학원에서 본격적으로 미술 공부를 시작했다.

1940년대에는 완전 추상을 시도해 김환기와 함께 한국 추상화의 선구자가 되었다. 1950년대 중반 상경해 모던아트협회, 현대작가초대전, 신상회 등을 주도하며 한국 화단의 중추적 인물로 자리매김했다. 1964년 첫 개인전 후, 그룹 활동을 그만두고 작업에 전념하며 전업 화가로서 수많은 작품을 남겼다. 이건희 컬렉션 기증품 가운데 가장 많은 187점의 작품, 그중에서도 20점의 회화 작품이 포함되었고, 그중 일부가 대구미술관에 기증되었다.

유영국은 1960년대부터 '산'을 모티프로 일관된 작업을 했다. 산은 단순히 풍경화의 대상이 아니라, 자연의 신비를 담은 미美의 원형으로 인식되었다. 또 형태와 색채, 질감 등을 실험하기 위한 수단이었다. 1972년과 1974년에 제작된 두 작품은 유영국 회화의 전환점을 보여준다.

1972년 작 〈산〉은 녹색을 주조로 한 작품이다. 화면 중앙에 삼각형 모양의 녹색 산을 배치했다. 왼쪽은 연녹색, 오른쪽은 푸른 기가 강한 녹색으로 다르게 채색했다. 위에는 부챗살 같은 모양을 그리고 그 가운데를 붉은색으로 처리했다. 청색과 적색의 대비, 녹색의 미묘한 변화, 직선과 곡선의 자유로운 구사로 화면을 변화 넘치게 구성한 작품이다. 이 무렵 그의 작품은 완전 추상에서 점차 자유로운 색감과 형태를 갖추는 변화를 보인다.

1974년 작품은 붉은색 주조로 둥글게 산의 능선을 나타내고 햇빛이 강한 부분은 노란색으로 처리했다. 뒷산은 뾰족하게 앞산은 둥그스름하게 그리고, 옆에도 다른 산을 붙여서 강한 대비를 이루도록 했다. 정방형의 화면 위에 1972년 작은 차가운 계열의 색채를, 1974년 작은 따뜻한 계열의 색채를 과감하게 대비한 가운데, 각각의 작품은 같은 계열의 색채 내에서 미묘한 변주를 가했다.

유영국은 자연을 강렬한 색과 선-면 중심의 요소를 추상적으로 그려낸 색면추상화의 대가다. 도시를 주 테마로 완전 추상을 지향한 마크 로스코와 반대로, 자연을 대상으로 반半추상 작업을 주로 했다는 특징이 있다. 그는 "산에는 봉우리의 삼각형과 능선의 곡선, 원근의 단면 그리고 다채로운 색들이 들어 있다"라고 주장했다. 그가 자연을 주요 대상으로 삼은 것은 떠난 지 오래된 고향 울진에 대한 그리움 때문이었다. 〈산〉은 '색채의 마술사'로 불렸던 화가 유영국의 참모습을 확인할 수 있는 작품이다.[79]

유영국은 동년배와 비슷하게 출발했지만 이후 전혀 다른 모습을 보여주었다. 그는 처음부터 추상에 몰입했는데, 이는 기성 작가들과는 다른 선택이었다. 유영국이 가장 존경한 작가는 몬드리안Piet Mondriaan(1872~1944)이다. 군더더기 없는 구성, 수직·수평의 절제된 균형감각을 작품으로 보여주었기 때문이었다.

1945년 해방과 더불어 일본의 영향에서 벗어나 우리 자신의 것을 찾아야만 했다. 유영국을 비롯해 일본에서 유학한 김환

기, 이규상李揆祥(1918~1967) 등에 의해 신사실파가 창립되었다. 해방 후 유영국은 이 신사실파를 통해 작품을 발표했다. 주된 대상은 산이나 바다 등 자연이었다. 과거 자연에서의 생활과 체험이 그가 화풍을 전개해나가는 자양분이 되었다.

　유영국의 회화는 색면으로 화면이 채워지며, 원색의 대비로 역동성을 보여준다. 1970년대에는 기하학적 추상이 강화되었는데, '산'으로 표현되는 자연의 상징이 재등장한다. 이인범은 "1973년 유영국은 다시 자연으로 돌아왔다. 당뇨를 지병으로 얻어 크게 병고를 치르고 난 뒤였다. 이 시기에도 색면의 구성적 요소는 지속되지만, 기하학적 엄정성보다는 행위의 흔적이나 유기적인 곡면들을 통해 자연과의 화해를 시도하고 있다"라고 평가했다. 이후 유영국은 자연을 자신의 조형 언어로 담아내는 데 주력했다. 만년에 이르러서도 줄곧 추상화가로 지내온 예술가답게 굳건하게 작품 활동을 펼쳤다. 그는 추상화한 '산의 화가'였다.[80]

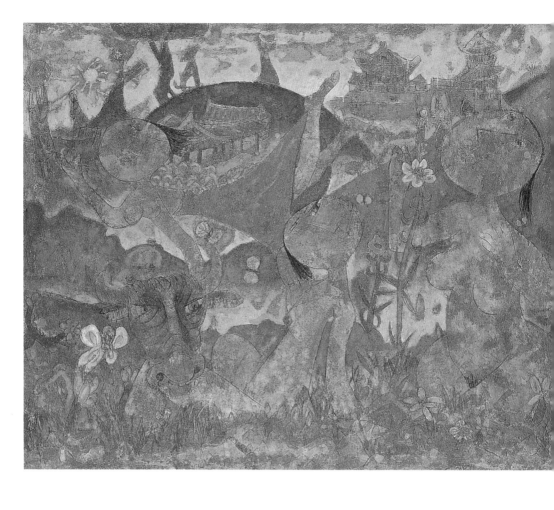

질박한 흙 그림 속 # 환상의 고향
낙원

최영림, 1978년, 캔버스에 유채,
130.4×159.5cm

최영림崔榮林(1916~1985)은 평양 태생으로 1930년대 초 평양박
물관 학예원으로 근무했던 오노 타다아키小野忠明(1903~1994)에
게 판화를 배웠고, 그의 소개로 1938년 일본으로 건너가 무나
카타 시코棟方志功(1903~1975)의 문하에 들어갔다. 무나카타는
1932년에 열린 국화회전國畵會展에서 판화로 장려상을 받는 등
판화가로 주목받은 인물이다.

　일본 다이헤이요 미술학교를 졸업한 최영림은 평생 설화풍
의 작품으로 일관했다. 최영림에게 오노의 역할은 단순히 무나
카타를 연결해준 차원에 그치지 않았다. 1966년 최영림에게 쓴
편지에서 오노는 한국인 미술학도들에게 고구려 고분벽화를
비롯한 한국 전통문화의 미적 특징과 우수성을 강조한 것으로
추정된다. 최영림의 판화와 흙 그림에 빈번하게 등장하는 고분
벽화의 내용이나 기마 소년의 소재 차용 등에서 오노와 연결된
부분을 찾을 수 있다.

　평양 부호의 아들로 태어났지만 1950년 한국전쟁 때 남하한
최영림은 제주와 마산, 서울 등지를 유랑하며 고된 피난 생활
을 겪었다. 이후 1960년대부터 전래설화, 고대소설, 민담, 에로

티시즘 등을 회화의 소재로 차용해, 유화 물감에 모래 등을 섞어 만든 특유의 마티에르로 형상화했다.

〈환상의 고향〉은 각박한 현실을 따뜻한 설화의 세계로 표현한 작품이다. 전설을 소재로 독자적인 마티에르를 드러낸 대표작이다. 최영림은 1950년대에 암울한 현실을 어둡게 표현했던 것과는 달리, 1960년대 이후 세속적 고단함에서 벗어나 안식을 구하고자 하는, 현실 도피적인 이상향을 그렸다. 무표정한 둥글고 큰 얼굴, 풍만한 가슴과 엉덩이 곡선 등으로 요약되는 최영림 작품의 여성 인체는 관능적으로 양식화되었다. 그리고 선을 중심으로 평면화함으로써 순수함을 전한다.

배경의 작은 언덕과 산을 비롯한 소, 나비, 꽃 등의 표현에서는 민화의 요소가 보인다. 특히 질박한 황토색 마티에르의 토속성에 분홍, 노랑, 빨강 등의 색을 은은하게 사용함으로써 편안하고 환상적인 분위기를 자아낸다. 암울한 현실에서 벗어나 환상의 세계에서 행복한 생활을 표현하고자 한 작가 특유의 해학과 익살이 묻어나는 작품이다.[81]

최영림은 야나기 무네요시와 가까웠던 무나카타로부터 조선 미술의 특질을 민예미民藝美로 설파한 야나기의 이론에 동화되었을 것이다. 최영림의 일본 유학 생활은 1940년에 끝났지만, 귀국 후에도 스승과 계속 교류하면서 판화 제작을 지속했다. 1957년 국전 출품작 〈나부〉와 〈악〉은 흑백의 상호 교차로 인한 대비, 가면 같은 둥근 얼굴 등에서 무나카타 판화와의 친연성이 보인다. 최영림은 소재와 기법 면에서 무나카타에게 분명하게 영향받았으나, 무나카타와는 달리 생명 예찬과 서정적 향토미를 추구했다는 점에서 차이가 있다.

그는 1960년대 이후 25년에 걸쳐 독창적 기법으로 '흙 그림'으로 일컬어지는 여인상을 계속 그렸으며, 일관된 주제의식과 형상으로 '최영림의 여인상'이라 불릴 만한 전형성을 확보했다.

1960년대 중반으로 넘어가면서 최영림의 누드 여인상은 한국적인 느낌이 나는, 이지러진 얼굴에 뒤틀린 몸짓의 토속적 여인으로 변화했다. 둥근 얼굴에 가슴과 엉덩이가 과장된 여인이

고개를 뒤로 젖힌 채, 눈을 치켜뜨고 입술을 도톰하게 내미는 몸짓과 표정은 최영림의 독자적인 표현이다. "함지박의 투박한 선으로 해학성을 표현하고 싶다"라는 그의 글을 통해 투박한 인체 형상의 연원이 한국 '민예의 선'에 있음이 확인된다.

최영림의 미의식은 이렇듯 야나기 무네요시의 민예미와 접점이 있지만, 야나기가 조선 민예품에서 슬픈 선을 발견한 것과 달리, 최영림은 이를 '멋있는 선', '해학성을 함축하는 선'으로 보았다는 점에 주목할 필요가 있다. 흙을 재료로 사용하면서 고향 집 '토담'을 연상시키고 망향의 정서를 끌어낸 것은 한국 근대의 특수한 정서에서 비롯되었다고 볼 수 있다. 황갈색 주조의 울퉁불퉁한 화면 위에 그려진 도상들의 자유로움, 유려한 붓선, 흙바탕이 흡수하는 색채의 안온한 효과는 그 자체로 회화미의 극치다.

민족적 미감으로 짠 누드의 옷을 입고, 사춘기 소년 같은 동심의 시선과 해학성으로 자연화된 성을 표출한 최영림의 회화는 1960년대와 1970년대에 진행된 '한국미의 특질' 담론과 밀접하게 연결되어 있다. 최순우는 공예와 건축 등 '민예미술'을 한국미의 핵심에 두면서, 소박미와 자연미, 해학성을 한국미의 골조로 파악했다. 최영림의 여인상은 생태적 자연성을 만끽하는 성적 주체이자 만개한 상태로 자연과 교감하는 존재다.

최영림의 누드는 자유로움, 생명감, 환희, 순박함으로 수용되었으며 '한국적 여인', '한국의 미감'이라는 찬사까지 받았다. 최영림의 흙 그림 속 낙원은 문명에 의해 훼손되지 않은 순수의 장소이자 처녀지로서의 풍만한 여체로 상징된다.[82]

정칙적인 목조 수법을 물동이를 인 여인
갖춘 최초의 조각

윤효중, 1940년, 나무,
125×48×48cm

윤효중 尹孝重(1917~1967)은 우리 근대조각의 선구자 정관 김복진의 제자로, 중학생 시절부터 김복진의 지도하에 조형 훈련을 받았다. 1941년 일본 도쿄 미술학교를 졸업하고 조선미술전람회에서 총독상과 창덕궁상을 수상했다. 조각가로서 윤효중의 존재가 드러나기 시작한 것은 1940년대 초부터였다. 1940년 제19회 선전에서 입선한 〈아침〉은 초기작 가운데 하나다.

나무를 재료로 물동이를 이고 가는 여인을 조각한 〈물동이를 인 여인〉은 윤효중의 현존하는 몇 안 되는 작품 중 하나다. 김복진은 제19회 조선미술전람회 인상기에서 이 작품을 "조선미술전람회가 생긴 이후 비로소 정칙적인 목조 수법을 갖춘 최초의 작품"이라고 평가했다. 억세 보이는 팔을 걷어붙이고 물동이를 인 채 한 발을 앞으로 내디딘 모습에서 인물의 생동감이 느껴진다. 작품 표면에 거친 칼자국을 남기는 수법은 1944년 작 〈현명〉에서도 볼 수 있다. 목조의 표면을 거칠게 하는 이런 기법은 일본에서 공부할 때 익혔다. 당시 입체 작품들의 재료는 석고를 쓰는 것이 보편적이었다. 그런 시기에 대형 목재를 써서 시골의 전형적인 여인상을 형상화한 시각이 예사롭지 않다.[83]

윤효중은 광복 후 홍익대학교 미술학부를 창설하고 대한미
술협회 부이사장을 역임하는 등 후진 양성과 미술행정에 이바
지했다. 그의 작품 세계는 초기 작품에서 예술성이 확연하게
드러난다. 초기에는 주로 나무를 이용해 사실성에 입각한 인체
상을 다뤘다.

1950년대 이후에는 이승만 동상 등 주로 기념 조각에 치중했
다. 그는 행정가로서 혹은 교육자로서도 굵은 발자취를 남겼다.
미술대학을 창설한 사람으로서 후진 양성에 기울인 힘 또한 적
지 않다. 뿐만 아니라, 비록 실패하기는 했으나 전통 도자기 보
급에도 앞장섰다. 어떻든 조각가 윤효중에 대한 탐색은 조심스
러운 면이 있다. 동분서주하며 연출해낸 그의 신화는 너무나도
뚜렷이 오늘날의 화단에까지 생생하게 남아 있기 때문이다.

현존하는 윤효중의 작품은 많지 않다. 심지어 유족들조차
단 한 점의 유작도 간직하지 못했다. 일제강점기의 작품은 고사
하고 작가의 말년에 이르는 것들, 즉 국전 출품작들마저 현재
는 행방을 알 수 없다. 청년 시절 작품은 나무와 브론즈 등 특
이한 재료로 조성된 것들만 남아 있다. 그의 제작 방식은 표현
주의적이었으며, 고전적인 소재 선택에 따른 해석과 형상성을
달리했다.

당시 조각계 상황으로는 특이한 조각을 제작한 사례로 각별
한 시선을 받기도 했다. 탄탄한 조형감각으로 이룩해낸 이들 작
품에서 독자적인 공간미를 엿볼 수 있다. 윤효중은 특히 기념
조각 분야에서 활발하게 활동했다. 언더우드 박사의 동상(1948)
을 필두로 약 20점이 넘는 기념 건조물을 제작했다. 그 가운데
최대의 역작은 서울 남산에 세워진 이승만 대통령 동상이다.

하지만 그는 작업보다는 일련의 운동에 더 많은 시간을 할
애했다. 예를 들어, 홍익대학에 미술과를 설치해 미술교육자로
서 두드러진 역할을 담당하기도 했다. 오늘날 미술로 튼튼한
기반을 다진 홍익대학교는 윤효중의 역할을 잊을 수 없을 것이
다. 이 밖에도 국전 심사위원이 되는가 하면, 예술원 회원으로
뽑히는 등 미술계에서 기린아로 자리를 굳혔다. 활달한 성품에

추진력이 있었던 그에 의해 미술계의 질서가 새롭게 편성되기도 했다. 미술행정가로서 그의 위치는 항상 높은 비중을 차지하곤 했다.

1956년 제5회 국전에서 떠들썩한 소란이 일어났다. 화단이 서울대파와 홍익대파로 양분되어 대립과 암투가 이어졌다. 미술계의 주도권 쟁탈전으로 비롯된 이 분쟁은 국전을 놓고, 윤효중이 이끄는 대한미술협회와 장발이 주도한 한국미술협회 간의 접전으로 번졌다. 정부가 개입하는 등 사회적으로도 물의가 크게 일었던 1950년대 미술계의 한 단면이다.

윤효중은 언젠가 자신의 조각관을 이렇게 피력했다. "신이 자연을 창조하는 것과 같이 나는 조각을 창조한다. 신은 불변하는 공허를 소재로 해서 능변적能變的인 자연을 창조하거니와, 나는 능변하는 기존을 소재로 하여 불변하는 조각을 창조한다." 윤효중의 작품 세계를 엿볼 수 있는 발언 가운데 하나다. 하지만 그가 남겨준 이미지는 조각가보다는 미술행정가적인 면이 많다. 예술가는 궁극적으로 작품으로 영원히 산다는 교훈을 일러주고 간 듯하다.[84]

작품 67-2

동양적 미의식이
조화로운 얼굴

김종영, 1967년, 나무,
43×22×11cm

김종영金鍾瑛(1915~1982)은 휘문고보에서 미술교사 장발張勃 (1901~2001)의 지도를 받았고, 도쿄 미술학교 조각과에서 공부했다. 그는 조선미술전람회에 출품하지 않고 작품 제작에만 몰두했다. 1948년 서울대학교 미술대학에 조소과가 창설되자 1980년까지 교수로 재직하면서 후진 양성에 힘을 쏟았고, 대한민국미술전람회에 조각부를 창설하는 등 한국 조각계의 발전에 크게 기여했다.

　그는 1950년대 중반 이후 사실주의에서 벗어나 공간적이고 유기적인 생명감을 추구하는 완전 추상조각을 시도했다. 당시로서는 드물게 철조로 기하학적이고 유기적인 곡선의 조화를 중시하는 작품을 제작했다. 1960년대부터는 단순한 형태로 생명의 내재율을 형상화했다. 한국 추상조각의 도입과 정착에 있어 선구자로 평가되는 그의 작품들은 자연의 질서에 회귀하려는 특유의 동양철학적 사유체계를 기반으로 한다.

　〈작품 67-2〉는 김종영이 목조, 석조, 철조 등 다양한 재료를 다루면서, 독자적인 미학 이론을 바탕으로 추상 작업을 시작한 1960년대 후반의 대표적인 작품이다. 나무를 다듬어 명상에 잠

긴 표정을 추상적으로 표현한 이 작품은 인간의 얼굴을 최대한 단순화해 표현함으로써 순수 조형의 본질을 보여주고 있다. 앞 뒤, 좌우 얼굴 이미지를 요약해 단순한 선과 면에 유기적인 흐름을 담아내고, 나무가 지닌 생명력을 작품으로 승화시켜 균형감과 단아함을 구현하고 있다. 깔끔한 표면 처리와 추상화한 얼굴로 동양적 미의식이 조화로운 이 작품에서, 자연과 인간에 대한 통찰을 바탕으로 한 그의 감수성과 조형감각을 엿볼 수 있다.[85)]

김종영은 어려서 한학을 배운 후 줄곧 지필묵紙筆墨을 가까이했다. 조각가로서는 특이하게 서예에 조예가 깊었던 그의 예술관은 동양사상, 특히 유가儒家적 가치관에 입각한다. 추사 김정희의 미의식과 사상을 바탕으로 독자적인 경지에 오른 것으로 보인다. 김종영의 글씨 중에 '완당왈서화감상부득불이阮堂曰書畵鑑賞不得不以 금강안혹리수복지이金剛眼酷吏手覆之耳(추사가 말씀하시길, 서화 감상에는 금강안이어야 하고 잔혹한 형리의 손길같이 세심해야 한다)'라는 문구가 있다. 학문과 예술에 대한 추사의 준엄하고 엄정한 태도를 본받고자 한 듯하다.

김종영의 드로잉 중에 추사의 〈세한도歲寒圖〉를 그린 것이 있다. 직사각형으로 간략화한 집의 윤곽, 잎이 모두 떨어진 나무와 투명한 한색寒色으로 〈세한도〉의 의미를 현대로 환치시켰다. 추사의 〈세한도〉 자체도 선비의 자세가 어떠해야 하는가를 빗대 그린 불후의 걸작이지만, 김종영은 그런 추사의 꼿꼿한 정신을 본받으려 했다. 나도 그가 그렸던 나무 그림을 보고 크게 감탄했던 기억이 있다. 잎이 모두 떨어진 나목裸木의 가지들을 서예 작품처럼 그렸는데, 조각가로는 드물게 선화線畵의 높은 경지를 품고 있었다. 문인화를 보는 듯 감회가 깊었다.

김종영의 조각은 인물, 식물, 산에서 주된 모티프를 얻었으며, 구조의 원리와 공간의 미를 탐구하는 방법에서 매우 세련되고 정제되어 있다. 김종영은 표현과 기법을 단순화하고, 아호인 우성又誠처럼 재료를 성실하게 다루며 극단적으로 단순화한다. 드로잉부터 작품의 완성에 이르기까지 철저하게 작가의 손

에 의해 모든 것이 이루어지며, 지극한 애정이 담긴 공정을 거쳐서 작업을 완성했다. 덕수궁에서 열린 그의 회고전 때, 그가 하루 종일 전시장에 머물면서 작품을 보고 만지고 좌대를 닦고 하는 모습을 본 적이 있다. 그는 그렇게 작업 전체를 직접 하는 깔끔한 작가였다. 조각가이면서도 3천 점이 넘는 드로잉을 남긴 것 역시 같은 맥락으로 이해된다. 김종영에게 드로잉이란 작품 이전에 선행되는 정신적 수도의 과정이었던 셈이다.

김종영은 비논리적·비과학적인 면을 전통으로 보는 종래의 관점을 비판하고, 추사 김정희를 통해서 과학적이고 실증적인 전통을 재발견했다. 이는 작업에 있어서 투철한 수련의 과정과 지적 엄정성을 요구함으로써, 추사의 '금강안'을 현대에 재현하려는 자세로 나타났다. 그는 추사체의 구조미, 고졸미古拙美, 율동미를 염두에 두고 자연의 생명적 기운을 추상화한 작품으로 나타내고자 했다.

김종영의 조각은 서체의 구조미에서 입체파적인 해체와 통합을 추구했고, 자연의 도에 순응하는 고졸미를 조각으로 표현함으로써 그 특유의 조형미에 도달했다. 법고法古와 창신創新의 기본은 옛것을 널리 배워서 새로운 창작을 추구하는 온고지신溫故知新의 정신이다.

추사는 "실로 학자는 마땅히 옛것에 박식해야 할 것이며, 그렇다고 옛것에 얽매여서도 안 된다"라고 말했다. 법고를 모범으로 삼되, 거기에 얽매이지 말고 창신을 추구해야 한다고 강조한 것이다. 추사를 염두에 두고 작업한 김종영의 조각은 근대적 창작 개념으로부터 훨씬 벗어나 있다. 그는 구도자의 길을 걸어간 고독한 조각가였다.[86]

여성 조각가
김정숙의
반추상화된
여인상

누워 있는 여인

김정숙, 1959년, 나무,
28.4×103.5×29.2cm

김정숙金貞淑(1917~1991)은 한국 추상조각 1세대로, 우리 현대조
각사에서 매우 중요한 작가다. 1949년 홍익대학교 조각과에 입
학해 윤효중에게 지도받고, 미국으로 유학을 떠나 크랜브룩미
술아카데미Cranbrook Academy of Art 등에서 조각 수업을 받았
다. 1950년대 중반 미국은 철 용접을 이용한 추상조각의 전성기
였다. 이 시기에 그는 서구 미술의 현장에서 현대적인 조각 방
식을 습득했고, 다양한 재료와 양식을 다루는 훈련을 쌓았다.
나무와 돌, 대리석, 청동 등을 다루면서 전통적인 조각에 몰두
했다.

　유학 이후 김정숙은 송영수 등과 함께 용접을 이용한 철조
조각을 도입했다. 그는 '인간애'를 주제로 인체 조각을 다뤘고,
이어서 '비상과 도약'이라는 주제를 날개로 표현하는 작업으로
일관했다. 나는 호암갤러리에서 '김정숙 특별전'을 준비하면서
〈날개〉라는 작품을 공중에 높이 띄워서 비상하는 이미지를 표
현하는 과감한 전시를 시도했다. 또 작가의 작업실을 재현해서
조각가의 작업 프로세스를 보여주고자 했다.

　〈누워 있는 여인〉은 유학 이후의 초기 작업에 해당한다. 이

시기에 그는 반추상화된 모자상과 여인상 등 주로 인물 조각을 통해 모성 등 따뜻한 인간애를 표현했다. 이 여인 와상 역시 인체의 세부를 생략하고, 여체의 볼륨을 유기적인 곡선으로 처리해 여성 누드의 특징만을 전달하는 반추상조각이다. 그의 이런 강한 정면성, 세부의 생략, 유기적 곡선 등은 헨리 무어의 영향을 반영하고 있다.

김정숙은 헨리 무어 외에도 반추상의 대표 작가인 브랑쿠시 Constantin Brancusi(1876~1957) 등의 영향을 받아, 로댕 이후 고착화된 인체 표현의 한계를 뛰어넘고자 했다. 이 작품에서 그는 나무를 통째로 깎아 조성한 추상화된 인체를 통해 자신이 추구하는 인간애를 추상적으로 표현하고자 했다. 재료의 특성상 깎고 다듬고 문지르는 작업이 계속되는 목조 작품이어서 희소성이 크다.[87]

김정숙은 일반적으로 '선구적인 한국 여성 조각가'로 불려왔다. 미술계에서 김정숙은 '현대조각의 개척자'라는 명칭과 함께 순수하고 고매한 인품을 지닌 작가로 추억된다. 여러 재료를 섞어서 추상 형태를 만들어 세운 〈브론즈를 씌운 선과 색유리〉(1956), 씨앗 형태를 확대해놓은 듯한 〈생 이전以前〉(1958), 임의적인 형태를 브론즈로 떠낸 〈생〉(1956) 같은 작품들은 그가 일찍부터 추상적 양식과 다양한 재료 사용에 밝았다는 사실을 보여준다. 그는 인체만을 조각으로 알던 우리나라에서 신선한 반응을 이끌어냈다.

김정숙의 초기 작품들은 여인상과 모자상이 주를 이룬다. 두 사람이 얼굴을 기대고 있는 자애로운 모습, 서로 껴안고 있는 모습뿐 아니라 토르소에서도 부드러운 곡선으로 따뜻함을 전달한다. 〈엄마와 아기들〉(1965), 〈애인들〉(1960년대 후반), 〈토르소〉(1962) 등은 가족을 포함한 인간상을 소박하고 사랑스럽게 형상화한 작품들이다. 김정숙의 작품에는 전혀 가식이 없다. 잔재주를 피하고 부질없는 문제에 빠져 고심하지 않는다. 삶을 진술하게 통찰하므로 그 조형적 해석도 명쾌할 수밖에 없다. 꼭 필요한 단순화와 탄탄한 구성, 그리고 물 흐르듯 유연한 선

條의 패턴을 간직할 따름이다.

 김정숙은 재료가 지닌 속성을 잘 전달하는 조각가다. 조각가의 정도를 걸은 작가이기도 하다. 나뭇결이나 대리석의 고유한 무늬를 보여주는 등, 자연의 고유성에 현대적인 감각을 지닌 단순한 형태를 결합하는 데에 일가견이 있었다. 특히 새의 날개 이미지를 모티프로 삼는 것을 좋아했다. 일찍이 브랑쿠시도 '나는 새'를 테마로 삼은 적이 있다. 브랑쿠시는 새의 신체적 특징에 집중하기보다 그 움직임에 더 관심을 가졌다. 이를테면 날개와 몸통은 제거된 채 부리와 머리만 있는 새를 연상시킨다. 그러나 김정숙의 새는 다르다. 그의 새는 전형적인 새의 이미지를 부각한다. 날개를 활짝 펴거나 혹은 우아하게 나는 동작이다. 어떤 의미도 전달하지 않는 추상이 아니라, 강한 은유의 의미를 동반한다.

 그의 조각에서 중요한 조형 어휘는 '곡선'이다. 구상이든 추상이든 곡선은 빠짐없이 그의 작업에 주요한 요인이었다.

 그 곡선은 상승과 하강의 리듬을 타고 무한한 공간에로 펼쳐지며, 양 날개는 나선 형태로, 때로는 수평으로 '비상'의 이미지를 형상화하고 있는 것이다. _이일, 1985년 현대화랑 개인전에 부친 글

 이일은 김정숙 작품의 주된 조형 성격을 곡선에서 찾았다. 김정숙의 만년 작품은 '비상' 시리즈다. 브론즈로, 때로는 대리석으로 새의 형상을 추상적인 형태로 번안한 '비상'은 지극히 단순한 이미지로 우리가 아직 가보지 못한 곳에 대한 꿈을 확산시킨다. 천국을 꿈꾸는 것은 김정숙의 작품에서만 누릴 수 있는 특권이다.[88]

고뇌하는 조각가
권진규의
절제와 금욕

지원의 얼굴

권진규, 1967년, 테라코타,
50×32×23cm

권진규權鎭圭(1922~1973)는 1948년 도쿄로 가서 미술학원을 다녔고, 이듬해 9월 무사시노武野 미술학교에 입학해 조각을 전공했다. 1952년 이과전에서 〈백주몽〉으로 입선했고, 졸업 이듬해 특대의 상을 수상했다. 무사시노에서 부르델의 제자 시미즈 다카시淸水多嘉示(1897~1987)를 사사하면서 건축물을 구축하는 듯한 표현법을 전수받았다.

1959년 귀국해 테라코타terracotta 작업에 몰두한 그는 1965년 개인전에서 작품들을 선보였다. 주로 여인의 초상을 많이 제작했으며, 1970년대에는 십자가상이나 불상 등 종교적 주제를 많이 다뤘다.

권진규는 사회에 적응하지 못하고 조각계의 냉대와 생활고 등으로 고뇌하다가, 1971년 가사를 걸친 자소상自塑像을 제작한 후 1973년 자신의 작업실에서 스스로 목숨을 끊었다. 이런 극적인 생애로 인해 그는 이중섭과 함께 '비운의 예술가'로 알려졌다.

1960년대 그는 인물 조각을 주로 제작했는데, 자소상을 제외하고는 대부분 여인을 모델로 삼았다. 〈지원의 얼굴〉은 이 시

기의 대표작으로, 모델을 구하기 어려운 시절에 홍익대학교 제자 장지원을 소재로 한 작품이다. 권진규는 로댕이나 부르델 같은 근대적 조각가의 영향을 받으면서 명상적인 작품을 많이 제작했다. 이 작품은 〈비구니〉나 〈여인흉상〉 등 그의 다른 초상 작품과 마찬가지로, 목을 길게 늘여 약간 기울인 채 정면을 응시하는 여인의 모습을 포착했다. 테라코타의 독특한 질감이나 장식이 배제된 단순한 의상은 금욕적인 느낌을 주며, 허공을 응시하는 듯한 여인의 시선에서는 고요한 침묵과 동양적 관조를 느낄 수 있다.

권진규는 1967년부터 〈지원〉, 〈영희〉, 〈자소상〉 등 테라코타 두상 계열의 작품을 활발하게 제작했고, 1968년 도쿄에서 개인전을 열었다. 작품이 도쿄국립 근대미술관에 소장되고 모교에서 교수직을 제의받았지만 좌절되었다. 50세에 명동화랑에서 개인전을 3회 가졌다.[89]

"한국에서 리얼리즘을 정립하고 싶습니다. 만물에는 구조가 있습니다. 한국 조각에는 그 구조에 대한 근본 탐구가 결여되어 있습니다. 우리의 조각은 신라 때 위대했고, 고려 때 정치했고, 조선조 때는 바로크화(장식화)했습니다. 지금의 조각은 외국 작품의 모방을 하게 되어 사실寫實을 완전히 망각하고 있습니다. 학생들이 불쌍합니다." 권진규가 1971년 한 말이다.

권진규를 권진규답게 기억하는 이유는 테라코타라는 잊힌 재료의 깊이를 증명한 작가이기 때문이다. 흙을 통한 표현은 그의 삶과 깊게 연관된다. 어린 시절 냇가에서 찰흙으로 만들며 노는 것을 즐겼는데, 조각가가 된 것도 이때의 경험 때문이라고 회고하기도 했다. 그는 1947년 이쾌대李快大(1913~1965)가 운영하는 성북회화연구소에서 회화를 공부했다. 그의 미술계 입문은 조각이 아닌 회화였던 것이다. 김복진이 조성하다가 중단된 속리산 법주사의 미륵불상을 윤효중의 제자들과 함께 6개월 정도 작업하기도 했다.[90]

조각 재료의 확장은 권진규가 이룩한 성과 중 하나다. 일본에서 불상을 만들어보기도 했던 그는 삼국시대 미륵반가상의

재료를 통한 변용을 시도했다. 결가부좌한 좌불상을 제작하면서 나무에 채색, 석고에 건칠, 테라코타에 채색이라는 다양한 방식을 도입했다. 우리 시대에 맞는 불상의 창안을 모색한 것이다. 이런 종교적 도상의 변용 정신은 〈십자가에 달린 예수〉에서도 확인할 수 있다. 두 팔을 벌려 십자가에 달린 예수상은 거룩하고 우아하기보다는 그의 고통이 온몸으로 전달되어 전율케 한다.

고대조각사에서 희생犧牲의 상징이었던 동물은 권진규에게 순수한 세계의 상징으로 쓰였다. 웅크린 고양이나 산처럼 견고한 형태의 소, 눈과 입속이 빈 양 등은 동물인 동시에 '생명성'을 의미한다. 동물이 순수한 본성을 지닌 존재로 표현의 대상이었던 것처럼, 그의 작품에는 젊은 여성도 많이 등장한다. 스카프를 두른 듯 머리카락이 전혀 밖으로 드러나지 않은 〈지원의 얼굴〉, 긴 머리의 〈혜정〉에서 욕망의 절제와 종교적 금욕을 볼 수 있다.

242
243

한국 현대조각사에서 권진규는 중요한 위치를 점한다. 형태를 떠낸 틀 안에 비누를 꼼꼼히 바르던 치밀함, 덩어리에서 떼어낸 흙을 조각조각 붙여나가는 장인적 섬세함, 그리고 전통을 바탕으로 새로운 것을 창조하고자 한 정신, 새로운 형태와 방식으로 이룩한 작가적 양식 등이 한국 조각사에서 그가 독보적인 위치를 점하는 이유다. 권진규는 고뇌하는 조각가였다.[91]

한국 근현대미술

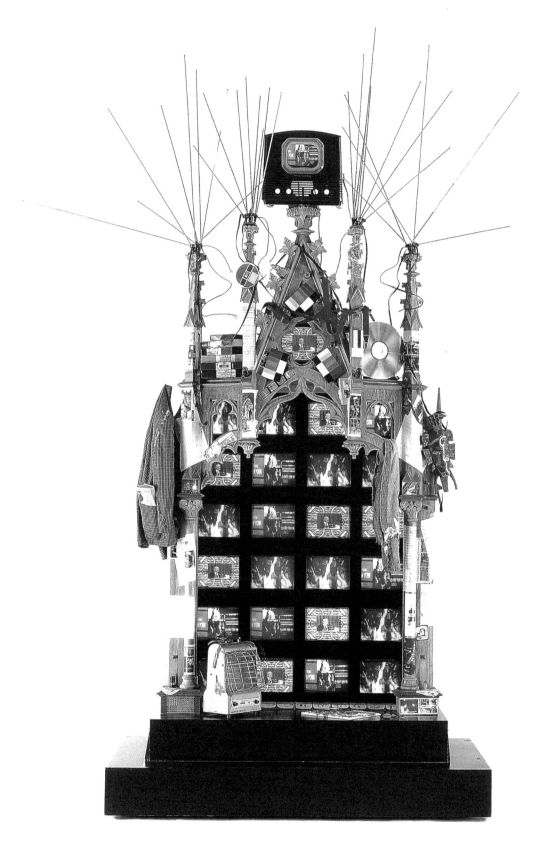

백남준의
사적인 기록

나의 파우스트 - 자서전

백남준, 1989~1991년, 혼합재료,
390×192×108cm

만약 백남준白南準(1932~2006)이 국내에만 머물러 있었다면, 현대미술사에 뚜렷한 한 획을 그은 작가가 될 수 있었을까? 나는 중요 인사와의 저녁 자리에서 그를 처음 만났다. 그는 멜빵바지에 두 겹 와이셔츠를 제멋대로 입고 나타났는데, 반말을 막힘없이 하고 태도도 거침이 없었다. 나로서는 독주하는 아티스트를 처음 접하고 생소한 인상을 받은 자리였다.

그런 성격의 그가 1957년 다름슈타트Darmstadt 국제현대음악제에서 만난 존 케이지John Milton Cage Jr.(1912~1992), 1961년 제로그룹 전시회에서 만난 요제프 보이스Joseph Beuys(1921~1986)와 교유하면서, 현대미술의 성역을 깨는 데 앞장섰던 것은 오히려 당연한 일이었다. 백남준이 플럭서스Fluxus 운동의 핵심 멤버로 활약하면서, 엘리트주의 미술의 전통을 통렬하게 비판하고 테크놀로지와 결합한 새 장르를 개척했다는 사실은 전혀 이상하지 않다.

1963년 관객과 상호 작용할 수 있는 TV 모니터 작품을 발표하고, 1965년에는 새로운 매체인 비디오를 최초로 활용한 그는 명실공히 '비디오아트'의 창시자로서 자리매김했다. 또한 1984

년과 1986년에 인공위성을 이용해 전 세계가 동시에 보는 TV 프로젝트를 완성했고, 2000년 이후 '레이저아트'의 새로운 영역을 개척했다.

〈나의 파우스트-자서전〉은 환경, 농업, 경제, 인구, 민족주의, 영혼, 건강, 예술, 교육, 교통, 통신, 연구와 개발, 자서전 등 현대 사회의 제반 문제를 다룬 '나의 파우스트' 연작 13점 중 하나다.

중세 교회의 제단처럼 건축적으로 구성된 틀 속에 12인치 모니터 24대는 몸통에, 나머지 1대는 머리 부분에 설치한 〈나의 파우스트-자서전〉은 사람의 형상을 단순화·추상화했는데, 영혼을 공유할 수 있는 비디오 이미지로 치환해버린 현대인의 삶의 단면을 시각화하려는 데 중점을 두었다. 이는 파우스트로 대변되는 현대적 인간상인 동시에 작가의 매우 사적인 기록이기도 하다.[92]

백남준, 외국에서는 그를 백PAIK을 영어로 읽은 '파이크'라고 부른다. 그의 예술은 다다이즘 계보 속에서 탄생했다. 반예술의 기치 아래 다다이즘은 마르셀 뒤샹Marcel Duchamp(1887~1968)에서 존 케이지로 이어지고, 다시 백남준, 보이스 등으로 지평이 넓어졌다.

백남준에게 직접적으로 영향을 끼친 인물은 존 케이지였다. 백남준 본인의 말대로 운명적으로 만나 '자신의 인생을 바꿔놓은' 인물이 음악가라는 사실은 백남준의 장르가 음악처럼 시간의 예술이고, 그의 비디오 미학이 시간성에 근거하고 있음을 알려준다.

또한 그에게 선禪사상, 주역周易, 도교 등 동양의 사상을 일깨워줌으로써 자신의 뿌리를 깨닫게 해준 정신적 지주도 케이지였다. 그런 케이지와의 운명적 만남, 보이스와의 분신적 만남은 그를 성숙한 작가로 성장하게 했다.

백남준의 행위음악은 케이지의 철학에 근거하지만, 케이지에게는 없었던 선동과 파괴력으로 관객에게 충격을 주었다. 1960년의 〈피아노 포르테를 위한 습작〉은 쇼팽을 연주하던 백

남준이 갑자기 관중석에 내려와 관람하고 있는 케이지의 넥타이를 자른 음악적 사건이었다. 2006년 그의 장례식에서 조문객들도 같은 행위로 망자를 위로했다. 1963년 자신의 첫 개인전 〈음악의 전시회-전자 텔레비전〉에서는 13대의 텔레비전과 함께 전시했던 3대의 피아노를 깨부수는 파격적인 행위로 주위를 놀라게 했다.

백남준 예술의 의미는 기행들보다는 행위에서 나오는 소리와 미학적 개념에 있다. 백남준의 비디오 미학 역시 동영상의 비결정성에 기초한다. 독일 부퍼탈Wuppertal에서 연 첫 개인전에서 그는 관객들이 직접 보고 작품에 참여하는 비디오아트의 본질을 알려주는 소통의 예술, 즉 '참여 TV'로서의 비디오아트를 주창했다.

백남준에게 또 다른 영향을 준 사람은 요제프 보이스다. 그와 백남준의 관계는 혈연처럼 가까웠다. 보이스는 백남준이 타타르인Tartar(몽고계의 유목민족)과 같은 혈통이라고 생각했고, 백남준은 보이스를 형제와 같은 분신으로 받아들였다. 1990년에는 갤러리현대에서 추모굿도 열었다. 이날은 백남준의 생일이었다. 분신 같은 보이스의 진혼제를 자신의 생일에 거행함으로써 백남준은 만남의 신비를, 나아가 죽음과 탄생의 카르마Karma(불교적 운명)를 확인시키고자 했다.

백남준, 케이지, 보이스 세 사람의 공통점은 모두 다다이즘적 아방가르드 정신과 아시아적 비전을 공유한 포스트모더니스트라는 점이다. 한국 태생의 백남준이 유럽 땅에서 선불교 사상에 경도된 케이지를 만나고, 타타르인에 의해 구해진 보이스를 만난 것이 바로 카르마적 인연이었다. 백남준의 행위음악, 해프닝, 비디오아트는 카르마적 시각에서 보면 케이지, 보이스와의 인연이 만든 결과물이라 할 수 있다. 해프닝이나 비디오아트 같은 시간예술은 유목민의, 유목민을 위한, 유목민에 의한 예술이다.

"우리나라에서 국제적으로 팔아먹을 수 있는 예술은 음악,

무용, 무당 등 시간예술뿐이다. 이것을 캐는 것이 인류에 공헌하는 것이다. 우리 민족은 오랫동안 유목민이었으며, 유목민은 레오나르도 다빈치의 그림을 줘도 가지고 다닐 수가 없다. 무게가 없는 예술만이 전승되고 발전할 수 있었다."

　　백남준의 이런 진술을 통해 선사시대 유목문화가 농경시대, 산업시대를 훌쩍 뛰어넘어 후기산업시대 전자문화와 맞닿아 있는 점을 발견하고 놀라게 된다.

　　서울올림픽이 열린 1988년 9월, 백남준은 전 세계를 잇는 호화 위성쇼 〈세계와 손잡고〉를 제작해 방영했다. 지구촌의 새벽을 깨운 그날 백남준은 소감을 묻는 기자의 질문에 이렇게 대답했다.

　　"아주 만족한다. 그러나 이 짓을 다시 하진 않겠다. 왜냐고? 너무 재수가 좋았기 때문이지. 노름판에서도 이기면 다들 손 털고 일어나잖아."

　　1993년 제45회 베네치아 비엔날레에서, 한국 출신의 비디오 아티스트 백남준이 한국인 최초로 대상의 한 자리를 차지했다. 가장 뛰어난 국가 전시관에 수여하는 대상이 독일에 돌아갔고, 백남준은 한스 하케Hans Haacke(1936~)와 더불어 독일 대표 작가로 출품했다.

　　백남준은 1996년 뇌졸중으로 쓰러져 10년간 투병하다 2006년 74세를 일기로 파란만장한 생을 마감했다. 거의 60년을 아방가르드 작가로 살면서 수많은 인연을 만들었고, 그중 다수를 먼저 보냈다.

　　보이스가 타계한 후 추모굿을 열어주었듯이, 1992년에는 케이지 작고 소식을 접하고 서울 원화랑에서 추모전을 열었다. 또 샬롯 무어맨Charlotte Moorman이 1996년 세상을 하직했을 때도 뉴욕 워싱턴광장에서 추모굿 형태의 퍼포먼스로 그의 명복을 빌었다.

백남준은 실로 자신이 죽는 날까지 인연을 귀히 여기고, 그 유종의 미를 거둔 '비디오 카르마'였다. 그는 한국이라는 우물 안에서 뛰쳐나가 천재로 발돋움했다.[93]

외국 미술

이건희 회장이 수집한 외국 미술품들은
우리에게 도입된 각종 유파를 이끌거나
동조한 작가들의 작품들로,

미술 교과서에 실릴 만한 작품이
대부분이다.

이건희 컬렉션의 외국 미술품 부문은 황무지 같은 우리의 수
집 활동에 강한 자극제로 작용하고 있다. 해당 외국 작가들은
1840년에서 늦게는 1930년 이전에 태어난 이들이다. 우리나라
작가들보다 50~60년 정도 앞서는 연차다. 물론 작업에서도 선
배이자 선생님과 같은 존재들이다. 인상주의로부터 표현주의,
입체파 등 서양 근대미술의 황금기를 빛낸 작가들이다. 우리의
근대 화가들은 불행하게도 이들의 원작을 직접 보지 못했다.

이건희 회장이 수집한 외국 미술품들은 우리에게 도입된 각
종 유파를 이끌거나 동조한 작가들의 작품들로, 미술 교과서에
실릴 만한 작품이 대부분이다. 대표적인 작품은 1840년생인 클
로드 모네의 〈수련이 있는 연못〉(1919~1920)으로, 시력이 약해
진 모네가 거의 추상화로 흐르는 듯한 작업을 하던 때의 작품
이다. 이 작품 하나만 거론하더라도 미술사의 정수를 다룬다는
느낌이 들 정도다. 모네보다 앞선 작가로는 1830년생인 카미유
피사로의 작품이 있는데, 그가 즐겨 다룬 시장 풍경을 접함으
로써 파리 화단의 다양성을 경험할 수 있다.

이어서 르누아르(1841년생), 고갱(1848년생), 마티스(1869년생),

피카소(1881년생), 샤갈(1887년생), 미로(1893년생) 등 1900년 전에 출생한 화가들이 있다. 우리의 조선왕조시대 말에 태어난 작가들이다. 이 가운데 고갱의 작품 〈무제〉(1875)만이 화가의 초기 작이고, 마티스의 〈오세아니아, 바다〉(1946), 샤갈의 〈붉은 꽃다발과 연인들〉(1975) 등은 작가의 전성기를 넘겨 제작된 말기 작품에 해당한다. 르누아르의 〈책 읽는 여인〉(1890), 미로의 〈구성〉(1953) 등은 해당 화가의 전성기 전후에 그려졌다. 피카소의 경우, 잘 알려진 유화 작품은 아니지만, 그의 작업 범위가 얼마나 넓고 다양했는지를 잘 보여주는 그림도자기 일괄품이 수집 및 전시되어, 천재 화가 피카소의 작품 세계를 제대로 읽을 좋은 기회를 제공한다.

1900년 이후에 출생한 화가로는 뒤뷔페(1901년생), 로스코(1903년생), 달리(1904년생), 베이컨(1909년생)이 있으며, 이외에도 조금 늦은 워홀(1928년생), 트웜블리(1928년생) 등의 작품도 있다. 이들 1900년대 초 출생 작가들의 작품은 대체로 1940~1960년대 작품들이다. 달리의 1940년 작, 뒤뷔페의 1953년 작, 로스코의 1962년 작, 베이컨의 1962년 작, 트웜블리의 1969년 작, 워홀의 1979년 작 등인데, 대체로 대표작에 가까운 작풍을 보여주고 있다. 조각가로는 로댕(1840년생), 아르프(1886년생), 무어(1898년생), 콜더(1898년생), 자코메티(1901년생) 등의 작품들이 기증되었다. 로댕은 원작(1880~1917년 작)은 아니지만 후에 다시 주조된 작품이다. 이외에도 자코메티의 1960년 작, 아르프의 1961년 작, 콜더의 1971년 작, 무어의 1982년 작 등이 있다.

이런 외국 작품들은 과거 우리나라에서 특별기획전 등으로 간간이 소개되긴 했지만, 우리 미술관의 상설전을 위한 수집품으로는 '이건희 컬렉션 기증품'이 최초다. 서구 선진국이나 일본 등지의 유명 박물관 또는 미술관에서 볼 수 있는 19~20세기 초의 명품들을 우리나라 안에서 상설 전시한다는 사실은 그 의미가 작지 않다. 과거 우리의 근대 작가들은 이들 대가大家의 작품들을 잡지나 도록 등을 통해 간접적으로 접하고, 그들의 화풍을 우리 식으로 소화해냈다는 점에서 격세지감이 크다.

수련이 있는 연못

클로드 모네, 1919~1920년, 캔버스에 유채,
100×200cm

이건희 컬렉션 기증 외국 미술품 중 최고의 작품, 클로드 모네 Oscar-Claude Monet(1840~1926)의 〈수련이 있는 연못〉은 화면 가득 이름 모를 꽃들과 연못, 그리고 수련으로 꽉 채워져 있다. 화면 왼쪽에 흰색의 꽃밭이 있고, 오른쪽에는 수련이 그려졌다.

일렁이는 물결로 수면과 하늘의 경계를 흐릿하게 하고, 선명한 필치와 색감으로 아름다운 지베르니Giverny 정원을 담아낸 이 작품은 희미해지는 붓질로 연꽃 자체는 간략화·추상화되었다. 갈수록 옅게 처리한 붓질은 수면 위의 꽃을 실제보다 추상적인 형태로 보이게 한다. 우연이지만 그의 작업은 1950년대 미국의 추상 운동을 촉발했다. '수련' 연작의 표현 기법은 모네의 초·중반기 작업과 일관되는 연장선으로 보인다. 모네는 〈건초더미〉나 〈루앙 대성당〉을 완성하기 위해 한 장소에서 같은 대상을 오래 바라보았다. 작품의 완성을 위해 빛 등의 외적 요소를 이용해서 변화를 모색했듯이, 〈수련이 있는 연못〉 또한 그와 같은 과정을 통해 대상의 다양한 모습을 탐구했다.

1883년 프랑스 노르망디의 지베르니로 이주한 모네는 인근 강물을 끌어들여 연못을 확장하고 꽃과 나무, 수련, 다리 등으

로 연못을 채웠다. 모네는 약 43년간 그곳에 거주하면서 정원을 만들고 '수련' 연작을 탄생시켰다. 당시 비평가들은 모네의 이 연작에 대해 "모호한 색채의 혼합"이라고 냉정하게 평가했다.

모네와 르누아르를 비롯한 인상파 화가들은 1863년 개최된 '낙선전'에 작품을 출품했다. 미술계와 거리를 둔 이들은 기존의 관습에 저항해 작품을 진취적인 방향으로 이끌며 새로운 그림들을 세상에 내놓았다. 1886년까지 모네는 인상파 전시회에 계속 출품했는데, 주로 건초더미나 포플러나무 등을 그린 풍경화를 선보였다.

1874년 첫 전시에서 모네는 〈인상, 해돋이Impression, soleil levant〉를 냈는데, 비평가들의 반응은 매우 싸늘했다. 신문기자 루이 르루아Louis Leroy(1812~1885)가 이 작품들을 어설픈 미완성 작품으로 보고 비판적으로 지적한 '인상주의'라는 용어에서 '인상파'라는 호칭이 탄생한 것은 아이러니하기까지 하다.

그러나 모네는 개의치 않고 루앙 대성당, 건초더미, 수련 등 특정 장소나 대상을 여러 점의 연작으로 이어갔다. 모네가 인정받기 시작한 계기는 '건초더미' 연작이었다. 파리에서 이 연작을 전시한 후, 그는 계속해서 대상을 관찰하며 각각 다르게 그려냈다. 모네에게 건초는 특별히 매력적인 소재였다.

250점에 달하는 수련 그림을 그린 모네의 마지막 작품은 클레망소Georges Benjamin Clememceau 총리의 요청으로 제작해 오랑주리미술관Musée de l'Orangerie에 설치된 '수련Nymphéas' 연작이다. 화가 모네의 뜨거운 열정이 담긴 대표작이다. '수련' 연작이 탄생하던 그때 모네의 나이는 84세였다. 대단한 노익장이 아닐 수 없다. 오랑주리미술관에 전시된 작품은 각각 세로 2미터, 가로 9미터 크기로, 엄청난 대작이다. 그가 그려낸 수련은 더욱 특별하다. 시간의 흐름을 연작으로 담아내는 작업 방식은 그가 초기부터 일관되게 지켜온 태도다. 대형 캔버스를 다룰 때도 그런 자세는 이어졌다. 그는 자연의 순리와 시간의 흐름을 그대로 단일 화폭에 담아내려 했다.

계절이 바뀜에 따라 자연스럽게 변하는 정원의 모습에서 삼

254
255

라만상의 원리를 발견하듯, 모네의 작품은 인간의 삶과 떼어놓을 수 없는 시간과의 관계를 보여준다. 이는 마치 사람의 탄생에서 죽음까지의 과정을 담은 고갱의 작품 〈우리는 어디서 왔고, 우리는 무엇이며, 우리는 어디로 가는가〉를 연상시킨다. 인간 존재의 근원에 대해 물음을 던진 고갱의 이 역작은, 오른쪽에서 왼쪽으로 사람의 탄생에서 젊은 시절을 지나 고통에 몸부림치는 노년기를 묘사하면서 죽음의 3단계를 표현했다.

시간을 피해갈 수 있는 사람은 없다. 태어나면 자연의 이치에 따라 나이를 먹고, 노년에 이르러 죽음을 맞이한다. 그럼에도 우리는 죽음을 애써 외면하고 망각하려 한다. 고갱은 이런 과정을 그림 속에 생생하게 묘사함으로써, 우리로 하여금 인간의 근원에 직면하도록 했다.

모네의 '수련' 연작이 던지는 메시지도 이와 다르지 않다. 모네는 수련을 통해 연못의 모든 생명체가 외부 요인에 의해 색과 형태를 바꾸며 변화하는 계절을 맞이함으로써 삼라만상의 이치에 자연스럽게 순응한다는 사실을 보여준다.

1926년 86세로 생을 마감한 모네는 시력을 잃어가는 중에도 온종일 빛을 관찰하고 그 미묘한 변화와 흐름을 그림에 담아내는 작업을 포기하지 않았다. 결국 작품이 완성될 즈음 모네의 시각은 백내장으로 거의 손실되고 말았다. 그로 인해 그의 그림이 추상화되었다는 분석도 있다. 그는 증세가 악화되는 걸 알면서도 상상에 의존하지 않고, 빛의 흐름으로 변화하는 연못의 모습을 색다른 관점에서 생동감 있게 그려냈다. 그에게 지베르니 정원은 자신이 정한 미적 요소의 집합체이자, 온전히 빛의 변화에 집중할 수 있게 해준 소중한 공간이었다.

'수련' 작업의 핵심은 균일한 붓질과 적당한 생략에 있다. 강약을 조절하며 화면을 균등하게 구성한 작업 과정이 돋보인다. 이런 전면全面 회화는 '화면의 중심을 특정하지 않고 전체를 고르게 표현하는 회화'를 의미하며, 1940~1950년 미국에서 나타난 '색면회화'의 일환으로 캔버스 전면에 물감을 바른 그림을 말한다. 이는 마크 로스코나 잭슨 폴록Paul Jackson Pollock(1912

~1956)의 작품과 같은 추상화를 일컫는 용어이기도 하다.

그보다 앞선 전면회화의 출발을 추적하면, 인상주의 작품에서도 이런 경향을 볼 수 있다. 두 사조의 연결고리는 '회화의 평면화' 시도에 있다. 모네를 비롯한 인상주의 화가들은 평면 캔버스에서 굳이 삼차원의 형태를 표현하려 하지 않았다. 무엇을 그렸는지 알 수 있게 사물을 명시하고, 실제보다는 주로 대상물의 인상을 포착하는 데 집중했다. 화가가 사용하고 싶은 색과 형태의 표현 등에 화가의 '주관적인 인상'을 중점적으로 표현하려 한 것이다. 특히 모네는 흰색, 초록색, 보라색을 적절하게 조합하고 때로는 겹쳐 바르며, 물가의 모습을 직접적으로 묘사하지 않으면서 전체적인 인상을 전하고자 했다.[94]

고갱 특유의 화풍
이전의 초기작

무제 - 센강변의 크레인

폴 고갱, 1875년, 캔버스에 유채,
114.5×157.5cm

이건희 컬렉션에 다소 특이한 작품이 있다. 폴 고갱Paul Gauguin
(1848~1903)의 〈무제Untitled - 센강변의 크레인Crane on the Banks
of the Seine〉이 특히 그런데, 고갱의 화풍이 본격적으로 자리 잡
기 전의 초기작에 속한다. 고갱은 많은 작품을 남겼지만, 대중
에게 알려진 작품은 주로 타히티에서 완성되었다. 특유의 강렬

한 원색 색감과 묘사가 돋보이는 화풍은 이 시기에 완벽하게 다져졌다.

고갱이 살롱전Paris-Salon에 처음 출품한 시기가 1876년임을 고려하면, 〈무제〉는 완전 초기작이라고 할 수 있다. 구름이 옅게 드리운 푸른 하늘을 배경으로 강 위에 정박한 배 두 척, 수직으로 솟은 굴뚝과 거대한 크레인, 멀리 보이는 연기 뿜는 굴뚝들… 그림 속 두 인물은 파리의 센강 어귀를 걸어간다. 배, 크레인, 굴뚝은 산업화가 시작된 도시의 건조한 분위기를 보여준다.

〈무제〉에서 눈길을 사로잡는 배 두 척과 크레인은 무엇을 의미할까? 산업화가 시작된 당시, 철도나 크레인 등 도시화를 촉진하는 구조물들은 프랑스 산업혁명을 상징하는 모티프였다. 이런 근대화의 물결은 고갱에게 반가운 일이 아니었다. 자신이 추구하는 자연과 대척점에 놓인 근대화는 그에게 어떤 예술적 영감도 가져다주지 못했다. 결국 도시를 포기하고 문명화되지 않은, 소박하고 원시적인 분위기를 찾은 뒤에야 비로소 고갱의 갈망은 충족되었다.

30대 중반의 비교적 늦은 나이에 화가의 길을 택한 고갱은 평범한 증권중개인에 불과했다. 그는 생을 마칠 때까지 예술적 영감을 찾아 여기저기로 장소를 옮겨가며 작품 활동을 이어갔다. 1886년에 정착한 곳은 프랑스 서부 브르타뉴의 퐁타벤Pont-Aven이었다. 그곳에서 고갱은 농민들의 삶을 작품 소재로 끌어냈다. 1891년에는 남태평양의 타히티섬으로 향하면서 문명과 멀어지는 길을 택했다.

고갱은 여느 인상주의 화가들과는 달리 원시적 인물의 표현에 몰두했다. 이국적이고 원시적인 무언가에 끌렸다. 고갱이 타히티로 떠난 무렵의 프랑스는 산업화와 도시화가 정점에 이른 시기였다. 그에게 도시생활은 피로감만 증폭시킬 뿐이었다. 반면 타히티는 모든 것이 새롭게 다가오는 창작의 근원지와도 같았다.

주관적인 감정을 쏟아부었던 고갱의 작업은 인상주의와의 결별을 의미했다. 빛의 음영이 사라지고, 그 자리에 과장된 색

채가 자리 잡았다. 도시의 일상과 풍경은 더 이상 그에게서 나타나지 않았다. 문명화를 거슬러 특유의 신비함을 찾으려 노력했던 고갱은 그 바람을 구현했다. 브르타뉴 여인들을 만나고 그들의 의상 색감에서 얻은 영감이 고갱의 저서에 낱낱이 기록되어 있다. 그는 타히티 사람들의 의상이나 행동에 매료되었고, 이런 것들이 예술의 소재가 될 가능성을 알아채고는 이렇게 기록했다.

> 그를 다시 보았을 때 난 마오리 여인에게만 있는 독특한 매력을 느낄 수 있었다. 타히티의 특성이 그에게서 배어나왔다. 게다가 그의 선조인 위대한 타티 추장의 피는 그의 형제나 가족에게 위엄을 부여했다. (……) 그의 눈은 때때로 주위의 살아 있는 것들을 모두 태워버릴 듯한 정열로 빛났다.

고갱의 일기에 묘사된 원주민들은 시간을 거슬러 도착한 과거에 멈춰 있는 사람들로 묘사된다. 문명사회에서 볼 수 없는 자연적 삶이 그의 작품에 생생하게 묘사되었다. 고갱의 인물에 붙는 수식어는 '원시성'과 '순수성'에 머물러 있다. 이런 표현의 이면에는 문명에 못 미치는 '덜 성숙하고 미개한'이라는 의미가 숨어 있다는 사실이 아이러니하다.

일각에서는 타히티를 보는 고갱의 시선이 당시 유럽인들이 흔히 가졌던 왜곡된 시선에 불과하다고 분석하기도 한다. 그러나 고갱이 처음부터 이런 이국적 소재에 매몰되지는 않았다. 초기 작업은 특정한 소재 대신 자신이 있는 곳의 풍경을 충실하게 관찰하고 그려내는 면모를 보여준다.

고갱은 1876년 살롱전에 작품을 내면서 카미유 피사로를 만나고, 피사로를 통해 폴 세잔Paul Cézanne(1839~1906)을 비롯한 인상주의 화가들과 친분을 쌓았다. 이들은 정기적으로 모임을 갖고 예술에 대해 같은 뜻을 키웠으며, 기존의 미술 제도와 관습을 거부하는 선구적인 집단이 되어갔다. 이들과의 교류는 고갱이 1883년 증권거래소를 그만두고 본격적으로 화가의 길로

들어서는 결정적인 계기가 되었다.

고갱은 빈센트 반 고흐Vincent Willem van Gogh(1853~1890)와 각별한 사이가 된다. 둘은 고흐의 동생 테오를 통해 인연을 맺고, 남프랑스 아를에 있는 화실에서 함께 생활하기도 했다. 하지만 서로 다른 예술적 견해 때문에 충돌이 잦았다. 고흐는 당시 신인상주의Néo-Impressionnisme에 빠져 있어 열대 지방의 강렬한 색상으로 그림을 그리는 고갱과는 아주 달랐다.

서머싯 몸William Somerset Maugham의 《달과 6펜스The Moon and Sixpence》(1919)는 고갱의 삶을 바탕으로 쓴 소설이다. 런던 출신의 40대 증권중개인 찰스 스트릭랜드는 오로지 그림을 그리기 위해 아내와 아이들을 남겨두고 홀로 타지로 떠난다. 예술 활동에 몰두하기로 다짐한 그는 주변의 시선 따위는 아랑곳하지 않고 집에 편지 한 장만을 남기는데, 스트릭랜드의 행동을 이해하지 못한 부인은 이 모든 소동이 여자 문제 때문일 거라고 단정 짓는다. 야심 차게 떠난 여정의 끝은 스트릭랜드의 일생에서도, 실제 고갱의 삶에서도 화려하지 않았다. 고갱이 말한 '원시적 아름다움'은 대중으로부터 공감을 끌어내지 못해 인정받지 못했고, 전시에 출품하기 위해서는 1년 동안 그림과 목판을 제작하며 관람객들을 이해시켜야 했다.[95]

마티스의
가위로 그린 그림

오세아니아, 바다

앙리 마티스, 1946년, 리넨 위에 실크스크린,
189×397cm

인상파 화가들은 기존의 화풍과는 전혀 다른 작업 태도로 서
구 미술의 방향을 크게 바꿔놓았다. 화풍은 대개는 유행하다
가 새 흐름으로 바뀌게 마련인데, 인상주의의 시작은 화가들의
감성이 누적된 회화의 일대 혁명이었다. 인상파 화가들의 작품

전은 인기 1순위가 되었고, 어디를 가도 그 위세는 사그라들 줄
모른다. 작품의 경매가도 하늘 높은 줄 모르고 솟구친다.

 1990년대 중반, 내가 인상파 전시를 유치하려고 러시아 예르
미타시미술관을 방문했을 때의 기억이 바로 어제 일처럼 생생
하다. 그곳에서 마티스의 1910년 대작 〈춤Dance-2〉(260×391cm)
를 실견하고 감탄을 금할 수 없었다. 5인의 여성이 서로 손잡고
강강술래 같은 원무圓舞를 추는 작품인데, 청색과 녹색 등 원색
의 색채가 현란했다. 거기다 러시아에 마티스 등의 인상파 명작
이 많은 데 더욱 놀랐다. 상트페테르부르크와 모스크바 두 곳
에 인상파 걸작들이 분산 소장되어 있었다. 당시 5년 후 전시가
가능했지만, 보험 문제로 불발되어 두고두고 아쉬웠다.

인상파 화가 앙리 마티스Henri Matisse(1869~1954)는 색채화의 선두 주자였다. 1905년 살롱 도톤 전시에서, 원색적인 색채와 거친 표현 기법 때문에 마티스의 작업은 '야수적'이라는 평을 받았다. 그러나 그는 거기에서 벗어나, 색채와 표현의 자율성과 특히 회화의 단순성, 드로잉과 색채의 관계를 탐구해 20세기 추상미술의 전개에 새로운 가능성을 제시했다.

다작했던 마티스는 말기에 건강이 크게 악화돼 캔버스 작업이 어려워지자, 1943년 〈재즈〉를 시작으로 '종이 오리기' 작업으로 전환했다. 색종이에서 형태를 오려내는 방법이었는데, 이에 대해 "나는 색을 직접 그린다"면서, 종이 오리기가 드로잉과 색채를 동시에 해결하는 새로운 방법이라고 설명했다.

〈오세아니아, 바다〉는 마티스가 1946년 런던의 한 회사로부터 의뢰받은 스카프 디자인을 위한 구상에서 출발했다. 이를 위해 1930년 오세아니아의 타히티섬 여행에서 느낀 인상을 〈오세아니아, 바다〉와 〈오세아니아, 하늘〉이라는 두 개의 종이 오리기 작업으로 재현했다. 황갈색 바탕의 화면에 해초, 물새, 상어, 불가사리 등을 모티프로 아름다운 바다가 연상되도록 했다. 짤막짤막한 가로선은 수평선을 상징한다. 이들을 사각의 틀 속에 일정한 간격을 두고 골고루 배치함으로써 물속의 자연을 표현하고자 했다. 흰 종이를 오려 붙인 최초의 구상은 자신의 작업실 벽면 위에서 이루어졌는데, 실측 후 종이들을 떼어내 리넨에 실크스크린으로 날염하고 모두 30점을 제작했다. 각 작품에는 작가의 서명과 번호가 기재되어 있다. 이 작품은 일곱 번째에 해당한다.[96]

그림을 통해 행복의 메시지를 전하고 싶었던 마티스의 대표작 중에 〈삶의 기쁨〉이 있다. 마티스는 '삶의 기쁨'을 아프리카 미술의 특징인 원색의 사용과 보색 대비로 그렸다. 〈춤Dance-1〉에서 춤추던 사람들이 여기에도 등장한다. 마티스가 주로 즐거움과 행복을 주제로 작품 활동을 했던 까닭에, 그가 활동하던 시기에 일부로부터 '세계대전 등으로 암울한 시대상을 외면하는 화가'라는 비난을 받기도 했다.

그가 본격적으로 알려지기 시작한 작품은 1905년 작 〈모

자를 쓴 여인〉이다. 샌프란시스코 현대미술관이 소장한 이 작품은 연인 아멜리에의 모습을 담고 있다. 전통적인 방식을 거부한 대단히 파격적인 작품이다. "원색의 물감을 덕지덕지 칠한 듯하다"라는 혹평까지 받았지만, 마티스는 "사랑하는 여인을 봤을 때, 아름다운 겉모습보다 오직 흥분되고 사랑이 넘치는 '감정의 색'만이 남아 있었을 뿐"이라고 말했다. 이때부터 마티스는 사물의 본래 색과 작가가 느끼는 '감정의 색'을 분리하는 최초의 화가가 된다 그는 자신과 비슷한 그림을 그리는 루오 Georges Rouault, 드랭André Derain, 블라맹크Maurice de Vlaminck 등과 함께 전시회를 열었다. 이때 전시회를 찾은 루이 보셀Louis Vauxcelles이 그들의 그림과 르네상스 조각상을 보고 이렇게 비아냥댔다. "야수에 둘러싸인 도나텔로의 다비드상을 본 것만 같군." 거친 느낌을 '야수fauves'라고 표현한 보셀의 비평이 일간지에 실린 뒤 이른바 '야수주의fauvism'라는 용어가 탄생했다.

　　1941년 마티스는 72세의 나이에 십이지장암으로 두 차례나 큰 수술을 받게 되었다. 더 이상 이젤 앞에 앉아서 작품 활동을 하기가 어려워지자, 그는 주변의 도움을 받아 콜라주와 비슷한 방식으로 물감 칠한 종이를 오리고 붙여서 완성하는 컷아웃cut-outs 기법을 적극적으로 활용했다. 아픈 몸으로도 작품 활동을 계속 이어가고자 했던 마티스의 창작 열정을 엿볼 수 있다. "가위는 연필이나 목탄으로 선을 그리는 것보다 더 감각적이다."

　　수영장 밖으로 물이 튀는 모습을 선 밖으로 삐져나온 종잇조각으로 표현한 점이 특히 인상적이다. 여기서도 회화의 단순성을 지향하는 마티스의 표현 방식이 여지없이 드러난다. 컷아웃 기법은 뜻하지 않게 마티스가 평생 몰두했던 색에 대한 새로운 접근법이 되었다. 보통은 드로잉으로 형태를 먼저 완성하고 그 후에 색을 칠하기 마련인데, 컷아웃 기법은 이와는 반대로 종이에 색을 먼저 칠하고 그 후에 가위질로 형태를 완성해가는 일종의 역발상 기법이다. 이렇게 마티스는 자신이 원하는 색을 가지고 마치 가위로 그림을 그리는 듯한 새로운 회화 세계를 연출했다.97)

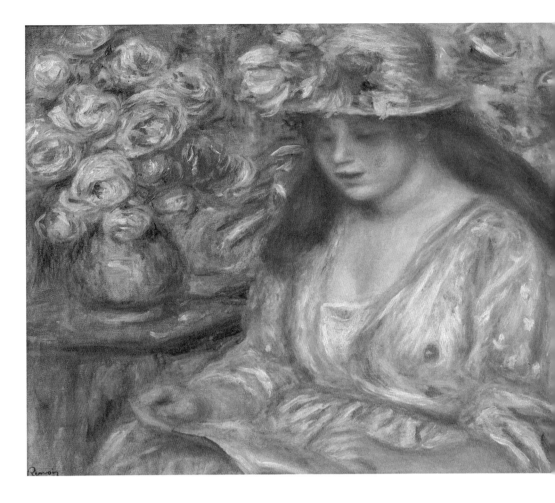

르누아르의
무르익은 화풍

책 읽는 여인

오귀스트 르누아르, 1890년, 캔버스에 유채,
44×55cm

부드러운 곡선, 따스한 색감, 꽃과 여인 등 인상파 화가 오귀스
트 르누아르Pierre-Auguste Renoir(1841~1919)의 그림에는 우리가
아름답다고 여기는 요소가 오롯이 담겨 있다. 그가 그린 대상

은 어린 소녀나 성숙한 여성들로, 대부분 무언가에 열중하고 있다. 햇빛이 느껴지게 그려낸 르누아르의 작품에서는 인위적인 인상을 찾기 어렵다.

〈책 읽는 여인La Lecture〉은 르누아르의 화풍이 한껏 무르익은 작품으로, 붉은색과 흰색을 주조로 그의 특징인 매끄러운 터치와 화사한 색감이 돋보인다. 붉게 상기된 육감적인 여인의 모습에서 여유로움이 느껴진다. 만개한 꽃다발을 담은 화병, 꽃을 꽂은 화려한 모자, 안락한 소파, 레이스 장식 등 눈을 사로잡는 여러 가지 요소로 그림이 더욱 풍성하다. 왼쪽 아래에는 익숙한 사인이 보인다.

르누아르가 추구했던 화풍은 지인들의 초상화를 그릴 때 특히 더 자유롭게 표현되었다. 친분이 있던 클로드 모네와 그의 부인 카미유를 그릴 때는 친숙하게 일상을 담아내려 했다. 〈샤르팡티에 부인과 아이들〉에서처럼, 그는 대상을 사실적으로 그리기보다는 그림 전체의 이미지나 상황을 이상적으로 바꾸는 데 집중했다.

르누아르는 열세 살 때 기술훈련소에서 도자기에 그림을 그려넣는 것으로 작업을 시작했다. 이때 다져놓은 기술이 그의 작품 세계에 큰 영향을 미쳤다. 그는 4년간 화공으로 일했지만, 정식으로 교육을 받은 화가가 아니었기에 평단에서 별로 좋은 평가를 받지는 못했다. 1864년 살롱전에 〈염소와 함께 춤추는 에스메랄다〉를 출품해 입선한 후 다양한 변화를 거치면서 전성기로 나아갔다. 긴 세월 동안 다작을 하면서도 타성에 머물지 않고 변화하는 데 두려움이 없었던 르누아르는, 그제야 든든한 후원자와 컬렉터들로부터 열정을 인정받을 수 있었다.

성공가도에 이르기까지 후원자인 미술상 폴 뒤랑 뤼엘Paul Durand-Ruel(1831~1922)의 공이 컸다. 그는 뤼엘을 통해 다른 인상주의 화가들과 교류할 수 있었고, 전시회도 열 수 있었다. 프랑스 정부는 파리 뤽상부르미술관Musée du Luxembourg에 르누아르의 작품을 소장하기 위해 작품 제작을 요청했다. 뤽상부르미술관은 1750년에 세워진 프랑스 최초의 국립 현대미술관으

로, 이곳에 작품이 소장된다는 것은 화가에게는 매우 중대한 사건이었다. 이를 발판으로 르누아르는 그림의 폭을 넓혀가며 수익을 창출했다.

르누아르의 말년은 청년 시절과는 달리 정신적으로 또 경제적으로 풍족한 시기였다. 하지만 50대 중반 류머티즘이 악화되면서 그는 환경이 좋은 프랑스 남부로 이사했다. 관절이 굳어가 손에 붓을 묶어 그림을 그렸다는 유명한 일화에도 불구하고, 그의 하루하루는 대단히 위태로웠다. 설상가상으로 부인 알린 샤리고Aline Charigot마저 병으로 세상을 떠났다.

그는 "나에게 있어 그림이란 사랑스럽고, 즐겁고, 예쁘고도 아름다운 것이어야 한다"라고 독백했다. 혼란스러운 사회 환경이나 우울감을 작품에 담아낼 이유가 없다고 생각한 것이다. 즐거운 마음으로 대상을 바라보았듯이, 그리는 대상을 밝게 표현하는 게 목표였던 르누아르 예술의 핵심적인 역할은 바로 '행복의 추구'였다.

르누아르뿐 아니라 당대 화가들은 전쟁으로 고통스러웠던 시기에 맞서 낙원 같은 그림을 그리는 풍토가 유행했다. 작품에 장식적인 요소가 더해질수록, 예술은 현실에서 마주치는 모습보다 훨씬 더 아름다워진다. '때에 따라 진실보다 허구가 더 아름답고 가치 있다'는 관점은 기존의 사실주의 화가들의 시각과는 판이했다. 이는 19세기 중엽에 나타난 화풍의 특징으로, 르누아르도 여기에서 크게 벗어나지 않았다. 그에게 그림이란 '우울함을 치유하는 수단'이었다.

르누아르의 작품에 큰 변화가 보인 것은 1880년대부터다. 초기의 자유로운 필치와 흩날리듯 찍어내는 터치는 후기 작품에서 점차 사라지고, 견고한 형태와 이상적인 인체 묘사가 대신하기 시작한다. 그가 이탈리아를 여행하면서 접한 라파엘로 산치오Raffaello Sanzio(1483~1520)의 그림과 폼페이 벽화 때문이었다. 인상주의 이전의 미술에 감화된 그는 라파엘로의 작품을 보고 뤼엘에게 "라파엘로의 작품은 지식과 지혜로 가득 찼다. 나는 앵그르Jean Auguste Dominique Ingres(1780~1867)의 유화를 좋아

하지만, 거대하고 단순한 프레스코화 역시 훌륭하다고 생각한다"라고 편지를 썼다.

이때의 그림들은 앵그르 등의 고전주의에 심취했던 그의 실험적 행보를 드러낸다. 이전의 감각적 인물화와 달리 비현실적으로 보이는 〈목욕하는 여인들〉의 기법은 어딘가 퇴보한 듯한 인상을 주었다.

르누아르의 누드화가 특별한 이유는, 인상주의 화가들과는 달리, 파리 부르주아의 일상보다 정적인 느낌의 인물화에 초점을 두었기 때문이다. 그렇다면 르누아르의 〈책 읽는 여인〉에는 어떤 특징이 있는가? 그는 당시 성행하던 종교화나 역사화가 아닌, 소녀들의 초상화를 그리며 신고전주의 화풍으로 방향을 전환했다. 변화의 표출이었다.

1912년 르누아르의 팔은 마비되었고, 그는 크게 절망했다. 행복한 모습들을 그려내던 르누아르의 노년은 건강이 악화되는 와중에도 끈질기게 그림을 완성하며 서서히 저물어갔다. 매일 이젤 앞에서 그림을 그리고 전시회 출품에 주력했다. 고통 속에서도 작업을 이어가려는 몸부림은 1919년 〈목욕하는 여인들〉을 남기며 끝을 맺는다. 화가는 고통스러웠지만 여인들은 행복한 모습이었다.98)

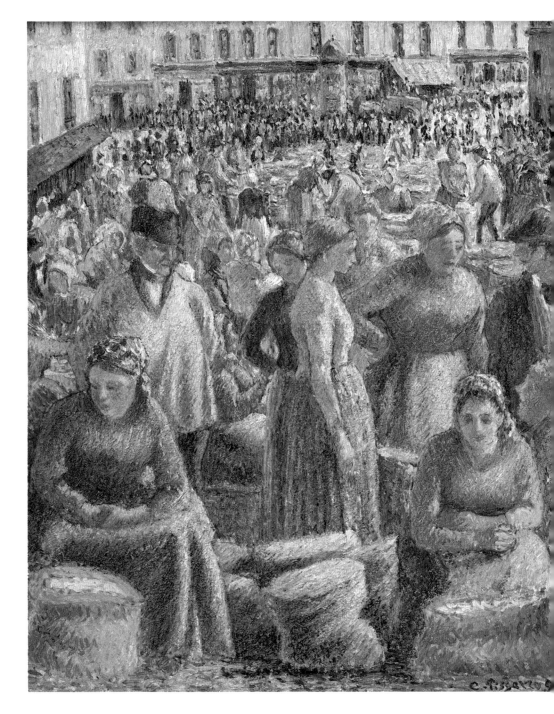

C. Pissarro

피사로가 그린
19세기 산업사회의
단면

퐁투아즈 시장

카미유 피사로, 1893년, 캔버스에 유채,
59×52cm

카미유 피사로Camille Pissaro(1830~1903)의 〈퐁투아즈 시장
Marché de Pontoise〉은 시골 마을의 장터를 그린 작품으로, 당시
의 흔한 일상 풍경이 따뜻한 색감으로 묘사되었다. 건물을 뒤로
하고 작은 점처럼 표현된 수많은 군중과, 그 전면에 자리 잡은
아낙네와, 사이를 비집고 다니는 인물들을 푸른색과 갈색을 섞
어 그려냈다. 모자를 쓴 남성이나 두건으로 머리를 덮은 아낙
네들이 만들어내는 장터의 소란스러움이 바로 들리는 듯하다.
이 작품에서 주목되는 점은 다양한 사회 계층인데, 가운데 왼
쪽에 있는 신사복 차림의 남성과 오른쪽 끝에 그려진 농부의
모습이 대비된다.

　　피사로는 '계급'이라는 문제의식을 작품 속에 담아낸 화가
다. 후기 인상주의 탄생에 영향을 끼친 것으로 평가받는 그는,
주로 도시 풍경과 시골 마을의 정취를 간결한 붓 터치와 화사
한 색감으로 묘사했다. 피사로의 중반기 작품의 주요 모티프였
던 공장 이미지는 그가 산업이라는 주제를 수용해 사회의 변화
를 받아들이는 화가였음을 말해준다. 시장에서 물건을 사고파
는 북새통을 그려낸 〈퐁투아즈 시장〉 역시 그가 추구했던 예술

세계의 다양성을 보여준다.

인상주의 화가 중에서 19세기 프랑스 사회의 단면을 가장 잘 표현해낸 화가를 꼽으라면 단연 피사로라고 말할 수 있다. 그는 19세기 산업사회가 도래하면서 수면 위로 떠오른 노동자와 부르주아 계층의 갈등, 도시생활과 농촌생활의 양면성, 그로 인한 빈부격차 문제를 따뜻한 색감과 부드러운 묘사법으로 풀어냈다. 피사로는 기존 질서를 부정하는 무정부주의자이자 '평등 사회'를 꿈꾸는 이상주의자였다. 계급 구분이 없는 사회, 즉 계층 간 장벽이 허물어지고 모두가 조화롭게 공존하는 세상을 꿈꿨고, 농촌의 생활과 도시 풍경을 결합하는 하나의 방법으로 '시장'이라는 장소를 택한 것이다.

피사로는 런던에 거주했던 2년 정도를 제외하고는 줄곧 퐁투아즈에 정착해 살았고, 따라서 그의 작품이 농촌을 배경으로 한 것은 자연스러운 흐름이었다. 피사로의 초기 작품은 한적한 시골 마을이 배경이었다. 1859년 살롱전에 출품한 그의 작품은 카미유 코로Jean Baptiste Camille Corot(1796~1875)의 영향을 받은 전통적인 그림이었다.

피사로의 관심이 노동자 쪽으로 향한 건 1860년대부터였다. 그는 노동자들의 삶을 작품의 소재로 삼기 시작했다. 그의 작품은 산업 이미지와 관련한 모티프가 끊임없이 등장하면서, 크게 전원 풍경화와 도시 풍경화로 나뉜다. 농촌을 배경으로 삼든 도시를 배경으로 하든, 그의 시선이 향하는 곳은 언제나 노동하는 사람들이었다.

1870년대부터 그의 그림에서 시장 풍경이 본격적으로 등장하기 시작한다. 작품 속에 다양한 신분의 인물들이 출현하면서 시장의 모습도 다양해졌다. 하나의 장소를 여러 각도에서 그린 연작은 피사로의 작품 세계 중 후반기에 집중되어 있을 정도로 그가 즐겨 그리는 소재가 되었다. 그는 상상으로 그림을 그리는 것이 아니라, 자신이 직접 보고 들은 삶의 편린들을 작품 속에 담아내는 데 충실했다. 즉, 피사로가 추구한 예술관은 사실주의와 인상주의 그 중간 어딘가에 있었다.

피사로의 작품을 확대해서 보면 점묘 방식을 확인할 수 있다. 빨간색과 파란색 등 강렬한 원색을 작은 점으로 찍어 구성하는 방식은 선명한 색으로 인식된다. 이는 혁신적인 작업이었다. 점묘법pointillism으로 불리는 이 기법은 1885년 피사로가 쇠라 Georges Pierre Seurat(1859~1891)와 시냐크Paul Signac(1863~1935)를 만나 풍경의 '인상'을 포착하는 방법을 연구하면서 시작되었다. 그는 빛을 표현하기 위해서는 물감을 섞는 것보다 빛의 삼원색을 개별적으로 찍는 것이 효과적이라는 생각에 도달했다. 이 방법은 물감을 혼합하는 인상주의 화가들의 방식과는 분명히 달랐다.

신인상주의 회화 기법인 '분할주의divisionnisme'는 선명한 색채를 뿜어냈지만, 피사로에게 새 기법은 바람처럼 지나갔다. 계산적이고 분석적인 점묘 기법은 자유로운 그에게는 맞지 않았다. 그는 본래대로 자유로운 터치로 돌아갔다. 게다가 피사로의 방대한 작업량으로 미루어보아, 색채를 분할하고 계산하는 점묘법은 필요 이상으로 많은 시간이 요구되었을 것이다.

무엇보다 미술계 안에서의 의견 대립은 그가 신인상주의 기법을 적극적으로 끌고 가지 못한 결정적인 이유였던 것으로 보인다. 쇠라와 시냐크를 비롯한 인상주의 화가들은 찬사를 보냈지만, 이에 회의적인 화상들의 의견도 있었기에 분파의 대립을 피할 수 없는 상황이었다.

혁신적이었던 발견과 시도도 시간이 지나면 타성에 젖기 마련이다. 새로움을 위해 연구를 거듭하는 동안 미술 사조의 분기점에 놓인 화가들, 즉 오늘날 선구자로 인정받는 아방가르드 Avant-garde 예술가들에게는 이전의 사조를 전복할 수 있는 새 방법론을 제시할 의무가 생겼다. 색채의 표현이나 형태의 변화 같은 기술적인 부분에 대한 고민이 클 수밖에 없는 예술가들의 고충은 그때나 지금이나 별로 다르지 않다. 피사로도 그 길목에서 많은 시도를 하고 다시 돌아오는 과정을 통해 자신만의 화풍을 찾았다고 할 수 있다. 지금 우리가 보고 있는 피사로의 작품들은 그런 깊은 고뇌와 고민의 아름다운 흔적이다.[99]

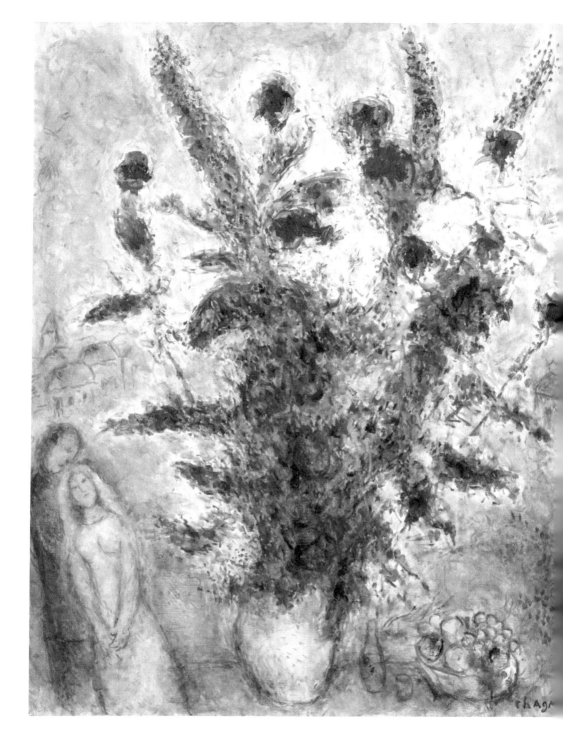

샤갈이 88세에
그린 꽃과 여인

붉은 꽃다발과 연인들

마르크 샤갈, 1977-78년, 캔버스에 유채,
92×73cm

마르크 샤갈Marc Chagall(1887~1985)은 1887년 비텝스크Vitebsk 라는 러시아의 작은 마을에서 태어났다. 1907년에는 상트페테 르부르크로 유학길에 올랐고, 3년 후 파리로 옮기면서 화가로 서의 지평을 넓혀갔다. 유학 생활이 길어지면서 샤갈은 유년 시 절의 추억들을 작업의 소재로 삼아 고향에 대한 짙은 향수를 달랬다. 〈붉은 꽃다발과 연인들The marriage bouquet〉이 제작된 1970년대 중후반 샤갈은 프랑스 남부 생폴드방스Saint Paul de Vence에 있었다. 샤갈의 제2의 고향으로 알려진 이곳에 그는 생 을 마칠 때까지 머물렀다. '샤갈의 마을'이라고도 한다.

사실 샤갈의 가족은 비텝스크에서 풍족하게 생활하지는 못 했다. 그는 그림에서만큼은 현실을 벗어나 얽매이지 않는 삶 을 살기를 원했다. 자신이 좋아하는 것들과 함께 하늘을 날고, 삶의 모든 무게를 내려놓고 중력을 거슬러 구름 위로 향하는 것… 이런 초현실주의적 상상은 "행복의 궁극적인 원천은 자유 에서부터 시작된다"라는 샤갈의 관념에서 비롯되었다.

초현실주의 작품에서나 등장할 법한 거꾸로 매달린 집과 비 현실적인 크기로 확대된 동물, 날아다니는 사람들은 그의 종교

로부터 나왔다. 유대교회당에서 읽은 성서와 신비주의는 샤갈의 작품 세계에 큰 영향을 미쳤다. 그의 작품 속에 많은 동물이 등장하지만, 이들은 마을 전경을 묘사하기 위해 쓰인 단순한 피사체가 아니다. 소와 닭, 당나귀, 물고기, 새 등에는 모두 죽은 사람의 영혼이 깃들었기에, 그는 인간과 동물은 서로 사랑하며 공생해야 하는 관계라고 여겼다. 샤갈에게 인간이나 동물은 모두 '자유'의 상징이었다.

19세기에 태어난 유대계 러시아인 샤갈은 이야기가 있는 그림으로 세계인에게 꾸준히 사랑받는 화가다. 이건희 컬렉션의 샤갈 작품 또한 많은 사람의 주목을 받았다. 그중 〈붉은 꽃다발과 연인들〉은 아주 평범한 소재지만 강한 인상을 주는 그림이다. 화병에 담긴 꽃이 그림의 중심인데, 주변으로 돌아가면서 연인과 과일바구니, 마을 등을 들러리로 세웠다. 무성한 이파리는 갓 자란 새싹처럼 푸릇하고 꽃잎은 붉게 강조했다. 오른쪽 아래에 놓인 바구니 안의 과일은 풍족한 마음을 상징하며, 면사포를 쓴 신부가 연인에게 기댄 모습은 그가 즐겨 그린 대상이다. 화면 전체는 옅은 푸른색으로 채우고, 잎의 녹색을 강조하고, 꽃은 붉게 그렸다. 그 뒤에는 늘 그렇듯 샤갈의 고향으로 유추되는 풍경이 그려져 있다.

'꽃과 여인'은 샤갈의 후반기 작업까지 이어진다. 형형색색의 물감으로 화병 속 만개한 꽃을 표현하거나, 자신의 스튜디오에서 바라본 창가의 풍경을 그리는 등 88세에 접어든 샤갈은 주로 정물화를 그리는 데 집중했다. 실내 소품, 고향을 연상시키는 마을, 과일바구니, 여인의 모습 등 다양한 소재가 등장하지만, 이 모든 것을 관통하는 단 하나의 주제는 '행복'이다.

그의 작품에 대해 "어느 화파에도 속하지 않는, 실험적이지 못한 화풍"이라는 평이 있지만, 이는 오히려 그의 명성을 높이는 특징이 된다. "저는 비현실적인 환상이나 상상 따위를 그린 적이 없습니다. 오직 저의 경험과 감정과 추억만을 작품 속에 담았습니다." 샤갈의 말에 따르면, 그의 작품은 단지 아름다운 추억과 경험이 담긴 기록일 뿐, 그 어떤 것도 상상으로 만들어

낸 허상이 아니다.

샤갈은 '색채의 마술사'로 불린다. 푸르스름한 색을 즐겨 사용했지만, 차가운 색도 따뜻하게 보이도록 하는 힘을 가진 화가다. 색채의 마술사답게 그의 화면은 신비로운 색채로 가득 채워졌다. 샤갈의 작품 세계는 크게 러시아 시기(1910~1922), 파리 시기(1923~1941), 미국 망명 시기(1941~1948), 프랑스 정착기(1948~1985)로 나뉜다. 그는 1926년 뉴욕에서 첫 전시회를 열고 국제적인 명성을 쌓아갔다. 입체주의의 영향을 강하게 받을 수밖에 없는 환경에서 화면을 구상하는 피카소 식 기법을 부분적으로만 수용하고, 나머지는 그의 장기인 색채에 관한 연구로 채웠다.

샤갈의 작품에는 연인의 모습이 꾸준히 나타난다. 다수의 작품에 자신의 뮤즈인 아내 벨라를 담았을 만큼, 사랑이라는 주제는 그의 예술 인생에서 큰 부분을 차지한다. 그중에서도 〈에펠탑의 신랑신부〉는 환상의 세계를 창조하듯, 에펠탑을 배경으로 날아다니는 신랑과 신부의 모습을 담았다. 에덴동산으로 날아가는 연인들을 그린 이 작품에서 둥근 태양 빛, 당나귀, 음악, 수탉 등은 연인을 전쟁의 위험으로부터 지켜주는 상징적인 의미를 지닌다.

유대인이기에 받았던 수많은 차별과 핍박, 나치의 감시 아래 자유로운 예술 활동이 금기시되던 때, 타국으로 망명해야 하는 상황은 계속되었다. 제2차 세계대전 발발 후에는 유대인이라는 이유로 작품이 공개적으로 조롱당하며 태워지기도 했다. 슬라브 제국의 유대인 박해와 나치로부터 당한 학살을 증언하는 모티프는 현실을 고발하는 샤갈의 방식이었다.[100]

재료의 자율성으로
강조된 원초적 감성

풍경

장 뒤뷔페, 1953년,
메소나이트 위에 오트파트와 유채,
97×130cm

프랑스 르아브르에서 태어난 장 뒤뷔페Jean Dubuffet(1901~1985)
는 17세에 줄리앙아카데미Adadémie Julian에서 그림을 공부했
다. 그러나 중도에 그만두고 포도주 판매상 등으로 일하다가,
1944년 파리에서 전시회를 열면서 뒤늦게 화가의 길로 접어들
었다. 첫 전시회에서 화단의 비상한 주목을 받았는데, 아이 그
림 같기도 하고 낙서한 듯한 회화들 때문에 비난의 대상이 되
었다. 이때부터 그는 낙서나 암굴 벽화, 아이나 정신장애인의
그림을 자기 회화의 원천으로 삼았다.

　원시미술에서 보이는 대담한 색채감각과 정신장애인이 그린
것 같은 왜곡되고 찢긴 형태, 거친 마티에르 등 순수 본능을 거
칠게 드러내는 그의 작품은 파리 화단에 신선한 변화를 예고
했다. 뒤뷔페는 전통적인 회화 기법과 재료를 거부하고, 석회나
자갈 등을 이용해 작품을 제작함으로써 기존의 미학적 질서에
저항했다. 그는 이런 작품들을 통해 유럽 앵포르멜 미술의 기수
로 등장했다.

　뒤뷔페의 작업은 반죽을 두껍게 만들어 붙이는 '오트파트
hautes pâtes'의 시기와 흑·백·청·적색의 선묘를 강조한 '우를루

프 l'Hourloupe' 시기로 구분된다. 여기에 소개하는 〈풍경〉은 오트파트 시기의 작품으로, 황폐한 땅의 이미지를 특유의 기법으로 표현했다. 화면 거의 전부를 황갈색 유채를 두껍게 바르고, 그 안에 형태가 불분명한 각종 형상을 접거나 혹은 밀어내기 등으로 표현했다. 그림 상단에 구획을 나누듯이 옅은 톤으로 변화를 준, 뒤뷔페 전기의 경향을 잘 보여주는 작품이다. 재료의 자율성을 추구하는 이 작품은 원초적 감성을 강조한 그림으로, 물질감이 풍경의 정형성을 구현해낸다. 고립이나 갈등 등의 인간 내면을 시각화한 뒤뷔페의 작품에서는 대상에 대한 작가의 실존주의적 시각이 원동력으로 작용한다.[101]

뒤뷔페, 포트리에Jean Fautrier(1898~1964), 코브라그룹Group CoBrA은 눈에 보이는 대상에 대한 애착을 버리지 않았다. 그들은 형상을 왜곡하고 거칠게 다루지만 완전한 의미의 추상화가는 아니다. 이들 앵포르멜 화가들은 자유로운 행위로 형태와 색채를 해방했고, 회화에 생명감을 주는 데 중점을 두었다. 그들은 기존의 미적 평가나 작가들의 분류 등에 염증을 느꼈다. 때문에 뒤뷔페 등 모든 앵포르멜 미술가에게 마티에르는 정신성 복구의 주체로 도입되었다. 그들은 구상적 형태와 재료를 통해 정신성의 문제를 거론했다. 회화의 주제를 인간과 실재 대상에서 찾았다. 무정형에서의 출발은 화가의 직관을 존중하고 회화에 생명을 불어넣는 방법이었다.

뒤뷔페는 '아르브뤼L'art brut(날것을 의미하는 '브뤼'에서 나왔는데, 정신장애인의 창작물을 말한다)'를 제창해 본능의 자유를 강조했지만, 그의 작품들은 형상을 완전히 벗어나지는 못했다. 그는 아이처럼 먼 곳은 화면 상단에, 가까운 곳은 화면 하단에 배치하는 원근 구성을 채택했다. 뒤뷔페는 정신장애인과 어린아이들의 그림에서 전문 화가들의 작품에서는 보이지 않는 순수성과 광기 등을 발견했다. 무정형의 형태나 우연 등의 돌발 사건, 예측할 수 없는 결과에 관심을 가졌다. 그러나 관습에 길든 대중들은 뒤뷔페의 다듬어지지 않은 미술의 원시적인 성격을 이해하지 못하고 반감을 갖기도 했다.

유복한 가정에서 태어난 뒤뷔페는 경제적 어려움이 없었다. 그림을 팔아야 한다는 강박관념에 시달릴 필요가 없었기 때문에, 자신이 실험하고 싶은 것을 거리낌 없이 할 수 있었다. 그는 의도적으로 전통적 소묘 방식을 버리고, 낙서와 같이 서툴게 표현하면서 우연적 효과와 본능적 충동을 중요시했다.

뒤뷔페는 그림을 그린다는 것은 말하고 걷고 먹는 것만큼이나 본능적이라고 생각했다. 그의 존재는 전후 프랑스가 다시 미술의 중심지로서 시선을 모으기에 충분했다. 그는 본능의 힘과 자유를 서구의 미학 체계 위에 올려놓았다. 그의 작품에서 물질은 생명과 정신의 근원으로 파악된다. 그는 물감을 반죽처럼 두껍게 칠해서 인물과 풍경 등을 변형시켰다. 뒤뷔페의 예술은 시각적 환상을 무너뜨리고 '물질성物質性'을 회화의 본질로 대신한다.

그는 재료를 선택할 때도 순간순간 필요한 재료를 즉흥적으로 취하는 것이 재료의 생명을 존중하는 것이라고 생각했다. 순수한 재료와 원시적인 본능은 숨겨진 자아를 끄집어내는 강력한 수단이 된다. 그런 의미에서 뒤뷔페가 가장 관심을 가진 테마는 '인간'이었다. 그의 작품에서 인간은 버림받고 가련하며 선善한 사람의 이미지다. 그는 위선을 혐오했으며 순수성을 강조하기 위해 물질 자체를 우선시했다. 역설적으로 그는 물질성 존중을 통해 인간의 순수한 정신성을 드러내고자 했다. 그의 회화 개념과 거친 형식은 본능의 충동을 중요시하는 아르브뤼 운동의 탄생에 크게 이바지했다. 뒤뷔페는 인간의 본성을 탐구한 화가였다.102)

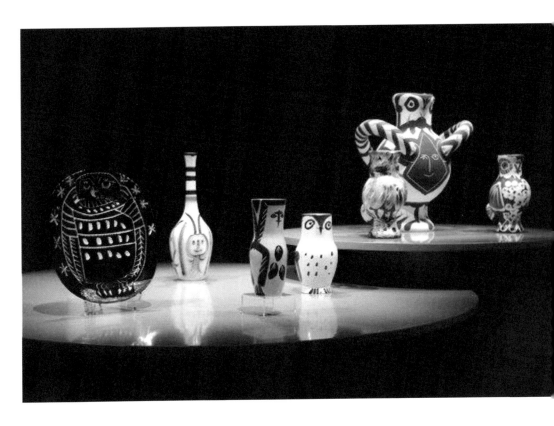

천재 화가 피카소의 그림도자기
성공한 실험

파블로 피카소, 그림도자기 일괄

이건희 컬렉션 중 파블로 피카소Pablo Ruiz y Picasso(1881~1973)
의 도예 작품 112점은 다채로운 그의 작품 세계를 잘 보여준다.
〈검은 얼굴의 큰 새Gros oiseau visage noir〉는 색채는 물론이고,
부엉이의 표정과 문양 등이 그야말로 피카소다운 작품이다. 피
카소는 구차한 설명이 필요 없는 '천재 화가'다. 그의 천재성은
어릴 때부터 드러나, 그의 아버지는 아들을 위해 자신의 그림
작업을 접었다.

2003년 여주 세계생활도자관에서 개최된 '피카소 도자전 Picasso in Clay'에서 우리는 1940년대부터 20여 년간 지속된 피카소의 도자기 작업을 볼 수 있었다. 이 전시는 회화에 안주하지 않는 그의 예술정신을 회고하는 자리였다. 그는 다작하는 작가이자 실험정신이 충만한 작가였다. 피카소가 활동했던 당시 도공은 단순 숙련공 정도로만 인식되었을 뿐, 예술성과는 거리가 멀었다. 그가 도예 작업을 시작한 시기는 '청색시대'와 '입체파시대'를 거친 말년이었다.

피카소의 청색시대에는 절친한 친구의 자살로 인한 충격이 담긴 푸른색 계열의 음울한 구상 작품들이 그려졌다. 이후 그는 페르낭드 올리비에Fernande Olivier와의 연애를 계기로 밝은 핑크빛 그림들을 정열적으로 그려냈다. 피카소는 1912년 입체주의Cubism를 창시하고, 1923년 초현실주의를 거쳐, 1937년에 그의 대표작 〈게르니카Guernica〉를 제작했다. 그가 남긴 유화, 조각, 도예품, 판화 등은 모두 35,000여 점에 이른다. 초인적인 작업이 아닐 수 없다. 피카소 전기 작가 존 리처드슨John Richardson은 이렇게 썼다.

지난 50여 년간 모든 장르의 예술가들은 알게 모르게 피카소에게 빚을 지고 있다. 피카소는 오늘날 예술의 열매에 씨를 뿌려준 것과 다름없다.

도예 작업의 시작은 피카소가 즐겨 방문했던 프랑스 남동부 발로리스Vallauris에서였다. 발로리스는 유럽의 도기 생산지로 유명하다. 그는 작업에 돌입하기 전 수백 장의 드로잉과 스케치를 준비했다. 첫 작업은 공방의 표준에 따라 접시와 단지에 그림을 그리는 것이었다. 처음에는 완성된 도자기에 그림만 새기는 정도였으나, 새나 여인 모습의 항아리, 꼬리 달린 부엉이 등 도자기의 형태에 맞게 변형했다. 그는 이곳의 마두라공방에서 25년간 4천여 점에 이르는 그림도자기를 제작했다. 나는 언젠가 그의 은쟁반 작업물을 본 일이 있다. 그만큼 그의 관심 분야

는 넓고도 깊었다.

피카소의 도자기 그림 주제는 다양하다. 황소, 부엉이, 올빼미, 비둘기 등 동물 형상뿐 아니라, 켄타우로스Centauros(그리스 신화에 나오는 상반신은 인간, 하반신은 말의 모습을 한 괴물)처럼 신화 속 동물들을 담아내기도 했다. 접시에 역동적인 투우 장면을 그리는가 하면, 둥근 화병 표면에 부엉이 얼굴과 깃털을 새기기도 했다.

도화陶畫는 캔버스 그림과는 그리는 방식이 크게 다르다. 피카소는 "평범한 오브제에 생명을 부여하는 작업에서 무한한 즐거움을 느꼈다"라고 말했다. 그렇게 도자기에 예술혼을 불어넣은 것이다. 점토를 직접 빚고 조각칼로 디자인하면서 완성도를 높여갔다.

피카소는 특히 '강인함'과 '용맹함'을 드러내는 대상에 흠뻑 매료되었다. 그는 연애담만큼이나 남성성을 찬미하는 작업을 즐겨 했다. 도예뿐 아니라 회화 작업에서도 부엉이 도상을 자주 그렸다. 그는 실제로 부엉이를 키우기도 했는데, 작품 속에 부엉이를 등장시킴으로써 부엉이에 자아를 투영했다. 부엉이는 신화적 메시지와 밀접한 관련성이 있는 것으로 추정된다. 여기에서 우리는 부엉이의 무표정한 모습과 투박한 선 무늬에 주목해야 한다. 이는 이국적이고 신비한 분위기를 연출하는 효과가 있다.

피카소의 〈아비뇽의 여인들〉을 보면, 여성과 유색인종의 '마스크 형상'이 소재로 등장한다. 이는 다분히 서구인들의 오리엔탈리즘을 드러낸다. 로버트 골드워터Robert Goldwater는 피카소의 〈아비뇽의 댄서Nude with Raised Arms〉와 아프리카 가봉의 수호신상을 비교한다. 원시주의 조각에 보이는, 머리 뒤로 끌어올린 팔이나 구부러진 다리가 이 작품 속의 모델과 유사하다는 것이다.

골드워터는 〈아비뇽의 여인들〉에서 보이는 여인의 눈과 코, 입에 드리운 음영이 본래는 아프리카 형상에서 따온 것이라고 주장했다. 아프리카 원주민에 대한 피카소의 인식은 그의 예술세계 전반에 강한 영향을 미쳤다. 기괴하게 묘사된 여인들의 모

습에 대한 해석은 미술사학자들에게 흥미로운 주제였다.

피카소의 철학을 이해하기 위해서는 입체주의의 탄생 배경을 알아야 한다. 입체주의는 20세기 초 파리에서 기원했다. 입체주의 화가들은 사물의 본모습을 드러내기 위해서는 '주사위를 펼쳐보듯 여러 면을 모두 조합하는 것만이 본질을 담아내는 방법'이라는 결론에 이른다. 이제 색채나 원근법 등의 기본 원칙은 적용되지 않았다. 보기에 따라 어색하게 느껴지기는 하지만, 여기에서 회화는 과거와는 완전히 다른 새로운 세계를 향해 나아가고 있었다.

입체주의 화가 조르주 브라크Georges Braque(1882~1963)의 작품에서도 '원근법'과 '빛'이 서서히 사라졌다. 이들의 관점은 미술계에 새 지평을 열었다. 재현하는 것에서 자유로워진 입체파 화가들은 모든 사물을 해체하고 조합하는 것으로 시작했다.

비평가 기욤 아폴리네르Guillaume Apollinaire는 피카소의 작품을 "현대조각사에 한 획을 그을 걸작"이라고 평가했다. 그 대상인 피카소의 콜라주 작업은 조각과 회화의 중간에 위치한 새 길을 찾아가고 있었다. 입체주의 단계에서 캔버스는 더 이상 재현을 담아내는 도구가 아니라 물질 자체가 되어버렸다. 20세기에 들어서면서, 피카소 외에 미로나 샤갈 등의 대가들도 모두 삼차원 공간예술을 시도했다. 평면 회화에 만족하지 않는 이 화가들의 작업은 한때 유행이 아닌 새로운 사조의 시작을 알리는 불씨였다.

이로써 회화는 더욱 다양해지고 있었다. 피카소가 말년에 도예 작업에 매료된 것은 어쩌면 당연한 수순이었다. 창작 욕망을 발전시켜 콜라주 작업으로 화면 위에 진짜 사물을 붙였고, 입체 작품인 도자기를 통해 그 욕망을 완수했다. 피카소가 위대한 점은 끊임없이 실험에 도전해 새 세계를 창출했다는 데 있다.[103]

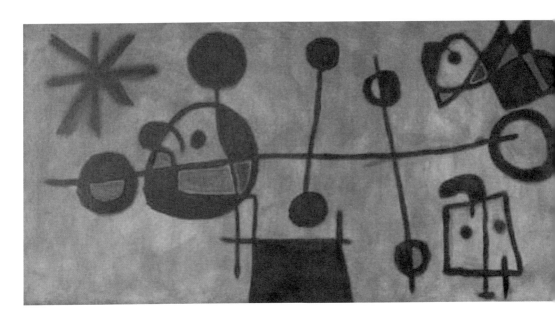

미로가 재창조한
카탈루냐의 밤 풍경

구성

호안 미로, 1953년, 캔버스에 유채,
96×377cm

경기도박물관장으로 재직할 때 경기도미술관을 설계하고 건립
하면서 개관기념전으로 호안 미로Joan Miró i Ferrá(1893~1983)의
초대전을 기획해, 천진무구한 그의 작품 세계를 소개한 바 있
다. 이번에 이건희 컬렉션으로 기증된 그의 작품 〈구성Painting〉
은 손이 가는 대로 그은 선과 어색한 색채 조합 때문에 '아이 그
림' 같다는 평가를 받기도 한다. 상상의 세계를 펼친다는 점에
서, 또 기초적인 도형으로 그림을 조합하는 방식 때문에 그렇
게 볼 수도 있을 것이다.

〈구성〉은 점과 선과 면으로 이루어진, 기호로 가득한 추상
화다. 옆으로 긴 푸른 화면 속에 검은 선으로 새와 뱀, 사람들
을 추상적으로 표현했다. 동양의 서예를 원용한 그의 표현 방법
은 간단하고도 강력하다. 강조하는 부분에는 빨간색과 녹색으
로 포인트를 주었고, 눈동자를 강조했다. 더하여 의미를 알 수
없는 기호들, 별표나 세모, 네모 등을 불규칙적으로 나열했다.

이 작품은 미로의 고향 카탈루냐Cataluña의 밤 풍경을 표현
한 그림이다. 지중해 특유의 온화한 기후를 나타내고자 청록색
을 주조 색으로 하고, 그 위에 하늘을 나는 새와 반짝이는 달과
별을 그려 카탈루냐의 특색을 반영하고자 했다. 비논리적인 요
소들이 나열된 화면은 그가 실제 장소를 떠올리며 자신만의 언
어로 재창조하는 과정을 반복한 끝에 완성되었다.

미로의 작품은 초현실주의와 야수파적 색채, 더불어 입체주
의 화풍이 혼합되었으나 그들과는 차별성을 보인다. 다채로운
색감과 조형성을 보여주면서도 독창적인 미로의 세계에는 서정
성이 넘친다. 사물들의 불규칙한 행렬과 미지의 기호들로 가득
한 그의 작품에는 조화로움 속에 작가가 의도하는 어떤 방향이

286
287
오늘 미술

있다. 시인의 언어처럼, 그의 회화에는 화가의 삶이 담긴 기호가 하나하나 수놓아져 있다. 이는 미로가 말했듯이, 그가 고향에서 관찰한 별이기도 하고, 화면 구상에 대한 고민 끝에 찍어낸 미적 기표이기도 하다.

그는 처음부터 추상화를 그리지는 않았다. 1920년대의 작품들은 시골 풍경을 재현하는 것에서 시작했다. 하지만 마치 장식하듯이 평면적으로 묘사하고 채색했다. 초기 작품이 토속적인 마을을 배경으로 형태를 드러냈다면, 이후 미로의 작품은 〈구성〉이 제작된 시기에 추상화로 정점을 찍었다. 빨강, 노랑, 파랑 등 강렬한 원색을 담아낸 미로의 그림은 점점 추상화된 점, 선, 면의 구성으로 실험적인 형태를 드러냈다.

1888년 바르셀로나 만국박람회에서 처음 접한 동양의 예술은 미로의 관심을 한층 북돋웠다. 동양의 예술은 미로에게 큰 영감을 주었고, 그는 서예에서 해답을 발견했다. 어떤 의미에서 미로의 작품은 시와 회화의 경계에 있다. 그의 그림에서 보이는 기호들은 새로운 종류의 언어. 그의 모티프는 자연에서 출발한다. 그는 밑그림과 핵심 부분만을 남긴다. 채우려 하기보다 덜어내고 비워내려고 노력한다. 마치 장욱진이 캔버스 바닥까지 물감을 걷어내려 했던 것처럼.

자연과의 교감이 일상이었던 미로에게는 자연 풍경이 그림의 재료였다. 그의 예술관은 초현실적 사고를 기반으로 하지만, 그는 색채와 형태에 대한 도전을 멈추지 않았다. 그의 작품은 다른 작가들과의 교류를 통해 점차 완성도를 높여갔다. 특히 전위작가들은 그가 새로운 세계에 눈을 뜨는 데 많은 영향을 미쳤다. 그에게 마티스는 굵고 얇은 선의 운율을, 초현실주의자들은 무의식의 세계를 탐구할 동기를 주었다. 입체주의의 영향을 받은 건 피카소를 만나고부터다. 그를 통해 화면을 분할하는 기법을 터득하고, 이를 자신의 구상 작업에 적용했다.

잘게 쪼개진 캔버스 속 화면은 미로의 중반기 작업부터 나타나는 특징이다. 그의 작품에서는 연금술에 대한 관심도 보인다. 초현실주의자들에게 연금술은 과학적으로 증명되지 않은

영역을 이해하기 위한 유일한 수단이었다. 초현실주의자들이 무의식의 영역을 탐구하는 것처럼, 그는 합리적인 영역에서 분리되려고 노력했다. 그에게 중요한 것은 감동이고 울림이었다. 그는 보이지 않는 것을 작품 속에 담아내려고 했다. '순수함'에 도달하기 위한 몸부림은 예술가들에게는 평생의 과제다.

화가는 시인처럼 작업한다. 먼저 단어가 떠오른다. 생각하는 것은 그다음이다. 우리는 인류의 행복에 대해 글을 쓰겠다고 결심하지 않는다. 정반대로 우리는 정처를 잃고 헤매고 있다.

화가를 시인에 빗대 표현한 미로의 이 말은 이성보다 감성을 우선으로 따르겠다는 굳은 심지이기도 하다. 머리로 무엇을 그릴지 결심하기 전에, 화가가 붓을 잡는 순간 이미 어떤 작품이 탄생할지 정해지는 것과 다름없다. 시인은 감동을 주기 위해 고민하지 않는다. 독자들의 반응을 중시하기보다 솔직한 고백을 통해 깊은 울림을 전달하듯, 미로의 바람도 그러했다.104)

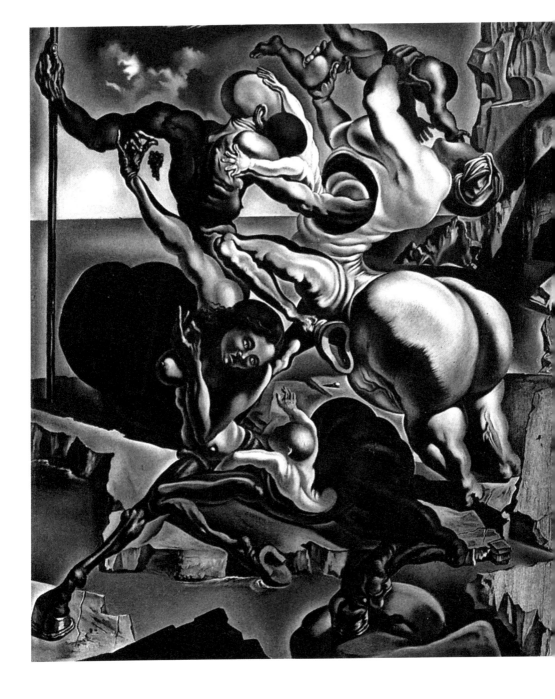

달리의 낙원,
반인반수의
육아낭

켄타우로스 가족

살바도르 달리, 1940년, 캔버스에 유채,
35×30.5cm

이건희 컬렉션으로 소개된 〈켄타우로스 가족Family of Marsupial Centaurs〉은 신화적 소재를 차용한, 살바도르 달리Salvador Dali(1904~1989) 특유의 방식으로 초현실적인 장면을 연출한 작품이다. 화면 중앙에 켄타우로스가 보인다. 배에 있는 아기들을 바깥으로 꺼내고 있다. 그림 속 인물들은 서로 다른 모습을 하고 있지만, 잿빛으로 채색된 육체에는 생기가 없다. 다소 기괴하기까지 하다. 세상 밖으로 나온 아기는 이미 성장한 상태다.

이해하기 어렵고 상식을 거스르는 이 그림은 도대체 무엇을 의도한 작품인가? 달리 작품의 특징은 대부분의 초현실주의 Surréalisme 화가들이 보여주는 공통점이기도 하다. 달리는 대체로 '꿈'을 바탕으로 그림을 그렸다. 현실 세계에 존재하는 사물과 상상으로 결합한 화면은 시간의 흐름을 따르지 않아 복잡한 형태로 나타난다. 인물의 과장된 움직임과 뒤틀린 형태 그리고 원근법을 초월한 구도는 비현실적인 느낌을 가중한다.

작품 〈켄타우로스 가족〉도 마찬가지다. 이 그림에서 눈길을 끄는 건 반인반수半人半獸의 '육아낭育兒囊'이다. 캥거루처럼 새끼를 넣고 기를 수 있게 만들어진 육아낭은 인간에게는 없다.

달리는 육아낭을 바로 '낙원'으로 비유했다. "나와서도 다시 들어갈 수 있는 육아낭을 지닌 켄타우로스가 부럽다"라는 그의 말은 심리학자 프로이트의 주장에서 언급되는 이드Id(자아, 초자아와 함께 정신을 구성하는 하나의 요소) 사상에 근원을 둔다.

프로이트에 의하면, 인간이 태어날 때 겪는 육체적 난관과 어머니의 자궁으로부터 분리되는 고통은 인간의 원초적인 트라우마다. 불안은 여기에서 비롯되는데, 어머니의 자궁에 들어가야만 해소된다. 그러나 이는 결코 일어날 수 없는 일이다. 그래서 달리는 자신의 작품 세계에서만큼은 이 육아낭을 통해 인간에게 주어진 한계, 즉 트라우마를 극복하고자 했다.

1904년 스페인 피게레스Figueres에서 태어난 달리는 관습에 순응하지 않고 모든 일에 의문을 품었다. 산페르난도 왕립미술학교에서 수학할 당시, 학교와 스승들을 문제 삼는 바람에 퇴학당하기도 했다. 스스로 광인이라 칭했던 달리의 모습은 우리에게도 익숙하다. 그는 파리에 정착한 1928년부터 여러 예술가와 본격적으로 교류하기 시작했다. 이 시기에 개인전을 열고, 초현실주의 이론가 앙드레 브르통Andrè Breton(1896~1966)의 권유로 초현실주의 그룹에 합류했다. 이 그룹은 막스 에른스트Max Ernst(1891~1976)와 르네 마그리트René Magritte(1898~1967)를 중심으로 파리와 런던 등지에서 점차 인정받는다. 이들의 관심사는 기존 제도에 대한 불신과 이성적 사고가 낳은 결과에 대한 허무함이었다. 제1차 세계대전의 폐허 속에서 예술가들은 의문을 가졌다. 전쟁이 남긴 건 오직 상처뿐이었다. 모든 체제에 대한 믿음은 붕괴했다. 초현실주의자들은 합리적인 사고가 정답은 아님을 깨달았다. 그 때문에 의식의 세계를 벗어나 우연의 세계를 찾기 시작했는데, 그 출발점이 바로 '꿈'이었다.

〈기억의 지속La persistència de la memòria〉은 달리의 대표작이다. 시계가 사막 한가운데서 흘러내리는 장면은 비현실적인 세계를 형성한다. 익숙한 사물을 어울리지 않는 장소에 두거나 왜곡된 형태로 묘사해 맥락을 파괴하는 방식은 초현실주의 작업의 근본 뼈대다. 의식의 개입을 최소화하는 것이 가능하다고

믿었던 달리는 환상의 세계를 창조하려 했다. 그렇지만 달리가 언제나 상상과 꿈의 이미지에만 의존한 것은 아니었다.

이 작품 속 배경은 카탈루냐 해변의 절벽으로, 실제와 가상의 세계가 혼재되어 낯선 느낌을 준다. 우리의 무의식이 결국 실제 경험했던 것들을 기반으로 형성되듯이, 달리도 자신의 작품에 실제 장소를 모티프로 끌어왔다. 이 그림에서 핵심은 시계의 상징적 의미이다. 과학의 산물인 시계가 모든 기능을 상실한 채 흘러내리는 것은, 곧 이성과 통제를 벗어나 무의식의 세계로 진입하려는 달리의 세계관을 집약적으로 나타낸다.

무의식의 흐름대로 꿈의 세계를 표현한 것은 초현실주의자다운 기법이지만, 〈켄타우로스 가족〉은 달리의 다른 대표작 작품들과는 조금 다른 특징을 보인다. 특히 고전주의에서 쓰인 삼각형 구도를 따랐다는 점에서 그 차이가 두드러진다. 초현실적인 그림이 주는 이미지는 르네 마그리트의 '데페이즈망Dépaysement' 같은 것이다. 데페이즈망은 일상의 사물을 예상치 못한 장소에 배치함으로써 상황적 모순을 만들어내는 방법이다. 달리의 작품에서도 이런 기법이 보이지만, 대부분은 특정한 서사와 구도를 바탕으로 이야기를 완성한다. 그는 마그리트처럼 사물이 반복적으로 등장하면서 만들어낸 부조화 대신 신화적 소재나 종교적 도상을 다르게 보도록 유도하는 방식을 택했다.

달리는 미국으로 건너가 미술 외에 영화나 연극 등 다양한 예술 활동을 펼쳤다. 그리스 신화나 기독교적 도상을 차용해 종교 이야기를 풀어내기도 하고, 신비주의를 표방하며 대중성과는 거리가 먼 작품을 생산하기도 했다. 의식 밖의 영역을 다뤘기 때문에, 그의 작품 세계에 대한 대중들의 반응은 냉담했다. 난해한 이야기는 관객들을 지루하게 했고, 잔인한 장면은 자극적으로밖에 받아들여지지 않았다. 관객들이 전혀 이해하지 못할 그런 영화를 통해 달리는 무엇을 말하고 싶었던 걸까? 그가 노린 궁극적인 목적은 '부르주아를 향한 조롱'이었다. 달리는 황당한 경험을 작품에 적용해 관성에 젖은 부르주아 계층을 비판했다. 그는 어려운 예술가의 길을 걸었다.[105)]

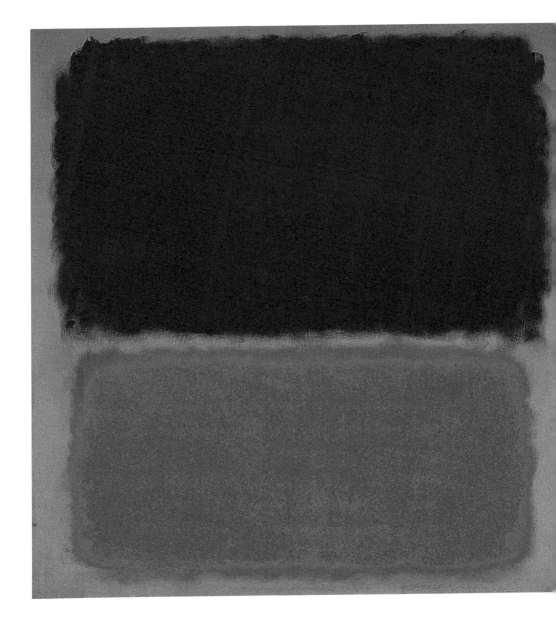

로스코의 우울 　　　　무제 – 붉은 바탕 위의
　　　　　　　　　　검정과 오렌지색

마크 로스코, 1962년, 캔버스에 유채,
175.5×168cm

마크 로스코Mark Rothko(1903~1970)의 작업은 1950년대 말에 접어들면서 극적으로 어두워지기 시작했다. 붉은색과 밤색, 그리고 검은색으로 압축되는 색채 활용은 뉴욕 시그램빌딩의 벽화 작업과도 연관이 있다. 밤의 서정을 표현하는 어둠과 그로부터 새어나오는 미묘한 빛의 추구는 이후 1960년대를 관통하면서 그의 화폭을 지배했다.

붉은색이 주조를 이루는 〈무제 - 붉은 바탕 위의 검정과 오렌지색〉은 로스코의 전형적인 화면 구성을 보여준다. 두 개의 사각형은 경계선이 흐릿하고 색채의 두드러짐이 없으며, 사각형의 희미한 윤곽선 주변으로 바탕의 색채가 배어나오는 듯하다. 또한 배경과의 모호한 경계로 인해 사각형은 외부로 확장되는 느낌을 준다. 그의 작품은 1950년대 후반부터 규모가 커지고 색채가 어두워지면서 숭고미와 명상적 분위기가 더욱 강해지는데, 이 작품은 검은 색조를 강조함으로써 후반기로의 이행을 확연하게 보여준다.

로스코는 색면추상을 시도함으로써 조형적으로 새로운 성과를 거뒀으나, 감성적으로는 동시대 추상표현주의 작가들처럼 강한 주제의식을 가지고 있었다. 그의 작품에서 주제란 '인간의 실존적 조건'과 그것을 '초월하려는 의지'의 갈등이라 할 수 있다. 삶과 죽음 또는 기쁨과 고통처럼 극단적으로 감정이 교차할 때 생기는 정서적 긴장은 궁극적으로 '숭고의 감정'을 유발한다. 작품에서 우울한 검은색과 생명력 가득한 붉은색이 상하로 서로 마주하고 있다. 그러나 위의 검은색 면이 그 크기와 강도에서 아래의 붉은색 면을 압도하고 있어서, 작품의 전체적인 분위기는 침울하다. 이는 1970년 자살로 생을 마감한 로스코의 내면적 고뇌를 암시하는 것으로 볼 수 있다.[106]

40여 년 전의 일이다. 당시 호암미술관 개관기념 초대전을 준비하기 위해 헨리무어재단을 방문하고 런던에 들렀다. 테이트미술관을 관람하며 로스코의 전시 공간을 보고 크게 감탄했던 기억이 생생하다. 그의 대작 네 점을 전시실 하나에 마주보도록 전시했는데, 전시실의 색상 디자인도 훌륭했고, 무엇보

다도 로스코의 작품이 주는 색채의 감동을 그때처럼 강렬하게 받은 적은 없었다. 워낙 엄청난 대작이기도 했지만, 비슷한 테마의 작품 네 점이 어우러져 내뿜던 강한 인상이 지금도 또렷이 기억난다.

로스코가 열 살 때 그의 가족은 러시아에서 미국 오리건주의 포틀랜드로 이주했다. 이때 겪은 혼란에서 비롯된 소외감은 그를 평생 따라다녔다. 로스코는 예일대에서 장학생으로 공부했다. 심리학과 철학 등 지적 호기심을 자극하는 과목을 수강했는데, 이 경험은 이후 그에게 매우 중요하게 작용했다. 예일대를 중퇴한 후 1923년 뉴욕을 본거지로 활동을 시작했다. 1933년에 개최된 로스코의 첫 개인전에는 1920년대 말에 제작된 〈무제 – 풍경화〉와 성격상 유사한 수채화들이 선보였다. 로스코의 작품 세계에서 풍경의 유기적 곡선은 중요한 출발점이지만 도시의 기하학적 구조로 대체된다. 사실주의풍의 유화 1936~1937년 작 〈거리 풍경〉은 그가 이 그림에 얼마나 큰 만족감을 느끼고 있었는지를 잘 보여준다. 휘황찬란한 도시 속에서 정신적으로 고립된 채 살아가는 사람들은 이 시기 로스코가 가장 선호하던 모티프 중 하나였다. 로스코의 후기 화풍의 특징은 유화와 과슈 Gouache 작품에서도 발견할 수 있다. 이때부터 로스코는 복잡한 색면 분할과 무정형의 형태를 그려내곤 했는데, 이런 특징들은 후기 추상화에서 다층적 색감으로 발전한다.

1930년대에 빈번하게 나타나는 건축학적 배경은 그의 관심을 짐작하게 한다. 그런 관심이 벽, 문 등의 건축적 요소들로 지하철 장면이나 실내 모습을 다룬 작품들에서 드러난다.

1940년경 로스코의 작업은 급선회했다. 작품에 변화를 모색하던 그는 이 시기 뉴욕화파 화가들과 작품 활동을 함께 했는데, 이들은 한결같이 미국의 대공황과 유럽의 전쟁에 관심을 보였다. 그의 화풍은 일상적 소재의 형상화로부터 신화에 뿌리를 둔 작업으로 이행했다. 예술과 역사 속에서 자기 자리를 찾아 헤맸던 그는 자신이 고대 신화를 받아들인 이유를 "그것이 기댈 수 있는 영원한 상징이며, 또 시공을 불문하고 속성이 바

꿔지 않는 인간의 원시적인 두려움과 동기의 상징이기 때문이다"라고 설명했다.

1955년 작 〈무제〉와 1956년 작 〈무제〉 등은 수직 형태 캔버스로의 전환을 보이는데, 붉은 면이 주황색·흑색·붉은색 직사각형들과 상호 작용하는 것이 특징이다. 1957년의 〈무제〉를 기점으로 로스코의 색채는 어두워진다. 그의 어두운 색채는 우울증을 반영한 것이었다고 알려져 있다. 로스코의 인본주의적 관심은 초기에는 인물 묘사 등에서 드러났으나, 후기 추상회화에서는 작품 규모에 대한 관심과 작품의 크기, 비율, 감상 거리 간의 관계 등으로 나타났다. 로스코는 "의식의 가장 미미한 가능성이라도 말살하느니 차라리 돌에 의인화된 속성을 부여하겠다"라고 말한 바 있다. 1950년대 초 로스코의 작품은 가로 4.5미터, 세로 3미터에 이르는, 당시로서는 엄청난 대작이었다.

규모 외에도 색채는 로스코 작품에서 가장 많이 주목받는 회화적 특징이다. 그는 자기 작품에서 색채가 차지하는 비중을 무시하려 했지만, 색채 관계와 특이한 색조는 활동 초기부터 핵심을 이뤘다. 테이트미술관에 전시된 작품도 색채 구성을 주로 한 작품이었던 것으로 기억된다. 그는 질병과 약물 부작용, 가정사 문제로 괴로워하다 1970년 스스로 목숨을 끊었다. 로스코의 예술은 극도로 혼란스러운 세상에서 개인으로서의 우리는 누구인가에 관해 끊임없이 새로운 통찰을 제공한다. 그의 대표작을 접했을 때 느끼게 되는 다양한 감정은, 비록 말로 표현하기는 상당히 어렵지만, 방대한 양의 저술을 낳았다. 로스코는 감상자가 그들만의 방식으로 자신의 작품과 교감하고 반응할 수 있도록 하는 것이 중요하다고 생각했다. 그래서 자신의 그림을 어떻게 보아야 하는지, 작품 속에서 무엇을 찾아야 하는지 설명해주는 글이 나올까 봐 걱정했다. 이는 사고와 상상력을 마비시키고 예술가를 너무 일찍 가둬버리는 결과를 낳는다. 로스코는 색채의 매력만큼이나 섬세한 예술가였다.107)

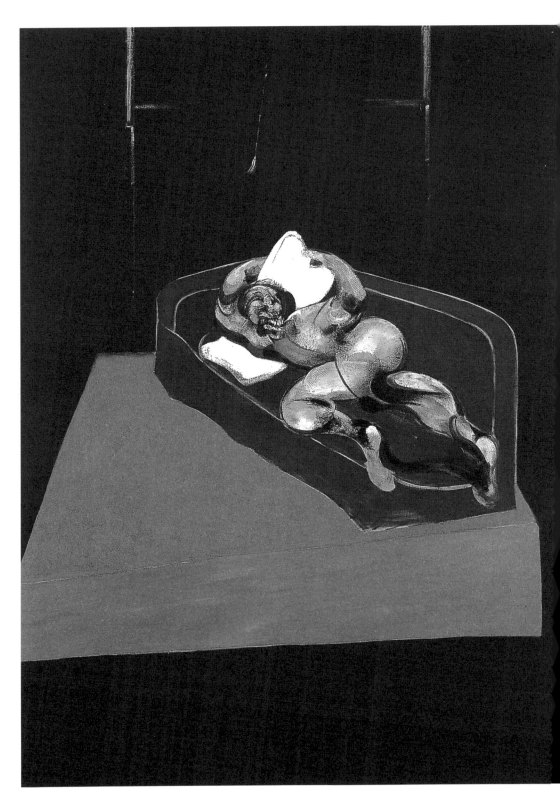

나약한 인간 존재의
회화적 은유

방 안에 있는 인물

프랜시스 베이컨, 1962년, 캔버스에 유채,
198.8×144.7cm

뒤틀리고 왜곡된 인체 표현으로 고뇌하는 인간상을 그려낸 프
랜시스 베이컨Francis Bacon(1909~1992)의 회화는 제2차 세계대
전 직후 서구 사회에 팽배했던 실존주의적 분위기를 담고 있다.
아일랜드 출신으로 정규교육을 받지 못한 그는 실내장식과 가
구디자인을 하던 중, 1928년 피카소의 작품을 접하고 화가가
되기로 결심했다.

초현실주의의 영향이 분명히 드러나는 초기 작업은 기독교
회화의 전통적인 도상인 '십자가 수난도Crucifixion'를 모티프로
그로테스크한 생물체를 형상화하고 있다. 베이컨은 1935년에 관
람한 예이젠시테인Sergei M. Eisenstein의 영화 〈전함 포템킨〉에서
고통으로 비명을 지르는 수녀의 얼굴에서 충격적인 영감을 받
아, 1950년대까지 벨라스케스Diego Velázquez(1599~1660)의 〈교황
이노센트 10세의 초상〉과 머이브리지Eadweard Muybridge의 연속
사진 등을 이용해 연속으로 공포스러운 인물 초상을 작업했다.

1933년 그는 신체의 왜곡된 표현이나 고통으로 일그러진 작
품들을 발표했지만, 미술계는 그런 그에게 관심을 두지 않았다.
1945년 이후에야 여러 전시회에서 호평받기 시작했고, 1949년

개인전을 열었다. 이때 머리를 관통당한 사진에서 영감을 받은 '머리' 시리즈와 벨라스케스의 작품을 재해석해 인간적인 교황을 묘사한 작품을 선보였다. 1950년대 후반부터는 자신이나 친구 등 주변 인물로 대상이 바뀌고, 배경도 '일상적인 실내' 또는 '보편적인 방'으로 옮겨졌다. 배경 묘사는 단순해지고 절제됐지만, 사진을 이용해 그려진 인물들은 더욱 왜곡되어 괴기스러운 모습으로 나타났다.

이 시기의 전형을 보여주는 〈방 안에 있는 인물〉에서, 출구가 없는 호텔 방 소파에 비스듬히 누워 있는 인물은 보는 이에게 폐소공포증의 억눌림을 강하게 전달한다. 이와 같은 표현은 현대인의 개체화된 삶 전반에 대한 고발인 동시에, 사회적으로 '주변인'일 수밖에 없었던 개인적 강박관념의 표출이기도 하다.

프랜시스 베이컨은 청년기를 거치면서 그림을 그리기 시작했다. 1909년 더블린에서 태어난 그는 제1차 세계대전 중 런던으로 건너왔다. 1926년 폭력적인 아버지와 절연한 베이컨은 런던을 떠나 베를린에서 머물다가 1929년 런던으로 돌아왔다. 미술학교에서 배운 적이 없는 그는 개인전을 개최하기까지 어려움이 많았다. 40세가 된 1949년에야 처음으로 런던에서 개인전을 열었는데, 이 전시가 세간의 이목을 끌었다. 평론가 실베스터David Sylvester와의 인터뷰는 그림에 임하는 베이컨의 태도를 잘 보여준다.

모델은 살과 피로 이루어진 사람입니다. 내가 포착해야 하는 건 그들이 발산하는 모습입니다.

베이컨은 청년기에 동성애 성향을 보였고, 특히 사도마조히즘적인 행동을 하며 느낀 욕정과 흥분, 고통이 그에게는 작업의 기본 경험이 되었다. 또한 그는 자기 회화가 고통스럽게 신경을 자극한다는 것도 이해하고 있었다. 베이컨은 여러 가지 방식으로 변형되어 뒤틀리면서 극적으로 표현된 낯선 인물화에서, 모든 것을 나약한 인간 존재의 회화적 은유로 변화시키는 충동

적 방식을 실현했다.

그는 사진 한 장에서 오랜 친구 이사벨 로손Isabel Rawsthorne의 초상화에 관한 영감을 얻었다. 존 디킨John Deakin이 촬영한 사진에서, 이사벨은 런던 소호 지역 북적이는 어느 거리 상점 진열창 옆에 서 있었다. 이사벨은 화가이자 무대 세트디자이너였고, 작곡가 앨런 로손이 그의 세 번째 남편이었다. 그는 조각가 제이컵 엡스타인Jacob Epstein(1880~1959), 드랭, 피카소, 자코메티, 베이컨의 모델로 그들에게 영감을 불러일으켰다. 이국적이고 매우 활발한 성격으로 1930년대 이래 수많은 초상화의 주인공이 되었다. 베이컨과 이사벨은 절친한 친구였다. 베이컨이 그의 초상화를 오랫동안 그렸다는 사실로 두 사람의 특별한 관계를 짐작할 수 있다.

이사벨의 초상화는 베이컨이 주로 사용하던 구성 기법에 바탕을 두고 있다. 그림의 표면은 여러 색채의 영역으로 나뉘며, 그 안에 공간 체계가 세워져 상대적인 깊이가 생긴다. 이사벨은 이 공간 체계로 세운 선 안에 서 있다. 그는 사진에서 본 자세를 취하고 있지만, 베이컨은 다른 요소들을 몽타주해 보여준다.

이사벨의 얼굴은 베이컨이 이전에 그린 습작에서 가져왔다. 얼굴선은 널찍한 붓으로 칠했다. 흰색과 초록색이 별개로 칠해져 이목구비는 동물의 얼굴처럼 그로테스크하게 표현되었다. 이사벨의 몸은 꼼짝하지 않고 정면을 향하지만, 고개는 돌리고 있어서 차의 정면과 행인들을 보는 듯하다. 행인들은 최소한 셋 아니면 넷인데, 색이 뭉개지며 흐려졌다. 이들은 빠른 붓질로 칠해서 최소한 형체를 알아볼 수 있는 자동차보다 빨리 움직이는 듯하다.

베이컨은 한편으로는 깔끔한 윤곽선으로 견고한 형태를 그리고, 다른 한편으로는 역동적으로 여러 색면을 흐릿하게 만들었다. 그렇게 함으로써 이 작품에서도 형태와 색면의 대조가 색채를 매개로 드러나고 형상과 배경, 표면과 부피가 대비되도록 하고 있다.108)

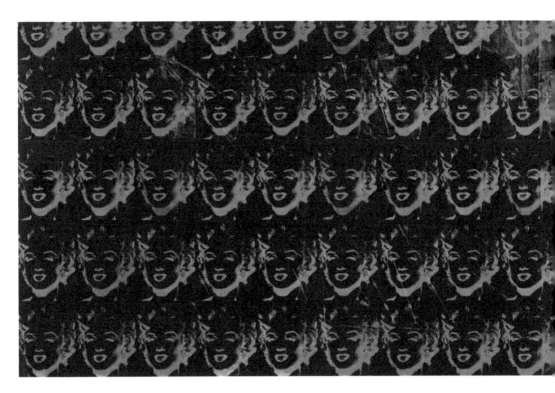

2 이건희 수집품 명품 산책

같은 이미지의
기계적인 반복

마흔다섯 개의
금빛 매릴린

앤디 워홀, 1979년, 캔버스에 실크스크린,
205×307cm

1960년대 팝아트의 스타 앤디 워홀Andy Warhol(1928~1987)은 상
업미술과 순수미술을 결합하면서 대중적인 인기를 누린 화가
다. 이민 2세인 그는 카네기대학에서 상업디자인을 전공하고,
한동안 삽화와 광고디자인 등 상업미술가로 활약했다. 1960년
에 〈슈퍼맨〉 같은 인기 만화나 광고 이미지를 본뜬 그림으로
순수미술로 전환했고, 이후 캠벨수프와 코카콜라 등 미국의
대량 소비 상품과 인기배우 등 대중의 일상과 밀접한 대상으로
작업했다. 이런 작업은 1960년대에 도래한 대중문화의 시대상
을 효과적으로 반영한 것으로 평가받는다. 또 상업적인 목적
에 사용되던 실크스크린을 미술에 도입해, 미술품을 기계적으
로 생산함으로써 대량 생산-소비 사회에 걸맞은 예술 형식으
로 제시했다.

　워홀은 1962년 매릴린 먼로Marilyn Monroe의 죽음을 접하고
영화 포스터 사진을 전사해 처음으로 '먼로' 그림을 제작한 이
래, 같은 사진을 이용해 수많은 실크스크린 작품을 만들었다.
그의 '먼로' 그림은 유명배우의 초상 작업이면서 동시에 '죽음
Death' 연작과 맥을 같이한다.

여기에 소개하는 〈마흔다섯 개의 금빛 매릴린〉에서, 대중의 우상이던 먼로의 황금빛 얼굴은 죽음의 색깔인 검은 바탕으로 인해 음화negative처럼 기괴하고 암울한 이미지로 표현되었다. 실크스크린에 의한 동일 이미지의 기계적인 반복으로 먼로의 얼굴은 전면적으로 패턴화되어 더욱 강렬한 시각적 효과를 발휘한다.

이 작품은 1953년 영화 〈나이아가라〉를 촬영할 때 찍은 스틸 사진을 기본으로, 사진의 얼굴 부분을 재단해서 실크스크린으로 제작했다. 이런 작품들은 기계적인 공정을 거쳐 탄생했지만 나름의 고유한 특성을 띤다. 사진 원작을 새롭게 구성했으므로, 스타의 사진만으로는 얻기 어려운 새로운 효과를 창출하는 것이다. 워홀은 먼로의 사진이 갖는 효과를 이용했다. 화면에 작은 매릴린의 초상을 놓고 나머지에는 금색 페인트를 스프레이로 뿌렸다. 성모마리아처럼 금빛 배경을 배회하는 매릴린은 사람들이 기억하는 스타들의 사진 중에서도 영원히 최고의 위치를 차지하고 있다. 다른 스타들은 먼로처럼 죽지 않고서도 워홀의 팝 이미지를 얻었다.[109]

워홀은 1962년 캠벨수프 깡통을 그린 작품을 공개했다. 총 32점의 깡통 그림은 통조림이 슈퍼마켓 진열대에 놓이듯, 질서정연하게 똑같은 간격으로 전시되었다. '상품 배치'의 지침, 즉 상업적인 미학을 고려한 전시 방식이었다. 이미 고전적 의미의 그림을 뛰어넘어 새로운 경향, 즉 '팝아트'라는 소위 대중미술을 본격적으로 보여준 것이다. 캠벨수프 깡통은 한 개에 29센트였지만, 워홀의 그림은 한 점당 100달러였다. 이 그림들은 기계화된 공정으로 제작되었다. 유화, 실크스크린, 압인이 뒤섞여 일부는 손으로, 일부는 기계를 이용해 만든 작품이다. 이 전시는 일상적 모티프를 들여와 그렸지만, 화랑과 슈퍼마켓 거래에는 차이가 없다는 점을 부각시키려는 의도적 도발이었다.

언젠가 워홀은 이렇게 설명했다. "미국이 대단한 점은 가장 부유한 소비자도 기본적으로 가장 가난한 소비자와 같은 상품을 구입하는 전통을 세웠기 때문이다. 사람들은 함께 텔레비전

을 시청하고 코카콜라를 마신다."

　워홀은 유명인사를 추종하는 데서 거장다운 면모를 보였다. 워홀이 전통적인 의미에서의 초상화가는 아니었지만, 1962년부터 그의 작품에서는 초상화가 중요한 역할을 담당했다. 워홀의 초상화는 사진을 기본으로 삼고, 다양한 기법을 이용해 그 사진을 수정했다. 먼로의 사망 소식이 전해졌을 때, 워홀은 영화 스타들 사진으로 실험을 시작한 참이었다. 이 과정에서 워홀은 대중문화의 핵심을 지적했다. 그는 스타들의 카리스마 넘치는 삶과 매력적인 순간을 짚어냄으로써, 스타에 얽힌 전설을 만들고 그것을 소비하는 대중에게 관심을 돌렸다. 그는 대중문화와 소비지상주의적 행동이 상호 작용한다는 점을 알아차렸다.

　워홀이 엘리자베스 테일러의 예전 사진으로 제작한 〈채색된 예전의 리즈Early Colored Liz〉(1963)는 대중적으로 보급된 스타의 정형화된 사진에 새로운 개성을 부여했다. 은막의 스타들은 화려해서 유명한 게 아니라 유명해서 유명하다. 워홀은 꿈의 공장 할리우드의 이런 관념을 초월했다. 그는 현대 미국 문화를 대변하는 작업으로 일관했다. 워홀은 소비시대가 낳은 천재 화가가 아닐 수 없다.[110]

사색하는 화가
트웜블리의
거친 끼적임

무제 – 볼세나

사이 트웜블리, 1969년,
캔버스에 유채와 크레용, 연필
200×241cm(78 3/4×94 7/8 inches)

사이 트웜블리Cy Twombly(1928~2011)는 추상표현주의 2세대
에 속한다. 1951년 블랙마운틴대학에서 로버트 마더웰Robert
Motherwell(1915~1991)에게 지도받아 초기작에는 그의 영향이 보
인다. 하지만 트웜블리는 눈가리개로 눈을 가리거나 왼손으로
그리면서, 그리기 행위 자체에 체계적으로 도전하기 시작했다.
새로운 시도였다. 1950년대 중반 그는 유화 물감 위에 연필로
쓴 것 같은 끼적임으로 화폭을 채우기 시작했다. 우리나라 박
서보朴栖甫(1931~2023)도 성격은 다르지만 이와 비슷한 작업을
꽤 오래 진행한 바 있다.

　이런 작품들은 아이들의 낙서와 연결되었다. "낙서도 예술"
이라며 필기도구로 도형이나 기호를 그려 작품을 완성하고, 거
리의 낙서를 작업에 적용해 예술로 승화시켰다. 하지만 그는 추
상표현주의에 실존적 의심을 품게 된다. 잭슨 폴록처럼 전면회
화로 화폭 전체를 이용하긴 했지만, 행위보다는 자기성찰로 화
면을 채웠다.

　트웜블리는 1928년 버지니아주 렉싱턴에서 태어나 보스턴
과 뉴욕에서 미술 활동을 했다. 고대 고전과 현대의 시적 전통

에 작업의 초점을 맞췄고, 1950년대에는 이탈리아로 이주해 작품을 제작했다. 1961년 그는 뉴욕 화파와 거리를 두고자 했고, 로마의 팔라초에 거주하면서 가정을 꾸렸다. 이 시기 그는 붉은 색조를 쓰면서 색채를 작품에 끌어들였다. 당시 그림들에는 고전적 주제와 로마 미술의 위대한 전통을 암시하는 작품 제목이 붙었다. 〈아테네 학당〉은 라파엘로의 프레스코 벽화에서 따왔고, 〈알렉산더의 시대〉는 정복왕 알렉산드로스 3세와 자기 아들의 이름을 함께 가리켰다. 언뜻 보기에 이런 주제들은 단순히 제목에 불과하지만, 로마와 고대의 유산을 가리키는 모티프들이 작품에 들어 있다.

트웜블리가 마더웰과 프란츠 클라인Franz Kline(1910~1962)을 사사했다는 사실은 그의 작업에 추상표현주의의 영향이 배어 있음을 말해준다. 실제 초기 작품에는 클랭Yves Klein(1928~1962)이나 더코닝Willem de Kooning(1904~1997)의 흑백 회화의 영향이 분명히 나타나 있다. 그러나 그는 추상표현주의의 밝은 화면과 힘찬 붓자국에서 벗어나 자신만의 가늘고 섬세한 선을 그리기 시작했다. 그가 이처럼 가늘고 느린 선을 사용한 이유와 방식은 정신의 변화와 자신만의 특유한 정서를 표현하고자 했기 때문이다.

트웜블리가 그린 선화들은 마치 아동화처럼 보이지만, 이런 서투름과 진지함의 결여가 오히려 '선의 생명력'을 느끼게 한다. 그의 작품에서 드러나는 다른 특징은 지운 부분이 오히려 작품의 중요 요소가 된다는 점이다. 무엇인가 그리다가 물감으로 지운 흔적 위에 다시 무언가를 그려넣음으로써, 그림은 의도하지 않은 입체를 이루며 순수한 감정을 그대로 드러낸다. 이를 통해 그는 지적인 명상을 표현했다. 작품에 깃들인 문화에 대한 해석이나 지적인 태도는 그의 회화가 높이 평가받는 이유가 되고 있다. 그는 회화가 색칠만이 아님을 보여주고자 했다.

트웜블리는 1969년 이탈리아 볼세나Bolsena 호반에 있는 친구 집에 머물면서 14점의 페인팅을 제작했다. 그때 그린 〈무제-볼세나〉는 트웜블리 특유의 유백색 회화로, 빠르게 굽이치

는 비틀린 선, 휘어진 도형들이 화면을 이분하는 대각선 구도에서 움직임을 시각화하고 있다. 선을 그린다는 것은 작가의 동작을 작업에 연루시키는 행위로, 움직이는 물체에 대한 작가의 경험이 시간에 의해 감상자에게 전달되는 것과 같다. '움직임'이 갖는 시간과 공간의 감각을 선묘의 방향과 속도감으로 표현하는 것이다. 왼쪽이 낮고 오른쪽이 높은 대각선 구도는 1950년대 말 처음 시도된 후 그의 작품에서 자주 등장했다.111)

튜브에서 막 짜낸 듯한 물감 덩어리가 커다랗게 튄 물감 자국과 함께 있어 마치 물감 폭탄이 폭발한 듯 보인다. 여러 줄 사선이 그어진 것으로 보아 물감 묻은 손가락으로 화폭을 긁은 듯하다. 이 작품은 요즘 화장실 벽이나 고대 로마시대의 낙서가 남은 담벼락처럼 보이기도 한다. 시선을 움직여보면 별로 볼거리가 없는 회화적 사건들이 화면 전체에 가득하다.

이렇게 트웜블리의 끼적이는 행위는 거의 개인적이다. 그의 작품에 반복적으로 등장하는 상징과 형태는 더 이상 표현주의와는 관계가 없다. 동시대 사람들의 눈에 이런 작품은 너무나 거칠고 단순해 보였다. 희미하게 깜빡이며 특정 장소의 분위기를 전달하는 이런 그림은 이후 거의 20년이 지나서야 인정받게 된다.

롤랑 바르트Roland Barthes는 트웜블리를 이렇게 평가했다.

트웜블리의 모방할 수 없는 독창적인 그림은 위대한 지중해의 빛과 전혀 닮지 않은 재료를 이용해 (긁고, 얼룩을 남기고, 뭉개고, 색채를 거의 쓰지 않고, 아카데미를 따르는 형태 없이) 지중해 효과를 끌어낸다.

그는 사색하는 화가였다.112)

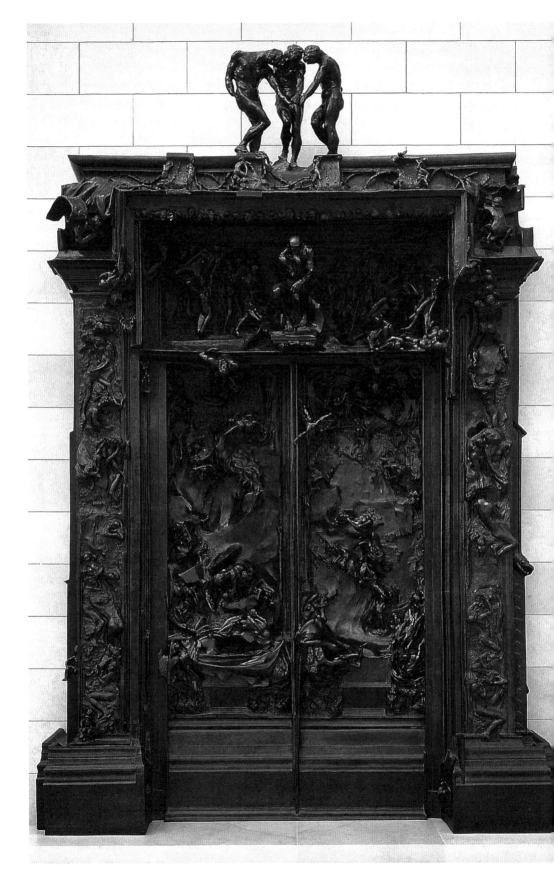

지옥의 문

오귀스트 로댕, 1880~1917년경 제작,
1997년 주조, 청동,
635×398×118cm

프랑스의 조각가 오귀스트 로댕François Auguste René Rodin(1840
~1917)은 18세기 이래 건축의 장식이나 회화의 종속물에 불과
했던 조각을 독립된 예술 분야로 끌어올린 근대조각의 선구자
다. 그는 전통의 재현을 거부하고 조각의 외적 형태보다는 인간
의 심리를 중요하게 생각했다.

　로댕은 왕립데생학교에서 수학하며 조각의 기초를 쌓았다.
그러나 국립미술학교Ecole des Beaux-Arts에 낙방한 후 그는 조
각가의 조수나 장식미술가로 생계를 이었다. 35세에 제작한
〈청동시대〉는 로댕의 첫 수상작이지만, 인체를 생생하게 표현
하기 위해 모델을 직접 주물로 떴다는 논란을 불러일으켰다.
1880년 이후 프랑스 정부 등의 의뢰로 여러 기념 조각을 제작
하면서 조각가로서의 명성을 얻게 된다. 로댕은 미켈란젤로로
대표되는 이탈리아의 조각 전통을 계승하고, 아카데미 조각의
한계를 극복해 조각에 생명을 불어넣은 '20세기 조각의 아버
지'로 불린다.

　1880년 로댕은 프랑스 정부로부터 신축 장식미술관 입구에
세울 대형 청동문 제작을 의뢰받았다. 단테의 《신곡》에 심취해

있던 그는《신곡》지옥 편을 소재로 대작〈지옥의 문〉을 제작했다. 〈지옥의 문〉안에 있는 인물상 200여 개는 각각 독립된 개별 조각 작품으로도 유명하다. 특히 상단 중앙에 있는〈생각하는 사람〉과〈입맞춤〉,〈우골리노와 아이들〉등은 로댕의 개별 대표작으로 손꼽힌다. 욕망과 쾌락, 절망과 공포, 고통과 비애 등 인간의 희로애락을 나타내는 군상으로 구성된 이 작품은 로댕의 전 작품 세계를 담은 축소 종합판으로 유명하다.

여기에는 고딕 건축과 르네상스 미술 그리고 단테와 보들레르 등 로댕의 주요 관심사가 폭넓게 반영되어, 인간 신체의 무한한 가능성을 탐구한 조각가 로댕 미술의 정수를 엿볼 수 있다. 그러나 프랑스 정부의 장식미술관 계획이 변경되면서〈지옥의 문〉은 로댕의 개인 소장 작품이 되었고, 1917년 로댕이 죽을 때까지는 만들어지지 못했다. 삼성미술관 소장품을 비롯한 다수의〈지옥의 문〉청동 작품은 모두 로댕 사후에 주조되었다.[113]

〈청동시대〉는 과거 신화 속의 신체 표현을 거부하고, 사실적인 모습의 남성 누드를 보여주었다. 때문에 당대에는 큰 물의를 일으켰다. 두 팔을 들어올려 몸의 균형을 잡는 모습은, 그가 이탈리아에서 직접 본 미켈란젤로의〈죽어가는 노예〉에서 영감을 얻었다고 한다. 두 작품은 형식 면에서 유사성이 발견된다. 로댕은 살아 있는 육체의 조화는 움직이는 덩어리의 균형을 통해 성립한다고 언급했다.

〈지옥의 문〉은 장식미술관의 문으로 주문받아 제작했으나, 주문이 취소되면서 납품이 되지는 못했다. 이후 로댕은 오랜 시일에 걸쳐 이 작품을 완성했으며, 그중 일부는 따로 작품화시켰다. 대표적인 작품이 상단 중앙에 턱을 괴고 앉아 있는〈생각하는 사람〉이다.

기념비적인 작품은〈칼레의 시민〉이다. 칼레는 프랑스 북부의 조그만 항구도시로, 칼레 시민들은 영국과의 백년전쟁 때 에드워드 3세에게 완강히 저항했다. 그러나 1년을 넘기지 못하고 칼레 시민의 목숨을 살려준다는 조건으로 항복하게 된다. 에드워드 3세는 칼레 시민을 살려주는 대신, 시민 대표 여섯 명

을 선정해 공개 처형하겠다고 조건을 걸었다. 시민 대표 여섯 명은 도시를 넘겨주는 열쇠를 들고, 교수형을 각오해 스스로 목에 밧줄을 감은 채 나타났다. 그러나 그들은 에드워드 3세의 왕비의 요청에 따라 목숨만은 건질 수 있었다. 1884년 칼레는 로댕에게 그런 역사적인 사건을 투영시킬 기념비적인 작품을 주문했다. 로댕은 시민 대표 여섯 명의 영웅적인 희생과 죽음의 공포 사이를 오가는 심리적 딜레마를 극적으로 형상화했다.

1891년 로댕은 프랑스 소설가 발자크Honore Balzac(1799~1850)의 조각상을 의뢰받고 7년이나 걸려서 작품을 완성했다. 그는 "이 작품은 내 인생의 요약이고, 내 삶 전체의 노력과 시간의 결과물이며, 내 미학적 이론의 주요 동기다"라고 심각하게 의미를 부여했지만, 작품이 바로 빛을 보지는 못했다.

인체 조각에 관해 많은 연구를 한 로댕은 인체를 파편화시켜 부분만을 조각하기도 했는데, 그 가운데 하나가 '손' 시리즈다. 〈신의 손〉은 예술가의 손을 상징하며, 예술가는 열정만 있다면 무엇이든 창조할 수 있다는 신화 속의 조각가 피그말리온 Pygmalion(자신이 조각한 여성을 사랑한 그리스 신화 속 키프로스의 왕)을 떠올리게 한다. 그의 손안에 들어 있는 여인 누드 조각상이 그를 방증하고 있다. 예술가들은 작품을 창조한다는 의미에서 신과 동격으로 인정받기를 원했고, 이를 작품으로 형상화한 것이다. 로댕은 예술가의 손으로 사실적인 조각을 완성했으며, 그를 통해 근대조각의 선구자가 되었다.114)

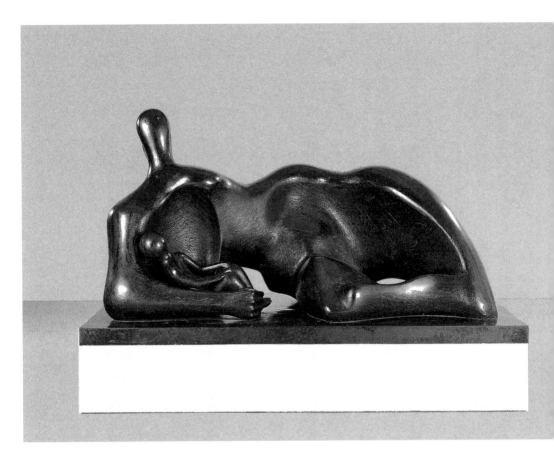

불세출의 조각가
헨리 무어의
생명력 예찬

모자상

헨리 무어, 1982년, 청동,
140×266×145cm

헨리 무어Henry Moore(1898~1986)는 모델링에 의한 전통적인 이
상미 대신, 인체의 상징화된 조형성을 탐구하는 작업으로 현대
조각에 큰 영향을 미친 영국의 조각가다. 1947년 뉴욕 현대미
술관에서 연 회고전과 1948년 베니스 비엔날레 대상 수상으로
국제적인 명성을 얻은 무어는 표면적인 형태보다는 유기적 생

명력에 관심을 가졌다. 또 조각에 구멍을 뚫어 작품의 내부와 외부가 소통하게 했고, 자연에서 생성되는 생명력을 강조했다.

그는 1930년대까지는 전통적인 조각 방식을 따라 돌과 나무를 깎는 작업을 했으나, 1945년 이후에는 주로 청동 작품을 주조했다. 그의 작품은 유기적인 형태와 두드러진 상징성으로 인해 초현실주의 계열의 작품으로 인식되기도 한다. 한편 아프리카나 고대 콜롬비아 조각과 유사한 원시 신화의 요소도 나타나며, 앵글로색슨 고대미술의 영향도 보인다.

1950년대 이후 일관되게 나타나는 남녀의 형상 그리고 모자상은 인간관계에 대한 그의 추구를 보여준다. 무어는 길게 누운 여인에서 유기적인 선만 남기고 세부 묘사를 제거해 원초적인 생명력을 강조했다. 여인의 상반신은 서 있고 하반신은 누운 듯한 이중적인 자세를 취하고 있는데, 이는 누운 상태가 상징하는 죽음과 서 있는 모습이 상징하는 생명력을 동시에 보여주는 것이다.[115]

> 색채보다 형태가 내게는 중요하기에 나는 조각가다. 화가는 형태보다 색채를 더 중요시할 것이다. 나는 입체적인 사실과 형태를 이해하기를 원했기 때문에 조각가가 되었다. 나는 입체가 필요하다. 음악가가 음계를, 문필가는 어휘를 필요로 하듯 예술은 경우에 따라 센스가 필요하다. 나는 완전한 입체를 나타내기를 원한다.

조각가로서 무어의 존재를 대변하는 말이다.

무어 조각의 출발은 원시조각을 향한 깊은 관심이다. 즉, 아프리카나 잉카, 이집트의 조각에서 느껴지는 형태의 집중력에서 '구심력적' 표현을 위주로 출발한다. 1931년 런던의 개인전은 그의 조각에 획기적인 변화를 보여준 중요한 전시회다. 여기에서 그는 원시적 중량감의 표현에서 벗어나 형태에 빛을 투과시키는 '구멍hole'을 만들고, 한정된 공간 범위 안에서 덩어리를 분리하며 추상적 형태와 형태의 단순화를 보여주었다.

무어는 그의 생애를 통해서 구상 작품으로부터 반추상적 형상의 조각을 주로 제작했다. 그의 작품 이미지는 대체로 초기에서 말기까지 일관된 지속성을 유지하며 전개되었다. 그는 구상적 표현을 통해 '형상figure', 즉 인간에 대한 깊은 애정과 관심을 보여주었다.

그의 대표작인 〈모자상〉, 〈가족상〉, 〈와상〉 등은 지속적으로 제작되었으며, 수십 년을 같은 모티프로 작업했다. 무어 예술의 전개는 자연주의적 표현에서 추상적 형태에 이르기까지, '생명력vitality'을 조형과 일치시키려는 그만의 조형관에 기반을 두고 있다.

무어가 국제적인 조각가로 주목받게 된 것은 1948년 베니스 비엔날레에서 국제조각상을 받고부터다. 이후 그의 조각에 있어 특기할 점은 인간, 자연, 조각의 유기적 관계에서 조각의 역할이 환경에 어떻게 적응할 수 있는가로 모이면서, 특유의 모뉴멘탈monumental한 환경조각에 깊은 관심을 드러내기 시작했다는 것이다. 그에게는 오브제에서 마케트Maquette(작품을 확대할 목적으로 30센티미터 내외로 축소해 사전 제작한 소품 조각), 다시 완성품으로 이어지는 조형 세계의 발전이 철저한 작업의 '일관성'이라는 특성으로 그의 예술 속에 집약된다는 사실이 중요하다.

초기의 인체를 주제로 한 표현에서 벗어나 보다 자유로운 삼차원적 형태를 추구하게 된 것은 1931년 2회 개인전을 통해서였다. 그해 그는 단일체의 조각에 소위 '구멍'을 만듦으로써, 무겁고 담담한 양괴적量塊的 표현에서 경쾌한 볼륨의 탁 트인 환상을 드러냈다. 1950년대 이후 형태의 분리를 시도하고 입체 조각의 무한한 공간 확산을 통해, 모뉴멘탈한 특성이 있는 작업을 끊임없이 추구했다.

무어는 드로잉에도 일가견이 있는 조각가였다. 순간순간 떠오르는 생각을 여러 각도에서 기록할 수 있는 드로잉을 통해 입체 표현의 가능성을 발견하게 된다고 말하기도 했다.

1982년 호암미술관에서 열린 특별전에서 그의 오리지널 조각과 드로잉 130여 점을 한눈에 볼 수 있었다. 전시 작품은

1930년대부터 1981년까지의 작품들로 조각이 12점, 마케트 40여 점, 드로잉과 그래픽 60여 점이 포함되었다. 이 전시를 위해 헨리무어재단을 방문해서 작가를 만났다. 그는 아틀리에에서 우리 일행을 만나면서 단 5분의 면담 시간을 허용했다. 대면 중에도 그는 작업복을 입은 채, 시간이 아까운 듯 드로잉하는 데 집중했다. 더욱 놀라운 일은, 그의 부인 이리나 무어가 남편을 위해 자신의 그림을 포기하고, 무어를 넓은 작업실에 가두고 밖에서 문을 잠근 채 때마다 식사만 들여놓는다는 사실이었다. 대단한 부부에, 위대한 조각가였다. 헨리 무어가 왜 미술사에서 미켈란젤로와 로댕을 잇는 불세출의 조각가로 평가받고 있는지, 그 점만으로도 이유가 충분하다는 생각이 들었다. 위대한 작가는 뭔가 달랐다.[116)

아르프의
생명으로
넘쳐흐르는 조각

날개가 있는 존재

장 아르프, 1961년, 대리석,
126×37×30cm

조각가이자 화가이자 시인으로 활동한 장 아르프Jean (Hans)
Arp(1886~1966)는 프랑스 스트라스부르에서 프랑스인 어머니
와 독일인 아버지 사이에서 태어났다. 1904년에 스트라스부
르 예술대학을 졸업하고, 1912년 독일 뮌헨으로 가서 칸딘스키
Wassily Kandinsky(1866~1944) 및 청기사파der Blaue Reiter와 교류
했으며, 1916년에 다다이즘을 시작했다. 아르프는 1954년에 베
니스 비엔날레 조각 부문에서 수상하면서 주목을 받았다.

　1908년 파리 줄리앙아카데미에서 수학한 아르프는 조각, 부
조, 태피스트리 등을 제작하면서 평생 표현주의, 다다이즘, 초
현실주의 등 많은 미술운동에 관심을 가졌다. 제1차 세계대전
때 아르프는 스위스로 피신해 취리히의 전위적인 다다이즘 운
동에 참여했고, 1916년에는 '우연의 법칙the Law of Chance'에 기
초한 추상적 부조를 완성했다. 아르프는 1930년대부터 곡선과
난형卵形이 특징인 유기적 추상조각을 제작했으며, 이런 작업은
말기까지 지속되었다. 그는 미술을 유기체적 성장의 결정체로
보았고, 추상 형태가 본질이며 실제 형태를 사실적으로 보여줄
수 있다고 믿었다. 자연의 형상을 본질적 추상 형태로 환원함으

로써 미술이 우주적 가치에 갈 수 있다고 했고, 이를 반영한 조각을 '구현체Concretion'라고 불렀다.

인체를 추상적 형태로 상징한 작품 〈날개가 있는 존재〉는 상승하는 듯한 유기적 형태로 인해 생명체와도 같은 느낌을 준다. 흰 대리석을 통째로 깎고 문질러서 광을 낸 인체 모양의 작품으로, 머리와 팔을 간략화하고 허리를 줄이면서 하반신은 극도로 추상화시켰다. 그는 초기에 채색 부조를 실험하고 1931년 추상창조Abstraction-Creation를 발견하면서 초현실주의와 결별했다. 그의 조각 작품은 극히 단순한 형태와 경쾌한 선의 흐름에 기반하는 아름다움을 추구했고, 그의 철학은 헨리 무어나 알렉산더 콜더에게 영향을 주었다.[117]

현대미술가로서 아르프의 위치를 확고하게 한 작품은 1930년대 시작된 삼차원 조각들이었다. 아르프 작품의 독특한 속성은 생물학적인 외형이나 생명현상 등을 암시한 형태biomorphic form라고 볼 수 있다. 그는 생물 형상의 추상화 개발에 선도적인 역할을 했는데, 제인 핸콕Jane Hancock은 아르프의 작업에 대해 다음과 같이 언급했다.

아르프의 작품에서 모든 형태는 단순화되고 둥글려지고 비대칭적으로 되었으며 생명으로 넘쳐흘렀다.

그의 조각들은 생물의 유기적 형상을 연상시킨다. 근본적으로는 생성과 성장 등 만물의 생명현상을 표현하며, 내재한 생명력을 발견하고자 한 조형 의지라고 볼 수 있다. 많은 연구자가 그의 작품에 '생물형태주의'라는 양식이 특징을 이룬다고 간주했다. 그러나 아르프의 조각에는 그런 측면 외에도 상반되는 고전적이고 질서정연한 요소가 동시에 공존한다. 그의 조각은 유기적인 요소와 기하학적인 속성을 통합하고 있으며, 간과되어 온 기하학적 측면도 초기부터 존재 가능성이 엿보였다.

과거 비평가들은 아르프를 다다이즘과 초현실주의, 추상창조 그룹 등 현대미술의 다양한 조류와 연결하려고 했다. 그러나

그의 조각은 이러한 운동의 경험 외에, 17세기 철학자 야코프 뵈메Jakob Böhme의 신비주의와 19세기 독일의 낭만주의 및 바이탈리즘vitalism 등에 철학적 배경을 둔다. 이들 사상은 자연에 대한 기계론적인 사고를 거부하고, 영혼과 정신 등 형이상학적인 것에 기반한다는 공통점이 있다. 아르프가 작품을 통해 표현한 것은 탄생, 성장, 소멸 등 순환 과정으로서의 자연이었다.

아르프는 저서 《나의 도정On My Way》에서 "우리는 자연을 모방하려 하지 않는다. 우리는 결코 자연을 재현하려 하지 않는다. 우리는 직접적으로 창조하기를 바라며, 해석을 통해 만들어내려 하지 않는다"라고 기술했다. 그는 '구현체' 연작에서 유기체들, 모방하지 않은 독창적 생물체들을 창조하고자 했다.

아르프는 문학과 철학, 독서에 열중했으며, 현대미술의 경향을 탐구하기 위해 자주 파리를 방문해 예술가들과 교분을 나눴다. 생명력은 아르프 조각의 근본 주제였고, 자연과 우주가 생명력에 의해 끊임없이 변화한다는 베르그송Henri Louis Bergson의 주장은 그의 우주관과 부합된다.

아르프의 작업에서 우리는 다다이즘, 초현실주의, 기하학적 추상 운동 모두에 연관되면서도 어떤 유파에도 속하지 않은 독자성을 발견할 수 있다. 마르셀 장Marcel Jean은 아르프의 다양한 조형적 체험에 대해 "아르프의 조형적 방침들은 복합적인 근원에서 유래하지만, 그것들의 관계는 일반적으로 동질화 법칙에 의해 조정된다"라고 지적했고, 브르제코프스키Brzekovski는 아르프의 태도를 다음과 같은 말로 결론지었다.

아르프는 다다주의자도, 초현실주의자도, 추상주의자도 아니었으며, 그러면서 동시에 이 모두였다.

이처럼 아르프는 현대미술의 다양한 경향과 접촉하고 그 운동에 참여하면서도 종국에는 일관된 조형적 태도를 유지했으며, 이런 독자성은 결국 그의 조각 작품에 이르러 열매를 맺었다. 그는 철학자적 태도를 가진 조각가였다.118)

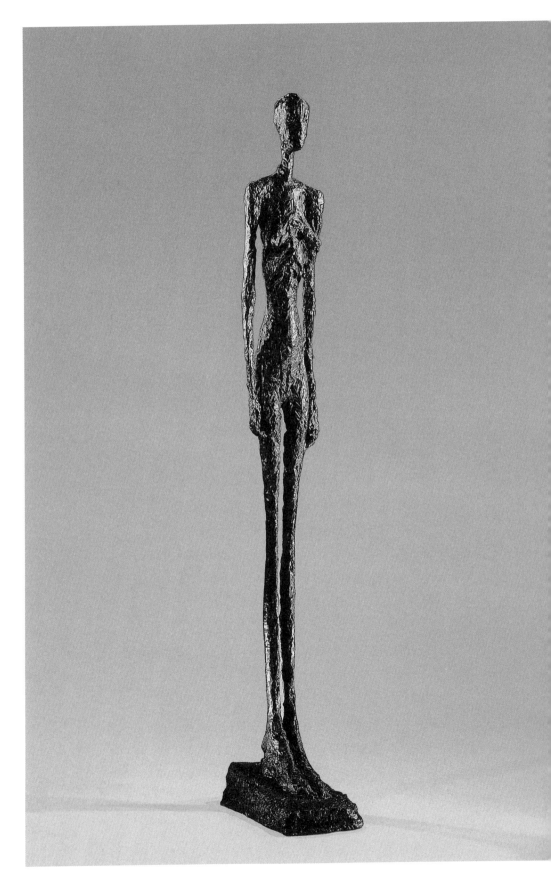

인간의 가장 본질적인 형태에 가까운 인물상

거대한 여인 3

알베르토 자코메티, 1960년, 청동,
235×29.5×54cm

양감이 거의 느껴지지 않는 선線적인 인물상 작업으로 잘 알려진 알베르토 자코메티Alberto Giacometti(1901~1966)는 스위스의 미술가 집안에서 태어나 1922년부터 파리에서 활동했다. 1920년 말부터 1935년까지 주로 초현실주의적인 오브제를 제작했으나, 이후 초현실주의와 결별하고 실제 모델을 대상으로 한 작업으로 전환했다. 두상, 흉상 등 인물 조각을 주로 제작하던 그는 1945년부터 트레이드마크인 수직으로 긴 선적인 인물 조각에 몰두했다. 특히 1948년 뉴욕에서 열린 개인전의 평문에서 그의 친구인 철학자 사르트르Jean-Paul Sartre의 실존주의적 해석에 힘입어, 자코메티의 조각 작품들은 전후 피폐한 인간 조건을 극단적으로 드러낸 실존주의 조각으로 알려지기 시작했다.

작품 〈거대한 여인 3〉을 보면, 커다란 발을 뚫고 올라온 듯한 거대한 수직의 인물상은 뼈대만 남은 듯 부피가 극단적으로 축소되어 있다. 이런 작업은 자코메티가 인간의 가장 본질적인 형태에 가까운 인물상을 만들기 위해, 불필요하다고 생각되는 부분을 철저히 줄인 결과다. 따라서 그의 인물상은 볼륨으로 느껴지는 인체보다는 정신적이고 내면적인 표현이 크게 강조된

다. 또한 인체 각 부분의 세부 묘사를 생략해 부분이 아닌 전체로 보이게 했으며, 표면에 보이는 굵은 터치들은 매우 표현적이다. 극도로 응축된 인물상은 좌대 구실을 하는 거대한 발 위에 정면으로 고정되어 적막감과 고독함, 나아가 엄숙한 분위기를 창출하고 있다.[119)]

자코메티는 1940년대 이후 길고 가늘게 표현된 실존주의적 인간상을 전후 유럽에 소개한 예술가로 알려졌지만, 이미 1920~1930년대에 전위파 아방가르드 작가로 파리에서 명성을 얻었다. 하지만 이 시기 작품은 비평가의 관심 밖에 있었는데, 1984년 뉴욕 현대미술관에서 개최된 '20세기 미술의 원시주의: 부족의 것과 현대적인 것의 유사성' 전시에서, 평론가 로절린드 크라우스Rosalind Epstein Krauss는 자코메티의 초기 작품 세계에서 '원시주의'가 중심 역할을 했다는 새로운 해석을 제시했다.

서구에서 원시주의는 유럽인의 정체성 확립 과정과 동시에 진행되었다. 신대륙 탐험이 시작된 15세기, 유럽인은 원주민의 모습을 인류 초기 단계로 파악하고 '원시인primitive people'이라고 불렀다. 이 용어는 비유럽 지역의 원주민, 선사시대 거주민 등의 의미를 지닌 채 '열등한 타자'를 대표하게 되었는데, 이후 유럽 제국주의의 식민지 확장이 이런 개념을 더욱 강화했다.

그런데 원시 부족의 공예품이 지식인들의 관심을 끌자 위상에 변화가 생겼다. 원시 공예품이 미술품으로 격상된 것이다. 이런 과정을 거쳐 원시미술은 파리에서 '흑인미술l'art nègre'이라는 명칭을 획득하며 서구 미술에 영향을 미치게 되었다. 피카소의 〈아비뇽의 여인들〉은 모더니즘-원시주의의 본격적인 출발을 선포한 작품이다.

1920년대에 원시미술은 대중들 사이에서 큰 인기를 누렸다. 당시 흑인미술은 미국의 재즈, 아프리카 부족의 가면들, 부두교 의식 등을 모두 포괄하는, 비非 서구 문화의 광범위한 유행의 상징으로 받아들여졌다. 이런 상황이 절정에 이른 1920년대에 자코메티는 파리에 정착했다. 당시의 정황으로 미루어보면 작품에 보이는 흔적들은 그가 원시미술에 상당한 식견을 지니고

있었음을 암시한다.

1925년 전통적인 조각을 포기하고 아방가르드를 지향한 자코메티의 실험 대상은 〈입체주의 구성〉(1926~1927)에서 보듯이, 후기 입체주의였다. 여기에서 터득한 단순화 방식은 그만의 독창적인 작업을 가능케 했다. 바로 부조로 보일 정도로 두께가 얇아졌으면서 삼차원의 성질을 지니는 '석판'이라고 불리는 조각이다. 〈응시하는 머리〉(1928)로 대표되는 이런 조각들은 납작해진 수직면 위에 간단한 표시만 남기는 방식으로 제작되었다.

그를 아방가르드 조각가로 변신하게 한 대상은 바로 원시 부족의 가공품들, 즉 원시미술이었다. 원시미술 최초의 작품 〈부부〉가 석판 조각보다 2년 앞서 선보였다는 사실이 이를 증명하는 설득력 있는 증거다. 이런 경향은 그가 세상을 떠날 때까지 일관되게 지속되었다. 〈부부〉는 그가 아프리카 부족 미술에 대한 지식을 이용한 사례다. 아프리카 미술이 지닌 형태의 양식화와 단순화, 그리고 인간 형상을 묘사하기 위해 사실적이거나 기하학적인 표시를 도입한 것이다.

자코메티는 원시미술에서 단순히 양식을 차용하는 데 그치지 않고 정신성까지 드러내기를 바랐다. 〈숟가락 여인〉(1926)과 〈누워 있는 여인〉(1929)에서는 이런 의도가 더욱 구체화된다. 그는 양식 차용을 '주제의 차용'으로까지 확장하기 위해 아프리카 단Dan 부족의 곡물 숟가락을 사용했다. 이 숟가락들에서 오목하게 보이는 부분은 자궁을 상징하고, 곡물의 성장과 결실, 다산 능력을 은유한다. 자코메티는 단순한 가정용품을 경배해야 할 우상, 즉 풍요의 여신으로 끌어올리는 데 성공했다.

이 무렵 아방가르드 예술가들 사이에는 흑인미술 외에 새로운 패러다임으로 원시적인 것을 구축하는 움직임이 일었다. 원시미술을 문화의 기록물로 정의하고 검증하는 민족지학이 바로 그것으로, 그들은 자코메티의 원시주의 작품에 경의를 표하며 그를 자기들 그룹에 영입하고자 했다. 그리하여 자코메티의 조각은 또 다른 발전을 향해 나아가게 되었다. 자코메티는 원시에 기반한 독창적인 조각가였다.[120]

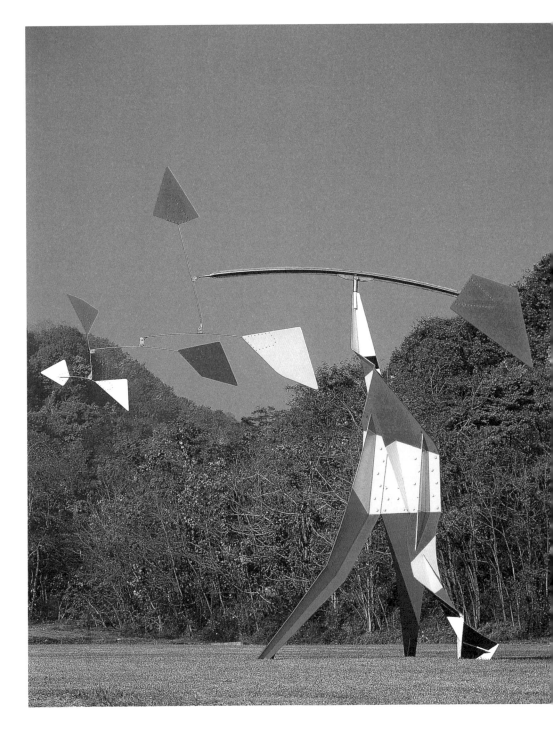

콜더의 모빌과
스태빌의 결합

큰 주름

알렉산더 콜더, 1971년, 철판에 채색,
높이 742cm

어느 날 워싱턴 주의 풍경에서 영감을 얻은 알렉산더 콜더
Alexander Calder(1898~1976)는 자연의 신비함과 아름다움에 감
탄해 화가의 삶을 살기로 결심하고, 25세에 뉴욕의 아트스튜던
트리그에 입학다. 1926년 파리로 온 그는 파리 생활에 정착하기
까지 많은 어려움과 시련을 겪어야 했다.

콜더는 노력과 순수 의지를 통해 철사 구부리기, 인형 만들
기 등 일상적 의식으로 향하는 집념을 예술로 승화시켰다. 움
직이는 미술인 키네틱 아트Kinetic Art의 선구자 콜더는 대학에
서 본격적인 조각 공부를 시작했다. 그는 마침내 '모빌Mobile'이
라는 새로운 조형 양식을 탄생시켰다.

호안 미로의 영향을 반영한 원색의 서로 다른 크기와 형태
의 판이 공중에 매달려 있고, 중력과 바람 그리고 모터의 작동
으로 움직이는 모빌은 전통적인 조각으로부터 한결 자유로워
졌다. 움직임으로 인해 형태가 끊임없이 변하고 작품 감상에 시
간이 필요하다는 점에서, 모빌과 공연예술의 공통점을 발견한
그는 마사그레이엄현대무용단과 오페라를 위한 공연무대를 디
자인하기도 했다. 이후 작품을 지면에 고정하는 '스태빌Stabile'

을 제작했고, 모빌과 스태빌을 결합한 '토템Totem' 연작을 1960
년대 중반부터 시작해 파리에서 전시했다.

〈큰 주름〉은 '토템' 연작이 발전된 형태로, 무게 1.5톤의 철판
이 가볍게 허공에 떠 있는 듯하게 만들어진 작품이다. 좌대 없
이 붉고 노란 지지대 위에 가로지르는 봉을 달고, 한쪽 끝에 꽃
삽 모양의 큰 붉은 판을 달았다. 반대편에 힘의 균형을 이루는
다른 두 개의 봉을 차례로 연결했다. 삼각형 꽃삽의 날개에는
붉은색과 군청색, 흰색의 날개를 달아 바람에 흔들리도록 고안
했다. 스태빌 중심축 꼭대기에 볼베어링을 설치하고, 다섯 개의
가지에 매달린 여섯 개의 작은 철판이 축 반대쪽에 있는 큰 철
판의 무게와 균형을 이루게 했다. 상하좌우로 자유롭게 기류에
따라 움직이는 이 조각은 원색의 판이 회전할 때마다 색이 변
하는 독특한 효과를 낸다.121)

미국이 낳은 세계적인 조각가 콜더는 부모가 모두 예술가로,
조각가가 되기에 좋은 환경에서 태어났다. 그가 발명한 '모빌',
거치형 '모빌', '스태빌', 그리고 와이어와 판금과 같은 산업용 재
료의 사용은 조각의 역사를 완전히 바꾸어놓았다.

1931년 마르셀 뒤샹이 콜더의 작업실을 방문해 철사로 제작
된, 움직이는 그의 작품을 보고 바로 그 자리에서 '모빌'이라고
명명한 것이 계기가 되어, 이후 콜더의 작품은 '움직이는 조각'
으로 세상에 알려졌다. 그의 모빌은 대기와 하나가 되어 움직인
다. 미세한 자극에도 민감하게 반응하면서 바로 전체에 파급되
는 모빌을 통해 콜더가 보여준 추상으로의 전환은, 1930년 콜더
가 몬드리안의 화실에서 받은 충격의 결과물이다. 콜더는 원형
과 원색의 만남에 충격을 받았고, "이 방문에서 나는 큰 충격을
받고, 작업을 시작하게 되었다"라고 회고했다.

직접적인 작업 과정과 많은 조형 실험으로 그는 교묘한 조형
공간을 극적으로 완성했다. 와이어를 이용한 조각은 모빌과 스
태빌을 탄생시켰다. 모빌 연작은 스태빌로 발전해 마무리되었
다. '스태빌'이라는 명칭은 장 아르프에 의해서 명명되었다.

콜더의 '스태빌' 연작은 두꺼운 철판을 오리거나 휜 뒤에 볼

트로 결합해 구성한, 거대한 환경조각이다. 이는 콜더의 설치미술 조형 의지를 집대성한 위대한 발견이다. 모빌이 대기 중에 부유하는 무중력적 조형이라면, 스태빌은 대지 위에 견고하게 서 있는 강건한 구성체다. 또한 스태빌 시리즈는 완벽하게 비구상적인 작품이다. 경쾌하면서도 시원한 평면재의 흐름은, 원색과 더불어 환경조각으로서 답답한 도시 공간에 신선한 감정을 불러일으킨다.

　　콜더는 새로운 공간의 창조자다. 그의 작품은 어디에 있든지 작품과 사람 사이에 억지스러운 불편함이 없다.122)

After Establishment of

of

ee Kun-h
Art Mus

이건희
미술관의
건립과
개관 이후

3

미술관의
성격

대규모 명품의 기증이 갖는
사회적 중요도를 감안한다면,

기증품 모두를 한곳에 모아서
'고미술+현대미술' 형태의 통합형 미술관을
건립하는 것이 바람직하다.

기증된 미술품을 바탕으로 미술관을 건립하려면 몇 가지 중요한 전제를 해결해야 한다. 우선 기증품 전체의 박물관학적인 정리가 선결되어야 하고, 그중에서 상설 전시품을 먼저 선별하는 작업이 필요하다.

기증 내용은 크게 보면 고미술품, 근현대미술품, 외국 미술품으로 구성되어 있다. 성격상 고미술품은 박물관으로 가야 하고, 근현대미술과 외국 미술품은 미술관에서 소화하는 것이 일반적이다. 그러나 성격이 다른 이들 전체를 묶어서 가칭 '이건희미술관'으로 보내고, 그곳에서 고미술＋현대미술을 통합하는 '박물관＋미술관'을 건립하는 것도 하나의 선택이 될 수 있다.

그러나 미술계 일각에서 '국립근대미술관'을 건립해야 한다는 주장이 대두되고 있어서, 이에 관한 결정이 선행되어야 한다. 국립근대미술관의 필요성은 아무리 강조해도 지나치다고 할 수 없지만, 대규모 명품의 기증이 갖는 사회적 중요도를 감안한다면, 기증품 모두를 한곳에 모아서 '고미술＋현대미술' 형태의 통합형 미술관을 건립하는 것이 바람직하다. 리움미술관이 그런 경우에 속하는 예로 참고가 된다.

이건희 컬렉션 기증품을 잘 담아내기 위해서 다음으로 필요한 점은, 이들의 가치를 극대화할 좋은 '미술관 건축'을 만드는 일이다. 여기에서 잠깐 미술관의 건축 요건을 꼽아보자. 첫째, 미술관은 '아름다운 건축'이어야 한다. 건축가가 미술관 건축에 욕심을 내는 이유는 자신이 설계한 건물을 훌륭한 예술 작품으로 남기고 싶기 때문이다. 건축의 역사에 한 획을 긋는 작품을 만들어내기 위해 건축가들은 미술관 건축에 자신의 모든 역량을 쏟아붓는다. 특히 아름답다는 평을 받기 위해 건축적 구성 위에 미적 가치를 발현하기 위해 최선의 노력을 기울인다.

그렇다면 훌륭한 이건희미술관을 만들기 위해 어떤 건축가에게 설계를 맡길지가 문제가 된다. 두 가지 방법이 가능하다. 첫째 건축가를 특정하거나, 둘째 공모하거나. 일장일단이 있는데, 국가적인 프로젝트가 될 사안이므로 '설계 공모'가 바람직하다. 공모는 '국제 콩페(competition을 줄인 말로, 건축에서 일정한 조건을 제시하고 우수한 설계를 겨루는 경기)'로 진행하는 것이 바람직하다. 국적에 차별을 두어서는 안 된다. 홈어드밴티지가 있어서도 안 된다. 과거 많은 미술관 건축에서 국제공모가 있었지만, 국내 건축가들의 잔치로 끝나고 말아 아쉬움이 컸다. 그래서는 좋은 미술관 건축이 탄생할 수 없다.

상투적으로 해서, 한식 기와를 얹은 전통 건축의 복제 건물이 더 생기는 건 바람직하지 않다. 세계적으로 유명한 미술관의 특징은 새로운 기류를 형성하는 데 기여하거나, 건축적인 아름다움을 표현했거나로 압축된다. 우리에게도 세계적으로 내세울 만한 아름답고도 참신한 미술관 건축이 나와야 할 때다.

이건희미술관은 수집품의 면면이 그러하듯이 '초일류' 건축을 목표로 설계되어야 한다. 그러기 위해서는 '기능성 건축'이라야 한다. 모든 건축이 기능적인 데서 출발하지만, 미술관 건축은 특히 기능을 잘 소화하는 방향으로 설계가 완성되어야 한다. 세계의 미술관 건축 흐름은 최근 들어 특히 더 기능을 강조하는 방향으로 전개되고 있다. 미술관 건축의 기능 배분에 있어서는 전시실과 수장 공간이 우선순위를 차지한다. 특히 수장

공간은 소장품이 늘어날 것에 미리 대비해야 한다. 그리고 수집품의 특성을 최대한 살리는 전시 공간을 가져야 한다.

이건희 컬렉션 기증품은 고대와 현대를 망라하고 있고, 평면과 입체 미술이 공존하며, 도자기부터 현대 회화에 이르기까지 내용이 다채롭다. 작품의 크기도 대형 캔버스 작품으로부터 작은 도자기에 이르기까지 다양하며, 재질도 천차만별이다. 건축가 대부분은 미술관의 작품과 전시 방법에 대해 잘 알지 못한다. 따라서 설계의 초기 단계부터 소장품 전문 연구자인 학예사와 전시전문가의 협력이 매우 중요하다. 아무리 아름답고 기능적으로 설계된 건축이라도, 해당 미술관 수집품의 성격을 잘 드러내는 설계가 바탕이 되지 않으면 성공하기 어렵다.

또한 이건희미술관은 '쾌적한 건축'이 되어야 한다. 여기서 '쾌적'이란 '관람객에게 편안한 안식처가 되어야 한다'는 뜻이다. 최근 미술관은 크게 변하고 있다. 과거에는 미술품의 안전 관리가 최우선이었지만, 이제는 그에 더해 관람객에게 지식과 정보를 제공하는 책임이 추가되었다. 또 방문자 모두에게 편안하고 안락한 휴식 공간으로 탈바꿈하고 있다. 그렇게 하기 위해서는 고려해야 할 사항이 많다. 편리한 내부 시설은 물론이고, 외부 공간까지도 정성 들인 미술관을 모두가 기대하고 있다. 리움미술관의 내부 시설과 호암미술관의 정원 회원에서 그런 내용을 참고해, 이건희미술관과 정원의 설계에 반영하는 게 바람직하다.

그런 의미에서 앞으로 진행될 미술관 건립은 다음의 과정을 거쳐서 추진되어야 할 것이다.

미술관
건립 프로세스

1. 기증품 정리와 분석

이건희미술관 건립을 위해서는 여러 단계의 준비가 필요하다. 그 첫 번째가 수집품의 기증에 따른 정리다. 기증에 대한 행정적인 처리를 위해서도 기증품을 등록하고 카드화하는 절차가 선행되어야 한다. 기증품 정리는 보통 박물관에서 하는 일반적인 등록 절차를 따르면 된다. 절차는 입고와 개별 카드 작성—종합통계—기증품 분류로 이루어진다.

기증품을 받으면 바로 수장고에 입고해야 하는데, 이를 위해 준비 공간에서 유물별로 개별 카드를 작성하게 된다. 작품 카드는 작품에 대한 기록부의 성격으로, 양식은 미술관마다 조금씩 다르나 내용은 동일하다. 2027년 건립 예정인 이건희미술관에서도 작품 카드를 준비하고, 개별 작품의 상태와 제원을 상세하게 계측하고 정확하게 기록해야 할 것이다.

2. 송현동 부지의 분석, 용산공원 부지의 활용 추천
입지 여건 ─ 대지의 특성 ─ 미술관 입지로서의 요건

미술관의 입지는 성패를 가르는 매우 중요한 요소다. 현재 정부에서는 종로구 송현동 옛 미국대사관 부지에 이건희미술관을 건립하려는 계획을 추진 중이다. 송현동 부지가 어떤 이유와 근거에서 부지 1순위로 부상했는지 명확하게 알 수는 없지만, 부지 선정 문제는 사전조사가 필수적으로 선행되어야 한다. 특히 도심의 교통 문제를 다각도로 검토해서 반영한 미술관 운영 계획과 연계되어야 한다.

　송현동 부지는 주변에 문화시설이 많다는 점이 장점으로 고려된 듯하다. 인지도도 높고 교통 여건도 그다지 나쁘지 않다는 점이 우선시되었을 것이다. 그러나 가장 중요한 문제인 단체 관람객의 대형버스 주차 문제는 고려되지 않은 것 같다. 대지의 특성도 문제다. 송현동은 경사진 지형이라서 미술관 건축 대상지로는 자연스럽지 못하다.

　이런저런 문제들을 종합적으로 고려할 때, 송현동 부지보다는 용산 가족공원 내 국립중앙박물관 근처로 계획이 수정되기를 바란다. 용산 부지는 지형도 평평하고, 주변이 전부 문화시설이다. 게다가 대중교통이 편리하고, 특히 대형버스의 주차 문제를 손쉽게 풀 수 있다는 장점이 있다.

3. 전시 대상품 선정
전시 대상 작품 2~3배수 선정 ─ 전시 공간 상정 ─
가상 전시 ─ 최종 전시품 결정

기증품 중에서 상설 전시 대상품을 추려내는 작업이 필요하다. 전시 공간이 어떤 규모가 될지 모르기 때문에, 분야별로 후보군을 2~3배수로 뽑아내는 것이 좋다. 이들을 가상공간에 배치해보고, 어느 정도의 공간이 필요하며 몇 개의 전시실이 있어

야 할지 기본안을 작성한다. 이 작업은 건축 설계와 동시에 진행되는 것이 바람직하다.

미술관 건축이 검토되는 동안, 상설 전시품의 내용과 규모가 결정되어야 한다. 이건희 컬렉션 기증품은 크게 고미술, 근현대미술 그리고 외국 미술품으로 구성되어 있다. 성격이 분명하다. 이를 놓고 보면 이건희미술관의 구성은 상설 전시에 있어서 우리나라 미술사의 고대에서 근현대까지를 1부로 하고, 2부는 외국 미술품으로 배정해 전시를 계획하는 것이 바람직하다. 그렇다면 미술관 건축은 이런 내용을 담을 상설 전시 공간과 기타 필요한 공간을 염두에 두고 전시 설계를 진행해야 할 것이다.

과거 우리나라 미술관은 대부분 건립할 때 전시품이 정해지지 않은 상태에서 건축이 진행되었다는 문제점이 있었다. 대개 진열장이나 전시실을 대충 만들어놓고 거기에 전시품을 우격다짐으로 집어넣었다. 이는 특정한 전시품의 개성을 죽이는 일이 된다. 전시품이 도자기 등의 공예미술품이냐 아니면 그림이나 글씨 등의 서화냐에 따라서 전시 방법은 크게 달라진다. 현대미술의 경우에도 규격화된 전시실에 회화나 조각품을 나열하는 방식은 전근대적인 수법이다. 작품 하나하나마다 가장 적합한 전시 공간과 환경을 만들어야 미술품의 의미를 극대화할 수 있다. 미술관의 설계가 진행되는 동안, 전시품을 잘 아는 학예사와 전시전문가 등이 건축가와 협의해 전시 공간의 배분과 연출을 고심해야 한다.

4. 전시 스토리라인 작성

전시품의 특성 추출 — 전시전문가, 학예사, 건축 설계자의 협의

— 전시 스토리라인 작성 — 전시품 배열 — 가상 전시 설계

— 모형 전시 — 본 전시

2~3배수로 추려진 전시 대상품을 기본으로 전시품의 특성을 추출하는 작업을 한다. 고미술 내에서 도자기 등의 공예품과

서화류를 분리해서 전시 후보를 정한다. 이들을 가상공간에서 배열해보고 전시 스토리라인을 만든다. 전시 스토리가 정해지면 가상공간에서 전시 작업을 한다. 어느 정도 전시 계획이 완성되면, 이들을 축소 모형 안에 진열해 상설 전시 예비 작업을 마무리한다.

5. 미술관 본 설계
건축가 선정―미술관 기능의 배분―전시 공간 협의―
공간 설정―설계 협의―본 설계

건축가 선정은 미술관 건축의 하이라이트다. 어떤 건축가가 결정되느냐에 따라 미술관의 성패가 좌우된다. 건축가를 결정하는 방법은 여러 가지가 있지만, 중요한 점은 이 미술관의 특성을 얼마나 잘 살릴 수 있는 건축가가 선정되느냐. 과거 국립박물관이나 국립현대미술관의 건축 과정을 통해 우리는 많은 시행착오를 겪었다. 현재의 국립중앙박물관이나 국립현대미술관 서울관 등이 국제 콩페를 통해 건축가를 결정했지만, 결과물은 국제적으로 선두권에는 들지 못했다. 그 원인을 냉정하게 분석해서, 새 시대를 이끄는 미술관 건축을 창작해낼 수 있는 건축가를 선정해야 할 것이다. 건축은 박물관 문화의 수준을 보여주는 바로미터다.

6. 수요 예산 산정
건설비 산정―전시비 산출―총예산 수립

설계부터 시작해서 개관까지 소요되는 예산은 산정하기가 쉽지 않다. 설계비만 하더라도 어느 정도 수준의 건축가를 염두에 두느냐에 따라 비용이 크게 달라진다. 국가 예산의 특수성 때문에 사립과는 달리 가용예산의 상한액을 잡기가 쉽지 않

다. 이는 이건희미술관을 어떤 내용과 수준으로 건립하는가 하는 문제와 직결된다. 또 국제공모로 하느냐 아니면 단독 지정하느냐에 따라서 예산은 크게 달라질 수 있다. 국립중앙박물관 식으로 하느냐 리움미술관 식으로 하느냐 하는 선택의 문제만 남았다.

7. 건설 진행
건설 공사―전시 설계

건설 공사는 예정된 공기를 최대한 지키도록 해야 한다. 동시에 전시 설계를 진행해 개관에 필요한 전시 계획을 수립해야 할 것이다.

8. 미술관 개관 준비
개관 행사―출판물 발행―홍보 계획

개관 이후
경영 문제

미술관의 '경영 계획'을 개관 전에 완벽하게 수립하는 것이 매우 중요하다. 경영 계획에는 인적 구성, 경영 예산, 사업 계획 등이 구체적으로 들어 있어야 한다. 경영 계획은 미술관의 미래를 좌우할 수 있는 핵심 요소다. 그중 인적 구성 문제는 미술관의 성격과 규모를 좌우하는 중요한 사항이다. 이건희미술관은 기증받은 미술품을 단순하게 보여주는 데 그쳐서는 안 될 것이다. 기증품의 처리 방법은 향후 다시 생길 수 있는 기증 예정자의 의욕을 고취할 수 있는 방향으로 전환해야 하며, 사업 계획은 미래에 대한 청사진을 가져야 할 것이다. 그런 의미에서 이건희미술관은 기증품 미술관으로서의 면모를 제대로 갖추면서, 미래의 기증을 유도하는 계기와 장치가 되도록 운영해야 한다. 우리나라에도 수집이 기증으로 빛을 발하게 하는 사회적 분위기가 성숙하도록 미술관의 건립과 경영으로 모범을 보여야 할 것이다. 그렇게 함으로써 미술품을 부동산처럼 사유재산으로 자손에게 물려주려는 구태의연한 분위기를 크게 바꿀 수 있다. 선진국들의 사례를 보더라도, 재산을 상속하는 실리보다 명예를 더 중요하게 이어가는 사회적 분위기를 조성해야 한다.

맺음말

이건희는 부친 이병철에 이어 수집 활동을 이어갔다. 이병철은 수집품을 삼성문화재단에 기증하고 호암미술관을 설립했다. 개인의 수집품을 미술관이라는 공공기구를 통해 사회에 환원한 것이다. 이건희는 이병철과는 다른 성격의 폭넓은 수집 활동을 했고, 그것을 바탕으로 리움미술관을 세웠다. 이건희 별세 후, 유가족은 이건희 컬렉션의 상당수를 국가에 기증하기로 결정했다.

노블레스 오블리주noblesse oblige란 사회 지도층에게 요구되는 높은 도덕성과 이를 실천하는 의무감을 말한다. 이건희 일가는 삼성문화재단을 세우고 호암미술관과 리움미술관을 모범적으로 운영해왔다. 거기에서 멈추지 않고 방대한 컬렉션을 이룩하여, 그 일부를 국가에 기증함으로써 '미술사업을 통한 사회적 기여'를 충실히 이행하고 있다. 이런 모습은 서구 선진사회에서는 이미 보편화된 일인데, 우리에게도 그런 훌륭한 사례가 서서히 쌓여가고 있다.

이건희 컬렉션 기증품의 내용은 질과 양에서 타의 추종을 불허한다. 고미술 부문은 이병철 수집품에도 있지만, 근현대미

술 작품과 외국 작가의 작품 대량 기증은 우리의 기증 역사상 처음 있는 일이다. 분야도 다양하고 양도 엄청나지만, 수집품의 내용은 우리 미술의 역사를 새로 써도 좋을 만한 명품들로 가득하다. 삼성 측의 뜻을 존중해, '이건희 기증품'을 담을 미술관을 국가에서 새로 세우기로 했다. 대규모 기증의 뜻을 살려서 '좋은 미술관'을 만들어야 하는 과제가 우리 앞에 놓여 있다.

나는 미술관이야말로 계층과 세대를 막론하고 누구에게나 공감대를 형성할 수 있는 핵심적인 '문화 콘텐츠'의 역할을 해야 한다고 생각한다. 즉, 미술관의 설립과 운영에 있어 최고의 가치는 '좋은 미술관'이 되는 것이다. 그러기 위해서는 필수 요건들을 '골고루', '잘' 갖추어야 한다. 타자他者의 시선을 통해 객관적인 평가와 좋은 점수를 받을 수 없다면 결코 좋은 미술관이 될 수 없다.

수집은 전시를 통해 성격이 분명해진다. 좋은 수집품은 좋은 전시를 통해야만 생명력이 살아난다. 2027년 건립 예정인 가칭 '이건희미술관'의 전시품은 이건희 컬렉션 기증품 중에서도 정수를 가려서 뽑은 것으로 구성될 것이다. 대규모 기증이라는 아름다운 목적을 달성하기 위해, 그것들을 잘 담아낼 '좋은 미술관 건축'이 강하게 요구되고 있다.

삼성 일가가 수집한 국보 및 보물 목록

부록 1

국보

	명칭	소유자	지정일	기증 여부
1	금동신묘명삼존불입상	이건희	1962. 12. 20.	
2	금동미륵보살반가사유상 (본문 70쪽)	이건희	1964. 3. 30.	
3	금동관음보살입상	이건희	1968. 12. 19.	국립중앙박물관 기증
4	금동보살입상	이건희	1968. 12. 19.	국립중앙박물관 기증
5	청자 동화연화문 표주박모양 주전자	삼성문화재단	1970. 12. 30.	
6	금동보살삼존입상	이건희	1970. 12. 30.	국립중앙박물관 기증
7	금동 용두보당	삼성문화재단	1971. 12. 21.	
8	대구 비산동 청동기 일괄—검 및 칼집 부속	삼성문화재단	1971. 12. 21.	
9	대구 비산동 청동기 일괄—투겁창 및 꺾창	이건희	1971. 12. 21.	국립중앙박물관 기증
10	전 고령 금관 및 장신구 일괄	삼성문화재단	1971. 12. 21.	
11	김홍도 필 군선도 병풍	삼성문화재단	1971. 12. 21.	
12	나전 화문 동경	이건희	1971. 12. 21.	
13	전 논산 청동방울 일괄 (본문 44쪽)	이건희	1973. 3. 19.	국립중앙박물관 기증
14	청자 양각죽절문 병 (본문 36쪽)	이건희	1974. 7. 9.	
15	청동 은입사 봉황문 합	삼성문화재단	1974. 7. 9.	
16	진양군 영인정씨묘 출토 유물	삼성문화재단	1974. 7. 9.	
17	금동 수정 장식 촛대	이건희	1974. 7. 9.	
18	신라백지묵서 대방광불화엄경 주본 권1~10, 44~50	삼성문화재단	1979. 2. 8.	
19	감지은니 불공견삭신변진언경 권13	이건희	1984. 5. 30.	국립중앙박물관 기증
20	금동탑	삼성문화재단	1984. 8. 6.	
21	흥왕사명 청동 은입사 향완	삼성문화재단	1984. 8. 6.	
22	감지은니 대방광불화엄경 정원본 권31	삼성문화재단	1984. 8. 6.	
23	정선 필 인왕제색도 (본문 64쪽)	이건희	1984. 8. 6.	국립중앙박물관 기증
24	정선 필 금강전도	이건희	1984. 8. 6.	
25	아미타삼존도	삼성문화재단	1984. 8. 6.	
26	백자 청화매죽문 항아리 (본문 74쪽)	이건희	1984. 8. 6.	
27	청자 상감용봉모란문 합 및 탁	이건희	1984. 8. 6.	
28	감지은니 묘법연화경	이건희	1986. 11. 29.	국립중앙박물관 기증
29	감지금니 대방광불화엄경보현행원품	이건희	1986. 11. 29.	국립중앙박물관 기증
30	초조본 대반야바라밀다경 권249	이건희	1988. 6. 16.	국립중앙박물관 기증
31	초조본 현양성교론 권11	이건희	1988. 12. 28.	국립중앙박물관 기증
32	청자 음각 '효문' 명 연화문 매병	이건희	1990. 5. 21.	
33	전 덕산 청동방울 일괄	이건희	1990. 5. 21.	국립중앙박물관 기증
34	백자 청화죽문 각병 (본문 90쪽)	이건희	1991. 1. 25.	국립중앙박물관 기증
35	백자 유개항아리	이건희	1991. 1. 25.	
36	백자 '천' '지' '현' '황' 명 발	이건희	1995. 12. 4.	국립중앙박물관 기증
37	백자 달항아리 (본문 60쪽)	이건희	2007. 12. 17.	

보물

	명칭	소유자	지정일	기증 여부
1	금동여래입상	이건희	1964. 9. 3.	국립중앙박물관 기증
2	석보상절 권11	이건희	1970. 12. 30.	국립중앙박물관 기증
3	도기 배모양 명기	삼성문화재단	1971. 12. 21.	
4	도기 신발모양 명기	삼성문화재단	1971. 12. 21.	
5	금귀걸이	삼성문화재단	1971. 12. 21.	
6	청자 상감운학모란국화문 매병	삼성문화재단	1971. 12. 21.	
7	채화칠기	이건희	1971. 12. 21.	국립중앙박물관 기증
8	청동 진솔선예백장 인장	이건희	1971. 12. 21.	국립중앙박물관 기증
9	안중근의사 유묵―연년세세화상사세세연년인부동	이건희	1972. 8. 16.	
10	안중근의사 유묵―인지당	이건희	1972. 8. 16.	
11	전 고령 일괄 유물	이건희	1973. 3. 19.	국립중앙박물관 기증
12	분청사기 상감 '정통5년' 명 어문 반형 묘지	이건희	1974. 7. 9.	
13	이상좌 불화첩	이건희	1975. 5. 16.	국립중앙박물관 기증
14	금동미륵보살반가사유상	이건희	1978. 12. 7.	국립중앙박물관 기증
15	묘법연화경 권7	이건희	1981. 3. 18.	국립중앙박물관 기증
16	묘법연화경	이건희	1981. 3. 18.	국립중앙박물관 기증
17	불조삼경	이건희	1981. 3. 18.	국립중앙박물관 기증
18	불조삼경	이건희	1981. 3. 18.	국립중앙박물관 기증
19	나옹화상 어록 및 나옹화상가송	이건희	1981. 3. 18.	국립중앙박물관 기증
20	대불정여래밀인수증요의제보살만행수능엄경 권6~10	이건희	1981. 3. 18.	국립중앙박물관 기증
21	선림보훈	이건희	1981. 3. 18.	국립중앙박물관 기증
22	불설장수멸죄호제동자경	이건희	1981. 3. 18.	국립중앙박물관 기증
23	장승법수	이건희	1981. 3. 18.	국립중앙박물관 기증
24	불설대보부모은중경	이건희	1981. 3. 18.	국립중앙박물관 기증
25	월인석보 권21	이건희	1983. 5. 7.	국립중앙박물관 기증
26	환두대도	이건희	1984. 8. 6.	국립중앙박물관 기증
27	금동 자물쇠 일괄	삼성문화재단	1984. 8. 6.	
28	청동 은입사 포류수금문 향완	삼성문화재단	1984. 8. 6.	
29	금동여래입상	이건희	1984. 8. 6.	국립중앙박물관 기증
30	금동보살입상	이건희	1984. 8. 6.	국립중앙박물관 기증
31	금동용두토수	삼성문화재단	1984. 8. 6.	
32	김홍도 필 병진년 화첩 (본문 78쪽)	이건희	1984. 8. 6.	
33	김시 필 동자견려도 (본문 86쪽)	이건희	1984. 8. 6.	
34	지장도	삼성문화재단	1984. 8. 6.	
35	백자 청화운룡문 병	이건희	1984. 8. 6.	
36	백자 청화운룡문 병	이건희	1984. 8. 6.	
37	분청사기 철화어문 항아리 (본문 82쪽)	이건희	1984. 8. 6.	

	명칭	소유자	지정일	기증 여부
38	백자 청화잉어문 항아리	이건희	1984. 8. 6.	
39	청자 쌍사자형 베개	이건희	1984. 8. 6.	
40	감지금니 대반야바라밀다경 권175	이건희	1986. 11. 29.	국립중앙박물관 기증
41	수월관음보살도	이건희	1987. 7. 16.	
42	금동관음보살입상	이건희	1987. 7. 16.	
43	지장보살본원경	이건희	1987. 12. 26.	국립중앙박물관 기증
44	목우자수심결 및 사법어(언해)	이건희	1987. 12. 26.	국립중앙박물관 기증
45	월인석보 권11,12	이건희	1987. 12. 26.	국립중앙박물관 기증
46	묘법연화경 권6~7	이건희	1987. 12. 26.	국립중앙박물관 기증
47	묘법연화경 권6~7	이건희	1987. 12. 26.	국립중앙박물관 기증
48	상교정본자비도량참법 권10	이건희	1987. 12. 26.	국립중앙박물관 기증
49	대방광원각약소주경 권상의2	이건희	1987. 12. 26.	국립중앙박물관 기증
50	대불정여래밀인수증요의제보살만행수능엄경 권 4~7, 8~10	이건희	1987. 12. 26.	국립중앙박물관 기증
51	백지묵서 지장보살본원경	이건희	1987. 12. 26.	국립중앙박물관 기증
52	묘법연화경 권3	이건희	1988. 12. 28.	국립중앙박물관 기증
53	청자 양각연화당초 상감운학문 완	이건희	1990. 5. 21.	국립중앙박물관 기증
54	청자 복숭아모양 연적	이건희	1990. 5. 21.	
55	청자 양각도철문 방형 향로	이건희	1990. 5. 21.	
56	청자 구룡형 뚜껑 향로	이건희	1990. 5. 21.	
57	청자 음각연화당초문 항아리	이건희	1990. 5. 21.	
58	청자 상감모란문 주전자	이건희	1990. 5. 21.	
59	청자 상감운학문 화분	이건희	1990. 5. 21.	
60	청자 양각연지어문 화형 접시	이건희	1990. 5. 21.	
61	청자 음각연화당초 상감국화문 완	이건희	1990. 5. 21.	
62	청자 음각운문 병	이건희	1990. 5. 21.	
63	청자 상감앵무문 표주박모양 주전자	이건희	1990. 5. 21.	
64	청자 음각국화당초문 완	이건희	1990. 5. 21.	
65	청자 철채양각연판문 병	이건희	1990. 5. 21.	국립중앙박물관 기증
66	청자 상감모란문 발우 및 접시	이건희	1990. 5. 21.	국립중앙박물관 기증
67	백자 청화철화삼산뇌문 산뢰	이건희	1991. 1. 25.	
68	백자 청화 '망우대' 명 초충문 접시	이건희	1991. 1. 25.	
69	백자 청화초화문 필통	이건희	1991. 1. 25.	
70	백자 청화운룡문 항아리	홍라희	1991. 1. 25.	
71	백자 청화화조문 팔각통형 병	이건희	1991. 1. 25.	
72	분청사기 음각수조문 편병	이건희	1991. 1. 25.	국립중앙박물관 기증
73	분청사기 박지모란문 장군	이건희	1991. 1. 25.	

	명칭	소유자	지정일	기증 여부
74	유숙 필 매화도	이건희	1994. 5. 2.	
75	청자 음각용문 주전자	이건희	1995. 12. 4.	
76	분청사기 음각연화문 편병	이건희	1995. 12. 4.	
77	백자 상감연화당초문 병	이건희	1995. 12. 4.	
78	백자 철화운죽문 항아리	이건희	1995. 12. 4.	
79	청자 상감 '신축' 명 국화모란문 벼루	홍라희	2003. 12. 30.	
80	청자 철화초충조문 매병	이건희	2003. 12. 30.	
81	청자 상감유로매죽문 편병	이건희	2003. 12. 30.	
82	청자 양각운룡문 매병	이건희	2003. 12. 30.	
83	청자 상감어룡문 매병	홍라희	2003. 12. 30.	
84	분청사기 철화모란문 장군	이건희	2003. 12. 30.	
85	분청사기 박지연화문 편병	이건희	2003. 12. 30.	
86	청자 상감 '장진주' 시명 매죽양류문 매병	이건희	2003. 12. 30.	
87	백자 청화동정추월문 항아리	이건희	2003. 12. 30.	국립중앙박물관 기증
88	백자 상감투각모란문 병	이건희	2003. 12. 30.	
89	이암 필 화조구자도 (본문 94쪽)	이건희	2003. 12. 30.	
90	김홍도 필 추성부도	이건희	2003. 12. 30.	국립중앙박물관 기증
91	경기감영도 병풍	삼성문화재단	2003. 12. 30.	
92	봉업사명 청동 향로	이건희	2004. 8. 31.	국립중앙박물관 기증
93	삼현수간	이건희	2004. 8. 31.	국립중앙박물관 기증
94	청자 상감모란양류문 주전자 및 승반	이건희	2004. 11. 26.	
95	청자 퇴화화문 주전자 및 승반	홍라희	2004. 11. 26.	
96	분청사기 상감모란문 항아리	홍라희	2004. 11. 26.	
97	분청사기 인화점문 장군	이건희	2004. 11. 26.	
98	백자 철화매죽문 항아리	이건희	2004. 11. 26.	
99	분청사기 상감 '정통13년' 명 묘지 및 분청사기 일괄	이건희	2005. 1. 22.	국립중앙박물관 기증
100	화성행행도 병풍	이건희	2005. 4. 15.	
101	정사신 참석 계회도 일괄	이건희	2005. 4. 15.	국립중앙박물관 기증
102	청자 상감화조문 도판	이건희	2006. 1. 17.	
103	백자 청화보상당초문 항아리	이건희	2006. 1. 17.	
104	오재순 초상	이건희	2006. 12. 29.	
105	김정희 예서대련 호고연경	이건희	2010. 10. 25.	
106	감지은니 범망경보살계품	이건희	2018. 6. 27.	국립중앙박물관 기증
107	송조표전총류 권6~11	이건희	2018. 6. 27.	국립중앙박물관 기증
108	김홍도 필 삼공불환도	이건희	2018. 10. 4.	
109	'경선사' 명 청동북	이건희	2018. 11. 27.	국립중앙박물관 기증
110	고려 천수관음보살도 (본문 40쪽)	이건희	2019. 3. 6.	국립중앙박물관 기증

기증한 기관과
기증품 내역

부록 2

이건희 컬렉션에서 국가와 지방자치단체, 기타 기관에 기증한 내용은 다음과 같다.

국립중앙박물관과 국립현대미술관 기증품

이번에 국립중앙박물관과 국립현대미술관에 기증한 이건희 컬렉션은 모두 11,023건 23,000여 점으로 알려져 있다. 이중 국립중앙박물관에 기증된 유물이 고미술품 21,693점으로 전체 기증품의 93.58퍼센트에 이른다. 여기에는 국보와 보물 60건(별표 참조), 중량급 석조물 834점이 포함되어 있다. 국립중앙박물관에서 발간한 《고故 이건희 회장 기증품 목록집》(2022)에서 그 내용을 상세하게 확인할 수 있다.

대표적인 유물로 1집(고고)에는 대구 비산동 출토 청동기 일괄품(국보, 삼한시대, 구 김동현 소장), 전 논산 출토 청동방울 일괄품(국보, 초기 철기시대), 전 덕산 출토 청동방울 일괄품(국보, 초기 철기시대, 여기에는 팔주령·간두령·쌍두령·조합식 쌍두령이 들어 있고, 전 논산 출토품과 성격이 같다), 한국식 동검 및 칠기 칼집(초기 철기시대), 청동 진솔선예백장 인장(보물, 중국 진 시대), 전 고령 고분 출토 일괄 유물(보물, 삼국시대, 이 일괄 유물에는 각종 마구와 은장식 대도, 구슬 등의 유물이 들어 있는데, 이병철이 수집한 가야금관과 같은 고분에서 도굴되었을 것이라는 미확인 이야기가 전한다)이 있다. 그 밖에 금장용봉문환두대도, 금동팔뚝가리개, 금동관, 금동식리, 철제판갑, 마형각배, 주형토기 등 삼국시대 고분 출토품과 채화칠기(보물, 중국 한 시대) 등 헤아릴 수 없을 정도로 엄청난 고고학적 유물들이 있다.

더욱 놀라운 부문은 1만 점이 넘는 전적典籍류 유물이다. 우리나라는 동양 3국 중에서도 제일가는 기록의 나라였다. 《조선왕조실록》을 비롯해 많은 기록물이 유전遺傳(남겨 전해짐)되었는데, 이번에 기증된 이건희 컬렉션 중에서도 전적류는 특히 돋보인다. 이들은 일반이 관심을 두지 않던 기간에 집중적으로 수집되었다. 이건희는 전적류가 장래에 크게 주목받으리라 예상하고 수집에 열을 다했던 것으로 전한다.

종류도 다양하지만, 불교 미술품 중에 단연 돋보이는 전적 유물은 〈감지은니 불공견삭신변진언경紺紙銀泥不空羂索神變眞言經 권13〉(국보, 30.4×905.0cm, 고려 충렬왕 1년(1275))을 비롯해 〈감지금니 묘법연화경紺紙金泥妙法蓮華經 권7〉(보물, 28.3×10.2cm, 고려 충숙왕 17년(1330)), 〈감지금니 대방광불화엄경보현행원품紺紙金泥大方廣佛華嚴經普賢行願品〉(국보, 26.5×639.6cm, 고려 충혜왕 복위 2년(1341)~공민왕 16년(1367) 추정), 〈초조본 대반야바라밀다경初雕本大般若波羅密多經 권249〉(국보, 29.1×768.3cm, 고려 현종 연간), 〈초조본 현양성교론初雕本 顯揚聖敎論 권11〉(국보, 28.6×1,007cm, 고려, 11세기) 외에 〈석보상절釋譜詳節 권11〉(보물, 30.3×20.7cm, 조선 전기) 등 보물 25점이 포함되어 있다. 지정문화재 외에도 유학·역사·문집·실용서 등 1만 권 넘게 기증되어, 관련 분야의 연구 대상으로 주목된다.

금속공예품으로는 〈'경선사' 명 청동북'景禪寺'銘金鼓〉(보물, 지름 41.9cm, 고려, 1218년), 〈봉업사명 청동향로奉業寺銘靑銅香爐〉(보물, 높이 85.8cm, 고려, 13세기) 외에 각종 불교 공예품과 일상 용구 등의 생활공예품, 그리고 조선시대 투구와 화살통 및 다수의 청동거울과 장신구 등이 들어 있다.

청자에는 일품이 많이 포함되어 있는데, 보물로 지정된 〈청자 암각연화당초 상감운학문 완靑磁陰刻蓮花唐草象嵌雲鶴文碗〉(높이 5.0cm, 고려, 12세기) 외에 〈청자 상감국화문 대접靑磁象嵌菊花文大楪〉 일괄 5점, 〈청자 철채삼엽문 매병靑磁鐵彩蓼葉文梅甁〉, 〈청자 기린장식 향로靑磁麒麟裝飾香爐〉, 〈청자 오리형 연적靑磁鴨形硯滴〉 등 뛰어난 명품이 많다. 전체적으로 623점이나 되고 기형별로 보더라도 매병·정병·주전자·항아리·대접 등 다양하며, 기법으로 보더라도 순청자부터 음각·양각·상감·철채·흑유자기 등 다양한 면모

를 보인다. 분청사기 역시 수준급이 많은데, 〈'정통13년' 명 묘지와 그릇 일괄품〉(보물, 묘지 높이 22.8cm, 조선시대, 1448년), 〈분청사기 음각수조문 편병粉靑沙器陰刻樹鳥文扁瓶〉(보물, 높이 22.6cm, 조선시대, 15세기) 외에 〈분청사기 상감인화연화문 용두주자粉靑沙器象嵌印花文蓮花文龍頭注子〉(높이 28.4cm), 〈분청사기 박지연화문 대접粉靑沙器剝地蓮花文大楪〉 등 명품이 많다. 기법 측면에서도 초기의 상감분청으로부터 후기의 철화분청사기까지 다양한 기형과 기법을 보여주는 유물이 다수 있다.

이건희 컬렉션의 유형과 수량을 보면 다음 표와 같다. 기증처별로 볼 때 고미술품이 압도적으로 많고 근현대 미술품은 상대적으로 수가 적은 편이다. 그러나 국립중앙박물관이나 국립현대미술관 모두 이런 기증은 역대 최대 규모다. 특히 국보 14건, 보물 46건을 포함해 대규모의 기증품을 받는 국립중앙박물관은 이번 기회로 소장품을 대폭 확대할 수 있게 되었다.

[표] 이건희 컬렉션의 기증처별 수량 [123]

구분 (기증처별)	분류 및 건수	기증 점수	비고
국립중앙 박물관	고미술품 9,797건	21,693점 (93.58%)	관리 방안은 시설 건립 방 향과 결과에 따라 변동 여 지가 있음
국립현대 미술관	근대미술품 포함 1,226건	1,488점 (6.42%)	
계	11,023건	23,181점	

국립현대미술관은 이건희 컬렉션의 가치를 소장품 중에서 특히 근대미술 컬렉션의 질과 양을 비약적으로 도약시키는 내용을 가졌다고 평가한다. 기증품 중 의미 있는 작품은 다음과 같다. 국내 근대 작가 중 이중섭의 작품은 〈황소〉(1950년대), 〈흰 소〉(1950년대), 〈바닷가의 추억/피난민과 첫눈〉(1950년대)이 있으며, 박수근의 작품은 〈절구질하는 여인〉(1954)이 있다. 김환기의 작품은 〈여인들과 항아리〉(1950년대), 〈산울림 19-II-73#307〉(1973)이 있으며, 그 밖에도 여러 작품이 있다. 외국 작가 작품 중에서는 폴 고갱의 〈무제-센강변의 크레인〉(1875), 마르크 샤갈의 〈붉은 꽃다발과 연인들〉(1975) 등이 의미가 있다. [124]

한국 미술사에서 자취를 감췄던 희귀작들도 새롭게 대거 확인됐다. 여류화가 나혜석의 그림 〈화령전 작약〉(1930년대)이 대표적이다. 수원 고향 집 근처 화령전 풍경을 빠른 필치로 그린 이 작품과 관련해, 미술관 측은 "진위가 확인된 나혜석의 그림은 10점도 안 될 만큼 극소수"라고 했다. 풍문으로만 존재하던 청전 이상범의 〈무릉도원도〉(1922)는 100년 만에 처음 일반에 공개된다. 전하는 작품이 모두 4점뿐인 김종태의 유화 〈사내아이〉(1929), 장욱진이 1937년 〈조선일보〉 주최 '전조선학생미술전람회'에서 최고상을 받은 〈공기놀이〉(1937)도 기증 목록에 포함됐다. 이당 김은호의 채색화 〈간성看星〉(1927), 운보 김기창의 5미터짜리 대작 〈군마도〉(1955) 등 대표작도 다수다. [125]

광주시립미술관 기증품

삼성그룹 고 이건희 회장의 미술품 컬렉션이 전국에 산재한 미술관에 기증된 가운데, 광주시립미술관에는 지역 연고 작가들의 작품이 기증되어 관심이 쏠렸다. 광주시립미술관에 기증된 작품은 모두 30점으로, 전남 신안 출신의 대표적인 추상화가 김환기의 작품 5점, 전남 화순 출신으로 조선대 미술대학 교수로 재직하면서 남도 서양화단의 발전에 큰 영향을 준 오지호의 작품 5점, 1980년 광주민주화운동 직후 시위 군중을 표현한 '군상' 시리즈로 잘 알려진 이응노의 작품 11점, 국민화가로 불리는 이중섭의 작품 8점, 오지호의 후임으로 조선대 미술대학에 재직했던 임직순의 작품 1점 등이다.

광주시립미술관은 미술관 자체 소장품으로 유화 1점과 드로잉 2점의 김환기 작품을 소장하고 있었는데, 이번에 1950년대와 1960년대, 그리고 1970년대에 제작된 유화 4점과 드로잉 1점을 기증받음으로써 김환기의 작품 세계를 연구하는 데 큰 도움이 될 수 있을 것으로 기대하고 있다.

문자추상 작품을 통해 국제적으로 작가적 위상을 드높였던 이응노의 작품은 문자추상 경향의 대작 2점과 '군상' 연작 3점, 그리고 까치와 말, 염소, 닭을 소재로 한 수묵화 5점, 말년에 제작한 수묵담채의 산수화 작품 1점으로 총 11점이 기증됨으로써, 5명의 작가 30점의 기증 작품 중 가장 많은 수가 기증되었다.

국민화가로 불리는 이중섭의 작품은 은박지에 그린 은지화 4점과 부인 야마모토 마사코에게 보낸 '엽서화' 4점이 기증되었다. 특히 화구를 살 돈조차 없는 궁핍한 생활 속에서 가족을 그리워하며 그렸다는 이중섭의 은지화는 일반적으로 1950년대 초반의 작품으로 알려져 왔는데, 이번에 기증된 4점 중 3점이 1940년대 작품으로, 은지화의 시작을 연구하는 데 중요한 자료가 될 것으로 보인다. 이중섭의 엽서화는 1940~1943년 당시 연인에게 글자 없이 그림만 그려 보낸 것으로, 현재 90여 점이 전해온다. 이번에 기증된 엽서화 4점은 이중섭 초기 작품 세계를 이해하는 데 귀한 자료가 될 것이다.

전남도립미술관 기증품

전남도립미술관 역시 지역 연고 작가들의 작품을 중심으로 허백련, 오지호, 김환기, 천경자, 김은호, 유영국, 임직순, 유강열, 박대성 등의 작품 21점이 기증되었다.

전남도립미술관의 경우, 기증작 가운데 김환기의 〈무제〉는 전면점화가 시작되기 전 화면을 가로지르는 십자 구도의 작품으로, 전남도립미술

관 소장품의 품격을 높여줄 것으로 기대된다. 또 천경자의 대표작인 〈꽃과 나비〉, 〈만선〉 등 1970년대 실험을 통해 동양화라는 매체의 한계를 넘어서고자 했던 작품도 기증되었다. 흙에 물감을 섞어 종이 위에 바른 〈만선〉은 재료의 텍스처가 잘 드러나는 작품이다. 천경자의 작품 중 흔히 볼 수 없는 재료의 사용법이 눈에 띈다.

5점이 기증된 오지호의 작품 중 〈풍경〉과 〈복사꽃이 있는 풍경〉, 〈잔설〉, 〈항구풍경〉 등도 화면 속에서 공기가 순환하는 듯한 특유의 필치가 잘 드러나 있다. 이당 김은호의 〈꿩-쌍치도〉, 〈산수도 10곡 병풍〉, 〈잉어〉 등은 그의 부드럽고 섬세한 필치가 잘 드러난 작품이다.

유영국의 〈산〉, 〈무제〉도 산을 소재로 원, 삼각형 등의 기본 조형 요소로 환원한 작가의 작품 세계를 드러내는 대표작이다. 한국적 인상주의 화풍을 남도 화단에 정착시키고 남도 서양화단의 뿌리 역할을 했던 오지호의 작품은 1960~1970년대 제작한 풍경 4점과 정물 1점의 유화 작품이 기증되었는데, 기존 미술관이 소장하고 있는 7점의 유화 작품과 함께 오지호 컬렉션의 깊이를 더해줄 것으로 기대를 모은다. 오지호의 뒤를 이어 1961년 조선대 미술대학 교수로 부임한 임직순의 작품은 유화 1점이 기증되었다. 미술관 소장품으로 4점의 풍경과 1점의 정물을 소재로 한 유화 작품이 있었는데 정물, 풍경과 함께 임직순의 주된 작품 소재 중 하나였던 인물좌상의 유화 작품이 이번에 기증됨으로써, 미술관은 임직순의 정물, 풍경, 인물화 작품을 고루 소장하게 되었다.[126]

대구미술관 기증품

대구미술관의 기증 작품 구성은 김종영 1점, 문학진 2점, 변종하 2점, 서동진 1점, 서진달 2점, 유영국 5점, 이인성 7점, 이쾌대 1점 등 8명의 21

점이다.[127)

이중섭미술관 기증품

기증 작품은 섶섬 풍경을 그린 작품 등 유화 6점
과 수채화 1점, 은지화 2점, 엽서화 3점 등이다.
1. 〈물고기와 노는 아이들〉
2. 〈섶섬이 보이는 풍경〉
3. 〈아이들과 끈〉
4. 〈비둘기와 아이들〉
5. 〈해변의 가족〉
6. 〈현해탄〉
7. 〈게와 아이들〉(은지화)
8. 〈물고기와 두 어린이〉(은지화)
9. 〈바닷가에서 새와 노는 아이들〉
10. 〈토끼풀〉
11. 〈풀밭 위의 소와 사람들〉[128)

박수근미술관 기증품

기증한 작품은 〈아기 업은 소녀〉와 〈농악〉, 〈한일
閑日〉, 〈마을 풍경〉 등 유화 4점과 드로잉 14점
등 모두 18점이다.[129)

리움미술관과
전통 정원 희원의
사례

아름다운 기증품을 토대로 준비 중인 이건희미술관은 앞으로 많은 난제를 해결해야 한다. 참신한 건축과 함께 아담한 한식 정원이 배려되는 것이 바람직하다. 그런 의미에서 리움미술관과 전통 정원 희원을 소개한다.

리움미술관 개관 과정

2000년대 초 한남동 이건희 회장 자택 부근에서 거대한 건축 공사가 진행되었다. 호암미술관을 계승하는 미술관이 지어진다는 소식에 언론과 주민들이 한껏 들떠 있었다. 그러나 단순한 승계가 아니라, 이건희 방식으로 미술관을 다 바꾸고 새롭게 재개관하려는 '그랜드플랜'의 첫 삽을 뜨는 어마어마한 공사였다. 과거 호암미술관은 서울에서 고속도로로 한 시간 남짓 걸리는 용인에 있다는 지리적 약점 때문에, 미술관이 일반 대중에 친숙해질 기회가 많지 않았다. 물론 에버랜드라는 대규모 놀이시설이 자리 잡고 있기는 했지만, 위락지구 내에서 문화시설의 이용도는 그다지 높지 못해 아쉬움이 많았던 것이 사실이다.

초기에는 재미 건축가 우규승을 통해 호암미술관의 부지를 넓게 잡고 문화 관련 시설을 집중시키려고 했다. 여러 해 동안 설계 작업을 계속하면서 일반의 관심과 방문을 점검해보았지만, 서울 도심에서 멀리 떨어져 있다는 약점을 극복하기에는 무리가 있었다.

호암미술관은 1982년 개관 직후부터 박물관 증축에 대한 조사가 시작되었다. 늘어나는 소장품의 전시와 보관을 위해 새 공간을 만드는 일이 당면과제였는데, 특히 전시를 위한 더 넓은 기획 공간과 현대화된 설비 등이 필요했다. 수장고는 적어도 전시 공간의 열 배 정도를 유휴 공간으로 두어야 한다. 그래서 유럽의 많은 박물관도 수장고 문제로 골치를 앓는다. 수장고는 또 온도와 습도가 일정하게 유지되어야 하고, 재질별로 특수한 보존 환경이 만들어져야 한다.

증축 계획에는 국내 건축가 조성룡과 보스턴에 거주하는 우규승이 참여였는데, 부지에 대해 개별적으로 연구하고 호암미술관을 확장할 계획을 만들어 수시로 보고하면서 심도 있는 연구가 진행되었다. 그러나 문제는 입지의 성격에 있었다. 결국 용인보다 서울 쪽에서 해답을 찾아야 한다는 공감대가 형성되었다. 조성룡은 도시 건축에 일가견이 있고 참신한 아이디어가 많았다. 우규승은 환기미술관을 설계했고 후일 광주 아시아문화의전당 주 설계자로 선정될 만큼 실력 있는 건축가였지만, 당시 삼성 수뇌부의 생각은 달랐던 것으로 여겨진다. 용인 호암미술관 부지의 활용을 주된 내용으로 하는 설계안은 별로 시선을 끌지 못한 채, 결국 호암미술관 앞쪽에 '전통 정원 희원'을 조성하는 것으로 마무리 짓고 말았다. 이후 서울에 제2의 미술관을 세우는 방향으로 계획이 기울면서 건축 설계에 대한 기대도 달라지기 시작했다. 그때까지는 외국 건축가에게 문호를 여는 데 인색한 분위기도 있어서, 국내 건축가에게 연구를 위촉하지 않을 수 없었으나 사정이 급변했다. 이건희 회장이 직접 건축가 선정에 관심을 기울이기 시작하면서 외국 건축가 프랭크 게리가 선정되었다.

프랭크 게리는 20세기를 대표하는 건축가로, 그가 세운 박물관 건축은 대부분 성공작으로 매스컴을 타고 유명해졌다. 소위 '조각적인 건축 Sculptural Building', '금속의 꽃 Steel Flower' 같은 박물관 건축으로 잘 알려진 그는 더 이상 수식어가 필요 없을 정도의 실력을 갖춘 대가였다.

문제는 부지 확보였는데, 당시 미국대사관 부지와 몇몇 장소가 언급되었으나 모두 여러 문제에 걸리면서 난항을 거듭했다. 엎친 데 덮친 격으로 그 무렵 외환위기가 터지면서 프랭크 게리의 설계는 없던 일이 되고 말았다. 서울 시내에 화려한 외관을 갖춘 아름다운 미술관 건물이 들어설 수 있었던 절호의 기회는 그렇게 무산되었다.

몇 년을 두고 좀처럼 풀리지 않는 상황이 이어지던 중, 현재의 리움미술관이 자리 잡은 한남동 부지의 활용 가능성이 제기되었다. 미술관 부지로 잘 활용할 수 있겠다는 가능성을 확인하고 여러 해법을 찾아가던 중, 지하 공간을 최대한 살리는 설계로 문제를 푸는 쪽으로 방향이 결정되었다.

외환위기가 걷히기 시작하면서 삼성은 미술관을 설계할 건축가 선정 문제에 대해 다시 고민하기 시작했다. 첫째는 건축가의 선정 문제이고, 둘째는 전시 쇼케이스의 제작 문제였다. 작업을 위해서 3인의 건축가가 선정되었다. 고미술의 마리오 보타Mario Botta, 현대미술의 장 누벨Jean Nouvel, 복합문화센터와 주 기획을 맡는 렘 콜하스Rem Koolhaas로 압축되기에 이르렀다. 이들은 건축계에서도 개성이 강하기로 소문난 이들이라 세 사람을 한 프로젝트에 집결시킨다는 것 자체가 어려운 문제였다.

건축의 모양새는 물론이고 내부에 펼쳐질 전시물 등을 함께 고려해야 했다. 보타-누벨-콜하스 3인은 한 사람 한 사람 모두 개성이 무척 강하고 지향하는 건축적 목표 또한 달라서, 이들을 조화롭게 끌어나간다는 자체가 어려움의 연속이 아닐 수 없었다.

삼성의 삼(3)을 상징이라도 하듯, 세 사람은 하나가 되어 리움미술관의 설계를 완성했다.

쇼케이스는 1990년대에 내가 특수 쇼케이스를 강조할 때 강력하게 요청했으나 누구도 거들떠보지 않던 바로 그 업체 ㈜글라스바우-한에 설계와 제작을 의뢰했다.

2004년 10월 19일 삼성미술관-리움의 개관식이 열렸다. 용인의 호암미술관에서 시작된 '명품 수집'을 서울로 옮겨 현대화된 미술관에서 새롭게 선보이는 순간이었다. 리움의 개관은 국제적 수준의 미술관 공간을 서울 도심에 마련했다는 데 큰 의미가 있었다.

리움은 세 사람의 합작품이다. 프로젝트 내내 과업을 주도한 학자풍의 렘 콜하스(복합문화공간 겸 아동문화센터), 강렬한 개성의 마리오 보타(고미술: 뮤지엄1), 아랍문화센터로 세계적 스타가 된 장 누벨(현대미술: 뮤지엄2).

세 사람의 건축가가 설계한 리움미술관은 크게 세 부분으로 구성되었다. 규모는 대지 700평에 연면적 3,000평의 뮤지엄1, 대지 500평에 연면적 1,500평의 뮤지엄2, 중간에 설치된 연면적 3,900평의 아동문화센터를 합치면 8,400평에 달한다.

고미술 전시관(뮤지엄1)은 원추의 위쪽 꼭지를 잘라낸 형상의 원통형 건물로 설계되었는데, 위에서 아래로 내려가면서 전시물을 감상하도록 전시 동선을 배려했다. 쇼케이스는 곡면 공간에 전시품을 안배하고 있다. 위로부터 청자, 분청사기, 백자의 순으로 도자기를 2개 층에 배열하고, 그 아래로 금속공예품과 고서화를 각각 1개 층에 전시해, 크게 네 층과 가벽을 세운 연결 통로로 구성되어 있다.

현대미술 전시관(뮤지엄2)은 사각형의 공간을 여럿 합친 모양의 공간 구성을 보여준다. 액자 형태의 현대미술품을 소화하려는 방편으로 직선적인 구성을 최우선시하고 있다. 크게 국내 작가의 근현대미술과 외국 작가의 현대미술, 일부 조각품과 설치미술품을 위한 공간을 배치했다. 두 개의 큰 공간은 중간의 원형 로톤다(소광장) 접합부에 연결되며, 렘 콜하스가 설계한 복합문화공간으로 이어진다.

리움미술관은 미술관 건축이 가져야 하는 세 가지 요건을 잘 갖추어 설계되고 건축되었다. 우리가 리움을 주목하는 근거는 바로 여기에서 출발한다. 리움은 세 사람의 스타 건축가가 각각 다른 코너를 해결하는 방향으로 설계가 진행되었는데, 세 건축가는 리움의 수집품을 잘 소화해냈다는 평가를 받기에 모자람이 없다. 고미술은 공예나 고서화 중심의 명품들을 적절한 전시 환경 속에서 아름다움을 빛내도록 설계가 완성되었다. 현대미술이나 복합문화공간도 각각 그 공간

이 필요로 했던 요건들을 충실히 만들어냄으로써 기능에 문제가 없음을 보여주고 있다.

우리나라 미술관 건축은 전반적으로 아직 초보적인 단계에 머물러 있다. 아름다움, 기능성, 소장품 반영 전시라는 세 가지 관점에서 볼 때, 이를 제대로 소화한 박물관은 아직 찾아보기 어렵다. 1970~1980년대에는 전통 한식 건축 양식을 미술관 건축에 도입하려는 시도가 많았고, 용인의 호암미술관은 그런 시대적 흐름을 반영하고 있다는 점에서 역사성을 갖는다. 서울의 리움미술관은 글로벌 환경의 변화를 읽고, 그에 편승한 새 시대의 미술관 건축으로서 모범을 보여주었다고 평가할 수 있다. 건축은 물론이고 전시나 관람객 서비스, 디자인 등 여러 방면에서 선진적인 모습으로, 척박한 우리나라 미술관 문화를 한 단계 업그레이드시키는 역할을 톡톡히 해내고 있다. 2027년에 개관할 예정인 이건희미술관은 리움미술관의 사례를 본보기로 진행되는 게 바람직하다.

전통 정원 희원 조성 과정

우리나라는 조경造景, 조원술造園術이 다른 국가들에 비해 발달이 더딘 편이다. 사계절의 변화가 분명하고 국토의 70퍼센트가 빼어난 산으로 이루어져 풍광이 뛰어나기도 하고, 예로부터 우리 민족은 그런 자연에 순응하며 자연으로 회귀하는 것을 으뜸으로 알고 살아왔기 때문이기도 할 것이다.

애써 정원을 조성하려 하지도 않았고, 만드는 경우라도 조경물 전체를 크게 한 아름으로 보듬는 터전으로 만들려 했다.

건축물을 짓더라도, 자연의 순리에 따라 지세를 거스르거나 변형하지 않고 인공 작업을 최소화하고자 했다. 물이 위에서 아래로 흐르도록 하는 것이 순리여서, 정원을 조성하면서 중요한 요소인 물의 흐름을 지세에 맞게 돌아 흐르게 하거나, 낙차를 이용해 폭포로 떨구거나, 자연스럽게 물이 넘쳐나도록 배려했다. 이는 우리 민족의 타고난 심성에 기인한 것으로, 조경 행위는 본래 인공적인 손질을 해야 하는 작업이므로 우리의 정서와는 어울리지 않았던 것이다.

물론 경주 안압지나 부여 궁남지, 창덕궁 후원이나 담양 소쇄원 등 아름다운 경치를 자랑하는 빼어난 사적 명승지가 여럿 있지만, 인근 중국이나 일본과는 달리 대규모의 인위적 토목공사나 수공예적인 수목 정비 작업을 즐기지 않았다. 자연 그 자체를 즐기는 것을 최고의 덕목으로 여겼기 때문이다.

중국의 정원은 우리와는 달리 평지에 대규모로 조성되었다. 보통 산악이나 동굴 혹은 폭포 등의 자연 요소를 모방해 압축한 대자연을 옮겨놓고자 했다. 수목이나 화초를 풍성하게 심어 가꾸고, 건축 디자인에 많은 변화를 주어 시각적인 포만감을 느끼도록 배려했다. 중국의 다른 문화유산과 마찬가지로, 중국의 정원은 자유분방한 가운데 과시욕이 높고 형식을 중요시하며 화려하고 찬란함을 이상으로 삼았다. 별궁에 해당되는 북경의 이허위안頤和園은 면적만 해도 대략 300만 평에 이르는 어마어마한 규모로, 담장을 높게 쌓아 외부와는 철저하게 격리하고자 했으며, 기기묘묘한 괴석이나 기화요초로 장식했다.

일본의 정원은 규모는 크지 않지만, 인공 언덕이나 연못 등을 중심으로 바위나 모래 등을 적절히 배치하면서, 사이사이에 교목이나 관목, 화초 등의 관상수를 심어 자연의 맛을 옮겨오고자 했다. 경관 조성을 위해 규모를 적절히 축소하거나 상징적으로 차용 표현하고, 아름다운 경치를 대치해 관상 효과를 높이려 했다. 연못에 다리를 걸치거나 수목을 기하학적 형태로 다듬는 것은 물론이고, 바닥에 잔디나 이끼를 깔고 나무관이나 돌그릇을 놓아 그 사이로 물이 흐르게 하는 등, 도처에 인공적인 요소를 빈틈없이 가미해 멀리 있는 자연을 최대한 가깝게 끌어들이고자 했다.

호암미술관의 전통 정원, 희원

교토의 료안지龍安寺나 다이토쿠지大德寺에는 모래 위에 바위를 하나 세워두고 산수를 대신하는, 소위 가레산스이枯山水 기법의 정원도 보이는데, 이는 일본식 조경의 특징을 대변한다. 그에 비해 우리는 있는 그대로의 자연을 즐기고 감상하기를 선호했고, 필요할 때만 좋은 경치를 '차경借景'하는 것을 조경술의 으뜸으로 생각했다. 차경은 조경술의 차원 높은 변신으로 볼 수 있다. 말 그대로 자연의 경치를 빌려서 보는 데 만족하거나, 자연의 맛을 일부 마당 안으로 끌어오는 것이 차경의 기본이다.

호암미술관에 펼쳐진 정원 희원은 건축(2층의 호암미술관과 단층 한옥)을 끌어안고 담 밖의 자연(인공호수와 주변의 자연 경치, 조각공원)과 또다시 한 몸을 이룬다. 정원과 건축, 자연이 서로 경계를 넘나들며 영향을 주고받는 풍광이다. 이런 특징이야말로 전통적으로 한국 정원이 지녀왔고 지니고 있는 가장 빼어난 조경 미학이라 하겠다. 우리의 전통 정원은 요즘처럼 건축 따로, 정원 따로 나뉘는 것이 아니다. 그런 의미에서 호암미술관과 희원, 그리고 호수를 끼고 있는 일대는 새로운 명승지로 꼽아도 좋을 만큼 아름다우며, 그런 구성상의 바탕 위에 조금씩 역사의 두께를 더해가고 있다. 운치가 있고 은근한 멋이 우러나오는 호암미술관 주변은 이제 살아 있는 전설이 되어가고 있다.

담양 소쇄원瀟灑園이나 창덕궁 후원後園이 우리 전통 정원의 맛을 차원 높게 보여주고 있지만, 마음을 먹고 가기 전에는 평상시에 접하기가 쉽지 않다. 호암미술관은 전원형 미술관의 특성을 골고루 구비하고 있어서 가벼운 주말 나들이 코스로 적극 추천할 만하다.

서울 한남동에 있는 승지원 내의 미니 한식 정원으로 시작해, 전통 정원을 재현하기 위해 오랜 기간 조경 설계를 하고, 분지성 지형을 토양으로 메꿔 작은 동산과 계류를 조성하는 거창한 토목공사를 거쳐, 1997년 마침내 호암미술관의 전통 정원 '희원熙園'이 완성되었다.

호암미술관의 앞마당 격인 희원은 전통 정원을 본뜬 여러 요소로 구성되어 있는데, 월문 모양으로 만든 보화문葆華門을 통해 빽빽이 자란 죽림을 지나는 길은 운치가 넘친다.

그 위로 관음정觀音亭을 지나 전체 조경의 중심이 되는 사각의 방지方池 법련지法蓮池에서 보면, 위로 아담한 호암정과 미술관 본관 2층 건물이 우람하게 솟아 있다. 방지는 우리 정원의 핵심적인 요소로, 삭막한 땅을 물의 요소로 중화시켜주는 맛이 있다. 그 사이사이에 작은 시내와 꽃동산을 돌아 거닐면, 철마다 바뀌는 정원의 아기자기한 맛을 듬뿍 느낄 수 있다. 한옥과의 경계에는 십장생으로 장식된 꽃담이 시선을 모은다. 뒤로는 후원이 있다.

이런 정돈된 모습의 전통 정원이 호암미술관과 조화롭게 조성되기까지는 많은 노력과 시행착오가 있었다. 자연농원 개발의 초기 단계에 호암미술관 주변은 앞이 훤히 내려다보이는 분지형 정원으로 구성되어 있었다.

이병철 회장은 색색으로 피어오르는 꽃과 울긋불긋한 단풍을 즐기는 취향이라, 호암미술관 정원의 초기 모습은 보통의 개인 집 정원 수준을 넘어서지 못했다. 마당이 휑하니 허전했기 때문에, 중간중간 그가 좋아하는 조각 작품들로 공간을 채워 장식했다. 이후 '헨리무어전'을 계기로 외국 작가의 조각 작품에 눈을 떠 로댕, 부르델, 마욜 등의 교과서적인 조각품을 하나둘 모으기 시작했다. 특히 부르델의 경우, 대형 말 작품을 위시해 광장에 놓이면 좋을 법한 대형 작품들이 수집되면서부터 조금씩 조각공원의 모습이 만들어졌다.

그에 비해 이건희 회장의 생각은 크게 달랐다. 그는 승지원의 한식 전통 정원을 소규모로 만들어보고는, 본격적으로 전통 정원을 호암미술관 앞마당에 조성하기로 결심하고 실행에 옮기도록 지시했다. 그 결과가 아름다운 전통 정원 희원의 탄생이었다.

외국의 수집과 기증 사례

미술품 기증

스미스소니언협회

미국 워싱턴에는 스미스소니언협회Smithsonian Institution가 있다. 1억 4천만 점의 컬렉션과 수도 워싱턴 포함 19곳에 달하는 박물관과 미술관을 거느리고 있는 경이로운 조직이다. 미국 문화의 현주소를 가감 없이 보여주는 대규모 박물관 단지다.

스미스소니언협회의 박물관과 미술관은 1855년부터 2004년까지 차례로 세워졌으며, 모두 국립이다. 항공우주, 자연사, 미국 역사, 아프리칸 아메리칸, 미국 원주민, 초상화, 우편 외에도 프리어, 새클러, 렌윅, 허시혼 미술관과 동물원 등 모두 19개나 되는 어마어마한 박물관 연합체다.

워싱턴의 스미스소니언협회 몰 원경

전 세계 사람들로부터 끝없는 부러움을 받고 있는 이 단지는 한 개인의 기부에서 시작되었다. 장본인 스미스슨은 미국과는 전연 인연이 없고, 예술과도 거리가 먼 영국의 화학자이자 광물학자였다. 기부란 이런 것이다. 그는 한 번도 미국을 방문한 적이 없었다.

스미스슨은 1829년 죽기 전에 50만 달러가 넘는 어마어마한 유산을 미국에 기부했다. 2007년 기준으로 환산하면 2억 달러에 달하는 통 큰 기부였다. 이 기부금의 목적은 워싱턴D.C.에 스미스소니언협회라는 기구를 세워 인간의 지식을 증대시키고 배분하는 것이었다.

1838년 미국이 스미스슨의 유산을 받게 되었을 때, 국회에서는 미국이라는 국가가 이 기금을 받아야 하는지 많은 논란이 제기되었다. 1846년 미국 국회는 연방정부가 이런 엄청난 규모의 기금을 직접 다룰 만한 행정력과 권한이 없다고 결정했다. 그래서 스미스소니언의 기금에 대한 책임을 수행하기 위해 '건립위원회The Establishment Committee'라는 법인 조직을 별도로 만들었다. 이 기구는 미국의 대통령, 부통령, 대법원장, 행정부의 장 등으로 구성되어, 스미스소니언협회를 구성하는 데 기여했다.

또한 스미스소니언협회 건립안을 집행하기 위해 '평의원회Board of Regents'가 구성되었다. 스미스소니언 평의원회는 부통령, 대법원장, 상원의원 3명, 하원 대표 3명, 시민 6명으로 구성되었다. 부통령과 대법원장은 건립위원회와 평의원회에 모두 관여했다. 시민 구성원 중에서 2명은 '컬럼비아 구역Columbia District' 내 거주자여야 했고, 나머지 4명 중에서는 2명 이내로 같은 주state 출신이 허용되었다.

1847년 법령 해석에 기초해, 스미스소니언협회의 첫 비서관secretary 조지프 헨리Joseph Henry는 "지식을 증대increase시키는 데 스미스소니언협회가 관심을 기울여야 한다"라고 주장함으로써, 협회의 연구 기능 강화를 강조했다. 스미스소니언협회에 대한 헨리의 기본적인 계획은 '전문적인 과학professional science'을 지원하는 것으로, 협회를 과학 연구의 중심 기관으로 만드는 것이었다. 스미스소니언협회 안에 '박물관museum'을 건립한다는 아이디어는 헨리가 강조한 '연구센터'로서의 스미스소니언 계획안에서는 배제되었던 부분이다.

그러나 스미스소니언 관련 법령 통과 과정에서, 국회는 특별히 미술관, 도서관, 아트갤러리와 강의실 등이 협회를 형성하는 부분이 되어야 하고, 협회의 예산 절반은 이런 부분을 위해서 사용되

어야 한다고 주장했다. 헨리의 스미스소니언 계획은 국회와는 상당 부분 차이가 있어서, 국회에서 요구하는 박물관, 도서관, 미술관, 강의실 등에 할당할 예산에 관해서는 그다지 심각하게 생각하지 않았다. 오히려 헨리는 할당된 예산 대부분이 전문 과학자들의 연구를 함양하고, 그 연구 결과물들을 출판하는 데 쓰여지기를 바랐다. 헨리의 스미스소니언 계획은 국회의 의견과 상충할 뿐만 아니라, 부속 기관 인사인 찰스 주잇Charles Coffin Jewett, 스펜서 베어드Spencer Fullerton Baird 등과도 마찰을 빚었다. 헨리가 스미스소니언의 연구 기능 강화를 위해 미술관 건립을 반대했던 사실은 스미스소니언 역사에 공식적으로 전해지는 부분이다. 당시 스미스소니언의 예산은 1년에 고작해야 4만 달러 정도였는데, 비서관 헨리는 과학의 발전에 이 자금을 가능한 한 많이 사용하고자 했다. 이와는 반대로, 주잇과 베어드는 국회의 입장에 동의해, 스미스소니언협회를 건립함에 있어서 예산의 절반은 반드시 도서관, 박물관, 미술갤러리, 강좌 등을 보존하는 데 쓰여야 한다고 주장했다.

예산에 대한 이런 상반된 해석들은 스미스소니언 내에서 마침내 헨리와 주잇 사이에 충돌을 불러일으켰다. 주잇은 헨리의 입장을 강하게 거부하고 스미스소니언 내에서 국립미술관을 건립하고자 하는 뜻에 동조했다. 베어드도 헨리의 의견에 간접적으로 반대했다.

에드워드 비셀 헌트Edward Bissell Hunt는 1853년 〈풋맨의 매거진Putman's Magazine〉에 헨리에 대해서 비판적인 글을 썼다. 헨리가 비서관 자리에서 물러나야 한다는 주장이었다. 헨리는 이 기사에 분개해 즉각적으로 반대 의견을 신문에 게재했으며, 베어드와 주잇을 소집했다. 베어드는 사과했으나, 주잇은 사과하지 않고 또다시 신문들에 헨리의 스미스소니언 관련 정책에 대해 비판적인 글들을 쓰기 시작했다. 결국 주잇은 헨리에 의해 해직되었다. 이제 베어드가 스미스소니언협회에서 헨리에 의해 제거되어야 할 차례였으

나, 이는 공식적으로 불가능해 보였다. 베어드가 조용히 헨리의 진영에 합류했기 때문이다.

베어드의 친구 토머스 메이오 브루어Thomas Mayo Brewer는 주잇의 입장을 비판하고 헨리의 입장을 강하게 옹호하는 글을 쓰기 시작했다. 이는 베어드가 어느새 헨리의 진영에 슬그머니 합류해버린 것을 의미했다. 헨리는 베어드를 제거할 수 없었고, 베어드가 '박물관'에 관해 반대 의견을 피력하지 않는 이상, 지속적으로 갈등하는 모습을 보이지 않기 위해서라도 박물관 건립에 대해 긍정적인 태도를 보일 수밖에 없었다. 이제 베어드와 헨리는 스미스소니언 내에서 박물관 건립을 지지하기 시작했고, 스미스소니언은 연구기관이라는 작은 개념에서 연구 중심의 박물관으로 그 의미를 확대하기 시작했다.

그러나 국립박물관을 건립하려는 움직임은 특허청Patent Office에 있는 '국립 캐비닛National Cabinet of Curiosities'이 스미스소니언에 기증된 1858년까지는 진행되지 않았다. 다만 과학 진흥을 위한 국립 기관인 '국립 캐비닛'이 미술·역사·과학적인 자료들을 1840년대부터 수집해 국립박물관 건립의 기반을 조성했다. 이곳의 수집품들은 태평양으로부터 대서양에 이르는 '윌크스 탐험대Wilkes Exploring Expedition'에서 취한 것들로, 자연과학적·인류학적 대상물들을 포함하고 있었다. 1840~1850년대에 특허청의 수집품들은 빠른 속도로 늘어났으나, 연방정부는 소장품들을 보관하고 전시할 만한 능력이 없었다. 당시 헨리는 특허청의 소장품들을 수용하도록 주위에서 압력을 받았고, 결국 마지못해 이 제안을 받아들여야만 했다. 헨리는 베어드 보조 비서관에게 이 소장품들을 연구하도록 요구했다. 특허청의 소장품들은 처음에는 일반 대중에게 오랫동안 공개되지 않았으나, 스미스소니언에 있는 이상 컬렉션들이 대중에게 공개되지 않는 상황이 묵인될 수는 없었다. 이런 내외적 상황 때문에 헨리는 베어드에게 컬렉션들을 일반 대중에 공개하도록 허락했다.

1850~1865년, 스미스소니언에 커다란 변혁이 일었다. 헨리가 스미스소니언 계획을 구상하는 데 대중 교육popular education 부분의 중요성을 인식하기 시작한 것이다. 헨리의 인식이 변하는 계기가 된 사건은, 군대가 남북전쟁 기간인 1861~1865년 수도인 워싱턴D.C.에 머물렀던 일이다. 많은 시민과 군인이 남북전쟁 기간 동안 수도를 거쳐가게 되었다. 국립박물관은 사람들에게 즐겁고, 교육적이고, 도덕적인 어떤 것을 제공하는 기관으로 기능해야만 했다. 베어드는 기꺼이 박물관을 즐겁고 교육적인 공간으로 만드는 데 동참했다. 박물관을 드나드는 많은 대중을 관찰하면서, 헨리는 박물관들이 교육에 잠재적인 가능성을 지녔음을 인식하게 되었다. 이제 헨리는 협회를 지식을 증대하는 연구 기능보다는 지식을 분배하는 기관, 다시 말하면 '교육 기능'이 강조된 기관으로 인식하기 시작했다.

스미스소니언협회의 역사에서 보듯이, 1870년까지 스미스소니언은 주잇과 헨리의 갈등을 거쳐, 특허청의 컬렉션을 받아들이고, 남북전쟁 동안 교육기관으로 정체성을 찾아갔음을 확인할 수 있다. 스미스소니언 초기 역사에서 헨리는 마지못해 작은 캐비닛을 스미스소니언 기구 안으로 받아들였다. 그리고 베어드와 논의 끝에 스미스소니언에서 박물관의 개념을 수용했다. 여기서 박물관의 목적은 '연구'를 위한 것이었다. 정부의 컬렉션들을 받아들인 후, 헨리는 국립박물관에서 대중 교육이라는 부분이 얼마나 중요한지를 인식하기 시작했다. 마침내 남북전쟁 기간 동안 국가의 수도에 있는 박물관에 대중이 모여들면서 그는 국립박물관에서 대중 교육의 막대한 힘을 인식하게 되었다.

요약하자면, 스미스소니언의 건립 이래 스미스소니언협회는 지식의 증대를 위한 연구기관으로서 존립했다. 스미스소니언에서의 연구는 과학의 영역에 국한되었다. 그러나 스미스소니언협회의 역사에서 대중 교육에 관한 인식이 받아들여지면서, 스미스소니언 컨텍스트 속에서 박물관이라는 개념이 발전, 전개되었다. 이건희 컬렉션에 대한 처리도 스미스소니언이나 뒤에 서술할 허시혼미술관의 사례를 참고해야 할 것이다.

스미스소니언협회 산하에는 많은 미술관과 박물관이 포함돼 있는데, 이는 국가의 역사, 과학, 미술에 관한 기본적인 연구와 대중 교육을 위해 수도 워싱턴에 자리 잡도록 한 결과다. 1975년 스미스소니언협회의 《연감Annual Report》은 대중의 뜨거운 반응을 기록하고 있다. 1974년에 대중에게 개방된 허시혼미술관이 관람자층 100만 명을 위한 교육기관으로 명시되었다. 《연감》에는 또 1974년부터 1975년 초기의 대중을 대상으로 한 다양한 교육 프로그램들에 관한 정보도 기록되어 있다. 예를 들면, 일주일에 세 번 여는 영화 프로그램, 한 달에 한 번 일요일에 열리는 강의들, 도슨트, 현대음악에 관한 프로그램들, 두 개의 인턴 프로그램이 스미스소니언의 초기 건립 시기부터 개설되었다.

미국의 수도 워싱턴D.C.에서도 뉴욕의 현대미술관과 유사한 국립현대미술관 설립에 관한 요구가 대두되었다. 허시혼미술관이 건립되기까지 워싱턴에는 미국 현대미술 작품들을 소장한 미술관이 거의 없었다. 1964년 이후 장관 딜런 리플리S. Dillon Ripley의 혁신적인 지도하에, 스미스소니언협회 안에 국립현대미술관을 건립하는 안이 실제로 진행되기 시작했다.

1965년 리플리는 조셉 허시혼Joseph Hirshhorn에게 연방정부 기금으로 스미스소니언이 관리하는 현대미술관 건립안의 기본 계획에 대해 편지를 보냈다. 허시혼은 스미스소니언이 자신의 컬렉션을 안전하게 유지하고 보수해야 한다고 주장했다. 리플리는 허시혼과 계속 교류했고, 스미스소니언에 편지를 보내 허시혼의 컬렉션을 의뢰하고 고무했다. 이후 리플리는 워싱턴D.C.에 해리스와 허시혼을 초대해, 허시혼의 컬렉션을 국가의 수도로 옮기는 계획을 실현하자고 설득했다. 해리스는 허시혼의 조건을 받아들였다. 미술관은 국립현대미술관이라는 명칭에 '허시혼

Hirshhorn'이라는 이름을 사용하기로 했다. 또 스미스소니언 '예술과 산업Arts and Industries', 국립미국역사박물관National Museum of American History, 국립자연사박물관National Museum of Natural History, 국립미술관National Gallery 등과 함께 워싱턴의 중심 몰에 옮겨 대중들의 적극적인 참여를 유도하기로 결론을 내렸다. 이런 박물관-미술관들은 미국이라는 국가 이미지를 상징하고, 연방정부로부터 지원받는 기구가 되기를 희망했다. 1965년 스미스소니언의 평의원회는 리플리에게 허시혼미술관을 워싱톤 몰에 옮기도록 하는 건립계획안을 확정하는 법안을 제출했다. 1966년 5월 17일 계약서에 서명함으로써, 조셉 허시혼의 미술품 컬렉션은 미국인들을 위해 허시혼미술관에 소장되었다. 존슨 대통령은 미국인들을 대표해 백악관 파티에서 허시혼의 컬렉션들을 받아들였다. '허시혼미술관 건립을 위한 법령'이라 일컫는 1966년 11월 7일의 법안은 미술관 건립의 정당성과 위치를 확실히 했다. 미술관 건립을 위해 처음에는 1,499,000달러가 모였고, 다음에 13,000달러가 지원되었다. 거기에 1968년과 1969년 예산으로 미술관 건물이 건립되기 시작했다. 미술관은 1971년 봄에 완성되었고, 이 시기에 허시혼 컬렉션은 뉴욕에서 워싱턴D.C.로 옮겨지기 시작했다. 이런 작업들이 완성되었을 때, 미술관은 전시, 연구, 교육 활동 외에 현대미술과 관련된 출판, 프로그램들을 구성해 대중의 이익을 극대화하는 서비스를 강화했다. 대통령에 의해 '법률 제89-788'이 1966년 11월 7일 통과되었고, '허시혼미술관과 조각공원Joseph H. Hirshhorn Museum and Sculpture Garden'이 관광객들이 많이 모이는 인디펜던트 애비뉴에 건립되는 것이 확정되었다. 이런 과정을 거쳐 허시혼미술관은 스미스소니언 산하의 국립현대미술관으로 자리매김했다. 스미스소니언의 국립현대미술관, 즉 허시혼미술관의 목적은 현대미술에 대한 이해와 감상을 진작하는 것으로, 특별히 1830년에서 현재까지를

망라하는 북미와 유럽의 회화 및 조각 작품들을 소장한다. 스미스소니언협회의 관할 체계로서 허시혼미술관은 사람들의 지식을 증대시키고 분배하는 데 기본 목적을 둔다.

허시혼미술관이 중요한 점은, 이 미술관이 스미스소니언협회와의 관계 속에서 건립되었다는 점이다. 스미스소니언협회는 미국 연방정부의 지원 아래, 국립동물원 등을 포함해 19개의 박물관으로 구성되어 있다. 허시혼미술관은 그 미술관들 중에서 현대미술에 관한 국립미술관이라는 정체성이 있으므로, 국회에 가서 예산을 따야 한다. 더구나 미술관 경영은 대부분 스미스소니언협회에 의해 좌우된다. 국회는 상원과 하원에서 각각 의원 3명을 스미스소니언 평의원회에 할당하고, 행정부와 사법부는 미국의 부통령과 재판관에 의해 대표된다. 관장은 스미스소니언 위원회와 이사회의 멤버들을 구성한다.[130]

허시혼미술관

조셉 허시혼Joseph H. Hirshhorn(1899~1981)은 1899년 라트비아에 있는 미타우Mitau의 작은 마을에서 태어났다. 가족들과 1905년에 미국으로 이민해 정착했다. 허시혼과 그의 가족은 일찍이 동유럽에서 한때 크게 유행한 반유대주의Anti-Semitic를 경험하면서, 더 나은 삶을 꿈꾸며 미국 브루클린에 이주해 가난하고 척박한 뉴욕 생활을 시작했다. 허시혼은 일찍 아버지를 여의었다. 어머니가 주 6일 하루 12시간씩 생계를 위해 브루클린에 있는 스웨터 상점에서 일했다. 그는 자신의 유년 시절의 가난에 대해 "쓰레기를 먹고 자랐다"라고 기억했다. 허시혼은 젊은 시절의 가난을 극복하고, 1960년대까지 주식시장과 우라늄 광산에서 수백만 달러를 벌어들였다.

허시혼은 이미 1930년대에 미술품을 수집하기 시작했다. 그는 미술사 교육을 정식으로 받은 경험이 없었지만, 현대 미국 작가들의 작품과 함께 현대 유럽 회화와 조각 작품들도 수집했다. 삼촌

아이작 프리들랜더Isac Friedlander의 도움으로, 허시혼은 휘트니미술관과 다운타운갤러리 등을 방문해 자신의 컬렉션의 90퍼센트에 해당하는 모더니즘 작품들을 1930년대에 대거 사들였다. 허시혼 컬렉션은 연방정부가 지지하던 전통적인 예술 작품들과는 차별성이 있다. 당시 현대미술 Contemporary art은 전위미술Avant-Garde에 속하는 것으로, 전설적인 거장Old Master들의 작품들에 비해 호응도가 낮았다. 그러나 허시혼에게는 현대미술이 더 매력적인 영역으로 비쳤다. 좋은 교육을 받지 못하고 자수성가한 유대인 이민자로서 자신의 취향이 당시의 상류층에는 견줄 수 없으며, 오히려 현대미술이 자신이 수집하기에 적절한 영역임을 인식했다.

대공황 직후 미국의 미술시장은 극도로 쇠퇴한 상태였고, 컬렉터들 다수는 당대 미국 작가들의 작품에 관심을 갖게 되었다. 당시 미국 작가들의 작품이 거장들의 작품보다 훨씬 싸고 구입하기 쉬웠기 때문이다. 허시혼은 가난하고 배고픈 현대미술 작가들에게 동정심을 가지고, 갤러리에 걸린 작품들을 싼값으로 사들였다.

아브람 러너Abram Lerner는 허시혼의 독특한 수집 행위에 대해 다음과 같이 설명했다.

> 허시혼이 갤러리나 작가 스튜디오를 방문하면, 결코 빈손으로 돌아오지 않았던 것으로 잘 알려져 있다. 그는 작품들을 한꺼번에 대량으로 사들였다. 많은 저널은 허시혼의 작품 구입 방식을 '대량 구매 방식wholesale'이라고 칭했다. (……) 그는 천성적으로 아주 조급하고 빠르며, 그리고 커다란 욕구를 지닌 사람이다.

허시혼의 미술상들은 그가 예술 작품들을 수집하는 데 강한 욕구를 지니고 있다고 평가했다. 허시혼은 거의 매일 회화와 조각 작품들을 사들였다. 그는 자신이 어떤 작품들을 좋아하는지 모르거나 결정할 수 없을 때, 갤러리를 전부 훑어본 다음 30분 동안 6~8점의 회화를 무작위적으로 골라서 사는 방식으로 컬렉션을 모았다고 한다. 허시혼의 수집 방식은 전통적인 방법에 대해 이의를 제기하는 행위였다. 이는 그가 그동안 관심권 밖 주변 영역에 머물렀던 작품들로 관심을 확장했음을 의미한다.

그의 소장품들은 당시 유행하던 작품과는 크게 달랐다. 또한 그의 방식은 학문적 원리에 기반한 것도 아니었다. 다만 그는 현대미술 작품을 개인적으로 좋아했기 때문에 수집했다. 그는 예술품들을 미술사 지식이나 개인의 계산에 넘기지 않고, 오로지 개인적 감수성과 직관에 따라 사들였다. 이런 의미에서, 허시혼의 수집은 역사나 전통 그리고 사회가 규정한 원리에 기반해 작품을 수집하는 전통적인 컬렉터들의 방식과는 크게 대비된다.

허시혼은 뉴욕에 건립된 미국현대작가갤러리 American Contemporary Artists Gallery에서 부관장 러너를 만났고, 이 갤러리의 작가들과 친분을 유지하게 되었다. 러너는 1957년 허시혼 컬렉션의 큐레이터가 되면서 허시혼의 조언자가 되었다. 러너의 조언에 따라 허시혼은 헨리 무어, 필립 에버굿, 빌럼 더코닝, 밀턴 에이버리, 래리 리버스, 아실 고키와 토머스 에이킨스 등의 작품들을 사들였다. 또한 오귀스트 로댕, 파블로 피카소, 앙리 마티스, 알렉산더 콜더, 알베르토 자코메티, 데이비드 스미스, 페르낭 레제의 조각 작품들도 수집했다.

허시혼은 현대미술품에 대한 완벽한 컬렉션을 완성하지는 않았다. 허시혼미술관의 컬렉션은 비교적 과거 거장들의 작품은 많이 소유하고 있지만, 미술사적으로 중요한 몇몇 작품은 수집 기준에서 제외되었다. 예를 들어, 허시혼의 컬렉션에는 입체주의 작품들, 잭슨 폴록의 '뿌리기 회화drip painting', 앙리 마티스의 대표적인 작품들은 수집되지 않았다. 허시혼 컬렉션의 이런 약점에도 불구하고, 미술관 컬렉션은 덜 알려진 작가들, 현대 미국 작가들의 작품들로 인해 가치가 크다. 대표적인 작가들을 꼽자면 토머스 에이킨스, 라

파엘 소이어, 래리 리버스 등이 있다. 특히 클리포드 스틸, 빌럼 더코닝, 케네스 놀런드, 모리스 루이스 등의 작품이 허시혼미술관에 소장되었다는 사실은 대단히 중요하다.

허시혼미술관

허시혼의 수집 행위는 미국의 현대미술 작품들을 포함한다는 의미에서 완전히 새로운 시도였다. 20세기 미국 미술은 유럽의 현대미술에 비해 수준이 엄청나게 떨어졌다. 그러나 그동안 주변 영역으로 여겨졌던 현대미술에 관한 관심이 1913년부터 1930년대까지 뉴욕 미술시장에서 크게 일어나, 30여 개의 진보적 갤러리와 미술단체가 설립되었다. 당시 미국 현대미술 관련 컬렉터로는 뉴욕 현대미술관 설립자 릴리 블리스Lillie Bliss, 코르넬리우스 설리번Cornelius J. Sullivan, 애비 올드리치 록펠러Abigail Greene Aldrich Rockefeller, 존 퀸John Quinn 등을 꼽을 수 있다.

허시혼의 수집 방식은 이들과 비교해도 독특한 위치를 차지한다고 평가된다. 또한 그의 컬렉션이 국가가 설립한 스미스소니언협회에 기증됨으로써 공공성을 획득하게 되었다는 점이 중요하다. 앞에서도 언급했듯이, 허시혼미술관은 국가가 기증품을 관리하기 위해 건립했으며, 회화와 조각품이 주를 이룬다. 스미스소니언재단은 구역 내에 현대미술 전시관을 건립할 것을 1938년에 법으로 정했다. 허시혼은 기증품 외에 100만 달러를 건립비용으로 쾌척했다. 이 미술관은 1974년 회화 4천여 점과 조각품 2천여 점을 기반으로 개관하기에 이르렀다.

기증에 있어 허시혼은 당시의 전형적인 기부가들philanthropists과는 커다란 차별성을 보인다. 그는 자신의 컬렉션을 스미스소니언에 기증하면서 어떤 조건도 달지 않았으며, 미술관이 미술품을 더 구입하거나 발전시킨다는 취지라면 자신의 컬렉션을 이사회의 결정에 따라 팔거나 교환할 수 있다고 허락했다. 그에 따라 허시혼미술관의 관계자들은 현대미술 작품들을 더 사서 허시혼 컬렉션의 결점을 보완하려 했다. 이런 점은 이건희 컬렉션 기증 문제에서 참고할 사항이다.

그러나 허시혼 컬렉션이 지니는 장점에도 불구하고, 허시혼미술관이라는 이름이 붙여진 컬렉션의 질에 대해서는 많은 비평이 일었다. 셔먼 리Sherman Emery Lee가 가장 대표적으로 허시혼미술관 컬렉션에 관해 부정적으로 평가했다. 그는 1958~1983년 클리블랜드미술관Cleveland Museum of Art의 관장으로 있으면서 허시혼 컬렉션의 질이 좋지 않다고 지적했고, 스미스소니언이 이 컬렉션을 받아들이는 것을 강력하게 반대했다. 리의 뒤를 이어 허시혼 컬렉션에 대한 비판이 줄을 이었다. 얼린 사리넨Aline Saarinen도 셔먼 리와 마찬가지로 허시혼 컬렉션의 질에 관해 의문을 제기했다. 국회의원들도 국립미술관의 명칭에 개인의 이름을 쓰는 것에 이의를 제기하기 시작했다.

허시혼미술관 컬렉션에 대한 견해 중 로저 스티븐스Roger L. Stevens의 의견은 특히 주목할 만하다. 스티븐스는 허시혼이 스미스소니언에 컬렉션을 기부하는 데 잡음이 일어나는 원인을 앵글로색슨 기독교 배경의 다른 스미스소니언 기부자들과 비교했을 때 동등한 대우를 받지 못한 데 있다고 분석했다. 또한 "많은 조각 작품들에 관해 거대한 소장품을 보유한 자수성가한 허시혼의 이름이 국립미술관의 이름으로 쓰이는 것이 왜 문제가 되는가? 프리어갤러리Freer Gallery 또는 스미스소니언협회도 한 개인의 이름으로 표기되지 않았는가?"라고 지적했다.

스티븐스의 글은 허시혼의 사회적 지위나 종교적 배경을 언급하지 않지만, 허시혼이 미국 사회에서 동등한 대우를 받지 못했음을 암시한다. 유대인 이민자로서 허시혼은 미국에서 부를 급속도로 축적한 마이너리티 그룹에 속한다. 아마도 허시혼이라는 이름 자체가 스미스소니언협회의 국립미술관 이름으로는 너무나도 유대인스럽기 때문에 비판을 받았음을 짐작할 수 있다. 허시혼에게 있어서 '허시혼미술관'은 미국 사회의 엘리트 집단에서 주변 계층까지 수많은 유대인을 대표해 행해진 봉사로 평가될 수 있다. 허시혼은 자신의 컬렉션에 대해 다음과 같이 말했다.

이 컬렉션은 개인에게 속하는 것이 아니다. 이것은 대중들에게 속해 있는 것이다. (……) 나는 다른 어느 나라에서도 이런 컬렉션을 이룩한 적이 없다. 나는 미국에서 이런 것들을 이뤘다. 따라서 이 컬렉션도 미국의 것이다. 나는 미국인이다. 나는 라트비아에서 태어났다. 나의 어머니는 아이들 열 명을 데리고 미국으로 건너와서 일했다. 내가 일생에서 이룩한 것은 이 나라, '미국'에서다.

이민자 허시혼은 자신이 축적한 엄청난 부의 원천이 신생국 미국에 있었음을 명확히 했다. 그는 자신에 대한 비판적인 입장들을 마음속에 간직했다. 이는 미술관과 관련한 그의 행동과 태도에 많은 영향을 미쳤다. 실제로 허시혼은 미술관이 개관한 이래 미술관과 관련된 일들로부터 일정한 거리를 두었다. 그는 1977년까지 위원회에서 활동하지 않았고, 위원회 활동을 시작한 후에도 임기를 마치지 않고 그만두었다.

미술관 관계자들의 기억에 따르면, 허시혼은 미술관 리셉션이나 기본적인 활동에만 참석했다고 한다. 허시혼의 이런 행위는 뉴욕 현대미술관의 경우와 상당히 대조된다. 뉴욕 현대미술관의 컬렉션 기부자들이 미술관 행정에 적극적으로 참여해 의사결정에 많이 관여했던 것에 반해, 허시혼은 국립현대미술관이 유대인 이민자 '조셉 허시혼'으로부터 분리되어야 한다고 생각했다. 기부란 그래야 한다는 것을 몸소 보여준 대표적인 사례다.[131]

데이비드 록펠러와 뉴욕 현대미술관

록펠러 가문은 미국 경제를 150년 넘게 지배한 명문가다. 미국의 근현대사를 논할 때 이 가문을 빼놓으면 이야기가 거의 성립되지 않는다. 영국 철학자 버트런드 러셀은 "현대를 만든 사람 중 가장 두드러진 인물이 록펠러와 비스마르크다. 한 사람은 경제에서, 한 사람은 정치에서 각각 '독점 체제'와 '관료제 국가'를 만들었다"라고 진단했다.

록펠러 그룹의 창업자 존 데이비슨 록펠러John Davison Rockefeller(1839~1937)는 맨주먹으로 석유왕 자리에 올랐다. 19세기 말 고속 성장하던 미국 경제의 흐름을 타고 단숨에 백만장자가 된 것이다. 그가 만든 스탠더드오일Standard Oil은 미국의 석유 생산·가공·판매량에서 95퍼센트를 차지했다. 미국 최초의 억만장자로 석유왕국을 건설한 그는 사업의 절정기에 무려 4천억 달러라는 엄청난 재산을 보유했다. 유대인 록펠러는 근면과 절약이 몸에 밴 사람이었다. 돈을 벌기 위해서는 리베이트와 뇌물 공여도 서슴지 않았다. 때문에 '추악한 재벌'이라는 오명이 평생 그를 따라다녔다.

그의 외아들인 록펠러 2세는 사회 공헌에 남달리 매진했다. 문화유적 복원, 국립공원 조성에 거액을 대며 나쁜 이미지를 씻어내는 데 갖은 노력을 다했다. 동시에 금융 등으로 업종을 확장하며 가문을 왕조 반열에 올려놓았다.

그러나 3대에 이르면서 상황이 복잡해졌다. 가문의 법통을 이어받은 차남 넬슨Nelson은 대통령을 꿈꾸다 가문의 비리만 노출하고 말았다. 결국 3대 중 막내였던 데이비드 록펠러(1915~2017)가 실력자로 올라섰다. 하버드대학교를 우등으로 졸업

하고, 시카고대학교에서 경제학 박사학위를 받은 그는 엄정한 리더십으로 체이스맨해튼은행을 미국을 대표하는 상업은행으로 키워냈다. 형들이 차례로 세상을 뜬 뒤 데이비드 록펠러는 가문의 자산 전반을 관리했다. 그가 2017년 3월에 102세의 나이로 숨지자 언론은 "록펠러 가문의 마지막 파워맨이 타계했다"라고 썼다. 구심점을 잃은 록펠러가는 이제 4대부터 7대까지 여러 후손이 제각각 움직이고 있다.

록펠러 3세인 데이비드 록펠러는 집요한 사람이었다. 6남매 가운데 유난히 영특했던 그는 무엇이든 수집하기 좋아했다. 열 살 때 딱정벌레에 매료된 이래 평생 딱정벌레를 15만 점이나 모았다. 조부와 부친이 대로 사용하던 가구와 집기도 버리는 법이 없었다. 데이비드는 한창때 하루 18시간씩 일했다. 비서들이 '화장실 갈 틈도 주지 않는다'며 볼멘소리를 했을 정도다. 매사 합리를 중시하고, 한 치도 빈틈없이 움직였다.

그렇다고 죽어라 일만 하지는 않았다. 집무실을 나서는 순간 그는 전혀 다른 사람이 되곤 했다. 사업에 있어서는 지독한 냉혈이였지만 예술, 특히 미술을 대할 때는 유연한 로맨티시스트였다. 어린 시절부터 어머니 손을 잡고 미술관을 자주 드나든 덕분이었다.

데이비드 록펠러의 모친 애비Abby 록펠러는 열성적인 예술 후원자로, 컬렉터 친구 둘과 함께 미술관을 설립했다. 1920년 무렵 현대미술이 막 꽃을 피우기 시작하던 뉴욕에는 당대의 미술을 수용할 미술관이 필요했다. 처음에는 아내의 계획에 반대했지만, 록펠러 2세는 나중에 맨해튼의 금싸라기 땅을 미술관 부지로 내주고 자금까지 지원했다. 마침내 1929년 뉴욕 현대미술관이 문을 열었다. 그런데 록펠러 가문은 작품, 부지, 돈을 모두 대고도 미술관에 결코 '록펠러'라는 이름을 내걸지 않았다. 가문을 고집하지 않았다. 고유명사 대신 '현대미술관Museum of Modern Art, MoMA'이라고 이름 지었다. 사람들은 록펠러 가문을 본받아야 한다며 두고두고 칭송

했다. 미술관이 특정 가문에 종속되지 않고 한껏 지평을 넓힐 수 있었으니 말이다.

애비 록펠러의 막내아들인 데이비드는 모친에 이어 뉴욕 현대미술관 후원에 팔을 걷어붙였다. 작품 수백 점을 기증했고, 이사회를 이끌며 후원금을 쾌척했다. 오늘날 뉴욕이 세계 미술의 중심지가 된 배경에는 이들 모자 같은 열혈 후원자들이 있었다.

뉴욕 현대미술관의 전시장

만년에 데이비드 록펠러는 뉴욕 현대미술관에 1억 달러를 더 기부하는 등 평생에 걸쳐 각처에 9억 달러를 기부했다. 2015년 100세 생일에는 메인주 국립공원 옆 120만 평 규모의 부지도 내놓았다. 자식을 키울 때는 씀씀이가 엄격했지만 자선사업에는 통 큰 면모를 보였다.

좋은 그림이나 조각이 나오면 작품 수집에도 아낌없이 돈을 썼기에, 그의 컬렉션에는 유명 작가들의 최고작들이 즐비하다. 그는 아내 페기Peggy 록펠러와 그림을 감상하러 다니는 시간을 가장 행복한 순간으로 꼽았다. 페기 록펠러도 남편 못지않게 미술을 좋아해 50년간 함께 컬렉션을 일궜다. 부부의 작품 수집 원칙은 '서로 의견이 일치할 때 구입한다'는 것이었다.

이들이 초기에 산 작품 가운데 클로드 모네의 〈수련〉이 있다. 뉴욕 현대미술관장 앨프리드 바Alfred Barr Jr.의 소개로 1956년 아트딜러 카티아 그라노프Katia Granoff를 만나 구매한 그림이다. 데이비드 록펠러는 회고록에서, 늦은 오후 연못의 물빛과 수련이 환상적이라, 작품을 보자마

자 곧바로 결정했다고 밝혔다. 이 대작을 자택에 걸고 음미하던 부부는 이후 모네의 풍경화를 연이어 사들였다.

1960년에는 추상표현주의 화가 마크 로스코의 〈화이트 센터〉를 8,500달러에 구입했다. 당시 뉴욕에서 존경받던 화상 시드니 재니스Sidney Janis는 이 매혹적인 그림을 몹시 아껴 팔고 싶지 않았으나, 고객의 끈질긴 요구에 마지못해 팔았다고 한다. 로스코의 대표작을 손에 넣은 데이비드 록펠러는 장장 47년간 매일 걸작을 감상하다, 2007년 소더비경매에 내놓았다. 구순을 넘긴 기념으로, 또 먼저 간 아내를 추모하며 그림을 기부한 것이다. 작품은 워낙 걸작이기도 했으나 록펠러가 보유 작품이라는 점 때문에 더 크게 화제를 모으며 7,284만 달러(당시 환율 기준 675억 원)에 팔렸다. 전후 현대미술 최고가도 가뿐히 경신했다. 이에 〈뉴욕타임스〉는 "록펠러라는 이름이 기적을 만들었다. 낙찰자는 작품과 함께 '록펠러'라는 이름도 산 것"이라고 보도했다. 구매자는 카타르 왕실로 알려졌다.

록펠러 부부가 가장 극적으로 손에 넣은 작품은 파블로 피카소의 〈꽃바구니를 든 소녀〉다. 피카소가 작품을 많이 제작하지 않은 '장미시대'의 희귀작을 수집하게 된 과정이 흥미진진하다. 미국 출신 문인이자 비평가로 파리에서 예술가들을 후원하던 거트루드 스타인Gertrude Stein은 피카소와의 인연으로 이 누드화를 매입했다. 스타인이 죽은 뒤 한동안 그의 연인이 그림을 가지고 있었는데, 1968년 어느 날 그림이 매물로 나왔다는 소식이 전해졌다. 록펠러 부부는 스타인 컬렉션 전체를 넘겨받기 위해 수집가 모임을 결성했고, 회원들은 추첨으로 작품을 나눠갖기로 했다. 그런데 마침 페기가 핵심작인 피카소를 뽑은 것이다. 두 사람은 감격스러운 마음으로 그림을 가져와 거실 복판에 걸고 오래오래 음미했다.

이후 부부는 에두아르 마네, 폴 고갱, 앙리 마티스, 후안 그리스, 조르주 쇠라, 폴 시냐크 등 후기인상파, 입체파, 점묘파 작가들의 회화를 수집했다. 더하여 조지아 오키프, 에드워드 호퍼 같은 현대 작가들의 작품도 매입했다.

두 사람은 아시아 미술에도 관심이 많았다. 중국 고미술품 중에는 청나라 강희제시대의 아미타 황금불상과 15세기 용문청화백자 같은 명품을 소장했다. 페기는 저택 한편에 불상과 아시아 고미술을 모아 '부처의 방'을 꾸미기도 했다. 체이스맨해튼은행 총재 자격으로 1974년 처음 한국을 찾은 데이비드 록펠러는 이후 서울에 올 때마다 인사동 골동품 거리를 순례했다. 그가 해마다 두 차례씩 꼭 찾았다는 통인가게의 김완규 대표는 "록펠러가 박정희 대통령을 만나러 청와대로 가는 길에 우리 가게부터 들렀는데, 조선 목기와 민화를 무척 좋아했다"라고 전했다. 대부호인데도 소탈했고, 값을 깎아달라고 해 애를 좀 먹었다고도 회고했다.

록펠러 집안은 장수로도 유명하다. 록펠러 1세는 98세, 록펠러 3세는 102세에 세상을 떠났다. 데이비드 록펠러는 장수 비결을 묻는 이들에게 "사람들은 내게 늘 같은 질문을 하고, 나는 늘 같은 대답을 한다. 좋은 친구와 시간을 보내고, 아이들과 놀고, 가진 걸 즐겨라"라고 말하곤 했다. 또 "남과 나눌 수 없는 소유는 아무런 의미가 없다"라고 강조했다.

그는 세상을 뜨기 전 소장품을 경매에 내놓아 수익금을 모두 사회에 환원하겠다고 밝혔다. 이에 자녀들과 경매회사 크리스티는 록펠러 컬렉션 중 1,550점을 추려 2018년 5월 뉴욕에서 경매를 열었다. 인상파와 모더니즘 미술부터 현대미술까지 다양한 작품과 아시아 미술, 고가구, 도자기를 망라했다. 경매 결과 낙찰 총액 8,834억 원이라는 기록을 세웠다. 특히 피카소, 마티스, 모네의 그림은 경합이 뜨거웠다. 이학준 크리스티 코리아 대표는 "개인 컬렉션 경매로는 역대 최대 규모로, 이 기록은 당분간 깨지기 어려울 것"이라고 했다. 또 수익금 전액 기부도 유례가 없는 일이라며, "'록펠러'라는 프리미엄 때

문에 아시아와 유럽에서도 응찰이 줄을 이었다"
라고 밝혔다.

어린 시절부터 아름다운 예술에 둘러싸여 자라
면서 다채로운 미술품을 수집한 부호는 이렇게
세상에 특별한 선물을 남기고 떠났다. 그의 방대
한 컬렉션은 이제 각국으로 흩어져 또다시 빛을
발하고 있다. 아트 컬렉션의 의미와 가치, 연속성
을 곱씹어보게 하는 록펠러의 사례는 최대한 벌
어 최대한 돌려주자는 록펠러 가문의 신조를 분
명하게 보여준다.[132]

수집 후 미술관 설립 외국 사례

솔로몬 구겐하임과 구겐하임미술관

마이어 구겐하임Meyer Guggenheim(1828~1905)은
1848년 스위스에서 미국으로 이주했다. 처음에
는 광택제를 방문판매하면서 생계를 해결하다가
1852년에는 광택제를 직접 제조했다. 수입이 짭
짤했으나 걷어치우고 1881년 광산업에 진출했
다. 20세기 초 구겐하임은 여러 제련회사를 합
병한 후 30년간 미국 광산업계를 석권하고 오늘
날 미국 광업의 기초를 닦았다.

마이어는 아들만 일곱 명을 두었는데, 두 아들은
부친의 사업을 물려받았고, 한 명은 정치에 입문
했다. 한 명은 타이태닉호가 침몰했을 때 익사했
고, 다른 두 명에 대해서는 알려진 바가 거의 없
다. 넷째 아들 솔로몬Solomon Guggenheim(1861~
1949)은 1937년 솔로몬구겐하임재단을 설립하고
예술 진흥에 전념했다.

프랭크 로이드 라이트Frank Lloyd Wright(1867~1959)
가 설계해 1959년 완성한 뉴욕 구겐하임미술관
은 그 자체가 뉴욕의 명물이다. 전통적인 미술관
설계에서 과감히 탈피한 이 미술관의 내부는 관
람객들이 나선 모양의 콘크리트 벽을 따라 위층
으로 올라가도록 해 전시물 감상에 재미를 더한

다. 미술관의 컬렉션은 추상회화를 중심으로 시
작했으나 지금은 다양하게 갖춰져 있다.

구겐하임미술관은 크게 여섯 컬렉터의 컬렉션
덕분에 다양하게 구성되었다. 미술관 설립의 기
초가 된 솔로몬 구겐하임의 순수 추상회화, 그의
조카 페기Peggy 구겐하임의 초현실주의 회화와
추상미술, 저스틴 탄하우저Justin K. Thannhauser의
인상파와 후기인상파 미술, 20세기 초의 현대미
술, 칼 니렌도르프Karl Nierendorf의 독일 표현주의
회화, 캐서린 드라이어Katherine S. Dreier의 역사적
아방가르드 미술, 주세페 판자 디 비우모Giuseppe
Panza di Biumo의 미니멀리즘, 후기 미니멀리즘, 환
경미술, 개념미술 작품들이다. 여기에 역대 관장
과 큐레이터의 노력이 보태져 오늘날 세계적인
컬렉션으로 성장했다. 컬렉션은 19세기 말에서
오늘날까지 두루 망라하며, 다른 현대미술관과
는 달리 재료나 시대에 따라 작품을 나누지 않고
종합적으로 취급 및 전시해 선보이고 있다.

구겐하임은 뉴욕에서 으뜸가는 현대미술 컬렉션
뿐 아니라 독특한 경영 전략으로 명성이 높다. 이
른바 '글로벌 구겐하임' 전략이다. 미술관의 만성
적인 재정난을 타개하기 위해 맥도날드 햄버거처
럼 구겐하임미술관 분관을 세계 곳곳에 세워나
간다는 게 핵심 아이디어다. 구겐하임미술관은
현재 뉴욕의 본관 외에 이탈리아 베네치아, 스페
인 빌바오, 독일 베를린, 미국 라스베이거스 등에
분관을 두고 있다.

베네치아 분관(페기구겐하임재단)은 페기 구겐하임
이 모은 컬렉션이 모태가 되었다. 페기는 1976년
에 구겐하임미술관에 컬렉션의 소유권을 넘겼고,
1979년 페기가 사망한 후 건물에 대한 소유권도
넘어가면서 본격적으로 분관의 기능을 하게 되
었다.

구겐하임재단은 빌바오 구겐하임미술관도 운
영하고 있다. 프랭크 게리가 설계했으며 1억 5천
만 달러의 건축비를 들여 1997년에 완성한 빌바
오 구겐하임미술관은 쇠락해가던 스페인의 도
시 빌바오를 재건하는 데 큰 역할을 했다. 빌바

오 구겐하임은 구겐하임 분관 가운데 가장 유명한 곳이다.

산업도시로 활기 넘치던 빌바오는 중공업 회사들의 위기로 경제가 침체하자, 관광산업으로 새 돌파구를 찾았다. 빌바오는 시드니의 오페라하우스처럼 전 세계 방문객과 투자자들의 뇌리에 깊이 새겨질 강력한 상징물을 원했기에, 전략적으로 구겐하임을 유치해 세계적인 이목을 끌었다. 구겐하임의 명성과 세계적인 건축가 프랭크 게리의 실험적인 시도가 엄청난 시너지 효과를 창출해 세계적인 여행 명소로 떠올랐다. 빌바오 구겐하임미술관은 소장품보다도 미술관 건축 자체가 구경거리인 독특한 건물이다. 티타늄과 강철 소재의 건물이 주는 미학적 인상은 중세적이면서도 외계적이고 초현실적이다.

이 '메탈 플라워Metal Flower'는 1997년 문을 연 후 구겐하임 본관의 협조 아래 뉴욕과 베네치아 구겐하임의 컬렉션을 보완하는 형식으로 운영되고 있다. 주민 30만 명이 사는 빌바오에 전 세계에서 연간 200만 명 이상이 구겐하임미술관을 보려고 모여든다. 관광 수입도 2억 6천만 달러에 이른다. 문화적 자산의 증대는 물론 산업 기반 확대와 인력의 재고용 등 경제적인 부분에서 엄청난 혜택을 누리고 있다. 빌바오는 건축학도들은 물론이고, 문화예술이나 관광에 조금이라도 관심이 있는 사람들에게는 꼭 가보고 싶은 곳으로 떠올랐다. 미술관 하나가 도시의 이미지를 확 바꿔놓은 것이다.

빌바오 구겐하임미술관

라스베이거스 구겐하임은 순수 구겐하임 분관이라고 하기는 어렵다. 2000년에 러시아의 국립 예르미타시미술관과 협정을 맺고, 2001년 '구겐하임 예르미타시미술관'이라는 이름으로 문을 열었다. 구겐하임미술관은 예르미타시뿐 아니라 오스트리아의 빈 미술사박물관과도 협정을 맺고 각각의 컬렉션을 호혜적으로 활용하는 프로젝트를 진행하고 있는데, 이는 '글로벌 구겐하임' 전략의 새로운 차원을 보여주는 행보로 해석된다.[133]

1937년에 설립된 구겐하임재단의 컬렉션은 이미 1920년대 말부터 시작되었다. 이 시기의 수장 활동은 독일에서 온 남작 부인으로 미술가이자 비평가였던 힐라 리베이Hilla Rebay의 자문에 전적으로 의존했다. 1937년 구겐하임은 재단 이사장이 되고, 리베이는 재단의 이사와 큐레이터를 겸하면서 1939년 재단에서 운영하는 '비대상회화미술관'의 관장이 되었다.

재단이 설립된 후 1937~1952년에는 구겐하임재단이 열정적으로 수장 활동을 하면서, 전시보다는 수집에 집중했다. 재원이 튼튼하고 재단 내의 복잡한 관료 체제가 형성되기 전이라서, 리베이의 판단이 직접적으로 수장 활동에 반영되었다. '내일의 미술 전' 도록에 그래픽을 제외한 당시의 수장품 목록 전체가 수록되어 있는데, 총 725점 중 바우어의 작품이 240점, 칸딘스키의 작품이 109점이다. 리베이는 이들 작품을 비대상회화 415점과 대상이 있는 회화 310점으로 분류하고, 후자를 비대상회화로 가는 도정을 보여주는 그림들로 규정했다. 따라서 당시 미국에서 이해받지 못했던 유럽의 전위 작품을 구매할 수 있었다.

리베이의 독단적인 취향에도 불구하고, 실제 수장품 목록은 들라크루아와 쇠라, 고갱 등 19세기 작가와 클레, 피카소, 글레이즈, 샤갈, 모딜리아니 등의 작품을 망라해 비교적 넓은 범위를 포괄하고 있다. 이는 리베이의 글에도 언급된다. 그는 비대상회화가 직관으로 가시화된 정신적 힘

의 발현이라고 하면서, 이에 이르는 과정을 단계적으로 아카데미즘, 인상주의, 표현주의, 입체주의, 추상회화, 비대상회화로 설정했다. 즉, 대상에서 출발해 대상이 없는 회화에 이른 상태를 물질주의에서 정신주의로의 귀결로 보았으며, 이때 완전한 창조에 도달한다고 했다. 이는 100년간 회화의 발전 과정과 비대상회화의 29년 역사를 보여주기 위한 것이었다. 그리하여 당시의 구겐하임재단은 입체주의, 미래주의, 오르피즘Orphism(큐비즘의 분파), 표현주의, 기하추상 등 20세기 초 유럽 모더니즘의 충실한 전파자 역할을 했다. 이처럼 구겐하임재단은 출범 초기부터 당대의 미술품을 수집 및 전시한다는 전위정신을 기반으로 했으며, 전위정신은 특히 비대상회화의 수장을 통해서 발현되었다.

솔로몬 구겐하임과 리베이의 활동이 20세기 초 미술에 대한 비영리재단의 역할을 살펴볼 수 있는 예라면, 페기 구겐하임의 활동은 상업 화랑의 기능을 살펴볼 수 있는 예다. 페기의 컬렉션은 주로 1930~1940년대에 독자적으로 이루어졌으며, 그의 개인적인 취향이 반영되어 초현실주의와 뉴욕화파가 주류를 이룬다. 1910년대에 스티글리츠화랑에 전시된 작품들을 통해서 현대미술에 관심을 갖게 되었고, 1920년 유럽에 도착하면서 본격적으로 전위적 경향들에 대해 지식과 안목을 기르기 시작했다. 특히 당시 그가 결혼한 작가 로런스 베일Laurence Vail을 통해서 전위 경향의 예술가들을 접하게 된다. 페기의 컬렉션은 1930년대 중반에 시작되었는데, 리베이와 달리 초현실주의와 추상미술 전반에 고른 선호도를 보였다.

그는 1938년 1월 런던에 '구겐하임 죈Guggen-heim Jeune(젊은 구겐하임)'이라는 상업 화랑을 열면서 본격적으로 수장 활동을 시작했다. 1941년 뉴욕에 온 페기는 이듬해 '금세기화랑The Art of This Century Gallery'을 열고, 유럽에서 수집한 작품들을 미국 미술계에 선보였다. 금세기화랑은 유럽에서 수집한 컬렉션의 전시장이었을 뿐 아니라,

전쟁 중 유럽에서 온 미술가들이 모이는 장소이기도 했다. 그곳에서 미국의 젊은 미술가들이 뒤샹, 에른스트, 키슬러 등과 만나며 유럽의 전위 경향을 이해하고 새로운 미술의 흐름을 형성했다. 그뿐만 아니라, 젊은 미술가들에게 작품 발표의 기회를 주어 미국 자체의 전위미술 형성에 결정적인 동인을 제공했다.

그는 장래 뉴욕화파를 이루게 되는 윌리엄 바지오테스William Baziotes, 데이비드 헤어David Hare, 한스 호프만Hans Hofmann, 마크 로스코, 잭슨 폴록 등의 개인전을 열어주어 미국 현대미술 발전에 크게 기여했다. 이같이 페기의 화랑은 미국에 유럽의 모더니즘을 이식시켰을 뿐 아니라, 미국의 독자적인 모더니즘 미술을 형성하는 데도 기여했다.

1952년 구겐하임재단은 일련의 변화를 겪게 된다. 미술관의 명칭을 '솔로몬 R. 구겐하임 미술관'으로 바꿔, 비대상회화뿐 아니라 좀 더 넓은 영역을 포괄하는 미술관의 성격을 표방하게 되었다. 이런 변화에 따라 1952년 이후에는 수장품의 폭이 더 넓어졌다. 작품의 질을 우선적인 기준으로 삼았으며, 회화뿐 아니라 조각까지도 수집했다. 수장 위주 활동에서 전시와 교육의 기능이 강화된 것도 이 시기의 중요한 변화 중 하나다. 이와 함께 개인 수장품이 공적인 영역으로 개방된 현대미술관의 기능을 수행하게 되었다. 미술관 인선의 교체도 이런 변화의 요인이 되었다. 또한 대중적인 현대미술관으로서의 속성이 강화된 요인으로 컬렉션의 확대를 들 수 있다. 관람객의 증가와 컬렉션의 확대, 그리고 규모가 커지는 현대미술 작품의 속성으로 인해 미술품과 공간의 확장이 요구되었다.

근래에 와서 기업마다 하나씩 열고 있는 국내 미술관들이 소장품의 질적인 면에서 국제적인 수준과는 거리가 멀 뿐만 아니라, 자격 미달의 관장이 그 미술관에 투자한 기업 가족의 일원이라는 이유로 운영권을 독점하는 등의 후진성을 보이는 상황이 우리의 현재 실정이다. 초기 단계에

서 기업의 문화예술에 대한 지원을 현실적으로 활성화하기 위해서는 구겐하임처럼 무엇보다도 순수한 의미에서 기업의 이윤을 사회로 환원한다는 전통을 세워나가야 할 것이다.[134]

폴 게티와 게티센터

폴 게티Paul Getty(1892~1976)는 미네소타에서 크게 석유 사업을 하던 기업가의 아들로 태어나, 버클리대학교를 거쳐 옥스퍼드대학교에서 경제학과 정치학을 공부했다. 대학을 졸업한 후에는 아버지의 회사에 노동자로 취업해 석유 사업 경험을 쌓았다. 그는 1916년 부친의 석유 사업을 물려받아 사업에 수완을 보였으나, 웬만큼 돈을 벌자 회사에서 물러나 로스앤젤레스로 가서 방탕한 생활을 했다.

게티는 몇 년 후 회사로 돌아왔지만 계속 부친의 미움을 샀고, 부친은 1930년 눈을 감는 순간까지도 게티가 가업을 망쳐놓을 거라고 걱정했다. 그 후 게티는 대공황 시기에 주식투자를 해 엄청난 돈을 벌어들였고, 석유와 천연가스 등 에너지 분야 외에 금, 우라늄, 구리 등 광물자원과 과수원, 목축업, 목재, 제련, 농작물 산업에까지 사업을 확장해 연거푸 대성공을 거뒀다. 부친의 걱정과 달리 게티는 투자와 투기로 게티오일Getty Oil Company을 세계 8대 석유회사로 성장시켰고, 세계에서 가장 먼저 개인 재산 10억 달러를 넘어선 인물 중 한 명이 되었다.

게티는 수완이 뛰어난 사업가였으나, 사생활은 독특했다. 그 역시 록펠러와 같은 존경받는 부자 명문가가 되고자 했으나, 부친이 사망한 후 게티와 모친 사이에 극심한 유산분쟁이 벌어졌다. 모친은 게티의 투기성 사업 행위에 불안을 느껴 자신의 이름으로 재단을 만들어 남편의 재산을 게티에게서 보호했다.

게티는 다섯 번이나 결혼을 하면서도 단 한 번도 부모를 결혼식에 초대하지 않았으며, 자식들의 결혼식에도 단 한 번도 참석하지 않았다. 결혼생활은 모두 불행하게 끝났다. 게티는 "그것은 내 책임이 아니야. 나는 아내를 버린 적이 없어"라고 말했다. 심지어 막내아들의 장례식에도 가지 않았다. 게티는 자식들이 반항한다는 이유로 재산을 물려주지 않겠다고 공언했으며, 자식들을 길들이기 위해 유서를 21회나 고쳤다.

게티는 1950년 영국으로 이주해 튜더 가문 소유의 16세기 서턴 영지Sutton Place로 들어갔고, 그곳에서 1976년 84세를 일기로 타계했다. 게티는 비행공포증이 있어 비행기는 거의 타지 못했고, 사업은 영국에서 관리했다. 게티의 재산은 1957년 30억 달러에 달했고, 〈포천Fortune〉은 그를 세계 최고의 갑부로 선정했다.

게티는 세계에서 가장 돈이 많은 사람이면서 지독한 구두쇠였다. 그는 서턴 영지를 방문하는 사람들이 공짜로 장거리 전화나 국제전화를 사용하기 때문에 전화비를 감당하지 못하겠다며 영지에 유료 공중전화를 설치하기도 했다. 사실 게티는 철저히 검소하게 생활했다. 소포 꾸러미의 끈은 보관했다가 재활용했고, 속옷은 평생 자기 손으로 빨아 입었다.

1973년에는 게티의 재산을 노린 갱단이 손자를 납치해 몸값 1,700만 달러를 요구하자 거절해서 구두쇠의 전형이라고 세인의 손가락질을 받았다. 그러나 게티의 생각은 달랐다. 당시 게티는 손자가 14명이었는데, 만약 몸값을 지불하면 손자들 모두 유괴의 대상이 될 거라고 생각했다. 또한 일반적으로 테러리스트나 유괴범의 요구를 들어주는 것은 그런 행위를 확산하는 것으로 여겼다. 갱단이 손자의 오른쪽 귀를 잘라 보내자 게티는 결국 몸값을 지불했다. 그 후 갱단은 잡혔고 게티는 몸값을 돌려받았다.

게티는 광적으로 예술품을 수집했다. 노년에 로스앤젤레스 인근 말리부 해안에 게티박물관을 설립하고 30억 달러를 들여 세계 곳곳의 역사적 유물과 예술품을 사들였다. 1997년 로스앤젤레스 남쪽에 개관한 게티센터는 풍수지리를 고려해 건축했다. 게티박물관은 세계적 명성을 얻는

데는 실패했다. 작품의 진품 여부, 가치가 떨어지는 예술품, 작품의 다양성 등에서 수준이 떨어진다는 비판을 받았다. 그러나 게티가 평생 수집한 예술품의 총액은 뉴욕 메트로폴리탄미술관이 소장한 예술품 가치의 25배가 넘는다고 한다.

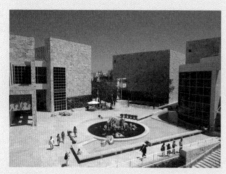
로스앤젤레스 인근에 있는 게티센터

1976년 게티는 자서전에서 자신이 어떻게 세계 최고의 부자가 됐는지 설명하면서, 가장 큰 이유는 "아버지로부터 훌륭한 사업체를 물려받았기 때문이었다"라고 밝혔다. 1984년에는 게티오일이 텍사코에 인수되어, 석유 가문으로서 게티의 이름은 석유산업 역사의 한 페이지 뒤로 사라졌다. 게티는 자식에게 돈을 물려주는 대신 로스앤젤레스에 있는 게티센터를 물려주었다.[135]

트러스트Trust 재단은 게티센터 설계를 위해 미술관 경험이 있는 건축가 7명을 선정했으며, 그들 중 리처드 마이어Richard Meier가 가장 적격이라고 판단했다. 리처드 마이어는 르코르뷔지에Le Corbusier(1887~1965)가 제시한 근대건축의 정신을 고수하는 건축가다. 그의 건축에는 정방형 그리드 시스템이나 기하학적 요소 등이 적극적으로 도입되며, 전성기 근대건축과 유사한 형태를 띤다. 그는 또한 백색에 남다른 철학을 갖고 있어 '백색건축white architecture의 대가'라고 불린다.

마이어는 게티센터 설계에서 캘리포니아와 게티센터가 갖게 될 지역성 외에 세계적 관심을 불러일으킬 만한 요소를 고려했다. 그는 특히 자연환경과 경관이 게티센터를 삼차원적 공간으로 에워싸는 점에 주목하고, 이를 적극적으로 활용했다. 마이어는 전시 대상과 공간이 '휴먼 스케일human scale'에 적합해야 한다는 공간 콘셉트를 가지고 있었다.

게티센터의 건축 프로그램은 크게 일곱 가지로 계획되었다.

첫째, 가장 규모가 큰 뮤지엄 공간.

둘째, 인문학연구소, 미술사연구소, 도서관 등이 있는 리서치 인스티튜트.

셋째, 휴식 공간인 식당과 카페테리아.

넷째, 450석 규모의 오디토리엄.

다섯째, 게티트러스트, 보존과학연구소.

여섯째, 중앙 정원.

일곱째, 트램 정거장 및 진입 광장.

건립 예산은 땅값이 1억 1,500만 달러, 나머지가 7억 3,300만 달러였다. 예산 조정을 통해 1992년 게티센터의 건립 예산은 10억 달러로 확정되었다. 게티센터 구성의 특징은 각각의 건물군이 로스앤젤레스의 다운타운과 태평양 해안을 조망할 수 있도록 배치되었다는 점이다. 그리고 트램을 통해 들어오는 관람객들을 위해 진입 광장을 개방 공간으로 확장했다.

미술관은 다섯 개의 건축물로 구분되며, 각각의 미술관은 연결 통로를 통해 연계된다. 게티센터의 조명은 자연광과 전시장의 내부 조명이다. 리처드 마이어는 채광을 충분히 활용하면서 전시 작품의 손상을 방지하려고 시도했다. 해결책으로 하층은 열에 약한 종이와 필사본 등을 전시하고, 상층은 유화들을 전시하도록 기획했다. 각각의 갤러리는 전시실에 따라 천장의 조명이 다르게 설계된 점도 특징적이다. 정원 디자인은 미술관과 리서치 인스티튜트 사이의 자연 계곡을 재건하는 개념으로 접근했다. 두 건축물 사이로 개울을 재조성하고 물가 양옆으로 화단을 두었다.[136]

참고문헌

국립현대미술관, 《MMCA 이건희 컬렉션 특별전》, 국립현대미술관, 2021.

김종원, 《삼성가 여자들: 최고의 자리에서도 최고를 꿈꿔라》, 에이미팩토리, 2011.

문화재청, 《2011 문화재연감》, 문화재청, 2011.

박상하, 《삼성신화 호암 이병철과의 대화》, 알라딘하우스, 2010.

박정규 외, 《삼성열전》, 도서출판 무한, 2010.

손철주, 《그림 아는 만큼 보인다》, 오픈하우스, 2017.

신동준, 《득천하 치천하》, 이가서, 2010.

안휘준, 《청출어람의 한국 미술》, 사회평론, 2010.

오주석, 《한국의 미 특강》, 솔, 2003.

유홍준, 《국보순례》, 눌와, 2011.

윤열수, 《알고 보면 반할 민화》, 태학사, 2022.

윤휘종 외, 《도전하는 이병철, 창조하는 이건희》, 도서출판 무한, 2010.

이건희, 《이건희 에세이—생각 좀 하며 세상을 보자》, 동아일보사, 1997.

이광표, 《명품의 탄생》, 도서출판 산처럼, 2009.

이광표, 《손안의 박물관》, 효형출판, 2006.

이맹희, 《묻어둔 이야기》, 청산, 1993.

이영란, 《슈퍼컬렉터: 세계 미술시장을 움직이는 눈·촉·힘》, 학고재, 2019.

이윤정, 《이건희 컬렉션 TOP30: 명화편》, 센시오, 2022.

이종선, 《한국, 한국인》, 월간미술, 2020.

이종선, 《꿈의 박물관》, 학연문화사, 2023.

정우철, 《내가 사랑한 화가들》, 나무의철학, 2021.

조원재, 《방구석 미술관 2》, 블랙피쉬, 2021.

진병관, 《기묘한 미술관》, 빅피시, 2021.

허경회, 《권진규》, PKM BOOKS, 2022.

홍하상, 《이건희—그의 시선은 10년 후를 향하고 있다》, 한국경제신문, 2003.

SUN 도슨트, 《그림들: 모마미술관 도슨트북》, 나무의 마음, 2022.

SUN 도슨트, 《이건희 컬렉션》, 서삼독, 2022.

저작권 및 도판 목록

■ 저작권

■ 도판 목록

1. 〈청자 양각죽절문 병青磁陽刻竹節文瓶〉, 국보, 고려(12세기), 높이 33.8cm 아가리지
 름 8.4cm 밑지름 13.5cm

2. 〈고려 천수관음보살도高麗千手觀音菩薩圖〉, 보물, 고려(14세기), 비단에 채색, 93.6×
 51.2cm

3. 〈전 논산 청동방울 일괄傳論山青銅鈴一括〉, 국보, 초기 철기시대(기원전 3세기), 팔주
 령 2점(지름 12.8cm 두께 3.6cm), 간두령 2점(높이 15.7cm 지름 8.5cm), 조합식 쌍두령 1점
 (길이 19cm 두께 4cm), 쌍두령 2점(길이 17.5cm 두께 4cm)

4. 김정희, 〈산숭해심, 유천희해 대련山崇海深遊天戲海對聯〉, 조선시대, 종이에 먹, 각

폭 42cm 길이 207cm

5. 작자 미상, 〈십장생도 10곡병풍十長生圖十曲屛風〉, 조선시대(18세기 후반), 비단에 채색, 210.0×552.3cm

6. 〈백자 달항아리〉, 국보, 조선시대(17세기 후반~18세기 전반), 높이 44cm 몸통지름 42cm P.60

7. 〈정선 필 인왕제색도鄭敾筆仁王霽色圖〉, 국보, 조선시대(영조27년), 종이에 수묵담채, 79.2×138.2cm

8. 〈금동미륵보살반가사유상金銅彌勒菩薩半跏思惟像〉, 국보, 삼국시대(6세기 후반), 높이 17.5cm

9. 〈백자 청화매죽문 항아리白磁青畵梅竹文立壺〉, 국보, 조선시대(15세기), 높이 41cm 아가리지름 15.7cm 밑지름 18.2cm

10. 김홍도, 〈소림명월도疏林明月圖〉, 《김홍도 필 병진년화첩金弘道筆丙辰年畵帖》, 보물, 조선시대(18세기), 종이에 수묵담채, 26.7×36.6cm

11. 〈분청사기 철화어문 항아리粉青沙器鐵畵魚文立壺〉, 보물, 조선시대(16세기), 높이 27cm 아가리지름 15cm 밑지름 9.8cm

12. 〈김시 필 동자견려도金禔筆童子牽驢圖〉, 보물, 비단에 진채, 111×46cm P.86

13. 〈백자 청화죽문 각병白磁青華竹文角甁〉, 국보, 조선시대(18세기), 높이 40.6cm 아가리지름 7.6cm 밑지름 11.5cm

14. 〈이암 필 화조구자도李巖筆花鳥狗子圖〉, 보물, 조선시대(16세기), 종이에 담채, 86×44.9cm

15. 작자 미상, 〈호피장막책가도虎皮帳幕冊架圖〉, 조선시대 후기, 종이에 채색, 128×355cm

16. 김은호, 〈간성看星〉, 1927년, 비단에 채색, 138×86.5cm

17. 이상범, 〈귀로歸路〉, 1960년대 중반, 종이에 수묵담채, 73×140cm

18. 변관식, 〈내금강보덕굴도內金剛普德窟圖〉, 1960년, 종이에 수묵담채, 264×121cm

19. 노수현, 〈계산정취谿山情趣〉, 1957년, 종이에 수묵담채, 211×149.5cm

20. 허백련, 〈청산백수青山白水〉, 1926년, 비단에 수묵, 155×64.2cm

21. 장우성, 〈화실畵室〉, 1943년, 종이에 수묵채색, 210.5×167.5cm

22. 김기창, 〈군마도群馬圖〉, 1955년, 4폭 병풍, 종이에 수묵채색, 각 이미지 212×122cm, 병풍 217×492cm

23. 이응노, 〈작품, 1974〉, 1974년, 천에 콜라주, 205×127cm

24. 박래현, 〈회고懷古〉, 1957년, 종이에 채색, 240.7×180.5cm

25. 박생광, 〈무녀巫女〉, 1984년, 종이에 채색, 136×136cm

26. 박노수, 〈산정도山精圖〉, 1960년, 종이에 수묵채색, 206.4×179.5cm

27. 천경자, 〈사군도蛇群圖〉, 1969년, 종이에 채색, 198×136.5cm

28. 김종태, 〈사내아이〉, 1929년, 캔버스에 유채, 43.7×36cm

29. 나혜석, 〈화령전 작약〉, 1930년대, 패널에 유채, 33.7×24.5cm

30. 구본웅, 〈인형이 있는 정물〉, 1937년, 캔버스에 유채, 71.4×89.4cm

31. 이인성, 〈경주의 산곡에서〉, 1935년, 캔버스에 유채, 130×194.7cm

32. 오지호, 〈사과밭〉, 1937년, 캔버스에 유채, 71.3×89.3cm

33. 박상옥, 〈시장소견市場所見〉, 1957년, 캔버스에 유채, 105.5×169.7cm

34. 이달주, 〈귀로歸路〉, 1959년, 캔버스에 유채, 113×151cm

35. 도상봉, 〈성균관 풍경〉, 1969년, 캔버스에 유채, 72.5×90.5cm

36. 김환기, 〈여인들과 항아리〉, 1950년대, 캔버스에 유채, 281.5×567cm

37. 남관, 〈콜라주〉, 1970년대, 캔버스에 유채, 130×162cm

38. 장욱진, 〈자동차가 있는 풍경〉, 1953년, 캔버스에 유채, 39.3×30.2cm

39. 이중섭, 〈흰 소〉, 1950년대, 종이에 유채, 30.7×41.6cm

40. 이대원, 〈온정리 풍경溫井里風景〉, 1941년, 캔버스에 유채, 80.2×100cm

41. 박항섭, 〈가을〉, 1966년, 캔버스에 유채, 145.5×112.5cm

42. 류경채, 〈가을〉, 1955년, 캔버스에 유채, 129.5×96.5cm

43. 박수근, 〈소와 유동〉, 1962년, 캔버스에 유채, 117×72.4cm

44. 유영국, 〈산〉, 1972년, 캔버스에 유채, 133×133cm

45. 최영림, 〈환상의 고향〉, 1978년, 캔버스에 유채, 130.4×159.5cm

46. 윤효중, 〈물동이를 인 여인〉, 1940년, 나무, 125×48×48cm

47. 김종영, 〈작품 67-2〉, 1967년, 나무, 43×22×11cm

48. 김정숙, 〈누워 있는 여인〉, 1959년, 나무, 28.4×103.5×29.2cm

49. 권진규, 〈지원의 얼굴〉, 1967년, 테라코타, 50×32×23cm

50. 백남준, 〈나의 파우스트-자서전〉, 1989~1991년, 혼합재료, 390×192×108cm

51. 클로드 모네, 〈수련이 있는 연못〉, 1919~1920년, 캔버스에 유채, 100×200cm

52. 폴 고갱, 〈무제-센강변의 크레인〉, 1875년, 캔버스에 유채, 114.5×157.5cm

53. 앙리 마티스, 〈오세아니아, 바다〉, 1946년, 리넨 위에 실크스크린, 189×397cm

54. 오귀스트 르누아르, 〈책 읽는 여인〉, 1890년, 캔버스에 유채, 44×55cm

55. 카미유 피사로, 〈퐁투아즈 시장〉, 1893년, 캔버스에 유채, 59×52cm

56. 마르크 샤갈, 〈붉은 꽃다발과 연인들〉, 1977-1978년, 캔버스에 유채, 92×73cm

57. 장 뒤뷔페, 〈풍경〉, 1953년, 메소나이트 위에 오트파트와 유채, 97×130cm

58. 파블로 피카소, 그림도자기 일괄

59. 호안 미로, 〈구성〉, 1953년, 캔버스에 유채, 96×377cm

60. 살바도르 달리, 〈켄타우로스 가족〉, 1940년, 캔버스에 유채, 35×30.5cm

61. 마크 로스코, 〈무제-붉은 바탕 위의 검정과 오렌지색〉, 1962년, 캔버스에 유채, 175.5×
 168cm

62. 프랜시스 베이컨, 〈방 안에 있는 인물〉, 1962년, 캔버스에 유채, 198.8×144.7cm

63. 앤디 워홀, 〈마흔다섯 개의 금빛 매릴린〉, 1979년, 캔버스에 실크스크린, 205×307cm

64. 사이 트웜블리, 〈무제-볼세나〉, 1969년, 캔버스에 유채와 크레용, 연필, 200×241cm

65. 오귀스트 로댕, 〈지옥의 문〉, 1880~1917년경 제작, 1997년 주조, 청동, 635×398×
 118cm

66. 헨리 무어, 〈모자상〉, 1982년, 청동, 140×266×145cm

67. 장 아르프, 〈날개가 있는 존재〉, 1961년, 대리석, 126×37×30cm

68. 알베르토 자코메티, 〈거대한 여인 3〉, 1960년, 청동, 235×29.5×54cm

69. 알렉산더 콜더, 〈큰 주름〉, 1971년, 철판에 채색, 높이 742cm

주

1) 홍성하(1898~1978) 컬렉션: 도자기 847점, 토기 139점, 회화 507점, 서예 205점, 금속 82점 등 총 1,780점. 선문대학교박물관이 인수했다.

2) くろうと, 일본어로 '어떤 분야에 대해 깊이 아는 사람'을 뜻한다. 시로도素人의 반대말.

3) 이종선, 〈삼성家의 미술품 수집 이야기〉, 《월간조선》 2016년 3월호.

4) 이영란, 《슈퍼컬렉터: 세계 미술시장을 움직이는 눈·촉·힘》, 학고재, 2019.

5) 삼성미술관, 《삼성미술관 소장품 선집: 고미술》, 삼성미술관-리움, 2004.

6) 정양모, 《고려청자》, 대원사, 1998.

7) http://www.heritage.go.kr

8) 유홍준, 《국보순례》, 눌와, 2011.

9) 문명대, 《고려 불화》, 열화당, 1991.

10) 삼성미술관, 《삼성미술관 소장품 선집: 고미술》, 삼성미술관-리움, 2004.

11) 이기환, 〈경향신문〉, 2020. 8. 11.
 한국고고학회, 《한국 고고학 강의》, 사회평론, 2007.

12) 유홍준, 《김정희: 알기 쉽게 간추린 완당평전》, 학고재, 2006.
 유홍준, 《완당평전》, 학고재, 2002.

13) 윤열수, 《알고 보면 반할 민화》, 태학사, 2022.

14) 홍용선, 《한국화의 세계》, 월간 미술세계, 2007.

15) 삼성미술관, 《삼성미술관 소장품 선집: 고미술》, 삼성미술관-리움, 2004.

16) 이종선, 《리 컬렉션》, 김영사, 2016.

17) 이종선, 《리 컬렉션》, 김영사, 2016.

18) 이종선, 《리 컬렉션》, 김영사, 2016.

19) 삼성미술관, 《삼성미술관 소장품 선집: 고미술》, 삼성미술관-리움, 2004.

20) 오주석, 《한국의 미 특강》, 솔, 2003.

21) 이종선, 《리 컬렉션》, 김영사, 2016.

22) 이종선, 《리 컬렉션》, 김영사, 2016.

23) 이종선, 《리 컬렉션》, 김영사, 2016.

24) 이종선, 《리 컬렉션》, 김영사, 2016.

25) 이종선, 《리 컬렉션》, 김영사, 2016.

26) 이종선, 《리 컬렉션》, 김영사, 2016.

27) 김은주, 《MMCA 이건희 컬렉션 특별전》, 국립현대미술관, 2021.

28) 삼성미술관, 《삼성미술관 소장품 선집: 현대미술》, 삼성미술관-리움, 2004.

29) 오광수, 《한국 현대미술사: 1900년대 도입과 정착에서 오늘의 단면과 상황까지》, 열화당, 2000.
 윤범모, 《한국 현대미술 100년》, 현암사, 1984.
 박용숙, 《한국 현대미술사 이야기》, 예경, 2003.

30) 삼성미술관, 《삼성미술관 소장품 선집: 현대미술》, 삼성미술관-리움, 2004.

31) 《문화와 나》 통권 45호, 삼성문화재단, 1999년 3-4월호.

32) 홍용선, 《한국화의 세계》, 월간 미술세계, 2007.

33) 삼성미술관,《삼성미술관 소장품 선집: 현대미술》, 삼성미술관 – 리움, 2004.

34) 윤범모,《한국 현대미술 100년》, 현암사, 1984.

35) 삼성미술관,《삼성미술관 소장품 선집: 현대미술》, 삼성미술관 – 리움, 2004.

36) 삼성미술관,《삼성미술관 소장품 선집: 현대미술》, 삼성미술관 – 리움, 2004.

37) 한국미술평론가협회 엮음,《한국 현대미술가 100인》, 사문난적, 2009.

38) 정해선,《MMCA 이건희 컬렉션 특별전》, 국립현대미술관, 2021.

39) 이윤정,《이건희 컬렉션 TOP30: 명화 편》, 센시오, 2022.

40) 삼성미술관,《삼성미술관 소장품 선집: 현대미술》, 삼성미술관 – 리움, 2004.

41) 이윤정,《이건희 컬렉션 TOP30: 명화 편》, 센시오, 2022.

42) 삼성미술관,《삼성미술관 소장품 선집: 현대미술》, 삼성미술관 – 리움, 2004.

43) 이윤정,《이건희 컬렉션 TOP30: 명화 편》, 센시오, 2022.

44) 한국미술평론가협회 엮음,《한국 현대미술가 100인》, 사문난적, 2009.

45) 한국미술평론가협회 엮음,《한국 현대미술가 100인》, 사문난적, 2009.
《한국 현대미술 대표작가 100인 선집》 제28권, 금성출판사, 1976.

46) 삼성미술관,《삼성미술관 소장품 선집: 현대미술》, 삼성미술관 – 리움, 2004.

47) 조원재,《방구석 미술관 2》, 블랙피쉬, 2021.

48) 한국미술평론가협회 엮음,《한국 현대미술가 100인》, 사문난적, 2009.

49) 김인혜,《MMCA 이건희 컬렉션 특별전》, 국립현대미술관, 2021.

50) 윤범모,《한국 현대미술 100년》, 현암사, 1984.

51) SUN 도슨트,《이건희 컬렉션》, 서삼독, 2022.

52) 박래부,《한국의 명화: 현대미술 100년의 열정》, 민음사, 1993.
삼성미술관,《삼성미술관 소장품 선집: 현대미술》, 삼성미술관 – 리움, 2004.

53) 삼성미술관,《삼성미술관 소장품 선집: 현대미술》, 삼성미술관 – 리움, 2004.

54) 윤범모,《한국 현대미술 100년》, 현암사, 1984.

55) 삼성미술관,《삼성미술관 소장품 선집: 현대미술》, 삼성미술관 – 리움, 2004.

56) 윤범모,《한국 현대미술 100년》, 현암사, 1984.

57) 삼성미술관,《삼성미술관 소장품 선집: 현대미술》, 삼성미술관 – 리움, 2004.

58) 윤범모,《한국 현대미술 100년》, 현암사, 1984.

59) 삼성미술관,《삼성미술관 소장품 선집: 현대미술》, 삼성미술관 – 리움, 2004.

60) 정준모,《한국 근대미술을 빛낸 그림들》, 컬처북스, 2014.

61) 한국미술평론가협회 엮음,《한국 현대미술가 100인》, 사문난적, 2009.

62) 권행가,《MMCA 이건희 컬렉션 특별전》, 국립현대미술관, 2021.

63) SUN 도슨트,《이건희 컬렉션》, 서삼독, 2022.

64) 삼성미술관,《삼성미술관 소장품 선집: 현대미술》, 삼성미술관 – 리움, 2004.

65) 한국미술평론가협회 엮음,《한국 현대미술가 100인》, 사문난적, 2009.

66) 삼성미술관,《삼성미술관 소장품 선집: 현대미술》, 삼성미술관 – 리움, 2004.

67) SUN 도슨트,《이건희 컬렉션》, 서삼독, 2022.

68) 윤범모,《한국 현대미술 100년》, 현암사, 1984.

69) SUN 도슨트, 《이건희 컬렉션》, 서삼독, 2022.

70) 삼성미술관, 《삼성미술관 소장품 선집: 현대미술》, 삼성미술관-리움, 2004.

71) 한국미술평론가협회 엮음, 《한국 현대미술가 100인》, 사문난적, 2009.

72) 한국미술평론가협회 엮음, 《한국 현대미술가 100인》, 사문난적, 2009.

73) 국립현대미술관, 《MMCA 이건희 컬렉션 특별전》, 국립현대미술관, 2021.

74) 국립현대미술관, 《MMCA 이건희 컬렉션 특별전》, 국립현대미술관, 2021.

75) 매일경제신문사 특집부, 《필동정담: 이 시대를 살아가는 우리에게 각계 원로가 띄우는 메시지》, 매일경제신문사, 1990.

76) 한국미술평론가협회 엮음, 《한국 현대미술가 100인》, 사문난적, 2009.

77) 삼성미술관, 《삼성미술관 소장품 선집: 현대미술》, 삼성미술관-리움, 2004.

78) 이윤정, 《이건희 컬렉션 TOP30: 명화 편》, 센시오, 2022.

79) 국립현대미술관, 《MMCA 이건희 컬렉션 특별전》, 국립현대미술관, 2021.

80) 한국미술평론가협회 엮음, 《한국 현대미술가 100인》, 사문난적, 2009.

81) 삼성미술관, 《삼성미술관 소장품 선집: 현대미술》, 삼성미술관-리움, 2004.

82) 한국미술평론가협회 엮음, 《한국 현대미술가 100인》, 사문난적, 2009.

83) 삼성미술관, 《삼성미술관 소장품 선집: 현대미술》, 삼성미술관-리움, 2004.

84) 윤범모, 《한국 현대미술 100년》, 현암사, 1984.

85) 삼성미술관, 《삼성미술관 소장품 선집: 현대미술》, 삼성미술관-리움, 2004.

86) 한국미술평론가협회 엮음, 《한국 현대미술가 100인》, 사문난적, 2009.

87) 삼성미술관, 《삼성미술관 소장품 선집: 현대미술》, 삼성미술관-리움, 2004.

88) 한국미술평론가협회 엮음, 《한국 현대미술가 100인》, 사문난적, 2009.

89) 삼성미술관, 《삼성미술관 소장품 선집: 현대미술》, 삼성미술관-리움, 2004.

90) 허경회, 《권진규》, PKM BOOKS, 2022

91) 한국미술평론가협회 엮음, 《한국 현대미술가 100인》, 사문난적, 2009.

92) 삼성미술관, 《삼성미술관 소장품 선집: 현대미술》, 삼성미술관-리움, 2004.

93) 한국미술평론가협회 엮음, 《한국 현대미술가 100인》, 사문난적, 2009.

94) 이윤정, 《이건희 컬렉션 TOP30: 명화편》, 센시오, 2022.

95) 이윤정, 《이건희 컬렉션 TOP30: 명화편》, 센시오, 2022.

96) 삼성미술관, 《삼성미술관 소장품 선집: 현대미술》, 삼성미술관-리움, 2004.

97) SUN 도슨트, 《그림들: 모마미술관 도슨트북》, 나무의 마음, 2022.

98) 이윤정, 《이건희 컬렉션 TOP30: 명화편》, 센시오, 2022.

99) 이윤정, 《이건희 컬렉션 TOP30: 명화편》, 센시오, 2022.

100) SUN 도슨트, 《이건희 컬렉션》, 서삼독, 2022.

101) 삼성미술관, 《삼성미술관 소장품 선집: 현대미술》, 삼성미술관-리움, 2004.

102) 김현화, 《20세기 미술사: 추상미술의 창조와 발전》, 한길아트, 1999.

103) 이윤정, 《이건희 컬렉션 TOP30: 명화편》, 센시오, 2022.

104) 이윤정, 《이건희 컬렉션 TOP30: 명화편》, 센시오, 2022.

105) 이윤정, 《이건희 컬렉션 TOP30: 명화편》, 센시오, 2022.

106) 삼성미술관, 《삼성미술관 소장품 선집: 현대미술》, 삼성미술관-리움, 2004.

107) 삼성미술관-리움 편, 《마크 로스코: 숭고의 미학》, 리움미술관, 2006.

108) 한스 베르너 홀츠 바르트 외 지음, 엄미정 외 옮김, 《모던아트》, 마로니에북스, 2018.

109) 삼성미술관, 《삼성미술관 소장품 선집: 현대미술》, 삼성미술관-리움, 2004.

110) 한스 베르너 홀츠 바르트 외 지음, 엄미정 외 옮김, 《모던아트》, 마로니에북스, 2018.

111) 삼성미술관, 《삼성미술관 소장품 선집: 현대미술》, 삼성미술관-리움, 2004.

112) 한스 베르너 홀츠 바르트 외 지음, 엄미정 외 옮김, 《모던아트》, 마로니에북스, 2018.

113) 삼성미술관, 《삼성미술관 소장품 선집: 현대미술》, 삼성미술관-리움, 2004.

114) 김향숙, 《서양 미술의 이해》, 한양대학교 출판부, 2010.

115) 삼성미술관, 《삼성미술관 소장품 선집: 현대미술》, 삼성미술관-리움, 2004.

116) 엄태정, 《조각과 사유》, 창미, 2004.

117) 삼성미술관, 《삼성미술관 소장품 선집: 현대미술》, 삼성미술관-리움, 2004.

118) 윤난지 엮음, 《현대조각 읽기》, 한길아트, 2012.

119) 삼성미술관, 《삼성미술관 소장품 선집: 현대미술》, 삼성미술관-리움, 2004.

120) 윤난지 엮음, 《현대조각 읽기》, 한길아트, 2012.

121) 삼성미술관, 《삼성미술관 소장품 선집: 현대미술》, 삼성미술관-리움, 2004.

122) 엄태정, 《조각과 사유》, 창미, 2004.

123) 한반도선진화재단, 한선브리프, 2021.

124) 심정택, 뉴스버스, 2021. 6. 28.

125) 〈조선일보〉, 2021. 5. 8.

126) 광주광역시 서구문화원 빛고을문화, '이건희 컬렉션, 광주 30점, 전남 21점 소장품 기증', 2021. 4. 29.

127) https://artmuseum.daegu.go.kr

128) 헤드라인 제주, 2021. 8. 24.

129) 〈한겨레〉, 2021. 5. 6.

130) 김형숙, 《미술관과 소통》, 예경, 2001.

131) 김형숙, 《미술관과 소통》, 예경, 2001.

132) 이영란, 《슈퍼컬렉터: 세계 미술시장을 움직이는 눈·촉·힘》, 학고재, 2019.

133) 이주헌, 《현대미술의 심장 뉴욕 미술》, 학고재, 2008.

134) 박경민, 《아트 재테크》, 책든사자, 2006.

135) 이재규, 《기업과 경영의 역사》, 사과나무, 2006.

136) 윤상영·윤재은·윤상준, 〈리처드 마이어의 게티센터에 나타난 건축적 특성에 관한 연구〉, 《기초조형학연구》 Vol.10 No.4, 한국기초조형학회, 2009.